음악에 색깔이 있다면

클래식의 역사 100장면

음악에
색깔이
있다면

피터르 베르헤 지음 | **율러 헤르만스** 그림
금경숙 옮김

살림

음악을 사랑하는 모든 이들에게

책머리에

이 책은 클래식 음악의 엄청나게 풍부한 역사 속으로 떠나는 기나긴 산책이다. 100가지 얘기로 돼 있지만 1천 가지가 될 수도 있었다. 1부터 100까지, 과거부터 현재까지 시간순으로 차근차근 따라가며 읽을 수도 있지만, 각각의 얘기는 그 자체로 독립적이기 때문에 이리저리 왔다갔다 하며 읽을 수도 있다.

책은 크게 일곱 개 장으로 구성했다. 각 장은 일반적으로 음악사를 나누는 일곱 개 시대에 해당한다. 솔직히 말하면 그 시대구분은 좀 인위적이다. 시간은 두부모 자른 듯한 구분선 없이 쉬지 않고 흐르고 있기 때문이다. 그래서 100가지 얘기의 번호는 일곱 장에 걸쳐 그냥 계속 이어진다. 각 장의 머리에는 그 시대 '음악사'에 실제 들어가기 앞서 간단한 소개를 실었다.

책 군데군데 테두리로 두른 **뮤직박스**는 화성, 기보, 음악형식, 대위법 등과 같은 중요한 음악 개념을 추가로 설명한 것이다. 음악에 더 깊이 파고드는 데 도움이 될 것이라 믿는다. 사실 음악에는 '느끼는' 것뿐만 아니라 '이해'해야 할 것도 정말 많기 때문이다.

책의 말미에는 이 책에 나오는 모든 작품과 작곡가의 **찾아보기**를 두었다. 그래서 어떤 작곡가에 대해 조금 더 알고 싶다면 그 작곡가가 책의 어느 시대, 어느 페이지에 나오는지, 어떤 작품이 다루어지는지 쉽게 찾아볼 수 있다. 찾아보기는 음악사에서 중요한 작곡가들과 그들이 살았던 시대의 개요를 잘 보여 준다.

이 책에는 500곡가량 되는 클래식 명곡의 제목이 포함되어 있다. 이 책을 위해 특별히 만든 281쪽의 스포티파이(Spotify. 유료이며, 모바일 기기에서만 작동) 플레이리스트 바코드로 거의 모두 검색할 수 있다. 코너명도 이 책의 원제, 'Hoe groen klinkt een gitaar(기타 소리는 얼마나 푸를까)?'이다. 대략 333시간 분량이니 엄청난 양이다. 그래서 톱 100 플레이리스트(Hoe groen klinkt een gitaar?-Top 100)도 따로 만들었다. 이 리스트에서 위대한 '고전 중의 고전'을 만나볼 수 있다. 솔직히 말하면 필자가 제일 좋아하는 작품들도 거의 다 포함되어 있다.

이 책이 인쇄되기 전에 책의 전부 또는 일부를 읽어 준 이리나 비스코프, 카밀라 보르크, 이호나서 보사위트, 다비트 뷔른, 마르크 덜라러, 여룬 더후, 카터리나 린더켄스, 마르티너 산더르스, 리번 판 알과 사라 판 알, 하나같이 멋진 친구, 동료들의 신선한 관점과 예리한 지적에 진심으로 감사한다.

| 차례 |

7 20세기와 21세기 음악_ 여러분! 곧 20세기에 도착하겠습니다! 173

1

태초에 음악이 있었다
아득한 옛날부터 내일모레까지

음악은 시대를 초월한다. 음악이 없던 때가 있었다고는 좀처럼 상상하기 어렵다. 언제나 무슨 소리든지 들렸고, 지금도 들리고 있다. 높은 소리 낮은 소리, 센 소리 여린 소리, 예쁜 소리 미운 소리, 늘 소리는 들린다. 음악은 처음에 우주에서 나왔고, 그다음에는 자연에서, 마침내 인간에 게서 나온다.

이 책은 특히 '인간의 음악(musica humana)'을 다룬다. 그런데 인간의 음악을 살펴보려면 옛날에 사람들이 어떻게 음악을 만들었는지 말해 줄 물건, 그러니까 그림이나 글 같은 자료가 필요하다. 하지만 가장 오래된 음악이라고 해도 그 자료는 고작 수천 년 전까지만 거슬러 올라갈 따름이다. 수천 년이라니 아주 오래된 것 같아도 사실 인류가 존재해 온 수백만 년의 긴 역사에서 아주 작은 부분에 불과하다.

과거로 거슬러 올라갈수록 우리가 얻는 이미지는 더욱 희미해진다. 거꾸로 지금 우리 시대에 가까울수록 더 많은 자취를 찾아볼 수 있고 음악사를 더 자세하게 풀어 낼 수 있다. 그런 사정이 이 책의 구성에도 반영되어 있다. 기원전의 음악은 겨우 여섯 장으로 다루는 반면, 1900년 이후의 음악에는 쉰 개 넘는 장이 필요하다. 점점 더 많은 사람들이 어떻게 음악을 만들지 더욱 더 많이 생각하기 때문이기도 하다.

그래서 음악의 역사는 거대한 나무와도 닮았다. 나무줄기는 모든 음악의 출발점인 '소리 (음향)'이다. 거기서 수많은 큰가지가 나오고, 큰가지에서 또 잔가지들이 뻗어 나온다. 이 수많은 가지들 덕분에 음악사는 이 책에서 다루는 내용보다 말할 수 없이 더 풍부하다. 이 책이 좀 두꺼 워 보이기는 해도 음악 이야기 전체에서 보면 미미한 부분을 차지할 뿐인 '서양 클래식음악'이 라는 가지를 따라가는 것에 지나지 않는다. 음악에는 그 밖에도 동양음악, 아프리카 음악, 재즈,

팝뮤직 등도 있다. 이 음악들은 클래식음악과 충분히 동등한 가치가 있는 '다른 가지'들이지만 그 역사는 저마다 조금씩 다르다. 간혹 그 다른 가지들도 이 책에 나오기는 할 것이다. 서양 클래식음악 작곡가들이 그 다른 음악들의 세계에서 적지 않게 영감을 받아 아주 흥미진진한 작품을 만들어 내곤 했기 때문이다. 요즘에는 스마트폰에서 몇 번만 클릭하면 세계의 '음악들(musics)'을 있는 대로 감상할 수 있다. 그렇게 거대한 음악나무의 가지는 점점 더 얼기설기 서로 얽혀 들고 있다.

001 빅뱅
천상의 음악

태초에는 아무것도 없었다. 고요조차도 존재하지 않았다. 그때 '사건'이 일어났다. 바로 빅뱅, 우주 역사상 최초의 음악이다. 크고 작은 별과 행성들이 생성되어 저마다 고유한 음(tone)과 음색(Color)을 지니게 되었다. 우리가 인식하지는 못하지만 상상은 할 수 있는 음악으로 우주는 채워졌다. 토성은 인간의 귀가 들을 수 있는 것보다 수천 배 낮은 음으로 저 멀리서 웅웅거리고, 수성은 높은 목소리로 말하지만 마찬가지로 들리지 않는다. 그렇게 각 천체에는 고유한 음이 있다. 우주 공간에 기체가 없어 실제 소리는 나지 않지만, 고대의 학자들은 그렇게 우주를 상상하곤 했다.

'천상의 조화(harmonia mundi)'(천상의 음악musica mundana, 우주의 음악musica universalis이라고도 한다)라는 개념은 고대부터 사람들의 상상력에 지대한 영향을 끼쳤다. 조화로운 소리와 끽끽거리는 소리들이 들렸다 안 들렸다 하며 뒤엉킨 무한한 실타래 같은 우주, 영원하며 측정할 수 없는 소리의 향연인 우주. 오늘날까지도 숱한 작곡가들이 그 빅뱅의 희미한 기억을 생생하게 간직하고 싶은 욕구를 느낀다. 우리가 실제로는 이해할 수 없는 것을 표현하기 위해서일 뿐이지만 말이다.

그 좋은 예로 영국 작곡가 구스타브 홀스트(Gustav Holst)의 〈행성(The Planets)〉 일곱 곡이 있다. 홀스트는 태양계 일곱 개의 행성(지구와 명왕성을 제외) 각각을 특정한 속성과 연관시킨다. 그 영감은 행성의 로마식 이름에서 왔다. 제1곡 '화성(Mars), 전쟁을 가져오는 자'는 드럼의 트레몰로와 트럼펫 소리가 지배적이다. 제2곡 '금성(Venus), 평화를 가져오는 자'에서는 달콤한 현악기 멜로디가 끊임없이 흘러 넘친다. 마지막 '해왕성(Neptunus), 신비로운 자'에서 오케스트라와 합창단은 마지막 선율이 들리지 않게 될 때까지 멜로디를 계속 반복해 연주하는데, 우주의 무한함을 표현하는 아주 멋진 방법이다. 해왕성에서 음악이 멀어지면서 다시 완전한 고요가 남는 듯하다.

장페리 르벨(Jean-Féry Rebel)의 〈원소들(Les éléments)〉도 꼭 한번 들어 보자. 이 작품에서 작곡가는 제목이 자아내는 기대를 저버리지 않는다. 도입부 선율은 혼돈(chaos)을 묘사한다. 손바닥으로 피아노의 흰 키 일곱 개를 한꺼번에 치기를 여러 차례 반복하는 것처럼 들린다. 명료한 형태가 나타나지 않기 때문에 혼돈스럽게 들리는 소리다. 그리고 나서 혼돈에서 물, 불, 흙, 공기의 사원소가 생성된다. 이 부분에서 음악은 한결 평이해진다.

그 밖에도 많은 작곡가들이 천지창조나 우주를 소리로 멋지게 표현했다. 요제프 하이든 (Joseph Haydn)의 〈천지창조(Die Schöpfung)〉, 카를하인츠 슈토크하우젠(Karlheinz Stockhausen)의 〈12궁도(Tierkreis)〉, 다리우스 미요(Darius Milhaud)의 〈천지창조(La création du monde)〉, 조지 크럼 (George Crumb)의 〈대우주(Makrokosmos)〉 같은 것들이다. 그때마다 우주는 또 다시 전혀 다른 소리로 들린다.

002 어머니 지구
자연의 소리

우주에는 그 소리를 실제로 들을 수 있는 행성이 하나 있으니, 바로 지구다. 바닷물결이 어떻게 찰싹거리는지 한번 들어 보자. 바람이 산과 계곡을 스치는 소리는 어떤지, 비가 주룩주룩 쏟아지는 소리는 어떤지, 또는 밤이 지구의 뒤편에 내려앉을 때 지구는 어떻게 속삭이기 시작하는지. 우박과 눈은 소리가 어떻게 다른지 한번 들어 보라. 소나무가 부스럭거리는 소리는 자작나무 소리와 어떻게 다른지, 도토리가 떨어지는 소리는 사시나무 잎 지는 소리와 어떻게 다른지. 작고 부서지기 쉬운 하찮은 것 속에서 영원이 사각거리는 소리를 듣고 싶다면 소라껍데기에 귀를 대 보면 된다.

지구라는 행성은 하나의 거대한 오케스트라이자 소리의 제전이다. 누가누가 가장 높은 음을 내나 경쟁하며 노래하는 새들, 사냥터에서 울부짖는 포식자들, 땅 위에서 오글대거나 귓가에서 윙윙거리는 벌레들. 원하든 원치 않든 어디에나 소리는 있다. 그리고 소리야말로 모든 음악의 원천이다. 인간이 소리를 체계화하기 시작할 때 음악은 탄생하기 때문이다. 인간은 살아오면서 이 유혹을 거부할 수 없었다.

음악사의 전 기간에 걸쳐 작곡가들은 지구의 소리를 최대한 모방하려고 애썼다. 새들의 합창, 짐승들의 콘서트, 숱하게 몰아친 폭풍이 음악으로 작곡되었다. 오스트리아의 작곡가 한스 아이슬러(Hanns Eisler)는 〈비를 묘사하는 열네 가지 방법(Vierzehn Arten den Regen zu beschreiben)〉이라는 작품을 썼다. 프랑스의 트리스탕 뮈라이(Tristan Murail)는 지는 해의 빛깔을 열세 가지 소리로 변모시켰다(〈일몰

의 열세 가지 빛깔Treize couleurs du soleil couchant〉). 올리비에 메시앙(Olivier Messiaen)의 〈새의 카탈로그 (Catalog d'oiseaux)〉에서는 두 시간 넘는 열세 곡에 걸쳐 새들이 지저귀고 짹짹거린다. 그 모두가 피아노 한 대로! 메시앙의 다른 작품 〈새들의 눈뜸(Réveil des oiseaux)〉은 풀 오케스트라까지 동원해 더 다채로운 새들의 광경을 들려준다. 이 음악을 듣노라면 마치 자연 다큐멘터리를 보고 있는 듯하다.

자연을 모방한 작품은 셀 수 없을 만큼 많다. 게오르크 프리드리히 헨델(Georg Friedrich Händel)은 뻐꾸기와 나이팅게일을 주제로 오르간 협주곡을 작곡했다. 안토니오 비발디(Antonio Vivaldi)는 〈사계 (Le quattro stagioni)〉에서 봄, 여름, 가을, 겨울을 소리로 표현했다. 베토벤은 폭풍을 작곡한 많은 이들 중 하나였다(교향곡 제6번). 프랑스의 제라르 그리제이(Gérard Grisey)는 인간, 새, 고래의 움직임과 시간 체험을 연상시키는 〈시간의 소용돌이(Vortex temporum)〉를 썼다. 유령선을 탄 〈방황하는 네덜란드인(Der fliegende Holländer)〉을 다룬 리하르트 바그너(Richard Wagner)의 오페라, 벨기에의 폴 길슨(Paul Gilson)의 〈바다(La Mer)〉, 영국의 랠프 본 윌리엄스(Ralph Vaughan Williams)의 〈바다 교향곡(A Sea Symphony)〉에서는 바다의 소용돌이를 들을 수 있다.

003 사운드 메이커
인간의 소리

지구상에서 인간만큼 다양한 음향을 내는 존재는 없다.

우선 인간은 이미 자신의 몸으로 부지불식간에 꽤 여러 가지 소리를 낸다. 숨 쉬고 코 골고 기침하고 하품하고, 방귀 뀌고 꾸르륵거리고, 꿀꺽 삼키고 즐거이 맛본다. 인간이 하는 행동이 추가로 소리를 발생시키기도 한다. 망치질, 톱질, 나사 죄기, 요리와 설거지, 태블릿에 그림 그리고 쓰고 터치할 때, 페널티 킥 찰 때, 탁자에 커피잔을 놓을 때, 바지 주머니 안에서 동전 흔들기, 향수 뿌리기 등등. 인간은 수천 가지 일을 하고 그 하나하나에는 아무리 작더라도 저마다 소리가 따른다. 여기에 다시 저마다의 소음을 유발하는 인간의 발명품들을 추가해 보자. 종이 위에서 사각거리는 연필, 하늘을 가르며 심지어 음속보다 더 빨리 날아가는 제트전투기, 째깍거리는 시계, 덜거덕거리는 세탁기, 윙윙거리는 냉장고, 혼자 떠드는 라디오, 자동차 경적과 따릉이 소리, 끼익 하는 타이어, 일일이 나열할 수조차 없다. 물론 그 모든 소리가 그 자체로 음악은 아니지만, 작곡가는 이를 이용해 음악을 만들 수 있다.

20세기부터 작곡가들은 '일상의 소리'의 마력에 빠져들었다. 분주한 도시 생활, 공장, 새로운 발명품들에서 특히 자극을 받았다. 러시아의 아르세니 아브라모프(Arseny Avraamov)는 〈공장 사이렌 교향곡(Symphony of Factory Sirens)〉을 썼고, 카를하인츠 슈토크하우젠도 헬리콥터 네 대가 중요한 역할을 맡는 작품을 작곡했다. 프랑스의 피에르 앙리(Pierre Henry)는 〈문과 한숨을 위한 변주곡(Variations pour une porte et un soupir)〉 연작을 작곡했으며, 이탈리아의 미래주의자 루솔로(Russolo)는 전통적인 악기의 소리는 이제 "들을 만큼 들었다"면서 자신의 작품을 위해 특별한 소음 기계를 제작했다. 〈도시의 각성(Risveglio di una città)〉은 그가 창조한 새로운 음향 세계의 좋은 사례다. 헝가리의 리게티(György Ligeti)는 〈100개의 메트로놈을 위한 교향시〉를 내놓았다. 메트로놈은 음악가가 정확한 템포를 유지

하기 위해 사용하는 기구다. 메트로놈만 나오는 이 특이한 교향시에서 메트로놈들은 제각기 다양한 템포로 똑딱거린다. 메트로놈은 용수철로 작동하기에 시간이 흐르며 하나씩 멈춘다. 처음에는 소리가 마치 하나처럼 크게 나지만, 메트로놈이 하나 둘 떨어져 나가며 패턴이 더 선명해진다. 시몬손(Ola Simonsson)의 〈한 채의 아파트와 여섯 명의 드러머를 위한 음악(Music for One Appartment and Six Drummers)〉도 재미있는 작품이다. 한 남자와 한 여자가 개를 데리고 산책하러 아파트를 나서자 여섯 명의 드러머가 집에 침입한다. 드러머들은 부엌, 침실, 욕실, 거실을 차례차례 들르며 그 방에서 소리를 낼 수 있는 것들은 모조리 동원해서 음악을 만들어 다양한 공간에 생명을 불어넣는다. 말 그대로 모든 것을 악기로 바꾸는 마술이, 들으면서 동시에 보는 근사한 장관을 만들어 낸다. 그와 함께 이 작품은 세상이 하나의 커다란 사운드 메이커라는 사실을 깨닫게 해 준다.

어떤 작곡가들은 특정 소리를 모방하고 싶어 하면서도 그 수단으로는 '고전적인' 악기를 선호하고, 이따금 몇 가지 특수 타악기를 더했다. 예를 들어 아르튀르 오네게르(Arthur Honegger)는 〈퍼시픽 231〉에서 대형 심포니 오케스트라와 함께 증기기관차가 천천히 움직이기 시작하는 모습을 들려주며, 알렉산드르 모솔로프(Alexander Mosolov)는 〈주물공장〉에서 대형 공장의 요란한 소리를 스케치한다. 작곡가들은 '고전적인 악기'와 현대적 '소음 제조기'를 결합할 때도 많았다. 아주 인기 있는 예로 조지 거슈윈(George Gershwin)의 〈파리의 아메리칸(An American in Paris)〉이 있다. 이 곡에서는 오케스트라 속에서 자동차 경적이 흥겹게 울린다. 그보다 덜 유명한 걸작으로 조지 앤타일(George Antheil)의 〈기계적 발레(Ballet mécanique)〉가 있다. 이 작품에서는 피아노와 실로폰 외에 비행기 프로펠러와 전기 벨도 함께한다. 여기서 소음은 최고의 예술이 된다!

004 말보다 음악이 먼저
음악과 언어

어떤 철학자들은 음악이 먼저 있었고 그 다음에 언어가 생겼다고 생각한다. 조금 이상하게 들릴지 모르지만 사실 이상한 말이 아니다. 노래하거나 휘파람 불기가 말하기보다 훨씬 더 쉽고 아주 많은 감정을 표현할 수 있다. 이를테면 높고 짧은 음으로 얼마나 행복한지, 흥분되는지 보여 줄 수 있다. 뭔가 갈피를 잡기 어려울 때면 노래하다가 음 사이에 잠시 멈춤으로써 명확하게 할 수 있다. 그리고 지구상 어느 지역에 살든 아무튼 우리는 말을 할 때도 언제나 얼마만큼은 노래를 한다. 질문할 때는 문장의 끝이 올라가고, 화가 날 때는 더 크게 말하고, 을러댈 때는 목소리를 살짝 높인다. 생각해 낼 수 있는 이런 예는 수천 가지가 넘는다. 어떤 사람이 얼마나 슬프거나 불안한지, 사랑에 빠졌거나 술에 취했는지 알아차리는 데 그 사람이 하는 말의 내용을 정확히 들을 필요는 없다. 말 속의 음악이 모두 드러내 주기 때문이다.

어쨌든 당신이 갓 태어났을 때는 아무 단어도 알지 못했다. 하지만 부모님은 갓난쟁이 당신의 노래 실력 덕분에 맛있는 엄마젖, 새 기저귀, 다정하게 안아 주기 같은, 당신이 원하는 것을 잘 알아들을 수 있었다고 믿어도 좋다. 무엇보다 우리 모두는 노래하면서 태어났다!

인간은 수천 년 동안이나 이미 '말'을 할 줄 알았지만, 텍스트 없는 인간의 목소리를 사용하고자 하는 작곡가는 한둘이 아니었다. 말 아닌 목소리를 위한 작품을 '보칼리제(vocalise)'라고 한다. 독일의 디터 슈네벨(Dieter Schnebel)은 1970년대에 사람 목소리를 가지고 할 수 있는 모든 것을 시도해 보려고 그룹을 설립했다. 그의 앙상블의 이름은 아주 적절하게도 '마울베르커(Die Maulwerker, 주둥이 작업자들)'이며 작품 중 한 곡은 아예 〈주둥이 작품(Maulwerke)〉이다. 이 곡에서 연주자들은 여러 가지 감정

사이를 자유자재로 오간다. 마치 연극처럼 모든 것이 약간 과장되어 있긴 하지만, 목소리만 가지고도 얼마나 다양한 분위기를 연출할 수 있는지 보고 듣는 일은 믿을 수 없을 만큼 흥미진진하다. 여러분도 한번쯤 자신의 '입으로 연주하는 작품'을 만들어 보시라. 그런 다음 다른 사람들이 여러분이 실제 '의미'하는 바를 추측하게 해 보라.

모차르트의 오페라 〈마술 피리(Die Zauberflöte)〉에 나오는 '밤의 여왕'의 분노는 꼭 한번 들어 봐야 한다. 여왕의 아리아 '지옥의 복수심이 내 마음에 끓어오르고(Der Hölle Rache kocht in meinem Herzen)'에서 여왕이 어느 순간 내뱉는, "아아아아아아아아 아 —"라는 가사 대목이다. 음 또한 무슨 말을 노래하기 어려울 정도로 높다. 하지만 그 가사가 말이든 아니든 우리는 여왕이 얼마나 끔찍한 인간인지 곧바로 알아차릴 수 있다. 러시아의 라흐마니노프(Rachmaninov)는 말 그대로 한 마디 말도 나오지 않는 정말 낭만적인 보칼리제를 작곡했다. 마치 성악가가 목소리와 하나가 되는 듯하다. 미국의 조지 크럼은 〈검은 천사의 기도(Invocation of the Black Angel)〉를 위해 피아노에 이상한 효과를 잔뜩 준 초현대적인 보칼리제를 내놓았다. 피아니스트는 건반뿐만 아니라 피아노 속의 현을 직접 연주한다. 그로 인해 모든 것이 매우 신비하게 들린다! 발레곡 〈다프니스와 클로에(Daphnis et Chloë)〉에서 라벨(Maurice Ravel)은 합창에 가사 없는 파트를 편성하기까지 한다!

이렇게 하면 합창 자체가 오케스트라의 악기처럼 된다. 드뷔시(Debussy)는 〈세 개의 녹턴(Trois Nocturnes)〉에서 같은 방식으로 '세이렌'을 표현한다. 세이렌은 그리스 신화에 나오는, 여자의 얼굴에 새의 몸을 한 반신 반인인데 목소리로 사람을 홀리는 것으로 유명했다. 한번은 오디세우스가 배를 타고 지나가야 했는데, 그는 노랫소리의 유혹에 확실히 저항하기 위해서 부하들의 귀를 밀랍으로 막고 자신은 돛대에 묶게 했다. 우리가 음악의 유혹에 얼마나 완전히 압도될 수 있는지 잘 보여 주는 이야기다.

뭐가 뭔지@@
─음악의 갈래

음악에는 다양한 갈래(장르, genre)가 있다.

갈래란 몇 가지 전형적인 특성을 가진 특정

'종류'의 음악이다. 책과 비교해 보면, 알다시피 책에는 다양한 형태와 크기가 있는데 이는 단지 책의 외형에만 해당하고, 그 밖에 책의 내용도 있고 거기에는 또 다양한 유형이 있다. 가령 소설은 관광안내서와 아주 다르고, 요리책은 시집과 같지 않으며, 만화책은 그냥 지도책과 다른 종류다. 그 모든 다양한 종류가 '갈래'다.

갈래를 더 세분화할 수도 있다. 이를테면 소설을 편지소설, 역사소설, 스릴러 등으로 분류할 수 있는 식이다. 한 권의 책이 두 가지 이상의 갈래에 해당하기 십상이라는 것까지 고려하면 분류는 더 복잡해진다. 역사소설이면서 스릴러일 수도 있고, 요리책을 만화로 만들 수도 있다. 그러니 단순한 문제는 아니지만, 그래도 그 책이 어느 갈래에 속하는지는 보통은 파악할 수 있다.

음악에서도 마찬가지인데, 다만 구분하기가 조금 더 어려울 수는 있다. 음악의 내용은 책의 내용보다 덜 명확하기 때문이다. 가령 어떤 음악작품이 흥미진진할 수 있지만 그렇다고 해서 스릴러라고 할 수는 없는 노릇 아닌가.

음악 세계에서는 주로 '편성', 다시 말해 그 곡 연주에 무슨 악기들이 쓰이는지를 따진다. 여기에서 중요한 사항은 두 가지다.

첫째, 얼마나 많은 음악가가 참여하고 있는가? 그에 따라 독주곡(한 명의 연주자를 위한 악곡), 실내악(몇 명의 연주자를 위한 악곡), 관현악(대규모 합주단을 위한 악곡)으로 구분된다. 사실 '대규모 실내악'과 '소규모 관현악' 사이에 분명한 경계가 있는 것은 아니다. 보통은 연주자 한 명 한 명이 자기 고유 파트를 연주할 때 실내악이라고 하고, 관현악에서는 여러 연주자가 한 그룹이 되어 같은 파트를 연주할 때가 많다. 이는 특히 현악기에서는 통상적인 일이다.

둘째, 노래하는 파트가 있는가? 있으면 '성악', 없으면 '기악'이다. 악기 파트와 성악 파트가 다 있는 작품은 성악곡으로 간주된다. 성악에서도 작곡가가 선택한 가사를 따져 종류를 나눈다. 이때는 내용이 중요한 역할을 하는 셈이다! 어떤 가사는 '종교적(영적)'이고 어떤 가사는 그렇지 않은데, 뒤의 것을 '세속음악'이라고 부른다.

이상의 범주들을 염두에 두면 이제 음악사에서 거의 모든 음악 갈래를 파악할 수 있다.

005 아득한 메아리
음악의 기원

최초의 음악에 대해서 우리는 아는 바가 별로 없다. 학자들에 따르면, 현생 인류의 출현 시기는 약 20만 년 전이지만 음악에 대한 지식은 고작 3,600년 전으로 거슬러 올라간다. 학자들이 4만 년가량 된 것이라고 보는 몇몇 악기가 발견되기는 했지만, 안타깝게도 그 악기로 어떤 음악을 연주했는지 우리는 아직 알지 못한다.

현존하는 가장 오래된 음악 자료는 오늘날 이란과 이라크가 위치한 두 강(유프라테스강, 티그리스강)의 유역인 메소포타미아에서 나왔다. 가사와 음악 그리고 약간의 설명이 모두 쐐기문자로 적혀 있는 세 개의 점토판을 말한다. 이 곡은 〈니칼과 야리크의 혼인 잔치〉라고 불리며, 과수원과 다산의 여신인 니칼에게 바친 찬미가다. 필시 혼인 잔치에서 불렀을 것이다. 점토판에 적힌 글자는 그 비밀을 드러낸 지 오래지만, 음표의 비밀은 여전히 풀리지 않았다. 꽤 많은 학자들이 이 비밀을 풀려고 분투했다. 몇몇 학자들이 그 이상한 기호들을 현대의 음악 기보법으로 변환하려고 시도했으나 결과물은 저마다 아주 딴판이었다. 그러니 당분간 우리에게는 먼 과거의 아득한 메아리만 들릴 따름이다. 가장 오래된 음악은 그렇게 신비로움으로 남아 있다.

고대 그리스 문화에서 비롯된, '조금 덜 오래된' 곡들도 몇 있다. 가장 유명한 곡은 〈세이킬로스의 노래〉로, 기원후 1세기의 음악으로 추정된다. 고대의 음악 자료는 일부만 남아 있는 게 보통인데 이 노래는 온전하게 보존된 것으로 특히 유명하다. 이 곡은 세이킬로스라는 사람이 죽은 아내를 위해 쓴 노래다. 가사는 다음과 같다.

> 그대 살아 있는 동안 빛나기를!
> 삶에 고통받지 않기를.
> 인생은 찰나와도 같으며,
> 시간은 끝을 청할 테니.

고대 그리스의 기보법은 대부분 해독되었다. 다만, 아쉽게도 온전한 악보는 많이 남아 있지 않다. 그 때문에 선명한 사운드 이미지를 얻기는 어렵다.

기원전 2세기의 〈델피 찬미가(Delphic Hymn)〉 두 곡 또한 돌에 새겨진 덕분에 비교적 잘 보존되어 있다. 아테네에서 140킬로미터 거리에 있는 델피로 행진하는 동안에 불렀으리라.
당시에 델피는 신탁이 내리는 중요한 장소였다. 그러니 이 찬미가는 요즘으로 치면 순례길에서 부르는 노래와 약간 비슷할 듯싶다. 정확히 말하면, 근엄한 노래였으리라!

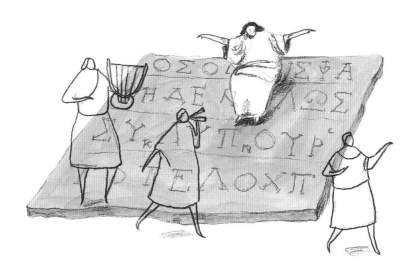

006 소리 나는 이미지
최초의 악기

고대의 음악은 그다지 많이 남아 있지 않지만, 그래도 우리는 그 이미지를 그려 볼 수 있다. 이는 특히 악기가 상당수 발견된 덕분이다. 악기는 때로 깨진 조각만 남아 있을 뿐이지만, 꽃병, 파피루스 두루마리, 조각, 그림, 모자이크 등에 담긴 많은 '도상(icon)' 덕분에 우리는 악기 파편들을 어떻게 맞추어야 할지 대체로 알고 있다. 그 옛날 악기들은 오늘날의 악기와 놀라울 정도로 유사하다. 물론 그사이 대부분의 악기는 다소간 변화를 겪었고, 새로운 악기가 추가되었다. 하지만 대부분의 악기족(family)은 아주 오랜 역사를 지닌다.

어느 음악문화에서나 많은 사랑을 받는 악기는 줄뜯음악기로, 존재할 수 있는 모든 모양과 크기의 하프(harp), 리라(lyre), 치터(zither, 가야금처럼 넓적한 판형 악기), 류트(lute, 기타처럼 목과 몸통이 구분된 악기)족이 있다. 이 악기들의 줄은 오늘날 기타를 치는 것처럼 손가락이나 뜯개(plectrum)로 뜯어 연주했다. 이런 악기들을 연주하면서 노래를 부를 수도 있다.

관악기도 수없이 많다. 관악기는 나무, 금속 또는 황소 뿔과 같은 동물성 재료로 만들었다. 지금의 오보에를 많이 닮은 숌(shawm)과, 여러 종류의 플루트(flute)족이 있었다. 고대 그리스인들은 심지어 동시에 두 음을 연주할 수 있는 '쌍피리'도 개발했다. 아주 특별한 것으로 숲의 신 판(Pan)의 이름을 딴 팬플루트(팬파이프라고도 한다)가 있다. 곧은 것, 구불구불한 것 등 다양한 모양의 금속 관악기들은 현대의 트럼펫과 호른을 강하게 연상시킨다.

북, 탬버린, 심벌즈, 손뼉 치는 것 같은 딱딱이(캐스터네츠), 딸랑이(당신의 목소리 다음 첫 번째 악기가 아닐까) 등 타악기도 그에 못지않게 많다.

악기 도상들은 언제 어디서 음악을 했는지 보여 줄 때가 많다. 사실 오늘날과 거의 다르지 않다. 집안, 종교 기념일, 행진, 운동경기, 장례식과 결혼식, 잔치, 제사, 연극, 요컨대 무슨 일이든지 일어나는 곳이라면 어디든지 음악은 등장한다!

기원전 3세기 중엽까지 거슬러 올라가는 놀라운 악기가 있으니, 바로 물오르간(water organ)이다. 오늘날 우리가 알고 있는 오르간의 전신이다. 모든 오르간은 길이가 다른 사운드 파이프를 통해 압축 공기를 내보냄으로써 소리를 낸다. 물오르간은 물을 가지고 이 일을 하므로 자연히 이런 이름이 붙었다.

오르간의 특별한 점은, 키를 여러 개 눌러서 동시에 여러 소리를 낼 수 있다는 것이다. 오르간은 그야말로 상상력의 보고라 할 수 있는데, 이를테면 월트 디즈니도 마찬가지였다. 〈백설공주〉에서 난쟁이들이 함께 춤추고 음악을 연주하는 신나는 장면을 기억할 것이다. 항상 퉁명스러운 심술쟁이 난쟁이는 요들송을 아주 특별한 오르간으로 연주한다! 그 오르간은 물이 아니라 공기로 작동하며, 난쟁이가 앉은 의자는 그가 직접 오르간에 공기를 펌프질할 수 있도록 만들어졌다. 전체 장면을 잘 보면 타악기, 관악기, 줄뜯음악기들을 확실히 알아볼 수 있다.

팬플루트는 클래식 음악에 자주 나오지는 않는다. 그런데 그 예외로 아주 유명한 예가 바로 모차르트의 오페라 〈마술 피리〉다. 이 오페라의 주인공 중 한 명인 파파게노는 흥겨운 새잡이꾼인데, 온종일 팬플루트로 멋진 곡조를 불어 댄다. 아리아 '나는야 새잡이(Der Vogelfänger bin ich, ja)'에서 팬플루트를 불며 자신을 소개한다. 그의 상대역인 타미노라는 이름의 왕자 역시 플루트를 부는데, 출신 배경이 다른 만큼 팬플루트 대신 진짜 플루트이고 당연히 마술 피리(엄밀히 말하면 마술 플루트)다!

2

중세 음악

알아야 좋아한다

'중세'라고 하면 필시 흑사병, 화형당하는 이교도, 피비린내 나는 십자군 원정, 미치도록 끔찍한 고문 기구, 갑옷 입은 기사, 신들린 마녀가 바로 떠오를 것이다. 요컨대 중세는 난폭, 파멸 그리고 숱한 전쟁의 시대다. 하지만 벨기에의 빌레르라빌 수도원이나 프랑스의 베즐레 성당(수백 개의 후보 사례 중에 두 가지만 언급하자면) 같은 장엄한 건축물을 잠깐만 떠올려 본다면, 그 중세가 노상 되풀이되는 주장처럼 어떻게 그렇게 암울할 수 있었는지 의문이 든다. 물론 그 시대에 고통과 시련이 많았던 건 사실이다(정도의 차이는 있지만 어느 시대나 다 그렇다). 굳이 모든 악취와 어둠을 장미향과 달빛으로 바꾸는 마술을 부리자는 게 아니라, 중세의 거짓말 같은 아름다움이 무미건조한 공포물에 마냥 뒤덮이는 모습을 보고만 있을 수도 없다. 중세는 그런 취급을 받아서는 안 된다. 왜냐하면 중세는 분명 예술 분야에서는 방대한 보물도 남겼기 때문이다.

"알아야 좋아한다"라는 네덜란드 속담이 있는데, 이는 애석하게도 맞는 말이다. 많은 이들에게 중세의 음악은 난해한 책과 같지만, 그래도 우리는 여기서부터 뭔가를 해볼 수 있다. 여러분은 그 중세 음악의 화려함뿐만 아니라 악곡을 짜서 구축하는 그 독창적인 능력에도 아마 놀라게 될 것이다. 이상할 것 하나도 없다. 그 거대한 교회와 수도원도 그저 감정만으로 지은 것이 아니다. 이런 일에는 똑똑한 머리가 있어야 비현실적인 아이디어를 실제 예술작품으로 탈바꿈시킬 수 있다.

007 아버지의 이름으로
그레고리오 성가

서기 1세기의 음악 대부분은 '아버지의 이름으로', 곧 하느님을 위해서 만들어졌다. 5세기에 서로마 제국이 멸망한 후 수도회의 역할이 점점 더 중요해졌는데, 수도원에서는 거의 온종일 노래를 불렀다. 수도자들은 낮 시간 동안 사실 그저 세 가지 일만 했다. 일하고, 기도하고, 먹는 일이었다. 기도는 대부분 노래로 했다. 하루에 자그마치 여덟 번의 기도를 올렸고('성무일도'), 거기에 '미사'가 더해졌다. 성무일도와 미사에는 해마다 같은 날에 돌아오는, 그러니까 어느 절기의 무슨 날인가에 따라 특정 찬가가 날마다 바뀌어 수반되었다. 일부 수도회는 여전히 (부분적으로) 이 전통을 명예롭게 지킨다. 그래서 아직도 꽤 많은 곳에서 저녁 여섯 시쯤이 되면 저녁 기도나 저녁 찬가를 듣거나 함께 노래 부를 수 있다.

초기의 교회 찬가들은 모두 한목소리로 불렀다. 이는 노래 부르는 사람이 한 명이라는 의미가 아니라, 모두가 같은 하나의 선율을 함께 부른다는 뜻이다. 교회 찬가는 종교 텍스트를 충실히 따르며 아주 단순하다. 좀 더 자유로운 찬가도 있지만, 보통은 한 음에 한 음절을 소리 낸다. 선율은 주로 계단식으로(차례가기) 흘러가며 음표들은 하나같이 길이가 거의 같다. 감정을 많이 섞지 않고, 노래 반, 말 반 비슷하다. 음악은 그 자체가 관심을 불러일으키기 위한 것이 아니라, 가사를 기억하고 함께 멋지게 연주할 수 있는 수단이었다.

그 단조로움에도 불구하고 이 찬가들은 무척 매력적이다. 오랫동안 듣고 있으면 정신이 혼미해지기도 하는데, 소리가 잘 울리는 수도원 같은 공간에서는 특히 그렇다. 찬가를 부르는 가장 아름다운 방식의 예를 들면, 사람들이 두 그룹으로 나뉘어 번갈아 노래하는 것이다('안티폰'). 두 군데서 소리가 나기 때문에 근사한 효과를 얻을 수 있다. 거기에 어두운 교회당, 어른거리는 촛불의 신비한 분위기를 상상해 보면 금세 고조된 분위기에 젖어든다. 그리고 당연하게도 바로 그런 곳이 음악이 당신을 데려가려고 하는 곳이다.

초대 교회의 찬가는 오늘날 '그레고리오 성가(Gregorian chants)'로 알려져 있다. 서기 600년경에 당시 현존하던 찬가를 채집해 정리하라는 지시를 내렸다고 전해지는 교황 그레고리오 1세의 이름에서 따온 것이다. 이 이야기가 사실인지는 상당히 의문스럽다. 확실한 것은, 그레고리오 교황 자신이 이 성가의 발명자는 아니라는 점이다. 과거에는 그가 성가를 만든 것처럼 묘사되기도 했다. 교황의 어깨에 성령을 상징하는 비둘기 한 마리가 앉아서 귀에다 성가를 속삭인다. 그런 종류의 그림 대부분에는 그레고리오 옆에 '서기'가 함께 앉아 교황이 불러 주는 노래를 받아 적는다. 하지만 실제 사정은 좀 더 복잡했다. 대부분의 음악은 (기록이 아니라) '입에서 입으로' 전승되었다. 이따금 무언가 기록되기도 했고, 그렇게 수세기에 걸쳐 엄청난 음악의 보고가 만들어졌다.

음악사의 이 단계에서는 아직 참다운 의미의 작곡가들이 등장하지 않았다. 찬가는 사실 수도원의 일상생활에서 그냥 '생겨나고' 또 끊임없이 변형되었다. 그런 의미에서 찬가는 정말로 '살아 있는' 음악이었다. 오늘날 교회 여기저기에서 그레고리오 성가의 단편들이 포착된다. 이는 어느 정도는 지역 교구사제의 선호도에 달려 있다. 신부가 갑자기 혼자 노래하기 시작한다면 그게 그레고리오 성가일 가능성이 크다. 몇몇 그레고리오 성가는 지금도 잘 알려져 있는데, 〈낙원에서(In paradisum)〉가 그 예다. 이 성가는 장례식의 말미, 고인이 교회를 떠날 때 부르는 경우가 많다. "천사들이 그대를 천국으로 인도하시기를"이라는 노랫말이다. 이 가사는 나중에 레퀴엠(장례미사)에서 다시 나올 것이다.

♪ 뮤직박스 2

맞는 음, 틀린 음
— 음체계

거의 모든 음악은 특정한 '음체계'로 만들어진다. 알파벳이 문자 체계라면 음체계는 음악에 쓰이는 음(tone 또는 note)의 체계다. 음체계는 두 개 이상의 음으로 된 '음계(scale)'에서 출발한다. 그러니까 음계는 음들의 집합이다. 오늘날 가장 유명한 것은 '도레미' 음계이다. 〈사운드 오브 뮤직(The Sound of Music)〉의 '도레미 송'을 잘 알고 있을 것이다. 이 음계는 피아노의 '도'에서 시작하여 흰 키 7개를 차례로 짚는 음으로 구성된다(옆에 피아노가 없어도 상관없다. 스마트폰에는 연주 가능한 별의별 키보드 앱이 다 있으니). 음계에는 이 도레미 음계만이 있는 게 아니다. 역사를 통틀어 수십 가지의 다른 음계가 형성되어 있다.

어떤 음계를 출발점으로 선택하는지가 곡이 어떻게 들리느냐를 결정한다. 이는 언어와도 약간 비슷하다. 가령 프랑스어 낱말로 작업을 시작해서 수십만 개의 문장을 만들 수 있지만, 독일어나 이탈리아어 문장은 쓸 수 없다. 그러려면 다른 낱말의 집합이 필요하기 때문이다. 어떤 음계들끼리는 오누이처럼 서로 상당히 유사한 가 하면, 어떤 음계들끼리는 또 사뭇 다르다.

이러한 음계가 얼마나 결정적인지 손쉽게 직접 시험해 볼 수 있다. 예를 들어 피아노(앱)에서 오직 검은 키만 사용하여 짧은 멜로디를 연주해 보자. 흰 키만 건드리지 않는다면, 정확히 어느 검은 키를 치는지는 중요하지 않다. 무슨 일이 일어나고 있는지 들리는가? 별안간 동아시아에 와 있는 듯한 느낌이 들지 않는가? 동양에는 이 다섯 개의 음만으로 만들어지는 음악이 많기 때문에 그렇다. 어려운 말로 하면 '펜타토닉', 즉 '오음음계'라고 한다(펜타penta는 그리스어로 다섯). 이렇게 음악이 서양식인지 동양식인지, 구식인지 신식인지, 재즈인지 종교음악인지를 결정하는 음계들이 수없이 존재한다. 음악에 문외한이어도 알 수 있을 정도로, 들으면 저절로 알 수 있다!

서양음악사에서 가장 중요한 음체계는 '선법(mode)'과 '조성(tonality)'이다. 17세기 전반에 선법으로부터 조성으로의 전환이 일어났다. 선법으로 된 음계 역시 직접 쉽게 시험해 볼 수 있다. '도' 음계에서처럼, 다른 음표 각각(레, 미, 파…)에서 시작해 일곱 개의 흰 키를 차례로 누르면 된다. 주의 깊게 들어 보면 '도'에서 시작할 때와 '레'에서 시작할 때, 그리고 미, 파, 솔…로 시작할 때 저마다 약간 다른 느낌의 소리가 날 것이다. 음과 음 사이의 거리가 조금씩 달라지기 때문이다. 모든 음계는 온음과 반음으로 구성되지만, 그 순서가 항상 같지는 않다(흰색, 검은색을 무시하면 피아노의 키와 키 사이는 모두 반음씩이다. 그런 식으로 직접 쉽게 계

산할 수 있다. 그 반음이 밀릴 때마다 도 음계, 레 음계…가 저마다 고유한 특징을 띤다).

지난 150년 동안 서양음악사에는 더 많은 음계가 추가되었다. '도'에서 시작하는 한 옥타브의 흰 키와 검은 키 모두에 차례로 1부터 12까지 번호를 매긴다고 상상해 보자. 그러면 각 음계는 그 12개 음의 '부분집합'으로 구성된다. 예컨대 도레미 음계는 1, 3, 5, 6, 8, 10, 12번, 그리고 여덟 번째에 다시 1번으로 돌아간다. 반음 없이 온음들만으로 구성된 온음음계는 1, 3, 5, 7, 9, 11, 그리고 다시 1번이다. 반음계는 열두 개 모든 음을 사용한다. 직접 실제로 도전해 보고 싶다면 1, 4, 6, 7, 8, 11, 그리고 다시 1번을 쳐 보자. 혹시 거꾸로, 그러니까 높은음에서 낮은음 방향으로 쳐 보면 더 잘 알아차릴지 모르겠다. 찾았는가? 이것이 전형적인 재즈 음계, 일명 '블루스' 음계다.

008 1+1=3
최초의 다성음악

그레고리오 성가처럼 음악이 하나의 성부(파트)만으로 구성될 때는 모든 것이 아주 단순하다. 그런데 성부가 하나 더 더해지면서부터는 사정이 훨씬 더 복잡해진다. 두 개의 성부를 동시에 제대로 따라가기란 불가능하기 때문이다. 유명한 오리/토끼 착시 그림과 약간 비슷하다. 오리를 보거나 토끼를 보거나 할 수 있을 뿐, 동시에 둘 다 보이지는 않는다. 물론 두 개의 성부를 함께 들을 수는 있어도, 소리를 듣는 것과 그것을 '따라가는' 것은 다르다! 그리고 우리는 3성부, 4성부, 10성부, 24성부 음악에 대해서는 아직 시작도 하지 않았다. 그런 음악들도 있다!

이렇게 두 개 이상의 성부가 있는 음악이 '다성多聲(polyphonic)음악'이다. 다성음악은 9세기 무렵 서양문화에 나타난 이후로 사라진 적이 없다. 최초의 다성음악을 '오르가눔(organum)'이라고 부른다. 가장 단순한 형태의 오르가눔에서 각 성부는 정확히 같은 길을 나란히 가지만, 시작

하는 음만 다르다. 마치 새들이 함께 공중을 펄럭이며 정확히 동시에 위로, 아래로 날아가는 모습과 비슷하다.

훗날 두 개의 성부는 점점 더 자유롭게, 서로 반대 방향으로도 움직이기 시작했다. 그다음에는 낮은 성부는 음을 길게 끌고 높은 성부는 짧은 음들을 연속으로 내서 '장식'했다.

이 시기의 다성음악은 대부분 그레고리오 성가의 선율에서 출발했다. 오늘날 우리는 그 선율을 거의 다 잊어버렸지만, 우리가 잘 알고 있는 짧은 선율로 이 시스템을 시험해 볼 수 있다.

동요 〈우리 서로 학교 길에〉를 예로 들어 보자. 이 노래를 매우 느리게, 이를테면 보통보다 네 배쯤 느리게 부른다고 상상해 보자. 그 느린 가락 위에 다른 사람이 다른 선율을 부르는데, 이 선율은 원래 선율을 '장식'하는 무척 활달한 선율이다. 그런 식으로 2성 악곡이 새로 만들어진다. 당연히 이는 아주 다양한 방법으로 가능하며, 이 버전이 저 버전보다 더 낫게 들릴 수도 있다. 바탕 선율이 매우 느리게 진행되고 배경으로 살짝 물러나 있기 때문에 듣는 사람이 〈우리 서로 학교 길에〉 원곡의 선율을 거의 알아차리지 못한다는 점이 특히 놀랍다. 하지만 곡의 구성은 이 선율을 바탕으로 형성된다. 이 방법은 중세의 가장 중요한 작곡 기법 중 하나로 남게 된다. 밑에 깔린 느린 성부(고정된 원곡 선율)가 중요하기 때문에 이를 특별히 '정定선율(cantus firmus)'이라고도 부른다.

음악이 엉켜 버렸어요
— 대위법(초급)

악곡에 두 번째 성부가 등장하면서부터 모든 것이 복잡해지기 시작한다. 두 개의 성부끼리는 서로 완벽하게 어울릴 수 있도록 작곡해야 한다. 바로 '대위법(counterpoint)'이 탄생하는 순간이다. 대위법은 라틴어 '점 대 점(punctum contra punctum)'에서 온 말로, '음표 대 음표'라는 뜻이다. 즉, 대위법은 두 파트를 서로 어떻게 결합시키면 좋을지 배우는 음악공부라고 할 수 있다.
대위법은 문법과도 비슷한 데가 있다. 문법에서는 제대로 된 문장 만드는 법을 배운다. 예를 들어 "좋은 날씨네", "날씨가 좋다", "좋다, 날씨"라고 말할 수는 있지만, "좋다, 가, 날씨"라고 말할 수는 없다(현대시인이라면 모를까).
음악에서도 마찬가지다. 어떤 음들끼리는 동시에 울려도 좋지만, 어떤 음들끼리는 그렇지 않다. 어떤 음진행 순서는 허용되지만, 어떤 음진행 순서는 허용되지 않는다. 특정한 음들의 조합을 선택했다고 해서 그다음부터 되는 대로 그냥 곡을 써서도 안 된다. 갖가지, 더러 복잡하기까지 한 '규칙'이 있고, 이 규칙들은 음악의 역사 내내, 그리고 자주 변화했다. 오늘날로 가까워질수록 규칙들이 더 자유롭게 적용되어 왔고, 20~21세기의 많은 음악들에서 이들 규칙은 저절로 완전히 사라졌거나 새로운 것으로 대체되었다.

대위법의 대표적인 예는 '카논(canon)'이다. 카논의 출발점은 단선율이다. 그런데 그 선율이 워낙 영리하게 창안되어서, 그 선율끼리 다시 결합시킬 수 있다. 이 말이 좀 어리둥절하게 들릴지 모르겠지만, 예를 들어 보면 금방 명료해질 것이다. 〈우리 서로 학교 길에〉를 다시 한 번 가져오자. 첫 번째 성부는 "우리 서로 학교 길에"로 시작한다. 첫 번째 성부가 그다음 "만나면, 만나면"을 내는 것과 동시에 두 번째 성부가 "우리 서로 학교 길에" 하고 시작한다. 첫 번째 성부가 "웃는 얼굴 하고 인사 나눕시다"를 할 때(그러니까 두 번째 성부가 "만나면, 만나면" 할 때) 세 번째 성부가 들어오고, "얘들아 안녕"에 네 번째 성부가 들어올 수 있다. 네 성부 모두가 노래를 부르고 있는 한 곡은 절대로 끝나지 않기 때문에 이런 식으로 계속 진행할 수 있다. 그렇다. 돌림노래가 바로 카논이다.

가장 오래된 카논 중에 〈Sumer is icumen in〉이라는 곡이 있다. "여름이 오네"라는 뜻의 중세 영어다. 뻐꾸기가 주인공인 매우 경쾌한 곡인데, 노랫말에는 암양과 숫양, 소와 송아지, 황소와 방귀를 뀌는 숫염소 등 다른 동물들도 나온다. 원곡 카논을 들어 보면 동일한 악구 "Sing cuckoo now"를 계속 되풀이해 부르는 남성의 저음(베이스) 두 개가 들린다. 이 카논은 한 번만 들어도 따라 부르는 데 문제가 없다.

후기 낭만주의 작곡가 구스타프 말러(Gustav Mahler)는 〈교향곡 제1번〉 3악장에서 〈우리 서로 학교 길에〉(프랑스 원곡은 '프레르 자크Les Frères Jacques')를 자기식 버전으로 만들어 선보인다. 그는 이 곡을 원곡처럼 평온한 동요로 쓰지 않고 길고 음울한 장송행진곡으로 바꾼다. 그리하여 이 곡은 장례식에서 교회나 묘지로 관을 운구할 때 흔히 연주하는 곡이 되었다. 말러는 곡의 침울한 분위기를 바로 묘사할 요량으로 오케스트라에서 가장 음역이 낮은 현악기인 콘트라베이스(더블베이스)에서 카논을 시작한다. 동심의 세계와 죽음이라는 뜻밖의 혼합은 무척 이상한데, 당연히 이것이 바로 말러가 의도한 바였다.

009 그녀의 라라랜드
신비음악

예전에는 음악이 순전히 남성의 일이라고 흔히 여겼다. 그러나 음악사 초기의 유명한 작곡가 중 일부는… 여성이었다. 9세기 비잔티움의 예술가 카시아(Kassia), 그리고 1098년에 출생하여 독일 중부의 베네딕트회 수녀원의 원장을 지낸 힐데가르트 폰 빙엔(Hildegard von Bingen)이 그들이다.

힐데가르트는 중세의 가장 다재다능한 인물이었다. 다양한 분야의 저술을 남겼으며, 그중에서도 특히 식물학, 의학, 천문학에 조예가 깊었다. 별도의 문자 체계를 창안하여 고유한 언어를 직접 만들어 내기도 했다. 힐데가르트는 또한 최초의 신비주의자 중 한 명이었다. 전하는 말에 따르면 그녀는 환상을 경험함으로써 신과 독특하고 신비로운 관계를 유지했다고 한다. 그뿐만 아니라 이 경험을 통해 얻은 신의 계시를 글로 기록했으며, 이는 종종 자신의 음악의 출발점이 되었다.

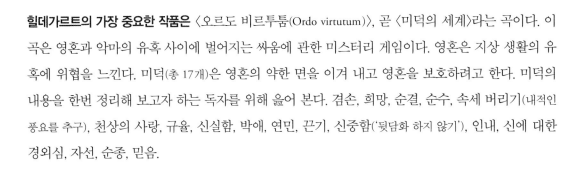

힐데가르트의 가장 중요한 작품은 〈오르도 비르투툼(Ordo virtutum)〉, 곧 〈미덕의 세계〉라는 곡이다. 이 곡은 영혼과 악마의 유혹 사이에 벌어지는 싸움에 관한 미스터리 게임이다. 영혼은 지상 생활의 유혹에 위협을 느낀다. 미덕(총 17개)은 영혼의 약한 면을 이겨 내고 영혼을 보호하려고 한다. 미덕의 내용을 한번 정리해 보고자 하는 독자를 위해 읊어 본다. 겸손, 희망, 순결, 순수, 속세 버리기(내적인 풍요를 추구), 천상의 사랑, 규율, 신실함, 박애, 연민, 끈기, 신중함('뒷담화 하지 않기'), 인내, 신에 대한 경외심, 자선, 순종, 믿음.

힐데가르트는 이 작품을 역할극으로 설정했다. 고독한 영혼과 각각의 미덕은 여성 성악가들이 독창으로 노래한다. 미덕들은 규칙적으로 여성합창단이 유니즌(제창)으로 노래하기도 한다. 가장 눈에 띄는 역할은 악마 역이다. 악마는 노래를 부르는 것이 아니라 외치는데, 힐데가르트에 따르면 악마는 '신성한 조화'를 만들어 내지 못하기 때문이었다. 힐데가르트의 음악은 그레고리오 성가와 매우 흡사하다. 다성음악이 12세기에 이미 등장하기는 했지만, 단성單聲음악인 그레고리오 성가는 오늘날까지도 계속 남아 있다.

힐데가르트 폰 빙엔이라는 이름은 그녀의 사후 금세 잊혔으나, 20세기에 들어 제대로 회복되었다. 그녀는 여성의 권리를 옹호하는 사람뿐만 아니라 허브와 건강 식단의 효능을 믿는 사람들에게도 진정한 모범이다. 음악계에서도 그녀의 작품과 정신은 부활하고 있다. 많은 사람들에게 그녀는 매우 단순하면서도 동시에 매우 심오한 음악의 상징으로 남아 있다. 오늘날의 분주한 세상에서 많은 사람들이 그녀의 음악을 휴식처로 삼는다. 번잡함에서 벗어나 정신을 가다듬을 수 있게 해 주는 음악이다.

010 대성당 음악
아르스 안티콰

　음악이 2성부에서 3성부, 4성부로 확장된 것은 그저 작은 단계일 뿐이라고 생각할 수 있지만, 사실 그렇지 않다. 이는 저글링과 약간 비슷하다. 공 두 개를 번갈아 공중에 던지며 받기는 거의 누구나 할 수 있지만, 공이 세 개가 되면 금세 "어휴!" 소리가 나오기 마련이다. 음악에서도 세 파트나 네 파트를 뒤죽박죽으로 만들지 않으면서 짜기란 무척 어려운 일이다. 하지만 만약 성공만 한다면 그 결과는 인상적인 경우가 많다.

　이런 흐름은 유럽에서 도시의 규모와 영향력이 갈수록 커지던 1200년경에 처음으로 나타났는데, 이때는 수십 개의 웅장한 대성당도 건설되던 시기다. 가장 유명한 성당 중 하나가 파리 도심에 있는 노트르담 대성당이다. 당시 파리는 음악의 중요한 중심지였다. 수많은 재능 있는 음악가들이 악파(school)를 이루어 함께 활동했다. 레오냉(Leonin)과 페로탱(Pérotin) 같은 인물들이다. 이들은 3~4성부로 된 음악을 추구하면서 음의 높이뿐만 아니라 음의 길이도 정확하게 기록할 수 있는 체계를 만들어야 한다는 것을 일찌감치 깨달았다. 그렇지 않으면 혼란스러워질 수밖에 없을 터였다. 그래서 이들은 한 박짜리 짧은 음표와 두 박이나 세 박짜리 긴 음표를 구분해 적었고, 그러면 이 세 가지 '음길이'로 별의별 조합을 다 만들 수 있었다. 노트르담 악파 작곡가들의 특징은 그렇게 선택한 조합('리듬선법rhythmic mode'이라 한다)을 오랫동안 계속 반복한다는 점이었다. 이로 인해 그들의 음악은 종종 드론(지속저음)처럼 웅웅거리는 듯한 특징을 띠게 되었지만, 그런 점이 음악을 무척 인상적으로 만든다.

　이 시기의 음악을 뒤의 '신新예술'과 구별해서 '구舊예술', 아르스 안티콰(ars antiqua)라고 부른다.

아르스 안티콰 양식에서 가장 인상적인 작품 중 하나는 페로탱의 〈만민이 보았도다(Viderunt omnes)〉이다. 옛 그레고리오 성가의 선율이 그 기초를 이루는데, 이 선율은 음이 가장 낮은 동시에 가장 묵직한 성부로 깔려 있으며 무척 느리게 진행된다("Viderunt"의 'vi-'만 거의 1분이 걸릴 정도다!). 나머지 세 성부는 장식에 쓰였으며 쉴 새 없이 움직인다. 세 장식 성부는 도입부에서는 모두 동일한 리듬 패턴(길게-짧게-길게-짧게-길게-길게)을 사용한다. 그런 다음 각자의 길을 가다가 다시 서로 모여들기 시작한다. 작은악절이 끝날 때마다 다시 잘 합쳐져서 쉼표도 생겨난다. 때로는 평이한 '구식' 그레고리오 성가 구절도 나온다.

작곡가들은 또 새로운 리듬선법이라는 도구를 손에 들고 새로운 음향 효과를 찾아 나섰다. 그중에는 딸꾹질을 모방하는 작곡가도 있었다. 음이 한 성부에서 다른 성부로 끊임없이 왔다갔다 한다. 그런 식으로 하여 만들어지는 선율은 마치 한 개의 실선을 두 개의 점선으로 분할하는 것과 비슷하다. 특히 연주자들이 충분히 거리를 두고 떨어져 있을 때 매우 특별하게 들린다. 일부 현대 작곡가들은 여전히 이 기법을 좋아한다. 네덜란드의 미니멀리즘 작곡가 루이 안드리선(Louis Andriessen)은 이 기법으로 거의 30분이나 되는 작품을 썼다. 작품은 딸꾹질을 뜻하는 라틴어 단어를 따서 〈호케투스(Hoketus)〉라고 부른다.

011 중세의 싱어 송라이터들
트루바두르와 미네징어

중세 음악 중에서 가장 많이, 그리고 가장 잘 보존된 음악은 교회음악이다. 수도사들은 자신들이 부르는 성가에 세심한 주의를 기울였고, 많은 수도원에서는 온종일 아무 일도 하지 않고 기존의 텍스트와 음악을 옮겨 쓰는 필사자들까지 있었다. 그리하여 수백 개의 아름다운 성가대 악보가 탄생했는데, 여기에서 음악은 때때로 다채로운 세밀화로 장식되기도 했다.

하지만 중세에는 '세속적인' 음악도 이미 존재했다. 대부분은 평범한 일상생활에 관한 내용이었다. 11세기 후반부터 14세기 전까지 트루바두르(troubadour), 트루베르(trouvère), 미네징거(Minnesinger), 종글뢰르(jongleur), 민스트릴(minstrel) 등으로 불리는 사람들이 여기에 중요한 역할을 했다. 이들은 모두 '음유시인'이었다. 출신 배경이 높은 이도 있었고 낮은 이도 있었다. 어떤 이는 궁정에 거주했고 어떤 이는 이 도시 저 도시로 방랑했다. 어떤 이는 가사와 곡을 직접 썼고, 어떤 이는 주로 다른 사람들의 작품을 연주했다.

사랑은 이들의 가장 인기 있는 주제였는데, 특히 '궁정의 사랑'을 좋아했다. 내용을 보면, 귀족이나 기사가 가닿을 수 없는 여성의 사랑을 헛되이 갈망한다(당시 음유시인들은 대부분—전부는 아니다!—남성이었다!).

사랑 말고 다른 주제도 담았다. 전쟁, 십자군 전쟁, 기사의 삶 등에다, 죽음과 슬픔, 신화와 설화, 궁정 생활, 정

치, 그리고 때로는 예술 자체도 빈번하게 다루었다. 가사는 시적일 경우가 많지만 잔인하거나 비판적이기도 했다. 가수들은 줄뜯음악기나 줄비빔악기로 반주할 때가 많았지만, 무반주로 그 냥 노래만 하기도 했다.

이 음유시인들의 작품은 지난 800년 이상 이어져 온 노래 감상 역사의 요람기에 위치한다. 노래(가요) 의 주제는 지금도 사실상 그때와 동일하며 약간 업데이트되었을 따름이다(중요한 것치고 태양 아래 새 로운 것은 그리 많지 않다!). 반주 악기와 함께 독창을 한다는 아이디어도 그때나 지금이나 인기 있기는 마찬가지다. 요즘에는 대체로 기타나 피아노 반주지만.

이 중세의 '싱어 송라이터'들 중 어떤 이들은 과장스러운 이름을 갖고 있었다. 이를테면 아당 드라알 (Adam de la Halle, '시장의 아담'), 발터 폰 데어 포겔바이데(Walther von der Vogelweide, '새 사냥터의 발터'), 베르나르 드 벙타두르(Bernart de Ventadorn, '벙타두르 성의 베르나르') 같은 이들이다. 현대인 중에서라 면 레이몬트 판 헤트 흐뤼네바우트(Raymond van het Groenewoud)('푸른 숲의 레이몬트', 네덜란드계 벨기에 가수)도 목록에 들어감직하다. 농담 같지만 이 말에는 일말의 진실이 있다. 리라 대신 기타, 옛날 북 대신 현대 드럼, 그리고 무대를 현대 네덜란드로 바꾸고 '궁정' 연애를 '평범한' 연애로 바꾼다면, 벙타두르의 〈종달새가 날개를 치면(Can vel la lauzeta mover)〉이나 레이몬트의 〈두 소녀(Twee meisjes)〉 나 별반 차이가 없는 것이다. 두 '노래' 모두 간단한 유절형식으로, 매우 단순하면서도 연약한 방식 으로 사랑에 대한 갈망을 담담하게 말하고 있다. 싱어 송라이터와 음유시인이여 영원하라!

012 소리의 건축가들
아르스 노바, 아르스 수브틸리오르

예술가들은 혁신을 좋아한다. 작곡가들은 리듬을 다듬는 방법을 찾자마자, 그 모든 것을 연주해 보고 싶은 유혹을 억누르지 못했다. 그 결과 14세기부터는 엄청나게 복잡한 리듬이 생겨났다. 시간이 좀 더 걸려 20세기가 되어야 작곡가들은 훨씬 더 어려운 조합을 만들어 낸다.

14세기의 화성(하모니) 또한 때로는 우리에게 굉장히 현대적으로 와닿는다. 그러니 이 시기 작곡가들이 자신들의 예술을 '신예술(아르스 노바ars nova)'로, 그 앞 시대의 예술을 '구예술'로 부를 만도 했다.

아르스 노바 안에서도 가장 복잡한 흐름이 '아르스 수브틸리오르(ars subtilior)', 곧 '더욱 미묘한 예술'이었다. 이는 중세의 진정한 '아방가르드'이자 가장 현대적인 음악 제작자들의 놀이터였다. 일례로 보드 코르디에(Baude Cordier)의 〈나침반으로 작곡했습니다(Tout par compas suy composés)〉 같은 작품을 한번 들어 보자. 이 작품은 규칙성을 최대한 피해 가며 음표들이 서로 세차게 부딪치는 듯하다. 이 짧은 샹송(chanson, 프랑스어로 그냥 '노래'라는 뜻)의 또 다른 특별한 점은 가사의 내용이 연주자들에게 실제로 눈에 보이도록 하기 위해 악보를 동그라미 모양으로 그렸다는 것이다.

음악형식 분야에서도 중세 후기의 작곡가들은 온갖 종류의 새로운 시도에 기꺼이 유혹당하고자 했다. 기욤 드 마쇼(Guillaume de Machaut)의 프랑스어 샹송 〈나의 끝은 나의 시작이요(Ma fin est mon commencement)〉를 예로 들어 보자. 맨 위 성부에서는 선율이 왼쪽에서 오른쪽으로 진행된다. 두 번째 성부는 같은 선율을 뒤부터 앞으로 거꾸로 부른다. 따라서 두 번째 성부의 시작은 말 그대로 맨 위 성부의 끝이다. 노래가 끝나면 첫 번째 성부는 끝에서 끝나고 두 번째 성부는 시작에서 끝난다. 게다가 음악을 앞에서 뒤로 부르든 뒤에서 앞으로 부르든지 간에, 뒤 절반은 앞 절반의 거울상이어서 음악적으로 전혀 차이가 없다. 마치 놀이처럼 보이는데, 사실 그런 면도 있지만 거기에 더해 환상적으로 들린다.

중세 음유시인들의 노래와 마찬가지로, 작곡가들의 샹송도 대부분 세속적인 주제를 다룬다. 14세기부터 작곡가들은 샹송에 점점 더 많은 관심을 갖게 되었다. 이들은 항상 동일한 형식틀을 샹송에 사용했는데 이를 '고정형식(formes fixes)'이라고 불렀다.

그러는 사이 종교음악도 더욱 발전해 나갔다. 종교음악에서 중요한 작품은 기욤 드 마쇼의 〈노트르담 미사(Messe de Notre Dame)〉이다. 이 곡은 처음으로 한 명의 작곡가가 미사 통상문(Ordinarium, 미사의 불변 틀을 이루는 다섯 곡) 전체를 작곡한 작품이다. 그 후 수세기에 걸쳐 다성 미사곡은 점점 더 보편화되고 미사곡은 가장 주요한 음악 갈래의 하나로 성장하게 된다.

종교음악도 되고 세속음악도 될 수 있는 갈래가 모테트(motet)였다. 모테트의 가사는 라틴어일 수도 프랑스어일 수도 있고, 때로 두 언어를 동시에 다 사용하기도 했다. 물론 다른 언어 가사 두 가지가 함께 들리면 내용을 이해하기가 쉽지 않았다.

모테트는 음악 또한 상당히 복잡하기도 했다. 똑같은 리듬이 엄격하게 반복되는 동형리듬 모테트(isorhythm motet)의 경우 확실히 그랬다. 이름부터 벌써 그렇지 않은가. 동형리듬 모테트에서 작곡가는 밑에서 받쳐 주는 성부의 두 가지 요소, 즉 콜로르(color, 선율)와 탈레아(talea, 리듬)를 출발점으로 삼았다. 콜로르는 리듬과 상관없이 몇 가지 음(이를테면 7개)으로 구성되어 있고, 탈레아는 음높이와 상관없이 몇 개 길이로 된 리듬(이를테면 5개)이었다. 그런 다음 이 두 가지 요소를 서로 결합했다. 선율의 처음 5개 음이 탈레아를 이루는 다섯 개 음표에 대응하고, 6번째 음부터는 다시 탈레아의 1번 음표가 시작된다. 이런 식으로 계속해 다시 처음에서 만날 때까지(보기의 경우 35음=선율 5바퀴=리듬 7바퀴) 새로운 조합을 계속 얻는다. 설명하기는 쉽지만 듣기에는 어렵고 만들기는 훨씬 더 어렵다! 이 분야의 진정한 거장이었던 필리프 드 비트리(Philippe de Vitry)에게 한번 물어보시라.

이소리듬 모테트의 예로 〈수탉은 애통하게 울고(Garrit gallus/In nova fert)〉가 잘 알려져 있다. 이 작품도 여느 모테트와 마찬가지로 두 개 언어로 된 가사로 시작하기 때문에 곡명도 두 개다. 가사는 당시의 권력자들을 조롱하는 풍자시집 〈포벨 이야기(Roman de Fauvel)〉에서 가져온 것인데, 포벨은 왕이 된 당나귀이며 온갖 종류의 죄를 상징한다.

3

르네상스 음악
들리지 않는 경계선

역사책에서 '시간'은 '르네상스', '바로크', '낭만주의'와 같이 '시대'로 나뉘는 경우가 많다. 이 책에서 우리도 그 방법을 따른다. 이런 구분에는 장점이 있기 때문이다. 모든 것이 조금 더 일목요연해지며, 시대마다 그 고유한 성격이 있다는 점도 물론 사실이다. 시대명칭은 그 모든 특성을 하나의 공통분모로 묶어 세운다.

그럼에도 이러한 명칭에는 단점도 있는데, 현실은 그런 단순한 명칭에서 짐작되는 것보다 훨씬 더 복잡하기 때문이다. 이를테면 나라별로 차이가 클 때가 많고, 예술형식이 모두 동일한 속도로 발전하는 것도 아니다. 어떤 예술가들은 '자신의 시대'보다 훨씬 앞서 있는 반면, 어떤 예술가들은 과거에 좀 더 오래 머무르기를 선호한다.

따라서 시대를 정확히 구분할 수는 없다. 딱히 어느 날 누군가가 깃발을 휘날리며 "안녕하세요, 오늘 르네상스가 시작됩니다!" 하고 큰소리로 외친 것이 아니다. 시대는 그렇게 두부 자르듯 구분되지 않는다. 아무리 우리가 과거를 세기, 년, 월, 주, 일, 시간, 분, 초 단위로 나누고 싶다고 해도, 진짜 시간은 눈금 단위로 똑딱거리며 가는 것이 아니라 흘러가며 바뀌는 것이다. 이는 모든 시대에 다 마찬가지고, 르네상스도 예외가 아니다.

르네상스라는 말의 뜻은 '재생(다시 태어남)'이다. 이 단어는 주로 고대 그리스인과 로마인들이 이미 생각하고 만들어 놓은 모든 유산에 대해 당시 사람들이 커다란 관심을 갖고 있었음을 말해 준다. 사실은 옛것을 되살리려는 관심은 그 후로도 계속 이어져 왔다. 그래서 오늘날 르네상스를 '근대 초'라고도 부르는 것이다.

15세기와 16세기의 예술가와 과학자들은 오늘날까지도 여전히 영향을 끼치고 있는 수많은

혁신을 이루어 냈다. 지구는 이제 평평한 원반이 아니라 둥근 공(球) 모양으로 여겨졌고, 용감한 탐험가들은 이 지'구'를 완전히 일주하기 시작했다. 인쇄술도 발명되었다. 그로 인해 지식은 훨씬 더 빨리 공유되어 세상은 더 빠른 속도로 바뀔 수 있었다. 이는 금세기 초 인터넷의 약진이라는 현상과도 견줄 만하다. 인터넷의 비약적 발전 또한 우리 일상생활에 큰 변화를 가져와서, 오늘날 우리는 편안한 의자에 앉은 채로 온 세계를 발견하거나 그 상상을 즐길 수 있지 않은가.

013 달콤한 폭발
플랑드르, 네덜란드, 프랑스의 다성음악

르네상스 시대는 네덜란드가 엄청나게 번영하던 시기였기에, 네덜란드 사람들은 '네덜란드 악파'나 '플랑드르 다성음악'에 대해 이야기하고 싶어 한다. 하지만 이러한 명칭이 완전히 들어맞는 것은 아니다. 과거에는 국경이 지금과는 사뭇 달라서, 당시 네덜란드와 플랑드르는 훨씬 더 큰 전체인 부르고뉴 공국의 일부였고 현재 프랑스의 상당 부분도 여기 포함되었다. 그래서 이 시기의 최고 작곡가들 대부분은 지금은 벨기에에 해당하는 도시와 마을 출신이기는 하지만 '프랑코플레밍(Franco-Flemish) 악파'나 '부르고뉴 악파'가 사실 더 나은 명칭이다.

그와 함께, 유럽의 다른 나라들에서도 아름다운 음악이 작곡되었다는 점을 잊지 말아야 한다. 그중에서도 이탈리아인들은 풍성한 음악문화를 누리고 있으면서도 부르고뉴 음악의 진가를 인정할 줄 알았다. 그들은 심지어 '피아밍기(Fiamminghi, 플랑드르인)' 또는 '산 너머 사람들(Oltremontani)'를 남쪽으로 모셔 오려고 많은 노력을 기울이곤 했다.

이 시대에는 다른 분야의 예술도 눈부셨다. 피터르 브뤼헐 1세의 회화 〈바벨탑〉이나 〈네덜란드 속담〉 같은 그림들을 떠올려 보자. 이 그림들을 자세히 살펴보면 붓질 하나하나가 얼마나 세밀한지 바로 눈에 들어온다. 아름다운 세부 묘사가 믿을 수 없을 만큼 많지만, 동시에 화폭 전체가 아름다운 균형감을 내뿜는다. 음악에서도 마찬가지였다. 작곡가들은 모든 음표를 멋진 전체로 만든다는 궁극적인 목표를 가지고 음표 하나하나를 고르는 데 세심한 주의와 기술을 발휘했다.

브뤼헐의 회화에서 또 눈에 띄는 점은 아마도 엄청나게 풍부한 색상일 것이다. 음악에서도 그런 면이 발견되는데, 특히 음향이 그렇다. 르네상스 음악을 중세 음악과 비교해 들어 보면 아마 훨씬 더 귀에 '달콤하게' 들릴 것이다. 르네상스 작곡가들은 중세와 다른 종류의 화음으로 작업했기 때문이다. 중세의 화음은 대체로 꽤 딱딱하고 허전하게 들린다. 르네상스 시대에는 이러한 화음이 점점 더 '채워져' 더 풍성하고 부드러워졌다.

피아노나 피아노 앱에서 직접 테스트해 볼 수 있다. 아무 음이나 하나 선택한 다음, 왼쪽이든 오른쪽이든 그다음부터 네 번째 흰 키(완전5도)를 함께 누르면 전형적인 중세 사운드를 얻을 수 있다. 이제 이 음향을 덜 허전하게 만들고 싶다면 음 하나를 추가하면 된다. 물론 아무 음이나가 아니라, 아까 두 음 사이 정확히 중간에 있는 음(3도)이다. 이 세 개의 키를 동시에 눌러 보면 차이를 바로 알 수 있을 것이다. 피아노 위에서는 작은 발걸음이지만, 음악사에서는 엄청난 도약이다!

실제 음악에서 이러한 변화를 경험하려면 마쇼의 〈노트르담 미사〉, 조스캥 데프레(Josquin des Prez, 또는 des Prés, Després, Desprez…. 과거에는 이름의 철자가 그렇게 딱 부러지지 않았다)의 〈'무장한 사람' 미사(Missa *L'homme armé*)〉, 그리고 오를란도 디 라소(Orlando di Lasso)의 〈'달콤한(!) 기억' 미사(Missa *Doulce mémoire*)〉 중 '자비송(Kyrie)'을 차례로 들어 보면 된다. 음악사 200년 동안 소리가 부드러워져 가는 것을 10분 안에 들을 수 있다.

물론 여기에는 그럴 만한 다른 이유가 있다. 이를테면 리듬과 선율도 훨씬 더 부드럽고 우아해졌기 때문이다. 이 곡들에는 명확한 '박(beat)'이 없는 경우가 많아서 그야말로 둥둥 떠다니는 듯한 느낌이 든다. 확실히 종교음악에서 이런 일이 자주 발생하며 무한한 행복감을 안겨 준다.

014 언니만 한 아우들
모방기법과 스승 따라 하기

르네상스 음악은 거의 한 세기 반에 걸치는 다섯 세대의 작곡가로 통상 구분한다. 음악사 시대구분에서와 마찬가지로 이러한 구분은 물론 급작스러운 전환에 관한 문제가 아니다. 오히려 역사의 이 시기에는 제자들이 처음에는 자신의 스승을 가능한 한 모방하고, 그로부터 자신의 스타일을 개발하는 풍토가 여전히 아주 일반적이었다. 도제들이 대가들에게서 비결을 전수받는 장인들의 세계와 다름없었다.

1세대와 2세대를 대표하는 작곡가는 각각 기욤 뒤파이(Guillaume Dufay)와 요하네스 오케겜(Johannes Ockeghem)이다. 3세대의 핵심 인물인 조스캥 데프레는 일명 '음악의 왕자'로 불렸다. 4세대와 5세대의 진정한 정상은 각각 아드리안 빌라르트(Adrian Willaert)와 오를란도 디 라소이다. 위키피디아를 조금 뒤적여 보면 그 밖에도 아름다운 음악을 작곡한 수십 명의 작곡가들이 서쪽 영국에서 남쪽 폴란드까지, 북쪽 스웨덴에서 남쪽 포르투갈까지 돌아다니고 있었음을 금방 알 수 있다.

이 시기 인기 있던 작곡 기법 중 하나가 모방(imitation)이다. 모방은 **뮤직박스 3**에서 본 카논(돌림노래)보다 더 많은 성부가 끊임없이 서로 흉내 내는 음악 게임이다. 조스캥의 〈'무장한 사람' 미사〉가 그 좋은 예다.

이 곡에는 네 개의 성부가 나온다. 높은 데서 낮은 순서로 소프라노, 알토, 테너, 베이스이다(오늘날

소프라노와 알토를 여성으로 취급하는 것과 달리 예전의 종교음악에서는 이 파트들도 흔히 소년과 성인 남자가 불렀다). 르네상스 음악에서 흔히 그렇듯이 성부는 한꺼번에 시작되지 않고 한 파트씩 차례로 시작된다. 이 미사곡에서는 알토가 맨 먼저 시작하고 소프라노가 바로 뒤를 따른다. 조금 후에 베이스가 들어오고 마지막으로 테너 차례가 된다. 세심하게 귀 기울여 들어 보면, 적어도 처음에는 네 성부가 정확히 같은 선율을 시간차로 부르는 것을 알 수 있다. 그래서 '모방', 혹은 성부들이 줄곧 서로의 뒤를 쫓는다는 점에서 '통모방' 기법이라고 부르는 것이다.

이 기법의 멋진 면 한 가지는 모든 성부가 똑같이 중요한 역할을 한다는 점이다. 한 번은 한 성부가 주의를 끌고, 그다음은 다른 성부가 다시 주의를 끈다. 이런 식으로 독특한 음향 흐름을 함께 자아내어 청취자를 홀딱 끌어들인다.

르네상스 시대에도 그레고리오 성가는 여전히 영감의 중요한 원천이었다. 갈수록 자유로워지기는 했어도 특히 미사곡에서는 종종 과거의 교회음악 선율이 출발점이 되곤 했다.

이 시대의 작곡가들은 특별한 음악적 도전에 까다롭지 않았기 때문에 더 자주 다성 악곡을 출발점으로 삼았다. 그러기 위해 때로도 그들은 일종의 예우로서 아주 존경하는 작곡가의 작품을 선택하곤 했다. 그 좋은 예가 장 리샤포르(Jean Richafort)의 〈레퀴엠〉이다. 리샤포르는 이 진혼곡을 십중팔구 스승 조스캥 데프레를 기리며 썼을 것이다. 이는 어쨌든 적어도 왜 그가 조스캥의 유명한 샹송한 대목을 〈레퀴엠〉에 갖다 썼는지를 설명해 준다. 훌륭한 점은 그가 원곡을 지나치게 도드라지지 않게 한다는 사실이다. 그의 〈레퀴엠〉은 내내 6성부로 짜여 있는데, 중간 어디쯤에서 조스캥의 선율을 끼워넣기 위해 피륙의 여섯 가닥 실 가운데 두 개를 따로 할애한다. 짜깁기한 조각의 원래 가사가 "비할 데 없는 고통"인 것은 우연이 아니며, 이는 자연스럽게 장례미사라는 슬픈 상황에 잘 어울린다.

많은 르네상스 작곡가들은 (숨겨 놓건 드러내 놓건) 이런 종류의 연결을 좋아했으며, 이런 장치는 훗날 음악사에서도 빈번히 나타난다. 이를테면, 알반 베르크(Alban Berg)의 〈서정적 모음곡(Lyrical Suite)〉은 숨겨 놓은 정부情婦에게 보내는 은밀하고 커다란 사랑 고백이다. 베르크 부인을 위해서는 다행스럽게도 이 현악 사중주의 숫자 및 문자 암호가 풀린 것은 50년이 지나서였다.

015 평화가 여러분과 함께
미사곡

결혼식이나 장례식처럼 정말 좋은 일이나 슬픈 일이 생기지 않는다면 우리는 교회에 그다지 자주 가지 않을지도 모른다. 그런데 옛날 유럽에서는 좀 달랐다. 대부분의 사람들이 적어도 일주일에 한 번은 교회(르네상스 시대 초까지 교회는 가톨릭교회뿐이었다)에 가서 함께 기도를 올렸다. 특히 일요일에 교회에서는 찬송가, 창조에 대한 감사의 노래, 자비를 구하는 기도 등 여러 노래를 부르기도 했다. '미사'라고 부르는 이 전례는 시간을 거슬러 올라갈수록 중요해지는데, 수도원에서는 특히 더 그러했다. 미사 자체가 매일의 하이라이트인 곳이었다.

미사의 '통상문' 부분은 정해진 성가가 늘 반복되는 정형화된 구조로 되어 있었다. '자비송',

'대영광송', '신앙고백', '거룩하시도다', '하느님의 어린 양' 같은 성가를 아직 기억하시는지 모르겠다. 또 더 생각이 나시는지? 기억이 더 나지 않을 수도 있지만, 가톨릭 세계에서 우리의 부모님, 할머니 할아버지뻘들은 십중팔구 그 라틴어 가사를 아직도 (절반쯤은) 외우고 있을 것이다.

시간이 흐르며 이 성가들을 비롯해 다른 가사들에 곡을 붙인 수천 개의 미사곡이 탄생했다. 미사곡은 지역별로 달랐으며, 또 시간이 지나면서 변화했다. 그러나 모두가 하나의 큰 목적, 즉 하느님께 영광을 돌릴 목적에서 만들어진 곡들이다.

(요즘 네덜란드에는 교회에 가는 사람이 많지 않지만, 성가는 변함없이 여전히 아름답다. 교회음악을 아름답다고 느끼기 위해 반드시 신자일 필요는 없다. 심지어 어떤 사람들은 하느님을 저버린 지 이미 오래되었으면서도 이런 음악을 들으면 때로는 '뭔가' 강력한 존재가 있을 수밖에 없다는 생각이 든다. 뭔가이즘(somethingism)이라고나 할까.)

처음으로 미사곡을 쓴 작곡가는 알려져 있지 않다. 사실, 작곡가가 혼자서 손수 다성 양식의 미사곡 한 바탕을 작곡하기까지는 시간이 걸려 14세기가 돼서야 가능했다. 그 후 수세기 동안, 특히 르네상스 시대에 미사곡이 가장 주요한 갈래로 발전했다. 거의 모든 거장 작곡가가 하나 이상의 미사곡을 썼다. 일반적으로 미사곡(통상문)은 '자비송(Kyrie)', '대영광송(Gloria)', '신앙고백(사도신경, Credo)', '거룩하시도다(Sanctus)' 및 '하느님의 어린 양(Agnus Dei)'의 다섯 부분으로 구성되었다. 지금도 미사에서 이 순서는 성직자(또는 성가대)들이 노래로 부르는데, 요즘은 대체로 라틴어 대신 신자들의 자국어로 부른다.

르네상스 시대 이후에도 많은 작곡가들은 계속해서 미사곡을 작곡했고 오늘날까지도 쓰고 있다. 어떤 작곡가들은 이를 통해 과거와 연결하고자 하며, 어떤 작곡가들은 '오래된' 미사곡으로 놀랍도록 현대적인 모습을 만들어 낸다. 그 결과로 다양한 스펙트럼의 양식이 만들어졌으며, 이는 무엇보다도 간단한 한 가지 가사로 된 '샘물'을 여러 작곡가가 마시고서 얼마나 놀라운 영감을 받는지 잘 보여 준다. 그 풍요로움을 느껴 보고 싶다면 탐색할 만한 레퍼토리는 광범위하다. 우선 몇 가지 잘 알려진 대표곡들은 다음과 같다.

바흐, 〈B단조 미사〉

모차르트, 〈대관식 미사(Krönungsmesse)〉

하이든, 〈전쟁 미사(Missa in tempore belli)〉

베토벤, 〈장엄 미사(Missa solemnis)〉

로시니, 〈작은 장엄 미사(Petite Messe solennelle)〉

야나체크, 〈글라골루어 미사(Glagolitic Mass)〉(글라골루어는 슬라브 고어의 하나)

풀랑크(Poulenc), 〈G장조 미사〉

스트라빈스키, 〈미사〉

존 루터(John Rutter), 〈어린이 미사(Mass of the Children)〉

카럴 후이바르츠(Karel Goeyvaerts), 〈교황 요한 23세 미사〉

불과 몇 년 전 이탈리아의 유명한 영화 음악 작곡가 엔니오 모리코네(Ennio Morricone)도 〈교황 프란치스코 미사(Missa Papae Francisci)〉를 썼다. 이 곡에서 모리코네는 팔레스트리나(Palestrina)가 400년도 더 옛날에 쓴 〈교황 마르첼로 미사(Missa Papae Marcelli)〉를 변형해 썼다. 모리코네의 미사곡은 현대 음악에서 흔히 보는, 정말이지 여러 양식의 도가니이다. 하지만 무엇보다, 이 오래된 전통이 여전히 생명력을 유지하는 모습이야말로 보기에 아름답다.

016 교회는 모름지기 엄숙해야
주님의 말씀

16세기의 다성음악 양식은 눈부신 음악작품들을 낳았지만, 음악 발전에 교회는 눈엣가시같은 걸림돌이기도 했다. 교회 지도자들은 많은 종교음악이 너무 감정적으로 흘렀다고 생각했다. 신앙은 모름지기 엄숙하고 단순해야 하는데, 최신 교회음악은 즐거운 감정을 너무 많이 담았다는 것이다.

또한 교회는 종교음악에 세속적 요소가 지나치게 침투하는 현상도 난감해 했다. 아닌 게 아니라 작곡가들은 미사곡을 쓰면서 기존의 비非 가톨릭 작품들에서 영감을 받곤 했다. 〈'나는 돼지고기를 잘 안 먹어요' 미사(Missa *Je ne mange point de porc*)〉니 〈'무장한 사람' 미사〉('무장한 사람'은 당시 크게 유행한 전쟁 노래)니 하는 제목의 미사곡은 정말로 그다지 거룩해 보이지 않는다. 그

러나 그런 제목이 그 미사곡의 '내용'을 말해 주지 않는 것은 물론이다. 작곡가가 새 작품의 '음악적' 출발점으로 선택한 샹송이나 노래 선율만을 가리킬 따름이다. 그래도 교회가 이런 풍조를 달가워하지 않고 지나치게 세속적인 인상으로부터 교회음악을 보호하려 했을 것임은 이해할 만하다.

더군다나 당시 음악에서는 여러 성부가 끝없이 서로 맞물려 진행해서 교회는 신성한 말씀의 명료성이 위협받는다고 느꼈다. 음악이 너무 무성하게 자라서 말을 뒤덮어 버렸다고나 할까. 사실 맞는 말이기도 했다. 그래서 교회는 작곡 기법을 단순화하고 '음악적 언어'를 엄숙하게 하는 방향으로 강하게 밀어붙였다. 다시 말해 음이 줄어들고, 모방도 덜 하고, 음악이 덜 꿈틀거렸다.

이런 와중에 이탈리아의 조반니 피에르루이지 다 팔레스트리나(Giovanni Pierluigi da Palestrina)의 〈교황 마르첼로 미사〉라는 아름다운 신화가 탄생했다.

교회 지도자들이 다성 양식의 종교음악을 금지하는 것을 막기 위해서 팔레스트리나가 이 미사곡을 작곡했다는 이야기가 17세기 초에 이미 퍼져 있었다. 팔레스트리나는 모든 것이 가능한 한 뚜렷이 들리게끔 혼신의 힘을 기울였다. 미사에 모인 추기경들은 미사가 끝난 후 팔레스트리나 미사곡의 아름다움과 순수함에 감동을 받아 마음을 달리 먹었을 것이다. 그로써 다성음악은 말하자면 '구조'된 셈이다. 물론 하나의 신화 같은 이야기일 따름이지만 강력한 이야기이다. 수세기 후에 독일 작곡가 한스 피츠너(Hans Pfitzner)는 이 이야기로 오페라 〈팔레스트리나〉를 쓰기도 했다.

어쨌든 틀림없는 사실은, 〈교황 마르첼로 미사〉는 가사가 무척 알아듣기 쉽다는 것이다. 예를 들어 라틴어 실력을 총동원해 〈대영광송〉을 들으면 "하늘 높은 데서는 하느님께 영광 / 땅에서는 주님께서 사랑하시는 사람들에게 평화 / (…) 주님을 기리나이다 / 찬미하나이다 / (…) 찬양하나이다(Gloria in excelsis Deo et in terra pax hominibus bonae voluntatis. Laudamus te, benidicimus te, glorificamus te)"라는 가사가 또렷이 들린다. 팔레스트리나는 여러 성부가 가지런하게 함께 노래하도록 하여, 말 그대로 한 마디도 길을 잃지 않는다. 그 후 몇 년 동안 특히 이탈리아에서 이러한 작곡방식은 점점 더 많이 모방되었다.

017 음으로 그린 그림
마드리갈

예나 지금이나 작곡가에게 가사는 중요한 영감의 원천이었다. 그럼에도 '작곡가'(네덜란드어로 toondichter, '음의 시인')가 낱말과 문장의 의미를 음악에 직접 표현해 낸다는 생각을 내놓기까지는 꽤 오랜 시간이 걸렸다. 르네상스 시대에 이에 대한 관심이 엄청나게 커졌다. 종교음악의 경우에는 한계가 있었지만, 흔히 민중어로 된 세속음악 갈래에서는 어느 시점이 되자 더는 그 한계를 지킬 수 없어 보였다.

16세기에 약진한 이탈리아의 음악갈래인 마드리갈(madrigal)은 특히 '말 그림(word painting)' 기법의 놀이터가 되었다. 가령 가사가 외로움에 관한 것이면 성부를 하나만 사용하는 식이었다. 하늘이 주제이면 음악이 높은음으로 치솟았다. 가사에서 눈물이 흐르면 음악도 함께 흘러내리듯 했다. 불안감을 나타내려면 여러 성부가 서로 미친 듯이 쫓아다니게 했다. 밤은 긴 음표, 낮은 음역을 썼다. 사랑 내용일 때는 (사랑하는 두 사람을 나타내는 두 성부에다가) 달달한 세 번째 성부를 더했다. 죽음이 드리울 때는 점잖은 귀에는 고문같이 들릴 음향 조합을 불러냈다. 불이 활활 타오를 때는 음들이 작은 불꽃처럼 산산조각 났다.

이 모든 것을 더욱 흥미진진하게 만든 것은 급격한 전환이었다. 노래 한 절 한 절이 별개의 미니악곡이 되어, 듣는 이는 이 분위기에서 저 분위기로 획획 휘둘렸다. 오늘날에는 다 당연해 보이는 기법일지 몰라도 당시에는 꽤나 획기적인 일이었고, 환상적으로 잘 먹혀 들었다!

마드리갈의 거장 중 한 명은 나폴리 왕국의 베노사(Venosa) 공작 카를로 제수알도(Carlo Gesualdo)이다. 제수알도의 주변에는 비밀스러움과 어둠의 안개가 드리워 있다. 이는 그가 젊었을 때 부정한 아내와 그 정부를 살해한(또는 자살하게 한) 일과 어느 정도 관련 있다.

제수알도는 작곡가로서도 유별나게 독특한 인물이었다. 작곡법의 엄격한 규칙에 그다지 구애받지 않았고, 통용되는 약속을 깨고 넘어서면 과연 어떤 음악이 들릴지 알고 싶었다. 마드리갈은 그러한 목적에 이상적인 형식이었다. 사실 그의 거의 모든 작품이 그런 사례여서 한 곡을 고르라면 언제라도 고를 수 있는데, 이를테면 〈나는 비탄에 잠겨 이미 울었네(Già piansi nel dolore)〉 같은 곡이다. dolore(비탄), fugan(도주), triste(슬픔), leto(쾌활함) 같은 단어들에 특히 주목해 보자.

제수알도의 음악은 워낙 진보적이어서 꽤 많은 20세기 작곡가들도 좋아할 정도였다. 이고르 스트라빈스키(Igor Stravinski)는 제수알도의 마드리갈 중 일부를 '재구성'해 관현악곡을 만들고 그 새 작품을 〈제수알도를 기념하여(Monumentum pro Gesualdo)〉라고 정중하게 불렀다.

훌륭한 마드리갈 작곡가의 숫자는 1,600명가량에 달했다. 주요 작곡가로는 자체스 더 베르트(Giaches de Wert)(아프도록 아름다운 〈무덤 주변에 모여 Giunto alla tomba〉 등), 오를란도 디 라소, 그리고 클라우디오 몬테베르디(Claudio Monteverdi)가 있다. 몬테베르디의 마드리갈은 남달리 흥미로운데, 그의 마드리갈집을 쭉 들어 보면 점차 새로운 양식이 생겨나는 과정을 잘 볼 수 있기 때문이다. 그중 첫 번째 마드리갈집에서는 과거의 다성음악이 여전히 지배적이지만, 점점 더 많은 독창곡이 나타나고 또한 그것을 위한 반주가 나타난다. 이런 식으로 몬테베르디의 마드리갈집들은 스틸레 안티코(stile antico, '구舊양식')에서 스틸레 모데르노(stile moderno, '현대 양식')로, 다시 말해 '르네상스'에서 '바로크'로 넘어가는 전환을 대표적으로 상징한다.

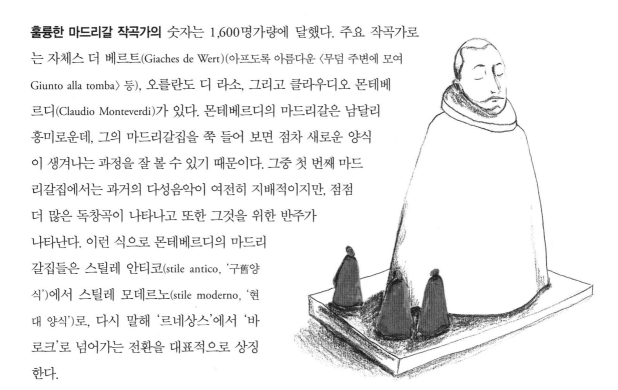

018 가끔은 웃어도 좋아
샹송, 프리카세

온통 미사곡과 마드리갈 얘기여서 르네상스 시대에는 진지한 음악만 만들어졌다고 생각할지도 모르겠다. 그러나 그 생각은 완전히… 틀렸다! 삶의 평범한 것들도 노래로 다루어졌는데, 예를 들면 샹송이 그렇다. 술 예찬, 새소리나 무기가 덜거덕거리는 소리 흉내 내기, 단순한 사랑 노래, 난폭한 아버지나 배우자에 대한 불평, 질투하는 남자와 부정한 여자에 대한 험담 등을 찾아볼 수 있다.

때로는 꽤 외설스러운 것도 있다. 창녀를 몰래 독방으로 들이려는 음탕한 신부님을 다룬 샹송이 있다. 하지만 애석하게도 창녀는 창살을 통과하지 못하는데, 이유가… 엉덩이가 너무 뚱뚱해서다! 샹송은 확실히 추잡스러운 이야기도 마다하지 않는 경우가 많았다. 아름다운 젖가슴과 못생긴 젖가슴을 눈앞에서 보는 듯이 길게 묘사하는가 하면, 남자의 성기가 너무 크니 너무 작으니, 그래서 현실적으로 어떤 문제가 있느니 하는 내용도 그에 못지않게 많다. 천박한 가사는 때로 충격적이고, 그런 가사가 음악에 '아름답게' 얹혀 있다는 게 이상하게 생각될 수도 있다. 그러나 랩이 오늘날 우리 시대의 음악이듯이 샹송도 엄연히 그때의 음악이다. 랩이 항상 단정한 것은 아니잖은가. 각 시대는 저마다의 배출구가 있고, 음악도 예외는 아니다. 그리고 이것은 나름대로 괜찮은 일이기도 하다. 가끔은 거울을 들여다보면서 자신과 세상을 향해 한번 웃어 보는 것도 나쁠 것 없지 않은가.

프리카세(fricassee)는 아주 특별한 형태의 샹송이다. 원래 프리카세는 잘게 썬 고기 조각을 졸여서 만든 중세 요리다. 음악에서 프리카세는 여러 샹송에서 단편(fragments)을 골라 모아서 만든 노래다. 말하자면 음악 조각들의 모자이크인 셈이다. 작곡가는 단편들을 기발한 방식으로 한데 뒤섞어 즐거운 노래를 만들어 낸다. 오늘날의 청중은 (당시 노래를 모르니까) 이 모든 것을 파악할 수 없지만, 이 시스템을 지금의 가사에 적용해 보면 작동 방식을 얼른 이해할 수 있다. 예를 들어 〈신터클라스 프리카세〉

는 다음과 같이 시작할 수 있다(신터클라스는 12월 5일에 네덜란드와 벨기에에 찾아오는 설화 속 성인으로, 산타클로스의 기원이다).

> 아름답게 장식하세
> 울면 안 돼! 울면 안 돼!
> 종이 울려서 장단 맞추니
> 아기 잘도 잔다.

악구들은 모두 잘 알려진 크리스마스 캐럴 동요들 이곳저곳에서 발췌한 것인데, 이런 식으로 서로 붙여 넣으면 당연히 전혀 말이 안 되는 소리가 된다. 그러면서 그 프리카세가 상당히 진부해졌다는 사실은 이제 놀랍지 않을 것이다….

클레망 잔캥(Clément Janequin)이라는 이름은 인터넷에서 꼭 한번 검색해 보기 권한다. 당시 가장 이름 난 작곡가는 아니었지만, 생기 있고 표현이 풍부한 작품들로 가히 샹송의 챔피언이라 할 만하다. 이를테면 〈파리(프랑스 도시)의 외침(Cris de Paris)〉, 〈사냥(La chasse)〉, 〈새의 노래(Le chant des oiseaux)〉, 전쟁 장면을 노래한 〈마리냐노 전투(La bataille de Marignan)〉가 있다.

양념이 잘된 프리카세를 원한다면 장 크레스펠(Jean Crespel)을 들어 보면 된다. 오를란도 디 라소도 이따금 샹송 짓기를 즐겼다. 아주 '힘찬' 곡으로는 〈포도나무, 포도나무, 작은 포도나무(Vignon, vignon, vignette)〉, 가정폭력을 풍자하는 노래 〈남편이 돌아오면(Quand mon mary vient de dehors)〉가 있다. 하지만 라소도 동시대 여느 작곡가들과 마찬가지로 진지한 샹송을 많이 작곡했다. 〈춥고 우울한 밤(La nuit froide et sombre)〉은 그 감동적인 예다.

간혹 샹송은 노래집으로 묶이기도 했다. 가장 유명한 노래집 하나는 〈심장 모양 가요집(Chansonnier cordiforme)〉인데, 하트 모양의 아름다운 책에 당연히 사랑 노래로 가득 차 있다. 이 노래집이 나온 것은 15세기 말로 거슬러 올라가는데, 샹송이 종종 매우 세련되고 시적이었음을 보여 준다.

음악을 기억하려면
— 악보

예로부터 사람들은 음악을 종이에 적을 수 있는 길을 모색해 왔다. 이렇게 음악을 기록한 것이 악보이다. 악보는 수세기에 걸쳐 엄청난 변화를 겪었다. 말을 적은 텍스트와 마찬가지로 악보도 아주 오래전에는 돌에 새기거나 양피지나 파피루스에 적었다. 나중에 지금과 같은 종이가 그 자리를 차지했고, 수십 년 전부터는 대부분의 작곡가들이 컴퓨터를 사용한다. 최근에는 콘서트홀에서도 이런 현상을 점점 더 많이 볼 수 있다. 갈수록 더 많은 음악가들이 '구식' 종이 악보를 전자악보로 교체하고 있다. 그런 다음 전자악보를 태블릿에서 재생하는데, 연주 중에는 페달을 사용해 조작한다. 전자악보의 장점은 이제 손으로 넘길 필요가 없기 때문에 편안하게 연주를 계속할 수 있다는 것이다. 단점은 연주회 전에 태블릿 배터리 충전을 잊지 말아야 한다는 것이다. 그렇지 않으면 난처한 상황에 맞닥뜨릴 수도 있다!

악보의 재료뿐만 아니라 음악을 적는 방식도 수세기에 걸친 변화를 겪었다. 아주 초기에는 음높이 표기법이 대부분 아직 간단했다. 음표는 흔히 맨바탕(in campo aperto)에 적어넣었는데, 이 음표를 저 음표보다 조금 위나 아래 적기는 했어도 정확히 얼마나 높고 낮은지는 명확하지 않았다. 이 문제를 해결하기 위해 오선(초기에는 3선, 4선) 악보를 발명해 그 위에 정확하게 음높이를 표시할 수 있게 되었다. 작곡가들이 음악을 보다 정확하게 완성하려고 함에 따라 기보법도 더욱 정교해졌다. 작곡가들은 박자를 표시하고 음의 길이를 정확히 기록하는 방법을 찾아냈고, 나중에는 셈여림, 템포, 주법 기타 여러 가지 사항을 명료하게 기록하는 방법을 찾아냈다. 악보는 갈수록 더 빽빽해졌고 연주자들은 자신들에게 기대되는 바에 대해서 보다 더 명확한 상을 얻을 수 있었다.

20세기에는 음악의 영역이 그 어느 때보다 확장되었고, 새로운 기보 형식도 등장했다. 그중에서 이른바 '도형 악보(graphic notation)'는 특히 재미있다. 도형악보는 아예 그림처럼 보이기 십상인데, 작곡가들은 거기에다 악보를 어떻게 '읽어야' 하는지 단서들을 적어 놓았다. 그런 악보에도 간혹 일반 음표가 나오지만 그때도 특별하게 디자인한 음표를 쓴다. 이런 악보는 대개 음악의 바탕에 깔린 작곡가의 생각을 전달하려는 의도로 고안된다.

도형악보로 아주 유명한 작곡가는 조지 크럼(George Crumb)이다. 예를 들면 그는 〈마크로코스모스 (Makrokosmos)〉 중 '하느님의 어린 양'의 악보를 평화를 나타내는 부호(☮) 모양으로 썼다. 이 부호는 미사 곡 중 "평화를 주소서(dona nobis pacem)"라는 구절로 끝나는 '하느님의 어린 양'의 가사를 나타낸다.

때로는 새로운 기보법이 정말 절박하게 필요하기도 했다. 20세기 후반에는 옛날 방식으로는 기록할 수 없는 온갖 종류의 새로운 음악이 등장했기에 새로운 기보법을 찾아야 했다. 작곡가에게는 자신의 아이디어를 연주 자에게 전달할 수 없을 때보다 더 짜증나는 경우가 없기 때문이었다!

4

바로크 음악

음악과 다른 예술

예술사의 어떤 시대명칭은 그 의미를 온전히 담아내지 못하기 십상이다. 이제 17세기 초부터 18세기 중엽 무렵까지의 시기를 다루어 보자.

이 시대는 으레 '바로크 시대'라고 불린다. 오늘날 우리는 무언가가 지나치게 화려하거나 과장스러울 때 주로 '바로크'로 표현하곤 한다. 예를 들어 '바다'를 묘사할 때 "소용돌이 치고 거품이 넘치며 성난 바람에 의해 거세어지는 물의 벽"이라고 한다면, 이는 바로크식 묘사. 이런 표현은 생크림 파이가 과한 것과 마찬가지로 그저 과한 것이다. 그렇다면 '바로크' 시대에는 오직 파이 위의 생크림 같은 음악만 작곡되었다는 뜻일까? 전혀 그렇지 않으며, 심지어 거리가 먼 이야기다. 사실 음악이 바로크해서 바로크 음악이 아니라, 마침 그 시대가 미술사의 바로크 시대(정말로 바로크한 미술!)여서 음악까지 바로크라고 이름 붙였으니까. 심지어 바로크 시대는 사실은 과도한… 단순화의 시대로 시작되었다! 사람들은 후기 르네상스의 복잡다단한 음악, 뒤섞여 진행하는 성부들과 이제 결별하고 싶었다.

그러나 바로크의 단순함 자체도 차츰차츰 줄어들어 갔다. 점점 더 많은 곡선이 추가되고 장식에 대한 욕구가 다시 커졌으며, 결국에는 아나나 다를까 때로는 사치스럽거나 '바로크'한 음악이 탄생했다. 그리고 거기서 더 나아가, 18세기 일부 작곡가들이 음악에서 또다시 새로운… 단순화를 맞이할 준비가 되어 있다는 느낌을 갖게 되기에 이르렀다. 이로부터 '고전 시대'가 생겨났고, 이는 다시 더 복잡한 낭만주의의 음악언어를 낳았다. 20세기 초에는 다시금 '새로운 단순성'을 주창하는 젊은 세대가 생겨났다.

이러한 시계추 같은 왕복운동은 예술사에서 매우 흔한 일이다. 모든 것이 항상 되돌아오되, 매번 다른 방식으로 돌아온다.

무릇 음악이란 언제나 '한갓 음악' 그 이상인 법이다. 그래서 동시대의 다른 예술형식을 보아도 음악을 더 잘 이해할 수 있다. 다른 예술에서도 음악과 똑같은 생각과 느낌이 그대로 발견되곤 하는데, 다만 표현하는 방식이 다를 뿐이다. 가령 지금 당장 몬테베르디에 대해서 읽기 시작하면 같은 시대 다른 갈래 예술에는 어떤 예술가들이 있었는지를 아는 데도 매우 유용하다. 이를테면 로마 성 베드로 성당 앞의 그림 같은 광장을 디자인한 건축가 잔 로렌초 베르니니(Gian Lorenzo Bernini)가 있다. 혹은, 몬테베르디가 음악을 가지고 한 것처럼 그림에 강한 콘트라스트를 만들어 내고자 했던 카라바조(Caravaggio)가 있다.

사실, '위대한 동시대인'을 직접 찾아보는 것이 언제나 최선이다. 오늘날의 타임머신인 구글은 가장 빠른 시간 안에 알맞은 시대, 알맞은 장소로 우리를 데려다준다. 과거는 정말로 이렇게 되살아난다.

019 영원한 오르페우스
오페라의 탄생

　서기 1600년 즈음에 많은 작곡가들은 다성음악 양식이 좀 구닥다리라고 생각하기 시작했다. 작곡가들은 더 자유롭고 더 단순하고 더 감정적인 새로운 종류의 음악을 찾아 나섰고, (가사가 있을 경우) 가사에 더 많은 관심을 기울였다. 작곡가들은 점점 더 빈번하게, 한 번에 하나의 성부만 전면에 등장시키기로 결정했다. 이러한 양식을 '반주 있는 모노디(monody)'라고 한다. 모노디는 '단선율'이라는 뜻인데, 문자 그대로 성부가 하나뿐이라는 뜻은 아니지만 그전보다는 성부가 훨씬 적게 쓰임을 뜻한다. 그 결과 전체적인 사운드 이미지는 보다 투명하고 직접적으로 되었다.

　이전 양식과 새로운 '현대적' 양식 간의 음향 차이는 엄청난데, 동일한 가사에 다르게 붙인 두 가지 음악을 비교해 보면 특히 그렇다. 다가오는 봄을 노래한 시를 가사로 한 몬테베르디 작곡의 〈산들바람이 돌아오고(Zefiro torna)〉라는 제목의 마드리갈 두 곡을 예로 들어 보자.

　1614년의 첫 번째 마드리갈은 다섯 파트의 목소리를 위한 것이며 아직 완전한 르네상스의 전통 선상에 있다. 모든 성부는 똑같이 중요하며 종종 서로 섞이기도 한다. 그로부터 18년 뒤에 두 번째 버전이 나왔는데, 이번에는 두 명의 독창자와 몇 개의 악기가 사용되었다. 이 버전에서는 노래하는 방식과 구조, 무엇보다도 전체적인 '사운드'가 사뭇 다르다. 그때그때 관심을 독차지하는 성부는 하나뿐(나머지는 반주)이기 때문에 음악이 더 단순하게 들린다.

모노디라는 아이디어는 새로운 갈래를 탄생시키는 데도 중요한 역할을 했다. 바로 '음악에 맞춘 연극'인 오페라다.

오페라가 가장 오래된 형태의 음악극이 아닌 것은 틀림없지만, 돌파구로서는 첫 번째다. 독창 노래는 평범한 말을 모방하는 노래 양식으로 더욱 연마되었다. 이 양식을 '낭송(레치타티보recitativo)' 또는 이탈리아어로 '노래하듯 말하기(recitar cantando)'라고 한다. 극중 대화와 독백에 이런 스타일의 레치타티보가 사용되면서 사건과 행동이 전개된다. 대화와 독백에 쓰는 이 양식은 오페라의 나머지 노래, 합창, 춤과 사뭇 다른, 상당히 엄격한 양식이다.

가장 오래된 오페라 중 하나는 몬테베르디의 〈오르페오 이야기(La favola d'Orfeo)〉이다. 오르페오(오르페우스)는 노래로 사나운 짐승까지도 길들일 수 있었다고 하니 음악가의 수호성인이라고 할 수 있다. 오페라는 어느 날 오르페오의 신부인 에우리디체가 독사에 물려 죽는 이야기로 시작한다. 오르페오는 너무 슬픈 나머지 연인을 되돌려 달라고 신들에게 부탁하려고 지하세계로 내려가기로 결심한다. 신들은 오르페오의 음악에 매료되어 그의 요청에 굴복하는데, 다만 한 가지 조건을 내건다. 지상으로 돌아가는 길에 무슨 일이 있어도 사랑하는 사람을 뒤돌아보아서는 안 된다는 것이다. 오르페오는 조건을 수락했으나, 돌아오는 길에 에우리디체가 갑자기 끔찍한 비명을 지르자 오르페오는 그만

뒤돌아보고, 그 결과 다시 연인을 잃고 만다. 이번에는 영원히.

전체 오페라는 '현대' 양식으로 만든 걸작답게 최신 형식과 기법을 모조리 담고 있다. 게다가 작곡가는 변함없이 절제된 방식으로 감정을 표현하면서도 우리의 마음을 움직인다. 아마도 가장 감동적인 부분은 제2막일 것이다. 막이 오르면 오르페오는 친구들과 노래하고 춤추고, 에우리디체와 함께인 것을 무척 행복해 한다. 그때 소식을 전하는 사람이 와서 에우리디체가 죽었다고 알리자 오르페오의 세상은 완전히 무너져 내린다. 바로크 오페라가 고대 그리스 비극에서 물려받은 요소 중 하나인 합창단은 '아, 끔찍한 운명이여!(Ahi, caso acerbo)'라는 차분한 통곡으로 오르페오의 운명을 한탄한다. 그러나 앞서 말했듯이 오르페오는 절망감에 포기하지 않고 자신을 다잡으며 노래한다.

020 시간이 멎은 자리
오페라

오페라는 '노래로 하는 연극'이다. 심각할 수도, 코믹할 수도, 동시에 둘 다일 수도 있다. 대부분은 두세 시간가량 걸리지만, 훨씬 더 짧은 게 있는가 하면 어떤 작품은 또 훨씬 더 길다. 예를 들어 다리우스 미요의 〈세 개의 1분 오페라〉(minute opera. 'minute'는 시간의 분이라는 뜻과 아주 작다는 뜻이 다 있다)는 말 그대로 몇 분밖에 걸리지 않는 반면, 카를하인츠 슈토크하우젠의 일곱 곡짜리(요일마다 하나씩) 연작 〈빛(Licht)〉은 다 합해 거의 서른 시간에 달한다! 대부분의 오페라는 이탈리아어, 프랑스어, 독일어, 러시아어, 영어로 되어 있지만 다른 언어로도 나와 있다(요즘은 대부분의 오페라 극장이 자막을 제공하므로 항상 다 잘 따라갈 수 있다).

음악사에는 시대마다 그 시대의 거장이 있다. 오페라의 경우에는 물론 이보다 훨씬 더 많아, 예컨대 몬테베르디, 헨델, 모차르트, 로시니, 바그너, 베르디, 푸치니, 리하르트 슈트라우스, 베르크, 야나체크, 브리튼 등이 있다. 이 거장들의 이름은 뒤에서 더 다룰 것이다.

가장 자주 공연되는 오페라는 여러 해 동안 변함이 없다. 모차르트의 〈마술 피리〉, 베르디의 〈라 트라비아타(La Traviata)〉, 비제의 〈카르멘(Carmen)〉, 푸치니의 〈라 보엠(La Bohème)〉과 〈토스카(Tosca)〉 등이다.

오페라를 무대에 올리기 위해서는 꽤 많은 사람이 필요하다. 우선 당연히 성악가가 있어야 하는데, 요즘은 성악가가 정말 좋은 배우이기도 해야 한다. 성악가는 무대와 객석 사이 크고 깊은 공간(피트)에 자리 잡은 오케스트라의 반주로 노래한다. 오케스트라와 성악가는 지휘자가 지휘하고, 이야기의 해석과 묘사는 연출의 손에 달려 있다. 조명, 세트, 의상 등을 디자인할 전문가도 필요하다. 무대 뒤와 준비 과정에도 수십 명의 사람이 참여한다. 이를테면 분장사, 기사, 무대감독, 의상 담당 등등, 일일이 언급하기에는 정말 너무 많다!

어떤 사람들은 오페라가 '부자연스럽다'고 생각한다. 예를 들면 이런 말을 하는 사람들이 있다.
"저런, 저 여자는 무슨 폐병으로 죽어 가는 판에 건강한 사람이 하기에도 숨이 가쁠 노래를 또 불러?"
물론 이런 비판은 말이 안 된다. 〈원반 던지는 사람〉 같은 조각품에 대해서는 이런 말을 안 하지 않는가.
"말도 안 돼, 저 선수는 벌써 2,500년 동안이나 원반을 등 뒤로 잡고 뻣뻣하게 서 있었는데 어떻게 지금 그걸 던질 수 있담?"

물론 중요한 것은 전혀 그게 아니다! 예술의 목적은 현실을 모방하는 데 있지 않다. 예술은 현실을 다르게 보기 위해서 '변형'하고 싶어 한다. 그중에서도 시간을 확장함으로써 이를 수행한다. 그래서 극중 폐병 환자가 노래할 때 우리는 그녀의 폐 상태를 걱정할 필요가 없이 그저 그녀의 영혼에 귀 기울이면 된다. 그 순간 시간은 정지한다.

예술은 우리에게 여분의 시간을 주고 우리의 상상력을 자극한다. 우리는 분명 모든 예술을 사랑할 필요도, 모든 예술작품을 사랑할 필요도 없다. 하지만 그 누구도, 그 무엇도 우리의 상상력을 제약하지 않도록 했으면 좋겠다. 자신만의 세계를 새로 열기 위해서, 상상력으로—그러니까 예술로—세계를 구원(!)하는 법을 배울 수 있다.

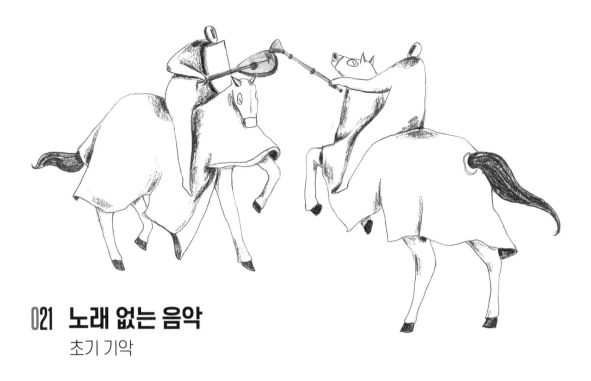

021 노래 없는 음악
초기 기악

　이 책에서 지금까지 다룬 음악은 모두 성악이었다. 성악은 악기 반주가 있든지 없든지 간에 사람의 목소리를 위한 음악이다. 반면 기악은 오직 악기만을 사용하는 경우이다.

　기악도 중세에 이미 존재하기는 했으나 대부분은 악보로 남지 않았다. 그 때문에 우리는 기악이 일상생활에서 매우 중요한 역할을 하고 있었는데도 잘 모르고 있기도 하다. 16세기가 되어서야 '기록된' 기악의 전통이 시작되어, 주로 춤곡과 성악곡을 편곡한 기악곡들이 출판되었다. 교회는 '하느님이 빚은 악기'인 인간의 목소리만 중시해 왔으나, 이제 교회에서도 기악이 점점 더 많은 지지를 얻었다.

　17세기 초의 주요 기악 작곡가로 베네치아의 조반니 가브리엘리(Giovanni Gabrieli)가 있다. 그의 작품 상당수는 이중합창(double choir)이라는 아름다운 베네치아 전통에 닿아 있다. 베네치아 산마르코 대성당의 아름다운 내부를 잠시 상상해 보자. 그 안에서 악기 연주자들이 여러 그룹으로 나뉘어 서로 마주보며 배치되어 짧은 단편을 서로 번갈아 연주한다고 상상해 보자. 가브리엘리의 〈소나타 제13번〉은 이렇게 주거니 받거니 하는 음악 게임의 예로, 짧지만 마법 같은 곡이다. 그 주거니 받거니를 고갯짓으로 따라가다 보면 늘어지는 테니스 경기를 보고 있는 듯하다.

여러 가지 악기들이 지닌 아름다운 음색의 마법에 빠져드는 작곡가들이 점점 더 많아졌다. 코넷과 프렌치 호른, 리코더와 슘, 봉바르드와 트럼펫, 비올과 비올라 다 감바, 류트와 테오르보, 드럼과 탬버린, 나팔과 세르팡 같은 악기들이다. 르네상스 시대와 초기 바로크 시대의 악기 창고는 바닥이 나지 않는 듯 보였다.

때로 작곡가는 음악을 작곡할 때 크고 작은 리코더만, 또는 비올라 다 감바만, 이렇게 동일한 계통의 악기만 쓰기도 했다. 그러면 다정다감한 음악이 곧잘 멋지게 만들어져, 벽난로가 타닥타닥 타는 겨울 저녁에 안성맞춤이었다. 일례로 그 당시 비올라 다 감바 합주용으로 인기 있던 〈인 노미네(In nomine)〉라는 곡 하나를 들어 보자. 특히 헨리 퍼셀(Henry Purcell)이나 크리스토퍼 타이(Christopher Tye)와 같은 영국 작곡가들이 여기에 탁월했다. 퍼셀은 심지어 일곱 대의 현악기를 위한 〈인 노미네〉를 쓰기도 했다. 이 작품들의 특징은 다양한 파트들이 서로 매끄럽게 융화된다는 점이다. 물론 작곡가들은 때로는 대조를 추구했다. 그럴 때는 다양한 악기군이 서로 겨루게 했다. 이렇게 서로 경쟁하는 스타일이 바로크 시대에 크게 유행할 터였다.

덧붙여, '콘서트(concert)'와 '협주곡(concerto)'이라는 말은 '논쟁하다', '경쟁하다'라는 뜻의 이탈리아어 'concertare'에서 나왔다. 경쟁이야말로 음악의 독특한 속성 중 하나인데, 음악은 종종 싸움이지만 싸움이 아무리 치열하게 벌어지더라도 대부분은 '조화로운' 싸움이기 때문이다.

가장 단순한 형태의 기악은 단 하나의 악기를 위한 독주곡(솔로)이다. 독주곡을 쓸 때 작곡가들은 보통 오르간이나 하프시코드처럼 선율과 반주를 동시에 연주할 수 있는 악기를 선택하곤 했다. 류트도 그런 악기 중 하나인데, 우수 어린 음색 덕분에 무척 인기가 있었다. 일례로 존 다울랜드(John Dowland)의 〈흘러라, 내 눈물(Flow, my tears)〉은 심금(마음의 류트!)을 울린다. 반주 삼아 류트를 연주하며 노래를 부르는 경우도 많았는데, 그러면 다시⋯ 성악이 된다.

건반음악에 대해서는 뒤에 더 다루기로 하자.

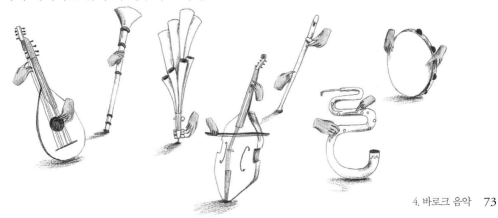

022 태양왕은 발레리노
춤곡

인간은 춤꾼이다. 언제나 그래 왔다. 전 세계 방방곡곡에서 사람들은 수천 가지 방식으로 춤을 춘다. 춤마다 다 고유한 특성이 있어서, 특정한 '박(beat)'과 박자, 전형적인 리듬형과 반주 패턴, 정해진 춤동작 등이 있다. 예를 들어 빈 왈츠는 항상 4분의 3박자다. 주선율은 흔히 첫째 박에 강세가 있고, 반주에서는 둘째와 셋째 박에 강세가 있다. 한 쌍의 댄스 파트너는 늘 똑같은 자세로 춤을 시작하는데, 남성은 파트너의 견갑골 아래를 손으로 받치고, 여성은 남자의 위팔에 손을 얹는다. 다른 쪽 손은 서로 잡고 두 사람의 몸 사이로 쭉 뻗는다.

또한 춤은 언제나 나라나 지역과 연관되기 마련이다. 예를 들어 플라멩코는 전통적인 스페인 춤이며, 탕고(탱고)는 아르헨티나, 시르타키는 그리스, 마주르카는 폴란드 춤이다. 대부분의 춤은 사회계급과도 연관되어 있다. 예를 들어 18세기에 미뉴에트는 으레 귀족들이 추던 춤이었고, 반면에 같은 시기의 랜들러(Ländler)는 주로 농민들에게 인기가 있었다. 오늘날에도 특정 집단이나 장소를 위한 아주 특별한 춤들이 여전히 있다. 왕실의 결혼 피로연에서는 스트리트 댄스를 거의 찾아볼 수 없으며, 림보(점점 낮아지는 가로막대 밑에서 발끝으로 계속 추어야 하는 춤)는 노인들의 잔치에서 그다지 인기가 없다. 글쎄, 요즘은 반드시 그렇지만도 않을지 모르겠지만.

그렇게 춤곡은 음악의 역사 어디에나 존재하며, 중세와 르네상스 시대도 마찬가지다. 춤곡은 종종 대를 이어 전해지고, 그중 일부는 악보로도 보존되었다.

17세기 프랑스에서 춤곡은 엄청난 전성기를 맞았다. 누구보다도 루이 14세의 공이었다. '태양왕'으로 더 잘 알려진 이 군주는 춤을 열렬히 사랑해서, 관람은 물론이고 직접 즐겨 추기도 했다. 재산이 많았던 그는 베르사유 궁전에서 끊임없이 연회를 열었고, 연회를 위해 굉장히 많은 춤 '모음곡(suite)'을 작곡하도록 시켰다. 결혼식, 연회 기타 무슨 행사든지 간에 항상 춤이 있어야 했던 것이다. 모음곡은 미뉴에트, 가보트, 쿠랑트, 파스피에, 리가동 같은 짧은 춤곡들을 엮은 것이다. 음악 자체는 대체로 세련되고 소화하기 쉬운 편이다. 특히 만찬용 음악으로 더할 나위 없었다. 영화 〈왕의 춤(Le Roi danse)〉에서 루이 14세의 이러한 궁정 문화의 전반적인 분위기를 잘 볼 수 있다.

춤곡 형식으로 된 음악이라고 해서 반드시 춤을 추기 위한 것은 아니다. 예를 들어 헨델의 〈수상 음악 (Water Music)〉은 왕의 템스강 뱃놀이를 위해 작곡되었고, 〈왕궁의 불꽃놀이(Firework Music)〉는 당연히 왕실의 불꽃놀이 행사를 한층 빛나게 해 주었다. 엄청난 양의 폭죽이 터지고 엄청난 관객이 몰려든 상황에서 행사가 성공하기가 그렇게 쉽지만은 않았던 모양이지만 말이다.

춤곡 형식을 기반으로 한 많은 작품이 그냥 감상용으로 작곡되었다. 바흐의 첼로 모음곡이 그 훌륭한 예다. 이를테면 〈첼로 모음곡 제1번〉은 전주곡으로 시작하여 알르망드 한 곡, 쿠랑트 한 곡, 사라방드 한 곡, 미뉴에트 두 곡, 지그 한 곡으로 이어진다. 이것들은 모두 다 그 시대에 유행한 춤의 종류들이지만, 그럼에도 음악은 무척 차분하고 친밀하게 와닿는다. 요즘에는 많은 사람들이 휴식을 취하거나 심지어 삶에 대해 묵상하기 위해 이 곡을 듣는다.

그러니 달리 생각해 보면, 우리가 꼭 팔짝팔짝 뛰지 않아도 춤(곡)은 수세기가 지나며 우리 머릿속에도 자리를 잡은 셈이다.

비트에 몸을 싣고
—박자, 리듬, 빠르기

음악은 시간을 타고 흘러가는 예술형식이다. 그래서 이미 수세기 동안 작곡가들은 '음악적 시간'을 구성하는 방법을 고민해 왔다. 박, 박자, 리듬, 빠르기(템포)가 그 가장 중요한 수단이다.

박(비트)은 가장 기본적인 시간 단위다. 정해진 길이의 시간을 말하는데, 이 박을 갖고 이제 건축을 시작할 수 있다. 이를테면 두 개의 박을 합쳐서 한 개의 '박자'를 짓는다. 이 2박자를 만들 때는 언제나 첫째 박에 좀 더 강세를 주어서 **하나**—둘, **하나**—둘 하고 규칙적인 패턴을 만든다.

이런 식으로 다양한 종류의 박자를 만들 수 있다. 2박자 말고도 3박자와 4박자가 특히 많고, 더 많은 박으로 이루어진 박자도 있다. 아무튼 첫째 박이 항상 가장 중요하다. 첫째 박에 놓이는 강세 덕분에 규칙성과 구조감이 생긴다.

행진곡과 왈츠를 비교해 보면 이해하기 제일 좋다. 행진곡은 언제나 2박자 또는 4박자(2박자의 두 배)인데, 행진곡은 행진하기 위한 것이고 우리는 다리가 두 개이니 논리적이다. 반면에 왈츠는 3박자로 진행된다. 첫째 스텝이 크고, 둘째와 셋째 스텝은 작고 가볍다. 행진곡의 좋은 예로는 〈라데츠키 행진곡〉이 있고, 왈츠로는 〈아름답고 푸른 도나우(An der schönen blauen Donau)〉가 있다. 이 두 곡은 빈에서 매년 열리는 신년 콘서트에서 자주 울려 퍼지는 요한 슈트라우스 2세의 최고 고전이다(〈도나우〉는 느린 도입부로 시작하고 바로 왈츠를 시작하지 않으므로 주의할 것!).

리듬 또한 음악적 시간을 구성하는 데 매우 중요하다. 음악의 모든 음에는 매우 짧은 것부터 매우 긴 것까지 정해진 길이가 있다. 이러한 길이의 조합이 음악의 리듬을 결정한다. 리듬은 규칙적일 때도 있고, 변화가 많을 때도 있다. 작곡가는 그것을 끝없이 가지고 놀 수 있다.

모차르트의 〈작은 별 변주곡〉(원곡은 프랑스 동요 〈엄마, 말할게요Ah, vous dirai-je, maman〉)을 예로 들어 보자. 처음에 모차르트는 거의 모두 같은 길이의 음표로 주제를 제시하여 상당히 '지루한' 리듬을 만든다. 하지만 첫 번째 변주가 시작되자마자 선율과 반주에, 어떨 때는 둘 다에 새로운 리듬을 사용함으로써 더 생동감을 불어넣기 시작한다. 이런 식으로 각각의 변주에 저마다 고유한 특성이 생긴다.

빠르기(템포)도 우리의 음악 경험에 강력한 영향을 미친다. 빠르기는 곡을 연주할 속도를 말한다. 과거의 작곡가들은 빠르기에 비교적 모호한 편이었다. 악보 첫머리에 이를테면 프랑스어로 '느리게(lentement)', 독일어로 '고요하게(ruhig)', 이탈리아어로 '생기 있게(vivace)'라고 말로 적어 넣는 게 다였다. 이걸 보고 연주자는 작곡가가 의도하는 분위기를 그려 볼 수 있기는 했지만, 정확한 빠르기는 알 수 없었다.

1800년 무렵에 메트로놈이 탄생하면서 이후로 작곡가들은 빠르기를 정확하게 표시할 수 있었으나, 이때도 약간의 여지는 남겨 두고 표기하는 경우가 많았다. 같은 곡이라도 연주자마다 연주가 왜 그렇게 서로 굉장히 다른지도 이로써 설명할 수 있다. 가끔 작곡가의 빠르기 지시가 모호할 때는 매우 극단적인 해석을 낳기까지 한다. 그러면 듣는 사람에게도 큰 차이가 와닿아서, 나는 이 연주가 저 연주보다 더 좋다는 식의 차이가 나타날 것이다.

그러나 가장 중요한 것은, 이렇게 연주가 다양해도 작품의 새로운 특성은 대체로 고스란히 드러난다는 점이다. 어쩌면 그래서 대부분의 작곡가들이 빠르기에 지나치게 엄격하지 않을지도 모른다.

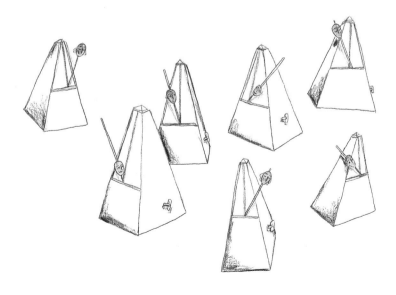

023 바다 건너 음악
헨리 퍼셀

17세기 영국은 역사의 격동기였다. 다른 나라와도 많은 전쟁을 치렀지만 특히 영국인들 사이에도 많은 싸움이 있었다. 예술은 그로 인해 큰 시련을 겪었다. 자유를 바라 마지않는 것이 예술이기에, 공포와는 절대로 잘 어울리지 못한다!

찰스 2세가 즉위한 17세기 후반부터 다행히 상황이 달라지기 시작했다. 찰스 2세는 예술이 다시 불타오르게 했다. 음악 분야에는 헨리 퍼셀에게 주도적인 역할이 주어졌다.

퍼셀은 진정한 음악 천재였고, 게다가 무척 열심히 일했다. 작품을 천 개쯤 썼을 당시 나이가 고작 36세였다! 퍼셀의 작품 목록(oeuvres, 예술가가 일생에 걸쳐 만든 작품 전체) 역시 엄청나게 다양하다. 그중에는 아주 서민적인 가요들도 있지만 대부분은 매우 세련된 곡들이었다.

퍼셀은 '가곡(노래)'과 '콘소트(실내합주)'용 작품에서 친밀함의 대가의 면모를 확실히 보여 준다. 교회음악(앤섬anthem)에서는 성스러운 분위기를 불러일으키는 엄청난 재능이 다시 드러난다. 수많은 춤곡, 송가, 환영 노래들에서 특히 그의 쾌활한 면모를 볼 수 있다. 이 곡들에서는 타악기 연주자들이 자주 활발한 역할을 하는데, 이는 음악을 쓸 행사와 잘 들어맞기도 했다. 〈메리 여왕 탄신일 송가(Ode for the Birthday of Queen Mary)〉처럼 경축행사용으로 작곡되었기 때문이다.

그나저나 퍼셀은 1년 뒤에는 바로 그 메리 여왕을 위해 〈메리 여왕 장례 음악(Music for the Funeral of Queen Mary)〉을 작곡해야 했지만, 이 역시 수월하게 작업했던 모양이다. 이 장례 음악의 시작과 끝 부분은 심금을 울린다. 여왕이 묘지로 운구될 때 슬픈 분위기가 어떠했는지 실감할 정도이다.

그렇듯 퍼셀은 진정한 만능 작곡가였다. 어떤 분위기, 어떤 양식도 모두 손을 뻗으면 닿는 범위 안에 놓여 있었다. 때로는 일부러 구식이고 엄숙하게 들리는 곡을 만들기도 했으나, 그 밖에는 놀랍게도 현대적인 곡들을 만들어 냈다. 일례로 〈아서 왕(King Arthur)〉에 나오는 '콜드 송(Cold Song)'은 마치 비발디의 음악처럼 들리는데, 사실은 비발디가 퍼셀보다 20년 늦게 태어났다. 이 작품은 워낙 힙해서 팝 가수가 자기 식 버전으로 발표하기까지 했다!

퍼셀의 음악은 지금도 영국뿐만 아니라 유럽 다른 지역에서도 자주 연주된다. 특히 그의 음악극은 여전히 많은 관객을 끌어들이는데, 〈디도와 아이네아스(Dido and Aeneas)〉가 그런 경우다.

이 작품은 멸망한 고국을 떠나 방랑길에 카르타고에 잠시 머무르면서 디도 여왕과 사랑에 빠진 트로이의 영웅 아이네아스(아이네이아스)에 관한 이야기이다. 아이네아스는 카르타고에서 꿈결 같은 시간을 보내지만, 디도를 파멸시키려는 여신의 계략에 빠져 연인을 뒤로하고 다시 길을 떠나게 되었다. 아이네아스는 이탈리아 해안으로 항해하여 새로운 국가를 건설하고 이게 나중에 로마가 된다.

디도는 아이네아스가 정말로 자신을 떠났다는 사실을 알고 슬픔에 빠져 죽고 만다. 그 가슴 아픈 순간을 위해 퍼셀은 아리아 '내가 땅 속에 묻힐 때(When I am Laid in Earth)'를 썼다. 무척 강렬한 곡으로, 비가悲歌(라멘토lamento) 특유의, 항상 동일한 하강 선율이 베이스에서 반복적으로 나타나는 것을 들을 수 있다. 디도의 헤아릴 수 없는 슬픔을 상징하는 부분이다. 수많은 작곡가들이 그런 비가를 썼지만 디도를 위한 이 곡이야말로 가장 감동적인 곡으로 꼽힌다.

024 악기의 왕
오르간

모든 악기는 저마다 나름의 특징과 매력이 있지만, 어떤 악기는 어쩐지 다른 악기들보다 더 그렇다. 건반악기가 유독 더 그런데, 선율 연주와 반주를 동시에 할 수 있기 때문이다.

건반악기 중에서도 가장 다채로운 악기가 오르간(파이프 오르간을 말한다)이다. 오르간은 그 자체로 오케스트라나 마찬가지다. 원하는 '스톱'을 열면 똑같은 건반(키보드)에서 수십 가지 다양한 음색을 만들 수 있다. 스톱은 단추를 누르거나 밀어 작동하며 바이올린, 첼로, 트럼펫, 오보에, 바순, 나무 플루트, '천상의 목소리' 등 스톱마다 고유한 음색이 있다. 어떤 오르간은 느릿느릿 흔들흔들 떠다니는 분위기, 메아리(에코) 같은 특수효과를 낼 수도 있다.

대부분의 오르간에는 두 줄 이상의 건반이 있고, 건반마다 다른 스톱을 선택함으로써 더 많은 조합을 만들 수 있다. 이를테면 보송보송한 느낌의 반주 위에 트럼펫 음색의 선율을 조합할 수 있는 식이다. 이따금 작곡가가 자신이 원하는 스톱을 악보에 지시해 놓기도 하지만 대개는 오르간 연주자 스스로 적절한 조합을 찾는다.

중세와 르네상스 시대에는 주로 오르간이 곡을 이끌고 가는 역할을 했으나, 이후로는 점차 독주악기로 더 많이 사용되었다. 특히 바로크 시대에 와서 얀 피터르손 스베일링크(Jan Pieterszoon Sweelinck), 지롤라모 프레스코발디(Girolamo Frescobaldi), 디트리히 북스테후데(Dietrich Buxtehude), 요한 제바스티안 바흐(Johann Sebastian Bach) 등의 작곡가들이 등장하며 오르간의 지위가 크게 격상되었다. 특히 바흐는 정말이지 오르간의 경이로운 인물이었다. 그는 전주곡, 푸가, 토카타, 환상곡, 온갖 종류의 코랄 편곡 등 더없이 다양한 갈래의 오르간 작품을 약 250곡이나 썼다.

대부분의 오르간 음악은 교회에서 연주할 목적으로 만들어졌다. 작곡가들은 초기 다성음악에서와 마찬가지로 종종(항상 그런 것은 아니다!) 기존의 선율을 출발점으로 삼곤 했다. 거기에 새로운 성부들을 배치하여 함께 엮어 냈다.

바흐와 같은 개신교 작곡가들은 대부분 '코랄' 선율에서 시작했다. 코랄은 당시 개신교 신도들이 예배 때 다들 외워서 부르던 찬송가를 말한다. 일례로 〈아담의 타락으로 우리 모두 죄인 되었도다 (Durch Adams Fall ist ganz verderbt)〉라는 코랄을 가지고 바흐는 두 가지 버전으로 곡을 썼다. 첫 번째 버전은 매우 단순하다. 곡이 느리게 진행되기 때문에 계속하여 선율이 들린다. 두 번째 버전은 한층 더 복잡하다. 성부가 더 많고, 움직임도 더하다. 그 결과 코랄의 원래 선율은 배경으로 저만치 더 밀려들어 간다. 그러나 원리는 동일하게 유지되며, 코랄을 아는 사람들에게는 기본 선율이 충분히 명확하게 유지되는 것으로 들린다. 코랄 선율을 별도의 스톱으로 연주하면 더욱 그렇다.

바로크 시대에 크고 작은 수천 개의 오르간이 제작되었다. 오르간은 정말로 특별한 자랑거리였기에 많은 교회들이 앞다퉈 최고의 오르간을 들여놓았으며, 이러한 경쟁은 바로크 시대 이후에도 계속되었다. 기네스북에 오른, 현 시점에서 가장 큰 오르간은 미국 애틀랜틱시티에 있다. 1929년부터 1932년까지 제작되었으며, 7개 이상의 건반과 3만 3,112개가 넘는 파이프

가 있는 오르간이다. 파이프 숫자는 백 퍼센트 확실하지 않지만 용감하게 다시 세어 보는 사람은 없다. 그런데 이 오르간은 교회가 아니라 콘서트홀에 있다. 이것은 19세기 이후에 더 자주 일어난 현상이다. 암스테르담과 브뤼셀의 대형 콘서트홀들에도 무대 뒤편에 웅장한 오르간이 있다. 오르간이 관현악에서 점점 더 많이 사용되었기 때문인데, 그 예로는 구스타프 말러의 〈교향곡 제8번〉의 놀라운 시작 부분이나 카미유 생상스 (Camille Saint-Saëns)의 〈오르간 교향곡〉을 들 수 있다.

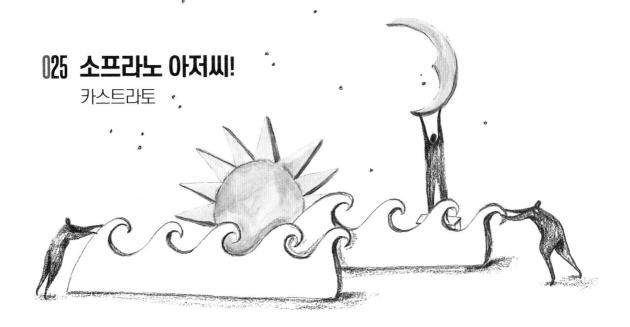

025 소프라노 아저씨!
카스트라토

몬테베르디의 〈오르페오〉 이후 오페라가 하나의 갈래로 발돋움하기까지는 수십 년이 더 걸렸다. 음악홀과 극장이 대규모 관중을 상대로 개방된 이후의 일이다. 극장이 개방된 순간부터는 일이 빠르게 진행되었다. 오늘날의 할리우드 문화를 연상시키는 진짜 오페라산업이 단기간에 탄생했다. 모든 것이 빛나고 번쩍여야 했고, 쇼의 요소가 점점 더 중요해졌다. 환상적인 의상과 무대장치를 디자인했고, 화려한 무대 효과를 내기 위해 온갖 종류의 기계장치를 고안했다. 오페라의 주인공(성악가)은 진짜 인기 스타로 성장했다. 그들은 가장 고난도의 아리아를 불러야 했고, 말 그대로 마지막 땀 한 방울까지 쥐어짜야 했다.

'다카포 아리아(da capo aria)'가 이 시절 대단히 인기 있었던 아리아 형식이다. 다카포 아리아는 세 도막으로 이루어지는데 마지막 세 번째 도막은 첫 번째 도막의 반복(다카포, '첫머리부터')이면서 훨씬 더 스펙터클하다! 날카로운 목소리가 뛰어가기(도약진행)나 차례가기(순차진행)로 그야말로 올라갔다 내려갔다 널을 뛰는데, 그게 격렬할수록 더 인기가 있었다. 미친 듯한 음의 파도 속에서 가사는 대부분 손실되어 알아듣기 힘든 경우가 많았다. 하지만 음악이 그것을 충분히 보상해 주었고, 등장인물이 사랑에 빠졌는지 분노했는지 미쳤는지는 가사가 없어도 대개 이해할 수 있었다.

어쨌든 프란체스코 카발리(Francesco Cavalli), 게오르크 프리드리히 헨델(Georg Friedrich Händel) 같은 위대한 오페라 작곡가들은 아름답게 묘사된 인물, 흥미진진한 반전, 거기에 종종 감동적이고 아름다운 음악을 더하여 근사한 오페라를 무난하게 성공적으로 작곡하곤 했다.

바로크 오페라에서 가장 믿기 어려운 현상은 카스트라토였다. 카트스라토란 고음의 목소리를 유지하기 위해 어린 시절에 거세한 남자 가수들이다. 이 소년들은 성대가 더 발달하지 않기에 성인의 나이에도 여자처럼 노래했다. 다만, 남자의 체력으로. 그리하여 그들은 보기 드물게 멋진 성악 공연을 해낼 수 있었다. 그들 중 일부는 정말로 스타였다. 카스트라토였던 카를로 브로스키에 관한 영화 〈파리넬리(Farinelli)〉는 상상이 많이 가미되기는 했으나 이 남성 '디바'의 지위를 잘 알 수 있는 그림을 제공한다.

카스트라토는 주로 이탈리아에서 나타난 현상이다. 유럽 북부의 프로테스탄트 지역에서는 거세수술이 금지되었으며, 프랑스인들은 그것을 생각하는 것만으로도 진저리를 쳤다. 그들은 카스트라토가 남자라기엔 끔찍하고 여자라기엔 우스꽝스럽다고 생각했다.

19세기 말에는 이탈리아에서도 카스트라토가 금지되었지만, 유튜브에서는 바티칸 시스티나 성당의 마지막 카스트라토였던 알레산드로 모레스키(Alessandro Moreschi)의 녹음된 목소리를 아직도 찾아 들을 수 있다(카스트라토는 교회음악도 노래했다. 여자 성악가들은 바티칸 입장이 허용되지 않았기 때문이었다). 사실 그 음원을 들어 볼 필요까지는 없다. 듣자면 귀가 아픈데, 남자아이들은 어쩌면 다른 부분도 아플지 모르겠다. 그러나 근사한 시대의 기록임은 말할 것도 없다.

카스트라토 역을 요즘은 여성이 노래하거나, 카운터테너라고 하는 남성이 가성(팔세토)으로 노래한다. 이 성악가들은 특별한 테크닉 덕분에 요들송처럼 더 높은 음역까지 솟구쳐 목소리를 낼 수 있다.

후기 바로크 오페라, '현대적' 카스트라토 목소리, 그리고 전형적인 성악 스타일에 대한 좋은 예를 한꺼번에 다 보고 싶다면 헨델의 오페라 〈이집트의 율리우스 카이사르(Giulio Cesare in Egitto)〉를 꼭 들어 보자. 이 곡에서는 피터 셀라스(Peter Sellars) 등의 매우 영리한 '현대적' 무대 연출을 찾아볼 수 있다. 연출은 결국 고대(로마) 황제와 현대(미국) 대통령 사이에 차이가 별로 없음을 잘 보여 준다. 어떤 양식의 시대일지라도 역사는 반복된다. 그러니 그 오래된 오페라를 지금도 공연하는 데는 의미가 있는 것이다.

026 춤곡부터 고등수학까지
하프시코드 음악

바로크 시대에는 두 가지 굵직한 건반 악기 전통이 있었다. 종교음악은 대개 오르간으로, 세속음악은 하프시코드로 연주한다는 관례다.

하프시코드(독일어 쳄발로, 프랑스어 클라브생)는 모양은 이미 훗날의 그랜드 피아노와 닮았는데, 크기가 작고 더 각이 져 있다. 하프시코드에는 종종 풍경화가 그려져 있곤 해서 아름다운 '가구'가 되기도 했다. 키를 누르면 거기 연결된 손톱 같은 '뜯개(플렉트럼)'가 이 현을 뜯어 소리를 낸다. 그래서 (보통) 훨씬 더 둥글둥글한 오르간의 소리나 장차의 피아노의 음향과는 전혀 다른, 다소 금속성이 섞인 특색 있는 소리를 낸다.

바로크 시대에 특히 하프시코드 음악이 많이 작곡되었다. 각 나라마다 어느 정도 고유한 스타일이 있었다. 영국의 작곡가들은 반복되는 저음 패턴, 즉 '그라운드(ground)'를 깔고 곡을 쓰기를 좋아했다. 그라운드 저음 하나하나마다 그 위에 새로운 변주들이 배치되었다. 짧지만 명료한 예로 윌리엄 버드(William Byrd)의 〈종 소리(The Bells)〉를 들 수 있다. 이 곡의 그라운드로는 몇 분에 걸쳐 단 두 개의 저음이 "뎅~ 둥~" 하듯이 울린다.

프랑스에서는 프랑수아 쿠프랭(François Couperin)이 당대 가장 중요한 하프시코드 작곡가였다. 그는 〈방황하는 그림자들(Les ombres errantes)〉, 〈사랑의 꾀꼬리(Le rossignol en amour)〉, 〈틱, 톡, 쇽(Le tic-toc-choc)〉(이게 무슨 뜻이든 간에!)과 같은 제목에, 화려하게 장식된 춤곡을 쓰기를 좋아했다. 〈모니크 수녀(Soeur Monique)〉, 〈뜨개질하는 여인들(Les tricoteuses)〉과 같은, 여인의 초상 같은 곡도 많이 작곡했다.

독일의 하프시코드 음악은 또 프랑스와 사뭇 달랐다. 요한 제바스티안 바흐는 이 분야에서도 다시 한 번 (매우 재능 있는!) 동시대인들 사이에서 두각을 나타냈다. 바흐는 가장 복잡한 악곡들을 슥슥 쉽게 써 냈는데, 그 곡들은 심지어 아름답고 나아가 감동적이기까지 했다.

바흐의 음악이 다 어려운 것은 아니다. 예를 들어 그는 자녀들을 위한 연습곡도 썼는데, 지금도 여전히 피아노 초짜들이 걸핏하면 치는 곡들이다! 그러나 제대로 뭔가 보여 주겠다고 마음만 먹었다 하면 대위법의 복잡한 세계에 온 마음과 온몸을 던졌다. 그 세계는 작곡가들이 한 개의 기본 선율을 가능한 한 다양한 방식으로 그 선율 자체와 결합시키려고 하는 음악의 영역이다.

가장 강력한 예를 들자면 〈푸가의 기법(Die Kunst der Fuge)〉이다. 푸가는 먼저 제1성부가 주제를 제시하면 제2, 제3, 또는 그 이상의 성부가 그 주제를 모방하며 더욱 발전시켜 나가는 형식의 악곡이다. 이때 모방은 문자 그대로 모방일 수도 있고, 작곡가가 그 모방을 '갖고 놀' 수도 있다. 이를테면 작곡가는 주제를 거꾸로(역행Retrograde, 일명 '게걸음') 또는 뒤집어서(전도Inverse, 높낮이를 거꾸로 하는 것) 내놓을 수 있다. 또 모방의 속도를 재촉하거나 늦추어 동일한 주제가 다양한 속도로 악곡 사이를 흘러가게 할 수 있다. 모방의 시작음을 몇 음 위나 아래로 옮기거나, 두 개의 푸가 주제를 동시에 발전시키거나, 이상의 다양한 기법들을 결합할 수도 있다.

무슨 말인지 이해하기 어려운가? 당황하지 마시길! 사실 꽤 복잡하기도 하다. 이걸 다 생각해 내려면 수학적인 두뇌가 필요하고, 다 들을 수 있으려면 굉장히 좋은 귀가 있어야 한다. 진짜로 더 알고 싶어 하는 사람들을 위해서는 다음 장에서 조금 더 설명하려 한다.

그 전에, 유럽 여행을 잠깐 더 해 보자. 이탈리아와 네덜란드에도 아름다운 건반음악들이 있으니.

이탈리아에서는 지롤라모 프레스코발디가 특히 독보적이었다. 그는 가늠 못 할 놀라운 반전을 아주 좋아하여, 그의 작품은 종종 즉석에서, 즉 '즉흥적으로'

만들어진 인상을 준다. 특히 그의 토카타 곡을 들어보면 시작부터 그 점을 잘 알 수 있다.

프레스코발디보다 조금 젊은 네덜란드의 스베일링크는 사뭇 다른 방식이다. 그의 〈크로마틱 판타지아 (Fantasia chromatica)〉에서 잘 들을 수 있듯이, 그의 음악은 이탈리아 음악보다 훨씬 더 빡빡하다. 그가 엄격한 대위법과 명확한 구조를 더 좋아함을 대번에 알 수 있다.

프레스코발디와 스베일링크 모두, 각기 자기만의 방식에서 대가들이었다. 그래서 바흐를 비롯한 여러 작곡가들이 두 사람 모두로부터 영향을 받았다는 사실은 놀랍지 않다.

♪ **뮤직박스 6**

거울 궁전
— 대위법(심화)

앞에서 대위법, 그러니까 악곡에서 두 개 이상의 파트를 제대로 융합하는 기술에 대해 이야기한 바 있다. 대위법은 단순함과는 거리가 멀다. 언제나 아주 많은 가능성을 담고 있는 한편으로, 작곡가가 무시해서는 안 되는 규칙도 많다.

아주 특별한 형식의 대위법으로 미러링, 즉 거울상 기법이 있다. 거울 궁전 안을 거닐고 있다고 한번 상상해 보자. 매번 다르게 보는 이의 몸을 '변형'시키는 거울로 가득한 방이 있는 궁전이다. 보통 거울에서는 왼쪽이 오른쪽이 되고 오른쪽이 왼쪽이 된다. 두 번째 거울에서는 위가 아래가 되고 아래가 위가 된다. 세 번째 거울 앞에 서면 뚱뚱해지고, 네 번째 앞에서는 홀쭉해진다. 그다음 거울의 윗부분을 살짝 밀면 갑자기 '더 높이' 서 있는 것 같아지고, 가까이 당기면 다시 약간 '낮게' 서 있다. 이제 짤막한 악구 하나를 가지고 이 궁전 안을 거닌다고 상상해 보자. 곡은 첫 번째 거울에서는 뒤부터 앞으로 적혀 있고, 두 번째 거울에서는 모든 올라

가는 선은 내려가고 내려가는 선은 올라간다. 세 번째 거울에서는 음악이 확장되고(즉, 느려지고), 네 번째 거울에서는 축소된다(즉, 빨라진다). 다섯 번째 거울에서 음악은 '더 높고', 여섯 번째 거울에서는 '더 낮다'. 이렇게 곡은 매번 다른 모습이 되면서도, 실제로는 매번 동일한 음악에 관한 것이다. 물론 더 다채롭게 하려면 거울을 두 개, 세 개까지 결합할 수 있다. 이를테면 악구를 동시에 뒤에서 앞으로, 더 빨리, 더 높게 하는 것이다. 나아가, 이러한 다양한 가능성을 한 번 더 결합할 수도 있고, '뒤집힌' 형태와 '축소된' 형태를 함께 소리 나게 할 수도 있다. 무한대의 놀이터이긴 하나, 고급과정생을 위한 공간이다.

작곡가가 다수의 기본 악구들을 서로 결합하기 시작하면 훨씬 더 복잡해진다. 한 악구로 시작해도 이미 매우 어려운데 여러 개의 악구를 가지고 하려면 그야말로 곡예를 타야 한다. 그런데 진정한 대위법 작곡가는 그 곡예에 열광하여, 복잡할수록 더 좋아한다.

물론 그 결과가 어떻게 들리느냐가 언제나 중요한 문제로 남아 있다. 결합은 그렇다 치고, 설득력 있는 음악을 작곡하는 것은 완전히 다른 이야기다. 그래서 가장 위대한 대위법 작곡가들이란 그 모든 음악적 사고와 계산에 사뭇 통달한 달인들이다. 그들은 이러한 복잡성을 의도적으로 따라간다기보다 일종의 제2의 천성처럼 그게 몸에 밴 듯하다. 바흐가 그 훌륭한 본보기이고, 바흐 말고도 음악사 전체에서 이 특별한 기술에 남달리 뛰어난 작곡가들이 있었다. 이미 몇 명 언급하긴 했으나(이를테면 오케겜과 드 비트리) 앞으로 더 많이 나올 것이다(예를 들어 레거Reger, 브람스, 쇤베르크, 힌데미트, 쇼스타코비치).

027 성경을 눈앞에서 보듯이
오라토리오와 수난곡

바로크 시대의 오페라는 대부분 그리스 신화나 고대 로마 역사에서 영감을 받았으며, 종교적인 주제는 거의 다루지 않았다. 종교적인 목적으로는 칸타타(cantata)와 오라토리오(oratorio) 같은 다른 갈래가 있었는데, 특히 오라토리오가 바로크 시대에 인기를 끌었다.

오라토리오도 독창, 합창, 오케스트라로 이야기를 들려주므로 어찌 보면 오페라와 비슷하다. 그러나 오페라와 달리 오라토리오는 극작품이 아니다. 연기도 없고 무대장치와 의상도 없다. 극보다는 오히려 이야기가 있는 연주회에 가깝다. 오라토리오의 전형적인 특징은 '노래로 이야기하는 사람', 곧 '해설자'가 등장한다는 점이다. 해설자는 다소 사무적인 어조로 이야기를 노래하여 마치 그냥 말하는 것처럼 들리도록 한다. 그러면서 간간이 등장인물에게 말을 걸기도 한다. 예를 들어 하인리히 쉬츠(Heinrich Schütz)의 〈예수 탄생 이야기(Historia der Geburt Christi)〉에서, 한 대목에서 해설자가 "주의 사자(천사)가 요셉에게 현몽하여 이르되" 하면 천사가 말을 받아서 "일어나라, 일어나서" 하고 노래한다. 이런 식으로 아주 생생하고 변화감 있는 스토리텔링 스타일이 된다.

등장인물은 이따금 (오페라같이) 진짜 '아리아'를 부른다. 아리아에서는 좀 더 자신을 표현할 수 있다. 오페라에서처럼 아리아에서는 성악가가 동작을 멈추고 감정이나 생각을 더 많이 표현한다.

오라토리오의 전형적인 특징을 하나 더 덧붙이자면 대체로 합창이 중요한 역할을 한다는 점이다. 합창단은 물론 '민중'을 의인화하고 종교적인 분위기를 불러일으키는 데 이상적이다.

바로크 시대 최고의 오라토리오 작곡가 중 한 명이 헨델이다. 그의 가장 유명한 작품은 〈메시아(Messiah)〉로, 타의 추종을 불허하는 최고 히트작인 '할렐루야'도 여기 나온다! 〈메시아〉 이후 많은 오라토리오에서 헨델은 해설자를 생략하고 등장인물과 합창만 남겼다. 그러자 오라토리오가 점점 더 오페라 같아졌다.

오라토리오는 영국에서 특히 사순절 기간에 인기를 끌었다. 부활절 전 40일 동안을 가리키는 이 기간은 회개와 절제의 기간이어서 오페라 공연이 금지되었다. 다행히 오라토리오는 내용이 종교적이라는 이유로 허용되었는데, 헨델의 후기 오라토리오 중 어떤 것들은 그의 오페라만큼이나 열정적이고 극적이었다. 그래서 그 작품들은—사순절이 아닌 시기에도—많은 사랑을 받았다! 일례로 오라토리오 〈삼손(Samson)〉을 들 수 있다. 괴력의 소유자였으나 적의 미인계로 머리카락이 잘리자 모든 힘을 잃어버리는 성경 속 인물 삼손의 이야기를 담은 오라토리오다.

그리스도의 수난 이야기를 담은 오라토리오는 특별히 '수난곡'이라고 불린다. 특히 바흐의 〈요한 수난곡〉과 〈마태 수난곡〉이 오늘날에도 여전히 잘 알려져 있다. 부활절 무렵이면 전 세계 수백 개의 교회와 콘서트홀에서 공연되는 곡들이다. 수난곡의 해설자는 '복음사가(Evangelist)'라고 불린다. 내용은 물론 처절하지만 예수의 수난을 따라가는 것은 매우 흥미진진하다. 혹시 라이브 공연을 경험할 기회가 있다면 놓치지 않기 바란다. 가사는 독일어로 되어 있지만 이야기는 '아무튼' 따라가기 매우 쉽다. 가사가 성경의 복음서에 그대로 나와 있기 때문에 공연장에 성경책을 갖고 가도 된다(덧붙이자면 성경은 기독교를 믿지 않는 사람들에게도 환상적인 이야기책이다. 특히 옛날 음악을 좋아한다면 이따금 찾아보면 좋을 것이다).

028 나만 바라봐
협주곡의 탄생

바로크 시대의 가장 아름다운 발명 한 가지는 협주곡이다. 협주곡에서는 독주와 악기군 사이에 일종의 음악적 경연이 벌어진다. 한 악기(솔로) 대 전체(투티tutti), 전체 대 한 악기 간의 경연이다.

일반적으로 협주곡은 '빠르게—느리게—다시 빠르게'의 세 악장으로 구성되는데, 빠른 악장에서 펼쳐지는 마상 창술 시합이 그 중심이다. 일반적으로 투티가 먼저 시작하여 몇 가지 악상(음악의 아이디어)을 제시한다. 이어서 독주가 그 아이디어 중 몇 가지를 가지고 계속 진행하다가 새로운 아이디어를 추가한다. 곡이 진행되는 시간 대부분 독주는 이름처럼 '혼자' 연주하지 않는다. 투티가 거의 끊이지 않고 반주를 제공하기 때문이다. 첫 독주 다음엔 다시 투티가 온전히 역할을 넘겨받고, 이런 식으로 몇 번 주거니 받거니 한다.

언제나 독주 파트가 다른 파트보다 좀 더 어렵고 화려하다. 그러니까 협주곡은 궁극적으로 독주가 주인공이다. 그러나 독주자의 현란한 솜씨(비르투오시티)만이 중요한 것은 아니다. 훌륭한 독주자란 청중의 마음도 움직일 수 있어야 한다. 두 번째 악장이 바로 그런 기회의 장이었으니, 이 느린 악장에서는 주로 길고 강렬한 선율이 연주되었다.

후기 바로크 시대에서 의심할 여지 없이 가장 다채로운 인물에 속하는 안토니오 비발디는 협주곡의 역사에서 주도적인 역할을 했다. '다채로운 인물'이라는 말은 문자 그대로 받아들여도 좋다. 왜냐하면 타는 듯이 붉은 그의 머리카락 덕분에 베네치아의 동료 시민들은 그를 '붉은 사제'(비발디는 가톨릭 사제였다)라고 불렀기 때문이다. 비발디는 수백 개의 협주곡을 작곡했는데, 주로 바이올린을 위한 곡이다. 그중 가장 유명한 곡이 〈사계〉이다. 이미 들어 본 적이 있을 것이다.

비발디의 협주곡을 특별하게 만드는 것은 열기를 내뿜는 에너지이다. 작품마다 악기가 불꽃을 튀

4. 바로크 음악 91

긴다. 비발디는 한계를 탐색하기를 좋아했으며 또한 강렬한 감정을 피해 가지 않았다. 악기는 흥미롭기만 하다면 반드시 '아름다운' 소리를 낼 필요가 없다. 그런 의미에서 비발디의 음악에는 팝적인 요소가 많이 들어 있다. 오늘날에도 그런 식으로 연주될 때가 많다. 어떤 사람은 비발디 협주곡을 연주할 때는 (그 시대의 남성 가발처럼) 다같이 대담한 퍼머 머리를 맞추고 요란한 색의 재킷을 입거나 번쩍이는 뾰족신발을 신어야 한다고 생각한다. 물론 그게 잘못된 것이 아니지만, 그냥 있는 대로 연주할 수도 있다. 그것도 충분히 '팝'적이다.

〈사계〉는 아주 유명한 곡이다. 광고, 슈퍼마켓, 꽃집, 고급 레스토랑, 휴대폰 벨소리… 진저리가 날 정도로 정말 어디에서나 들을 수 있다.

비발디의 모든 협주곡에 제목이 있는 것은 아니지만, 제목이 있으면 물론 조금은 달리 들을 수 있다. 그러나 제목과 작품을 연결하는 것은 그리 쉬운 일이 아니며, 제목을 모르는 경우라면 특히 그렇다. 눈을 감고 비발디의 사계절 중 하나를 임의로 선택한 다음 어느 계절인지 추측해 보자. 어려울 것이다. 그도 그럴 것이, 음표를 가지고 쓴 '가을'이나 '겨울'이 실제 어떻게 들리겠는가 말이다.

바로크 시대에는 수천 개의 협주곡이 엄청나게 다양한 종류의 악기를 위해 작곡되었다. 트럼펫, 오르간, 하프시코드, 오보에, 리코더가 많고 만돌린, 비올라 다모레(viola d'amore), 류트 같은 덜 친숙한 악기도 있다.

하나 이상의 독주악기를 위한 협주곡도 있다. 이를 합주협주곡(concerto grosso)이라고 한다. 아르칸젤로 코렐리(Arcangelo Corelli)와 헨델은 이 분야의 진정한 전문가였으며, 바흐의 인기곡인 〈브란덴부르크 협주곡〉 중 일부도 합주협주곡 전통에 포함된다.

029 벽난로 앞의 작은 음악회
실내악의 탄생

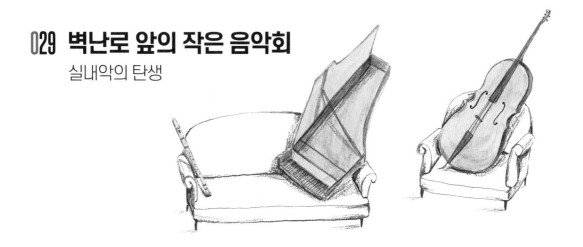

바로크 시대에는 교회, 극장, 궁정이 음악을 연주할 곳으로 총애받는 장소였다. 그러나 '집에서' 음악을 연주하는 사람들이 점점 더 늘어 갔다. 물론 그들은 소나타와 트리오 소나타 같은 소규모 악기 편성을 위한 작품을 주로 연주했다.

소규모 소나타는 언제나 베이스 라인과 소프라노 라인의 두 파트로 구성된다. 베이스 파트는 '낮은' 음을 내는 악기(이를테면 첼로)가 연주하며 주로 반주를 맡았다. 대부분 하프시코드가 베이스 파트를 두 배로 부풀리고 화음을 추가하여 음악이 더 꽉 차고 풍성하게 들리게끔 했다. 선율은 맨 위의 파트가 맡았다. 작곡가들은 선율 파트를 위해서 보통 '높은' 음을 내는 악기(이를테면 리코더)를 선택하여, 선율이 선명하고 명확하게 전면에 떠오르게 했다.

트리오 소나타도 마찬가지 원리이지만 선율 파트가 두 개다. 이는 당연히 작곡가에게 추가적인 가능성을 만들어 준다. 그래서 작곡가는 악기들이 서로 일종의 대화를 나누게 하고, 서로 대항하도록 부추기거나 반대로 어울려 연주하게 할 수 있다. 때로는 독주 파트들이 서로를 지속적으로 모방하게끔 하여 마치 추격전을 벌이는 듯 보이게 하는가 하면, 어떨 때는 마치 탁구 게임을 하듯이 두 개의 파트가 번갈아 가며 주도권을 쥔다.

전체적으로 음악이 뭔가를 놓고 진짜로 다투는 건 아니지만 그래도 일종의 대화가 진행되고 있다는 인상은 항상 받게 된다. 때로는 파트너끼리 말싸움을 하다가, 다시 서로 어울린다. 때로는 한쪽이 무슨 말을 하려다가 못 하는 동안 다른 쪽이 격렬하게 말하고, 그러다가 다시 서로 주의 깊게 경청하거나 서로의 생각을 보완해 준다. 베이스 파트는 그 고음들의 호들갑에 별로 신경 쓰지 않는 듯, 멈추지도 방해 받지도 않고 술술 흘러간다. 사실상 베이스 파트가 선율 파

트의 토대를 형성하는 셈이다. 바로크 시대에는 이 베이스 파트를 '통주저음' 또는 '바소 콘티누오(basso continuo)'라고도 불렀다.

바로크 음악을 들으면서, 가끔 저음부를 따라가려고 시도해 보자. 그러면 이 파트가 전체를 끌고가는 견인차임을 잘 알 수 있을 것이다.

그건 그렇고, 바로크 음악을 듣는 사람들은 종종 고개를 끄덕이거나 발을 탁탁 두드리곤 한다. 무심결에 베이스 파트를 따라가고 있는 것이다. 연주회장에서는 주의!

바로크 시대에는 수천 개의 소나타와 트리오 소나타가 유럽 방방곡곡에서 작곡되었다. 하지만 약간 더 큰 규모의 악기 편성을 위한 실내악도 존재한다. 아주 인기 있는 예로 파헬벨(Pachelbel)의 〈세 대의 바이올린과 통주저음을 위한 카논〉이 있다. 세 대의 바이올린이 정확히 똑같은 파트를 연주하지만 동시에 시작하지 않기 때문에 '카논'이라고 부른다. 이번에도 저음부에 잠깐 주의를 기울여 보면 그만한 가치가 있을 것이다.

파헬벨의 〈카논〉은 여덟 개의 음으로 된 음형으로 시작하며, 이것을 27번 더 반복한다. 세어 보시라! 사실 베이스 파트가 이보다 더 '연속적'일 수는 없다. 이런 반복 형식으로 만들어진 곡을 파사칼리아(passacaglia)라고 부르기도 한다. 다른 이름도 있는데, 영국에서는 흔히 '그라운드(ground)', 프랑스에서는 '샤콘(chaconne)'이라고 하는 등 몇 가지 이름으로 여러 나라에서 사용한다.

파사칼리아의 일부 저음부 패턴은 아주 인기를 끌었는데, 예를 들면 〈라 폴리아(La folia)〉와 같은 곡이다. 수십 명의 작곡가들이 이 패턴을 가지고 '다른' 곡을 썼으며, 매번 동일한 화음이지만 다른 선율과 리듬을 사용했다. 몇 명만 언급해 보면 륄리(Jean-Baptiste Lully), 코렐리, 비발디, 제미니아니(Geminiani), 그리고 마랭 마레(Marin Marais)의 버전을 한번 비교해 보기 권한다. 바로크 시대 이후에도 이 패턴은 작곡가들에게 계속 도전 대상으로 남았다. 예를 들어 리스트(Franz Liszt)의 〈스페인 랩소디〉와 라흐마니노프의 〈코렐리 주제 변주곡〉에서 〈라 폴리아〉의 저음부 패턴을 찾아볼 수 있다

5

고전주의 음악

'클래식'이라는 말

18세기 후반은 음악사에서 흔히 '고전 시대' 또는 '고전주의'라고 불린다. 요제프 하이든, 볼프강 아마데우스 모차르트(Wolfgang Amadeus Mozart), 그리고 젊은 루트비히 판 베토벤(Ludwig van Beethoven)과 같은 이들이 작품을 작곡한 시기이다.

그런데 '고전(classic)'은 약간은 혼란스러운 단어다. 고대 그리스인과 로마인의 시대인 '고전 고대'를 의미하기도 하기 때문이다. 고전 고대가 18세기의 '고전주의' 예술가들에게 중요한 영감의 원천이었으니 완전히 틀린 말은 아니다. 그들은 고대 예술의 순수한 균형을 무척 좋아했다. 또한 그들에게는 모든 것이 선명하고 명확해야 했다. 바로크 양식의 과잉에서 벗어나고 싶어 했으며, 낭만주의의 부풀려진 감정은 아직 시도하기 전이다. 물론 그렇다고 해서 그들의 음악이 계산적이거나 지루하다는 의미는 아니다. 그와는 반대로, 오히려 일목요연한 패턴에서 시작하면 아주 조금만 차이를 가해도 놀라운 효과를 낼 수 있다. 질서정연한 숲에 비스듬하게 심어진 나무와 야생의 숲에 비스듬하게 심어진 나무가 있다. 둘 중에 눈에 띄는 것은 어느 쪽일까? 그렇다! 질서는 무질서를 위한 최고의 배경이다!

'클래식 음악(classical music)'이라는 말은 또 다른 이유로 혼란스럽다. 이 말은 고전주의 음악뿐 아니라 다른 모든 '예술음악'까지 가리킨다. 하이든, 모차르트 그리고 젊은 베토벤만이 '클래식' 작곡가인 것이 아니라 이전의 힐데가르트 폰 빙엔, 팔레스트리나, 바흐, 이후의 바그너, 슈토크하우젠, 그 밖에 이 책에 나오는 거의 모든 이름도 '클래식' 작곡가라고 할 수 있다. 그러므로 '클래식'은 사실상 '팝', '재즈', '월드뮤직' 등등 '다른 음악 전통'에 반대되는 말인 셈이다.

이런 의미에서도 '클래식 음악'이라는 단어는 다소 잘못 선택된 표현이다. '클래식'은 일상적인 언어에서 고리타분한 어감을 갖고 있기 때문이다. 가령 누가 '클래식'한 의상을 입고 있다고

하면 그 사람이 좀 칙칙하고 감흥이 없는 옷을 입고 있다는 말이다. 그럭저럭 괜찮기는 하지만 딱 거기까지다. 그러니까, 흔하고 평범한 회색 쥐다. 그것은 클래식 음악이 원하는 바가 아니다. 클래식 음악은 혁신하고, 놀라움을 자아내고, 경계를 허물고, 눈에 띄고, 달라지기를 원한다. 평균적인 것이 아니라 예외적인 것이 되고 싶다. 그러니까 회색 쥐가 아니라 희귀한 흰색 까마귀가 되고 싶다!

그런 측면에서 '클래식 음악'이라는 표현은 재앙까지는 아닐지라도 큰 실책이기는 하다. 위대한 극작가 윌리엄 셰익스피어가 남긴 위로의 말을 떠올려 보자. 그는 자신에게 이렇게 물었다.

"단어(이름)는 무엇을 담고 있는가?"

"장미가 만약 다른 이름을 갖고 있었다고 해도 똑같은 그 사랑스러운 향기가 나지 않을까?"

클래식 음악도 마찬가지다. 무어라고 부르든 간에 그 음악은 항상 똑같은 가치가 있을 것이다.

030 반항하는 자식들
음악의 머리와 가슴

오늘날 요한 제바스티안 바흐는 음악사에서 가장 위대한 작곡가 중 한 명으로 간주된다. 그러나 그의 생애가 끝나는 시점(1750년)에서는 모든 사람이 그의 음악에 똑같이 열광하지는 않았다. 그의 기량에 대해 이의를 제기하는 사람은 아무도 없었지만, 많은 이들이 그의 예술은 가망 없이 구식이고 불필요하게 복잡하다고 생각했다. 특히 젊은 작곡가들은 음악의 단순함에 목말라 했다. 그들은 음악이 더 우아하고 가뿐해지기를 바랐고, 청취자에게 도전하기보다는 오히려 즐거움을 주기를 원했다.

그러한 혁신가들 중에는 위대한 바흐 자신의 아들들도 몇 있었다. 바흐는 자녀가 스무 명쯤 되었기 때문에 이는 전혀 놀라운 일이 아니다. 그중 넷은 아버지를 따라 작곡가가 되었다. 막내

아들인 요한 크리스티안은 새로운 양식, 곧 '갈랑(galant)' 양식의 강력한 옹호자였다. 그는 특히 빠른 악장에서도 선율이 진가를 발휘해야 한다고 생각했다. 18세기까지는 마치 그에 대해 한 번도 생각해 보지 않았기라도 한 듯, 경쾌한 선율과 빠른 속도의 조합이 음악사에 거의 등장하지 않았다.

바로크 작곡가들은 짧고 연속적인 모티프로 작업하기를 선호했고, 이 모티프를 더 길게 뽑아냈다. 그러나 젊은 작곡가들은 우아한 음악적 문장을 형성하고 청중이 음악의 '단순한 아름다움'을 즐길 수 있도록 하기를 선호했다. 이런 음악에서는 균형과 선명도가 가장 높은 이상이었다. 그래서 음악사에서 이 시기를 갈랑 양식이라고 부르기도 한다. 갈랑 양식은 이 시기 대부분의 작품에서 찾아볼 수 있으며, 대표적인 예로 모차르트의 〈아이네 클라이네 나흐트무지크(Eine kleine Nachtmusik)〉가 있다.

그러나 이 시기의 모든 음악이 똑같이 균형 잡히고 명확한 것은 아니었다. 바흐의 둘째 아들 카를 필리프 에마누엘은 갈랑 양식이 귀는 채워 주지만 마음은 채우지 못한다고 생각했다. 그는 더 감성적인 예술을 옹호했다.

카를 필리프 에마누엘은 자신이 의미하는 바를 직접 명확히 하기 위해 일련의 자유환상곡(free fantasia)을 작곡했다. 이 작품들에서는 걸핏하면 분위기가 변화한다. 마치 작곡가가 자신의 감정 세계에서 벌어지는 아주 작은 변화들을 모두 즉각 음으로 증폭하는 것처럼 보인다. 그래서 이런 환상곡은 마치 즉석에서 만들어진 인상을 주기도 한다.

아닌 게 아니라 그는 자신의 가장 유명한 작품 중 한 곡의 앞에 "C. P. E. Bachs Empfindungen"이라고 적어 놓았다. 'C. P. E. 바흐의 감정'이라는 뜻이다. 이렇게 그는 의식적으로 듣는 이가 그의 마음을 엿볼 수 있게 했다. 이 곡에서 그는 아름답게 손질된 '갈랑'스러운 음악이 아니라, 가장 다채로운 감정의 지속적이고 예측할 수 없는 도약을 발견한다.

피아노나 피아노 앱으로 여러분 자신의 Empfindungen을 한번 연주해 보면 어떨까? 반드시 훈련된 피아니스트가 아니라도 상관없다. 그냥 자신을 내려놓고 분노, 욕망, 성급함, 기쁨, 불안, 지루함, 슬픔, 두려움 등등 온갖 종류의 혼란스러운 감정을 후다닥 표현하는 방법을 찾아보자. 어떤 감정이 더 잘, 어떤 감정은 좀 미흡하게 표현되겠지만, 어떤 경우든 그런 식으로 아주 사적인 음악을 만지작거리게 될 것이다. 그것이 바흐의 환상곡들보다 좀 더 현대적으로 들릴 수도 있다. 결국 우리는 21세기에 살고 있으며, 시대는 저마다 고유한 언어를 가질 권리가 있다. 당신의 언어도 마찬가지다!

031 귀맛의 달인들
교향곡의 탄생

　18세기에는 기악이 점점 중요성을 더해 갔다. 물론 미사곡, 오페라 및 기타 성악 작품도 계속 작곡되었지만, 기악이 점점 더 그것들을 따라잡았다.

　교향곡의 핵심적인 인물은 빈의 작곡가 요제프 하이든이다. 그는 건반 소나타, 협주곡, 현악 사중주, 교향곡, 피아노 삼중주, 디베르티멘토 및 100개 이상의 바리톤 트리오를 포함하여 엄청난 양의 작품을 작곡했다.

　바리톤(6줄 현악기) 트리오는 약간 독특하다. 지금과 마찬가지로 당시에도 독일식 바리톤은 상당히 이례적인 악기였다. 그러나 하이든의 후견인이던 니콜라우스 에스테르하지 1세가 무척 좋아했기 때문에 하이든은 이 악기를 위한 작품을 썼다. 예전에는 그런 식이었다. 작곡가는 무엇보다 '임금 노동자'였다. 요리사가 주문을 받아 요리를 하듯이 작곡가는 후견인이 요청하는 바를 곡으로 썼다. 지금 와서 보면 이러한 작품들은 하이든의 교향곡이나 현악 사중주보다 훨씬 덜 중요하다. 하이든이 진정으로 족적을 남긴 분야는 이 둘이기 때문이다. 그의 별명 '파파 하이든'조차도 얼만큼은 교향곡과 사중주 덕에 얻은 것이다.

　교향곡은 관현악을 위한 악곡이다. 하이든의 초기에 오케스트라는 몇 개의 관악기, 하프시코드, 스무 대쯤의 현악기에 때로는 트럼펫과 팀파니를 더해 구성되었다. 초기의 교향곡은 세 개의 짧은 악장(빠르게—느리게—빠르게)으로 구성되었으나 곧 미뉴에트가 (보통 3악장으로) 추가되어 4악장이 되었다. 악장의 길이는 점차 길어지고 오케스트라도 꾸준히 확대되었다.

　18세기 말쯤 되면 교향곡은 기악의 대표 갈래로 성장한다. 요제프 하이든과 볼프강 아마데우스 모차르트의 후기 교향곡(특히 제38~41번)이 그 가장 멋진 예다. 낭만주의 시대가 되면 교향곡은 더 중요하고 웅장해질 일만 남았다.

열두 개의 〈런던 교향곡〉은 하이든의 작곡 기술에서 궁극적인 정점을 이루는 작품들이다. 〈런던 교향곡〉 대부분은 느린 서주로 시작하여, '진짜' 1악장 시작으로 가는 긴장감을 높인다.

하이든의 작품은 언제나 매우 세련되고 놀랍도록 독창적이다. 그는 자신이 좋은 귀맛의 달인임을 입증하며, 유머러스한 면도 어김없이 보여 준다. 음악에서 유머란 흔히, 작곡가가 예기치 않은 일을 갑자기 한다는 것을 의미한다. 〈놀람 교향곡(The Surprise)〉, 일명 '팀파니 타격(Mit dem Paukenschlag)'이라는 예사롭지 않은 제목의 교향곡 2악장이 그 좋은 예다. 교향곡은 매우 절제된 선율로 시작하지만, 갑자기 오케스트라가 엄청난 굉음을 한 번 쾅 내곤 한다. 음악의 흐름상 생뚱맞은데, 그것이 바로 코믹한 효과를 내는 이유다.

하이든은 이런 종류의 장난을 특히 미뉴에트에서 더 자주 한다. 미뉴에트는 원래는 명확한 '비트'와 매우 규칙적인 패턴이 있는 춤곡이었다. 그러나 하이든은 자신의 교향곡에서 이 미뉴에트를 불규칙성으로 가득 채웠고, 그래서 정말로 춤을 춰 보려고 했다간 다리가 꼬이게 된다. 불규칙 자체가 농담은 아니지만, 알아듣는 사람들끼리는 즐길 수 있는 재밋거리가 된다. 하이든의 마지막 교향곡(제104번)의 미뉴에트는 듣는 이의 음악적 유머 감각을 한번 시험해 보기에 좋은 곡이다! 음악을 많이 들으면 들을수록 유머도 더 쉽게 직접 발견하게 될 것이다.

지금까지 한 얘기를 다 이해했다면, 모차르트의 교향곡 제40번의 변화무쌍한 미뉴에트도 시도해 볼 수 있다. 하지만 이 미뉴에트에 맞춰 춤을 추다가는 정말 다리가 부러지지 않을까?

그로부터 100년도 더 지나 모리스 라벨은 압도적인 작품 〈라 발스(La Valse)〉에서 한 걸음 더 나아갔다. 물론 우리는 왈츠를 주로 〈아름답고 푸른 도나우〉 같은 요한 슈트라우스(Johann Strauss)의 명랑한 빈 춤곡들을 통해 알고 있다. 그러나 라벨의 〈라 발스(왈츠)〉는 사뭇 다른 경우다. 이 곡은 심장이 두근거리는 듯한 왈츠이며, 이따금 올바른 박자를 잃어버리도록 위협한다. 게다가 때때로 어찌나 격렬한지, 재미있는 수준을 넘어서 당황스러울 지경이다. 듣는 이는 마치 왈츠 조각이 나뒹구는 허리케인에 빠진 것처럼 된다!

032 말이냐 음악이냐
영원한 오페라 배틀

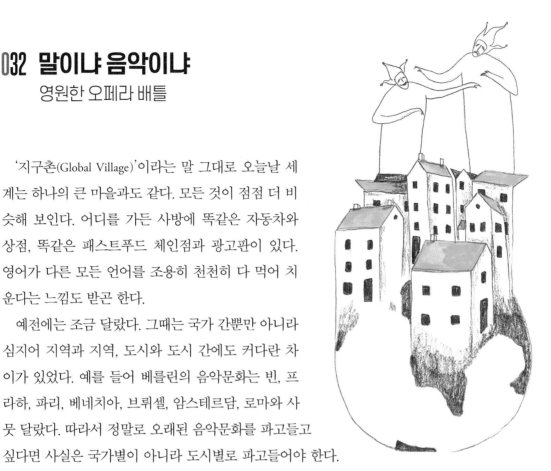

'지구촌(Global Village)'이라는 말 그대로 오늘날 세계는 하나의 큰 마을과도 같다. 모든 것이 점점 더 비슷해 보인다. 어디를 가든 사방에 똑같은 자동차와 상점, 똑같은 패스트푸드 체인점과 광고판이 있다. 영어가 다른 모든 언어를 조용히 천천히 다 먹어 치운다는 느낌도 받곤 한다.

예전에는 조금 달랐다. 그때는 국가 간뿐만 아니라 심지어 지역과 지역, 도시와 도시 간에도 커다란 차이가 있었다. 예를 들어 베를린의 음악문화는 빈, 프라하, 파리, 베네치아, 브뤼셀, 암스테르담, 로마와 사뭇 달랐다. 따라서 정말로 오래된 음악문화를 파고들고 싶다면 사실은 국가별이 아니라 도시별로 파고들어야 한다. 예술가들은 또한 서로 어디 '출신'인지를 매우 잘 알고 있었다. 이는 때때로 충돌을 초래하기까지 했다. 그러한 충돌의 잘 알려진 예가 이른바 '어릿광대들의 전투'이다. 이 전투는 18세기 중엽 전후해 프랑스에서, 프랑스 오페라의 지지자와 반대자들 사이에 벌어졌다.

프랑스 오페라가 등장한 것은 17세기 후반의 일이다. 중심 인물은 장바티스트 륄리였다. 륄리는 〈알세스트(Alceste)〉, 〈아르미드(Armide)〉 같은 오페라에서는 주로 몬테베르디에서 영감을 받았다. 당시 이탈리아에서 몬테베르디는 이미 가망 없는 구닥다리였다. 그사이 사람들이 스펙터클과 벨칸토 창법에 완전히 기울어져 있었기 때문이었다. 그러나 프랑스에서는 오페라가 아직 걸음마 단계였고 당시만 해도 최상류층 대상으로만 공연되었다. 18세기가 되어서야 오페라가 더 많은 청중에게 전파되었고, 그러자마자 첫 번째 중요한 논쟁이 시작되었다.

상당수의 프랑스인은 '자신들의' 오페라를 막연히 낮게 평가하고 있었다. 프랑스어가 오페라의 언

어로 적합한지 의구심을 가졌고, 특히 프랑스 오페라는 말을 너무 많이 중시하고 음악은 너무 덜 중시한다고 생각했다. 그래서 상당히 지루하다고도 생각했다. 프랑스인들의 생각에는 이탈리아 오페라에 훨씬 더 많은 활기가 들어 있었다. 또 이탈리아 오페라는 더 우아하고, 더 스펙터클하고, 무엇보다 훨씬 더 선율적이었다.

전체 논쟁의 중심에는 언제나 반복되는 '오페라의 영원한 문제'가 있었다.

"오페라에서 정말로 가장 중요한 것은 무엇인가? 말인가 음악인가?"

어떤 사람은 '프리마 라 무지카(prima la musica, 음악 먼저)'라고 했고, 또 다른 사람들은 '프리마 르 파롤(prima le parole, 말 먼저)'이라고 했다. 사실 이 질문 자체가 그렇게까지 흥미로운 것은 아니다. 어쨌거나 오페라에서는 텍스트와 음악이 함께 작동해야 하기 때문이다.

그런데 이 물음이 통째로 오페라 역사의 진짜 고전이 되었다. 영화 〈아마데우스(Amadeus)〉에서 모차르트의 '가상의' 라이벌로 묘사된 '실존인물' 안토니오 살리에리(Antonio Salieri)는 〈음악 먼저, 말은 나중(Prima la musica e poi le parole)〉이라는 제목으로 오페라를 쓰기까지 했다.

20세기 중반 리하르트 슈트라우스는 오페라 〈카프리치오(Capriccio)〉에서 논쟁을 다시 들추어 냈다. 이 오페라에서 백작부인은 두 남자, 즉 작곡가와 시인 중 하나를 선택해야 하는데 문제를 해결할 수가 없다. 그리고 어쩌면 그럴 만도 하다. 작곡가(음악)와 시인(말)이 정말로 난형난제이기 때문이다!

슈트라우스 오페라의 배경은 18세기 말이다. 그 시기는 크리스토프 빌리발트 폰 글루크(Christoph Willibald von Gluck)가 오페라를 쓰던 시기이기도 하다.

독일 작곡가인 글루크는 프랑스와 이탈리아의 오페라 양식을 어느 정도 융합시키는 데 성공했다. 그는 이 작업을 사실 무엇보다도 두 나라 전통의 강점만을 서로 결합으로써 해냈다. 프랑스 오페라에서 풍부한 음색, 아름다운 합창, 그리고 매력적인 춤을 계승하고, 이탈리아 오페라에서는 주로 매혹적인 선율에서 영감을 받았다. 이로 인해 이탈리아어나 프랑스어로 쓴 진정한 오페라 걸작 몇 작품이 탄생했다.

글루크의 어떤 오페라는 두 언어 모두로 쓰기까지 했다. 예를 들면 〈오르페우스와 에우리디체〉 같은 작품이다. 이 오페라의 이탈리아어 버전을 몬테베르디의 〈오르페오〉와 반드시 한번 비교해 보아야 한다. 그러면 200년에 걸친 이탈리아 오페라의 역사를 한눈에 볼 수 있을 것이다.

033 정겨운 대화
현악 사중주

현악 사중주는 두 대의 바이올린(제1, 제2 따로), 비올라, 그리고 첼로를 위한 실내악의 한 형식이다.

하이든을 흔히 '현악 사중주의 아버지'라고들 한다. 역사적으로 완전히 맞는 말은 아니지만, 그가 이 갈래를 유명해지게 만든 것은 확실하다. 하이든 자신이 70곡 가량을 작곡하기도 했다. 그중 가장 유명한 하나가 〈황제〉 사중주이다. 이 곡의 느린 2악장에서 지금의 독일 국가 선율을 알아들을 수 있을 것이다.

하이든 이래로 현악 사중주는 많은 이들에게 실내악의 최고 형식이었다. 이는 하이든의 많은 동시대인들과 추종자들이 이 갈래에서 최선을 다한 덕분이기도 하다. 모차르트(후기 현악 사중주 몇 곡을 '파파' 하이든에게 헌정했다), 베토벤 및 슈베르트 등도 예외가 아니다.

특히 베토벤의 현악 사중주는 음악사에서 남다른 위치를 차지하고 있다. 이처럼 아주 강렬하면서 동시에 아주 친근한 음악이 작곡된 적이 거의 없기 때문이다. 사중주에서 베토벤은 갈래의 경계를 넘었을 뿐만 아니라 사실상 전체 음악사의 경계를 넘어섰다. 그의 마지막 사중주 여섯 곡은 음악적 진보를 모아 놓은 일종의 포트폴리오이다. 베토벤의 동시대인들은 그것을 듣고 어안이 벙벙할 정도로 놀랐다. 베토벤의 대담한 언어가 실제로 자리 잡기까지는 수십 년은 더 걸릴 터였다.

오늘날에도 많은 사람들이 베토벤의 후기 사중주 작품들이 당혹스럽고 수수께끼 같다고 생각한다. 스핑크스 같다고나 할까, 완전히 이해하지는 못하지만 계속 쳐다볼 수밖에(아니, 귀 기울일 수밖에) 없는 것이다. 아무튼 특별한 어떤 일이 벌어지고 있다고 느끼면서.

베토벤 이후의 작곡가들은 일반적으로 자신이 하는 일에 강한 확신이 들 때면 현악 사중주에 도전하곤 했다. 명단은 길고, 그만큼 엄청나게 풍부하고 다양하다. 다 읊으려면 평생이 걸릴 수도 있다. 하

이든, 모차르트, 베토벤, 슈베르트부터 슈만, 멘델스존, 브람스, 드보르자크와 스메타나, 드뷔시, 쇤베르크, 베르크, 버르토크(Béla Bartók), 라벨, 쇼스타코비치(Dmitri Shostakovich), 프로코피예프, 야나체크, 마르티누(Martinů), 카터(Elliot Carter), 뒤티외(Dutilleux), 림(Wolfgang Rihm), 샤리노(Sciarrino), 퍼니호(Ferneyhough), 라헨만(Lachenmann), 비트만(Widmann), 그리고 수십 명의 더 많은 이름들…. "많아도 너무 많군!" 할지도 모르겠는데 그 말도 맞다. 하지만 저마다의 이름 뒤에는 발견할 가치가 있는 이상의 세계가 숨어 있다. 일단 시작하되, 반드시 시간순으로 맞추지는 않는 편이 좋다. 정말로 클래식 음악의 세계에 파고들고 싶다면 모든 시대를 동시에 발견하는 것이 좋기 때문이다. 작곡가들이 동일한 수단을 가지고 사뭇 다른 음향의 세계를 거듭하여 다시 생성해 나가는 것을 귀로 듣는 일은 매우 흥미진진하다.

독일의 대시인 요한 볼프강 폰 괴테는 현악 사중주를 "네 명의 동등한 파트너가 나누는 좋은 대화"라고 묘사했다. 사중주에서는 악기마다 나름의 역할이 있어서, 때로 한 악기가 우세한가 하면 다시 다른 악기가 목소리를 키우기도 한다. 때로는 목소리가 일치하다가도 어떤 부분에서는 서로 엇갈리며 열띤 토론이 벌어지기도 한다.

미국 작곡가 찰스 아이브스(Charles Ives)는 〈현악 사중주 제2번〉에서 이 이미지를 장난스럽게 불러낸다. 곡의 제목이 이렇다. '대화하고 토론하고, 말싸움하고 싸우고, 악수하고 입을 다문 뒤 산비탈을 올라 창공을 바라보는 네 명의 남자를 위한 (현악) 사중주.'

요즘은 현악 사중주가 일반적으로 콘서트홀에서 공연된다. 연주자들은 청중을 향하여 반원형으로 앉는다. 그러나 원래 사중주는 가정음악 갈래였고, 이 폐쇄적인 모임에서 음악가들은 서로 마주보며 연주했다. 그러기 위한 특별한 보면대도 있었다. 음악을 진정으로 이해하려면 예전에는 어디서 어떻게 연주를 했는지 잠시 생각해 보는 것이 언제나 바람직하다. 이는 당시의 분위기와 의미를 더 잘 이해하는 데 도움이 된다. 예를 들어 가정용 현악 사중주의 특별한 보면대는 음악가들이 '청중 앞에서'가 아니라 일차적으로 '서로' 음악을 연주한다는 것을 잘 보여 준다.

034 다이장극 는계세(거꾸로 읽기)
코믹 오페라 기타

영화 〈아마데우스〉를 본 적이 있는가? 그렇다면 모차르트가 비속어를 즐겨 썼으며 이 글 제목처럼 순전히 재미 삼아 단어나 문장을 거꾸로 말하기도 했다는 것을 알지도 모르겠다.

그러나 모차르트는 단순한 익살꾼 이상이었다! 그가 빛나는 음악을 아주 많이 썼기에 많은 사람들이 그냥 그렇게 생각하곤 한다. 잘 알려진 모차르트 쿠겔(Mozartkugeln)은 그 이미지를 더욱 강화한다. 모차르트 쿠겔은 피스타치오 마지팬, 누가, 다크 초콜릿으로 된 봉봉 초콜릿인데, 산뜻한 모차르트 초상화가 빛나는 황금색 종이로 포장되어 있다. 이 과자는 한때 그의 고향 잘츠부르크의 '고급' 진미였지만, 요즘은 특히 크리스마스 시즌에는 슈퍼마켓에서도 찾아볼 수 있다.

하지만 모차르트는 달콤한 과자를 훌쩍 뛰어넘고도 남는다. 그의 가장 반짝이는 작품의 표면 아래에조차 깊은 감정이 숨어 있을 때가 많다. 실제로 그는 진지함과 유머를 결합할 수 있을 때는 최선을 다했다. 이는 그가 천재적인 극작가(librettist) 로렌초 다 폰테(Lorenzo da Ponte)와 함께한 발군의 세 오페라 〈피가로의 결혼(Le Nozze di Figaro)〉, 〈돈 조반니(Don Giovanni)〉, 〈여자는 다 그래(Così fan tutte)〉에서 특히 성공적이었다. 이 오페라들은 인간의 약점을 잘 드러내어 보여 준다. 여기서 모차르트는 진정한 감정의 달인임을 증명한다. 등장인물 한 명을 위한 아리아를 써도 그 안에 언제나 여러 층위가 있다(이

런 점에서도 모차르트 쿠겔과 비슷하다). 약간은 슬픔, 약간은 분노, 약간은 자책, 기타 등등.

모차르트의 유머는 종종 진지하고, 진지함은 종종 코믹하다. 이것이 그의 오페라가 '초연 (première)' 이후 200년이 지나도록 여전히 사랑받는 이유 중 하나다. 모차르트는 시대는 변하지만 인간은 사실 그렇지 않다는 것을 작품 속에서 아주 아름답게 보여 준다.

목소리 없는 음악까지 포함해 모차르트의 모든 음악이 사실상 동일한 레시피를 따른다. 가령 단지 악기만으로 연주하는 음악에서조차 악기가 극작품의 등장인물처럼 말을 한다. 거기에 모차르트의 진정한 천재성이 있다. 그의 모든 음악은 일종의 극음악이다. 현악 사중주나 피아노 소나타를 한번 들어 보자. 그 곡으로 나만의 오페라 장면을 만들어 낼 수 있다!

안타깝게도 모차르트는 겨우 서른다섯 나이에 사망했다. 그 짧은 생애 동안 그는 626개의 작품을 썼다. 훗날 모든 작품마다 번호가 매겨졌다. 모차르트의 유산을 질서 있게 정리하고자 한 쾨헬(Köchel)이라는 사람이 그 일을 해냈다. 그래서 모차르트의 작품번호 앞에는 항상 (Köchel의) 'K'가 붙는다. 모차르트가 어떤 작품을 썼을 때의 대략적인 나이를 알고 싶다면 작품번호를 25로 나눈 다음 10을 더하면 된다. 예를 들어 모차르트의 마지막 작품은 미완성인 〈레퀴엠〉 K. 626이다. 626을 25로 나누면 25가 좀 넘고, 거기에 10을 더하면 35세가 된다! 모차르트는 1756년에 태어났으므로 이 레퀴엠은 1791년에 쓴 것이다(모차르트는 아주 어려서부터 신동이었고 이미 네 살 때 1번 작품을 썼기 때문에 초기 작품에는 이런 잔머리가 통하지 않는다. 모차르트는 잔머리보다 훨씬 이상으로 똑똑했다!).

소리로 지은 집
— 음악형식(초급)

작곡가는 새 작품을 쓸 때 보통 명확한 설계도를 머릿속에 그린다. 음악사가 흘러오면서 정해진 형식 패턴이 무척 다양하게 생겨났다. 패턴은 언제나 반복되지만, 매번 다르게 완성된다. 이를 건축에 견주어 볼 수 있다. 가령 아주 많은 교회가 십자 모양의 평면도로 지어졌지만, 정확히 똑같은 교회는 세상에 존재하지 않는다.

거의 모든 음악형식은 매우 단순한 원칙으로 구성된다. '같으면서 다르다'는 것이 그것이다. 같은 것은 '반복'이고, 다른 것은 '대조'다. 실제론 같으면서도 약간 다르게 표현되었다면 그것은 '변주'라고 한다. 음악에서 이러한 관계는 보통 대문자와 어깨숫자(또는 어포스트로피)로 나타난다.

아주 흔하게 나타나는 형식인 ABA¹(또는 ABA') 형식을 예로 들어 보자. 이는 다음과 같이 풀이할 수 있다. A 도막은 고유한 선율, 화성, 편성 등으로 된, 곡 구성의 첫 부분이다. B도막은 모든 측면에서는 아니더라도 적어도 분명히 '다르다'고 할 수 있을 정도로 A와 대조를 이룬다. 그런 다음 A도막이 여기저기 약간 변주된 모습으로 되돌아온다(이 도막은 어깨숫자나 어포스트로피로 표시한다).

거의 모든 음악의 기본 형식을 이 기본 원리로 설명할 수 있다.

출발점(A, '주제')이 하나만 있고 그다음에는 그 출발점에 다채로운 방식으로 '옷을 입히는' 경우도 있다. 이는 가장 단순한 악곡 형식이어서 매우 인기 있는 형식이기도 하다. 문자로 표현하면 A—A¹—A²…처럼 된다. 이 형식은 주로 변주곡에서 찾아볼 수 있다.

변주곡을 구성하는 변주들(A¹, A²…)은 브람스의 〈하이든 주제에 의한 변주곡〉처럼 아주 명료한 형태를 띠기도 한다. 반면에, 주제(A)에서 점점 더 멀어지는 듯 보이는 변주들도 있다. 프레드릭 제프스키(Frederic Rzewski)의 길고 압도적인 피아노곡 〈단합된 민중은 패배하지 않으리(The People United Will Never Be Defeated)〉는 그 훌륭한 예다.

여러 절(strophe)이 있는 유절가곡들 또한 단순반복이거나 일종의 변주곡에 해당한다. 가사는 매번 다르지만 음악은 동일하다. 이는 오늘날에도 여전히 널리 사용되는 오래된 원칙이며, 독일·프랑스·미국의 대중가요들인 슐라거, 샹송, 팝송에서도 마찬가지다. 가요에서는 각 절이 보통 후렴이나 '코러스'와 번갈아서 나온다.

많이 나타나는 또 다른 패턴으로는 AB 형식(두도막형식)이 있다. 이 형식은 대조에 중점을 둔다. 이를테면 등장인물이 이 감정에서 저 감정으로 급격히 옮겨가는 아리아에 매우 적합하다. 오페라의 남자 주인공이 노래

로 연인을 찬미하다가, 그녀가 몇 달 동안 자신을 기만했음을 문득 깨닫는 대목을 상상해 보자. 자연히 여기서는 변주보다 대조가 더 적절할 것이다.

두도막형식에서도 굉장히 인기 있는 형식은 $A(BA^1)$이다. 여기에도 강한 대조(B)가 들어 있지만, 대조를 지나면 음악이 다시 처음으로 되돌아가 마지막에는 마치 다시 집으로 돌아온 것처럼 아름답게 마무리하며 완성된다.

이 A와 B만 가지고도 조금씩 다른 패턴을 더 많이 만들 수 있다. 그것은 작곡가가 얼마나 더 멀리까지 가고 싶어 하는지에 달려 있다. ABA^1B^1, $AA^1B^1A^2$, $ABA^1B^1A^2$, $ABA^1B^1A^2B^2A^3B^3A^4\cdots$. 온갖가지 변형이 모두 가능하다.

때로 작곡가는 두 개의 대조되는 요소에 만족하지 않고 제3(C), 제4(D)의 요소까지 추가한다. 그러면 $ABA^1CA^2DA^3$(론도) 같은 구조를 만들 수 있다. AB나 ABA보다 조금 더 복잡하지만 사실은 여전히 아주 명확하다.

원칙적으로 이 모든 형식을 성악과 기악 갈래 모두에서 사용할 수 있다. 보통 바로크 음악과 고전주의 음악에서는 이 형식들을 잘 따라가며 들을 수 있다.

낭만주의 시대부터는 형식이 이따금 배경으로 사라지기도 하지만 그럼에도 계속 중요한 역할을 할 때가 많다. 큰 건물을 똑바로 세우는 역할을 하는 눈에 보이지 않는 철구조물처럼 말이다.

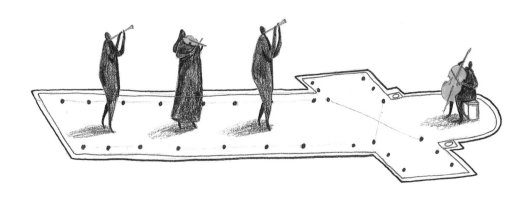

035 죽은 이에게는 좋은 것만
레퀴엠

레퀴엠(Requiem, 장송곡)은 미사곡과 함께 클래식 음악에서 가장 오래된 갈래 중 하나다. 레퀴엠은 그 자체로 미사곡이지만, 다만 장례미사곡이다. 어떤 부분은 일반 미사와 동일하지만 부분적으로 테스트가 각색되기도 한다. 예를 들어 "우리에게 안식을 주소서"는 "그(녀)에게 안식을 주소서"가 된다. 일반 미사에 없는 가사가 추가된 부분도 있는데, 그중 가장 길고 가장 중요한 부분을 '부속가(sequentia)'라 한다. 레퀴엠에 들어가는 부속가는 최후의 심판 또는 '진노의 날(Dies irae)'에 관한 것이다. 이날은 (기독교 교리에 따르면) 모든 사람이 하느님 앞에서 지옥에 갈지 천국에 갈지 심판받는 날이다. 가사 내용은 엄청나게 무시무시하지만 물론 작곡가들에게는 무척 매력적이었다.

르네상스 시대 이후로 수천 개의 레퀴엠이 작곡되었다. 악보가 남아 있는 가장 오래된 레퀴엠은 요하네스 오케겜의 것이고, 최초의 부속가는 앙투안 브뤼멜(Antoine Brumel)의 곡이다. 두 곡 모두 1500년경에 작곡되었다.

모차르트의 〈레퀴엠〉은 그보다 거의 300년이나 뒤에 나왔지만, 의심의 여지 없이 음악사 전체에서 가장 잘 알려진 장례미사곡이다. 영화 〈아마데우스〉의 엄청난 성공 이후로 확실히 그렇다.

모차르트의 〈레퀴엠〉은 그야말로 수수께끼 같은 작품이어서 영화에 딱 어울린다. 곡은 정체가 알려지지 않은 백작이 자기가 손수 쓴 것으로 가장하려고 의뢰한 것이었다. 문제는 1791년 겨울 모차르트가 갑자기 죽었을 때 이 작품은 완성과는 한참 멀었다는 점이었다. 모차르트가 완성한 부분은 고작 처음 몇 분 분량뿐이었고 나머지 중 일부는 합창 파트만 종이에 적혀 있고 그 나머지는 아예 해 놓은 게 없었다. 그래서 다른 사람들이 작업을 마무리해야 했는데 진행이 순조롭지 않았다. 모차르트의 걸작을 한번 완성해 보라! 오늘날에도 여전히 미완성으로 남은 이 곡을 이상적인 버전으로 만들기 위해 노력하는 작곡가들이 있지만, 모차르트가 손수 완성했

다면 어떤 모습이었을지 우리는 결코 알 수 없을 것이다. 그런 의미에서 모차르트의 장례미사곡은 아마도 그의 모든 작품 중에서 가장 '살아 있는' 작품일 것이다.

역사적 갈래로서 레퀴엠은 무척 많은 변화를 겪었다. 확실히 낭만주의 시대부터는 장례미사곡은 종종 진정한 스펙터클한 작품으로 받아들여졌다. 베를리오즈, 베르디, 드보르자크의 인상적인 레퀴엠들이 그 좋은 예다. 베르디는 심지어 장례미사곡이 오페라와 너무 흡사하다는 비난까지 받았다.

20세기에 레퀴엠은 더욱 발전했다. 어떤 작곡가들은 라틴어 원문의 단어를 생략하거나 다른 가사와 결합했다. 예를 들어 벤저민 브리튼(Benjamin Britten)은 환상적인 〈전쟁 레퀴엠(War Requiem)〉에서 원래의 미사곡 가사를 제1차 세계대전 당시 시인 군인이 쓴 감동적인 시와 결합시켰다. 쿠르트 바일(Kurt Weill)은 〈베를린 레퀴엠(Berliner Requiem)〉을 위해 베르톨트 브레히트가 쓴 날카로운 시 몇 편을 골라서, 그의(그리고 우리의?) 시대의 끔찍한 정치적, 사회적 상황을 겨냥했다. 다른 작곡가들은 여전히 오래된 가사를 사용했지만 그들의 레퀴엠이 종교적인 목적이 아님을 분명히 하려고 애썼다. 그래서 레퀴엠은 정말로 점점 더 세속적인 추모곡으로 성장하여, 때로는 한 사람이 만든 작품이지만 때로는 나라 전체가 만든 작품이 되기도 했다.

20세기 말을 아주 잘 휘어잡은 것이 〈화해의 레퀴엠(Requiem of Reconciliation)〉이었다. 여러 작곡가들이 힘을 합쳐 커다란 세계적 분쟁 중 하나에서 목숨을 잃은 모든 사람을 위한 장례미사곡을 만들었다. 이를 위해 제2차 세계대전에 참전한 모든 국가의 작곡가를 모았다. 이탈리아의 루치아노 베리오(Luciano Berio), 오스트리아의 프리드리히 체르하(Friedrich Cerha), 폴란드의 크시슈토프 펜데레츠키(Krzysztof Penderecki), 독일의 볼프강 림, 러시아의 알프레트 시닛케(Alfred Schnittke), 헝가리의 죄르지 쿠르타크(György Kurtág) 등 20세기 음악의 쟁쟁한 인물들이 여기 참여했다. 이 작품에서 음악은 그 어느 때보다 화해의 예술이 되었다.

최근에는 벨기에의 작곡가 안넬리스 판 파레이스(Annelies Van Parys)가 기존의 인상적인 목록에 〈전쟁 레퀴엠(A War Requiem)〉을 추가했다. 이 작품은 1차대전 종전 100주년을 기념하여 2018년 11월 11일 초연되었으며, 전쟁이 다시는 일어나지 않으리라는 불안한 희망을 표현했다.

036 셈여림을 마음대로
피아노

우리는 아직 음악의 셈여림(혹은 다이나믹)과 작곡가가 이를 다루는 방법을 논의하지 않았다.

원칙적으로 작곡가는 하나하나의 음을 얼마나 여리게 또는 세게 연주해야 할지 결정할 수 있다. 바로크 시대까지 작곡가들은 셈여림에 많은 관심을 기울이지 않았지만 그 뒤로는 달라지기 시작했다. 작곡가들은 악보에 점점 더 정확한 표시를 도입했는데, 여기에는 보통 이탈리아어 단어를 사용했다(지금 IT 업계에서 영어가 표준어이듯이 당시에는 이탈리아어가 그랬다). '여리게'는 '피아노(piano)', '세게'는 '포르테(forte)'로 쓰는 식이다. 보통은 그냥 p, f로 썼다. 더 여리게나 더 세게 연주해야 할 경우는 p자나 f자를 더했다.

19세기 후반 이후 차이콥스키(Tchaikovsky), 말러, 쇼스타코비치 같은 교향곡의 강자들은 때로 네 개, 다섯 개 또는 심지어 여섯 개의 p나 f까지 구사했다.
더 나중의 작곡가들은 이를 더욱 다채롭게 했다. 헝가리의 죄르지 리게티는 피아노 연습곡들에서 $ppppppp$(8개)에서 $fffffff$(7개)까지 사용한다. 불쌍한 피아니스트들! 대체 p 6개와 p 7개의 음량 차이가 얼마나 된다고!

바로크 시대에는 셈여림의 차이는 주로 대조를 불러일으키는 데 사용되었다. 이를테면 당시 즐겨 사용된 에코 효과는 세게 연주한 짧은 패시지를 곧이어 훨씬 더 여리게 반복해서 만들어 냈다.

18세기부터 작곡가들은 그 이상의 가능성을 모색했다. 갈수록 작곡가들은 음악이 점점 세지거나(크레셴도crescendo) 여려지는(디미누엔도diminuendo, 또는 데크레셴도decrescendo) 효과를 좋아했다. 또 악센트를 점점 더 많이 사용해 개개 음에 독자적인 성격을 부여할 수 있었다.

오르간과 하프시코드는 사실 이러한 뉘앙스를 표현하는 데 이상적인 악기가 아니었다. 오르간에서도 세게나 여리게 연주할 수 있지만, 그것은 스톱이나 키 몇 개를 미리 조정해 놓아야만 가능했다. 하프시코드에서는 셈여림이 애시당초 완전히 불가능해서, 키를 세게 누르든 여리게 누르든 현은 항상 똑같은 세기로 튕겨졌다.

그래서 사람들은 '여리게'와 '세게'를 모두 연주할 수 있는 새로운 기술을 찾기 시작했다. 그리하여 탄생한 것이 바로 '피아노포르테(pianoforte)'다! 나아가 더 이상 현을 당겨 튕기지 않고 때리는 기술을 개발했다. 그러면 피아니스트가 키를 세게 누를수록 더 큰 소리가 났고, 그런 식으로 ppp에서 fff를 수월하게 왔다갔다 할 수 있었다. 그것은 순전히 연습의 문제였다.

오늘날의 피아노도 여전히 이 원리로 작동한다. 다만, 피아노가 과거에 비해 훨씬 더 크고 튼튼해져 더 여리고 더 세게 연주할 수 있다. 피아노의 건반도 초기의 피아노포르테보다 더 낮은 음과 높은 음까지로 조금 더 확장되었다.

피아노포르테 탄생 후의 또 다른 혁신은 페달이었다. 페달을 사용하면 현에 댐퍼를 대 여리게 하거나, 키에서 손을 떼도 계속 울리게 할 수 있다. 그 결과 또 다른 음색이 가능해졌다.

피아노포르테는 무척 빠르게 인기 있는 악기가 되었다. 하이든과 모차르트를 포함한 수많은 작곡가들이 피아노포르테를 위한 작품을 썼다. 점점 더 많은 사람들이 예전의 하프시코드 곡들을 피아노포르테로 연주하기 시작했고, 결과도 괜찮았다. 그중에서도 도메니코 스카를라티(Domenico Scarlatti)의 건반 소나타 수백 곡이 종종 피아노로 연주된다.

스카를라티의 소나타를 한 곡 골라 보자. 예를 들어 141번이라 하고, 한 번은 하프시코드로, 한 번은 피아노 연주로 이어서 들어 보자. 자신의 취향이 어느 쪽으로 기우는지 알 수 있을 것이다.

6

낭만주의 음악

모 아니면 도

'클래식'과 마찬가지로 '로맨틱(낭만적)'이라는 말도 여러 가지 의미가 있어서 좀 성가신 단어다. '로맨스' 하면 빨간 장미를 손에 든 젊은 남자가 저녁노을을 배경으로 아름다운 연인에게 청혼하는 달콤한 장면이 맨 먼저 떠오를 것이다. 아니면 점점 커지는 현악 오케스트라 소리를 배경음악으로 타닥타닥 타는 모닥불 앞에서 첫 키스를 나누는 젊은 커플. 정말 로맨틱한 상황이지만, 예술에서 로맨틱이라 할 때는 그보다 많은 의미가 있다. 낭만주의에서 우리는 달콤하고 다정한 감정뿐만 아니라 '모든 종류'의 감정에 맞닥뜨리기 때문이다.

낭만주의의 대표적인 특징이라면, 온갖 노력을 다해 감정을 엄청나게 확대하기를 좋아한다는 점을 들 수 있다. 낭만적 예술과 음악은 영혼의 가장 깊은 곳에서 우리를 감동시키고 싶어한다. 낭만은 우리를 압도하고 공격하며, 때로는 눈물을 흘리게 만든다. 우리 자신이 해야 할 일이라곤 그저 음악에 귀 기울이며 자신을 내맡기는 것뿐이다.

낭만주의 음악은 웅장하고 길게 늘어질 때가 많지만, 거꾸로 아주 작고 정제되어 있을 수도 있다. 거의 한 시간짜리 오케스트라 작품에서 거대한 산악 풍경을 묘사하는가 하면(예: 리하르트 슈트라우스의 〈알프스 교향곡〉), 3분짜리 가곡에서 초라하고 메마른 꽃다발에 줌 렌즈를 갖다 댄다(예: 프란츠 슈베르트Franz Schubert의 〈시든 꽃Trockne Blumen〉). 심지어 하나의 작품 안에서도 이러한 엄청난 대비가 발생할 수 있다. 예를 들어 말러의 교향곡들에서는 한순간에는 허리케인 속에 있는 듯싶다가 또 다른 순간에는 도자기 상자 안에 아슬아슬 웅크려 있는 것만 같다. 솜씨 좋게도 그 양극단이 주는 인상의 정도는 다르지 않다!

그러니 무릇 낭만주의는 극단을 먹고 산다고나 할까. 엄청나게 큰 소리에서 거의 들리지 않

을 정도까지, 거대한 관현악에서 가냘픈 독주까지, 미친 듯한 희열에서 위로할 수 없는 비애까지, 극도의 복잡함에서 믿을 수 없는 단순함까지. 그러니 낭만주의를 대할 때는 모든 것에 대비해 두는 것이 좋다. 온 모공을 통해 몸으로 스며들기 때문이다.

037 로큰로…맨틱!
가발 대 프리스타일

18세기는 무엇보다 지성의 세기였으나, 19세기는 우선 심장의 세기가 되었다. 낭만주의자들은 '고전적인' 행로를 벗어나 특히 자신의 감정을 따르기를 열망했다.

베토벤은 이러한 움직임에서 거의 음악적 선두주자나 마찬가지였다. 그는 헝클어진 머리 모양, 단정하지 않은 옷차림, 언짢은 듯한 표정으로 로큰롤 분위기를 많이 풍겼다. 그러나 그 모습은 또한 당시의 시대정신에 대해 많은 것을 말해 준다.

낭만주의자들은 엄격한 규칙을 고수하는 것을 좋아하지 않았다. 외모에서도 그랬지만 특히 음악에서 더했다. 그들은 C. P. E. 바흐의 유명한 그 '감정'을 따라 작품에 제약 없이 깊이 몰입할 수 있기를 원했다. 이 사람이나 저 사람이나 다 비슷해 보이게 하는 전시대의 가발은 새로운 세계관에 더 이상 맞지 않았다. 어쨌든 사람은 저마다 개성이 있고, 헤어스타일은 자기표현이었다. 아닌 게 아니라 훗날 더 많은 음악가들이 자신만의 스타일을 강조하는 데 머리 모양을 동원했다. 비틀즈의 헤어스타일이나 20세기 말 펑크록커들의 헤어스타일이 얼마나 많은 소동을 일으켰는지 한번 찾아보기 바란다.

베토벤은 젊은 나이에 청력을 잃었다. 당연히, 특히나 음악가에게는 극적인 사건이었다! 그러나 동시에, 이 청력 상실은 낭만주의 작곡가들이 스스로 이해받지 못한다고 종종 느꼈다는 것을 웅변하는 좋은 상징이기도 하다. 함께 모아 놓으면 더없이 도도하게 구는 그들이지만 대부분은 은밀히 성공을 갈망했다. 아니면 적어도 약간의 이해를 갈망했다. 그들은 '남다르기'를 원했지만 '남다르기'에는 대가가 따른다. 자신이 절대적으로 옳다고 생각하기에 고립돼 버리기 쉽다. 이 점이 많은 낭만주의자들을 비극적 인물로 만든다. 왜냐하면 덜 이해받을수록 더 완고

해지는 경우가 많기 때문이다. 대중에 대한 혐오감이 깊어질수록 그들은 자신이 옳다고 더 확신하게 되었다. 끝없는 악순환!

고전 시대에와 같이 대중을 '기쁘게 하는 것'은 어쨌든 낭만주의자들의 관심사 맨 끄트머리에 있었다. 그들이 염두에 둔 것이 있다면 그것은 감동과 혼란이었다. 치열하고 진정한 감정 말이다!

그 모든 고집불통이 낳은 놀라운 결과는, 모든 작곡가가 저마다 자신의 진짜 스타일을 찾아 나섰다는 것이다. 음악 애호가에게 항상 쉽지는 않은 것은 중세, 르네상스, 바로크 또는 고전주의의 다양한 거장들을 서로 구분하는 일이지만, 그것이 낭만주의 시대부터 한결 쉬워진다.

바흐와 헨델, 모차르트와 하이든은 가끔 여기저기서 서로 헷갈릴 수 있다. 그러나 베토벤과 슈베르트만 돼도 벌써 훨씬 더 다르다. 그리고 말러, 브람스, 바그너, 브루크너(모두 다 후기 낭만주의 독일, 오스트리아 작곡가들)는 서로 판이하기 때문에 혼동하기란 거의 불가능하다. 20세기가 되면 작곡가의 프로필이 보다 선명해질 것이다. 사실 음악에서만이 아니라 모든 예술에서 그렇다.

작곡가들은 또한 자신을 똑같은 모습으로 되풀이 연출하기를 점점 덜 원했다. 거기서 더 나아가, 매 작품마다 조금씩 자신을 새로이 재발명하고 싶어 하는 듯도 하다. 그렇지 않다면 하이든은 교향곡을 104개나 썼는데 베토벤은 겨우 9개를 썼다는 것이 우연이라고 생각하는가? 분명 아니다! 물론 어떤 예술가는 다른 예술가보다 빠른 속도로 작업하지만, 그래도 주된 이유는 시대정신이 다르기 때문이다.

낭만주의는 예술가에게 도전하여 예술가가 매번 자신을 능가하고 청중을 계속 다시금 놀라게 하도록 한다. 그리고 작곡은 자연히 훨씬 더 느리게 진행된다.

038 마의 9번
교향곡의 세계

베토벤의 교향곡 아홉 곡은 낭만주의 작곡가들이 자신과 음악사를 혁신하고자 끊임없이 갈망하는 모습을 아름답게 보여 준다.

베토벤은 처음 두 교향곡에서는 여전히 하이든과 모차르트의 발자취를 따르지만, 제3번부터는 사뭇 다른 길로 접어든다. 오케스트라는 커지고 작품은 길어지며 음악은 더 변덕스럽고 다루기 어려워지며 어떤 순간에는 또한 웅장하고 압도적이다. 이는 베토벤이 애초에 나폴레옹에게 경의를 표하기 위해 이 교향곡을 썼기 때문일 것이다. 아닌 게 아니라 이 작품의 원래 제목은 〈보나파르트〉였다. 그런데 나폴레옹이 프랑스 제1통령에서 스스로 황제로 즉위할 것이라는 소식을 듣고 자신의 영웅에게 환멸을 느낀 나머지 계획을 바꾸었다. 그는 펜을 격렬하게 몇 번 휘갈겨 표지에서 나폴레옹의 이름을 삭제하고 작품의 이름을 〈영웅 교향곡(Sinfonia Eroica)〉으로 변경했다. 베토벤이 분노한 흔적은 악보 원본에서 지금도 분명하게 볼 수 있다.

〈교향곡 제5번〉을 모르는 사람은 없을 것이다. 왜냐하면 이 곡은 음악사 전체에서 아마도 가장 유명한 4개의 음, "따따따딴~"으로 시작하기 때문이다. 여기서 "운명은 이렇게 문을 두드린다"고 말하는 사람도 있다. 물론 지어낸 말이지만, 끊임없이 고통받는 베토벤이라는 근사한 이미지를 가져다 준다.

〈교향곡 제6번〉은 훨씬 더 차분하며 자연과 전원의 풍경을 보여 준다. 각 악장마다 부제를 덧붙였는데 이는 당시에는 매우 드문 일이었다. 예를 들어 1악장은 '시골에 도착했을 때의 즐거움, 유쾌한 감정'이다.

베토벤의 교향곡 중에서 가장 유명한 곡이자
음악사 전체에서 가장 중요한 곡은 〈교향
곡 제9번〉이다. 이것은 기존의 모든 관습
에 반하여 합창단과 독창자들이 함께하는
교향곡이었다. 베토벤은 이로써 갈래의 경
계를 허물었는데, 청중에게는 정말 충격이었음
이 틀림없다. 우리는 이 작품의 마지막 합창 선율과,
"모든 인간은 형제가 되리(Alle Menschen wärden Brüder)"
라는 유명한 구절을 익히 알고 있다. 이 부분은 비록 가사는
쓰지 않지만 1971년 이후로 유럽연합(EU)의 공식 국가이기도 하다.
주목할 만한 점은 베토벤이 9번 교향곡의 이 찬가 부분을 어느 시점에서 아주 특별하고 다소 카니
발 풍인 악기를 사용하여 터키 풍 행진곡으로 진행하도록 만들었다는 것이다. 이러한 방향 전환은
'형제애'라는 베토벤의 이상에 대해 많은 것을 말해 준다. 비록 당시 터키인은 오스트리아인의 적이
었으나, 형제애는 만인에 대한 것이고 따라서 터키인에 대한 것이기도 하다. 그래서 베토벤의 '9번'
은 오늘날까지도 '형제애'의 의미를 깊이 생각하게 한다.

교향곡이 9번에서 끝난 작곡가는 베토벤만이 아니다. 슈베르트,
드보르자크, 브루크너, 말러도 교향곡 번호가 9번을 넘기지 못
했다. 이는 19세기에 '9번'이 필연적으로 '마지막'이 된다는 일
종의 미신을 낳았다. 벨기에의 바우데베인 뷔킹스(Boudewijn
Buckinx)는 1992년 〈9개의 미완성 교향곡〉을 작곡함으로써 이
를 친절하게 조롱했다.

물론 베토벤 이후에 더 많은 교향곡을 작곡한 작곡가도 많았
다. 선두 주자 중 한 명은 러시아의 쇼스타코비치로, 15곡을
완성했다. 그러나 현대의 독보적인 교향곡 챔피언은 67곡을
작곡한 미국의 앨런 호바네스(Alan Hovhaness)이다.

039 시냇물이 큰 강으로
낭만주의 가곡

노래의 역사는 음악사 전체에 걸친다. 트루바두르의 궁정 가요나 자극적인 프랑스 샹송(이를테면 엉덩이가 너무 뚱뚱한 창녀에 관한 노래)을 기억할 것이다. 하지만 가곡이 비로소 진정한 최고의 갈래 중 하나가 되는 것은 19세기가 되어서이다.

대부분의 가곡은 성악 파트와 반주 악기로 보통 피아노나 기타를 위해 작곡되었다. 가사는 주로 당대의 시인에게서 빌려 오는데, 이 시인들은 좀 멜랑콜리한 경우가 많았다. 낭만주의자들은 세상이 그저 자기 집처럼 정말로 편안하게 느껴지지 않았고, 자신이 실제 한 번도 안 적이 없는 잃어버린 낙원에 대해 향수 같은 것을 종종 느끼곤 했다. 그래서 그들은 위로와 순수를 찾아서 자연으로 달아나기를 좋아했다. 그곳에서는 삶의 가혹함에서 조금이나마 벗어날 수 있다고 생각한 것이다.

그러나 낭만주의 시인들은 어디에 있든지 간에 완벽한 행복에 대한 열망에 늘 시달렸으니, 말하자면 영혼의 노숙자들이었다. 때로는 너무나 절망한 나머지 광기에 빠져 자신을 잃어버리거나 죽음을 선택하기도 했다. 더 나은 해결책이라면(다행히도 그 선택이 많았다!) 현실을 벗어나 꿈을 꾸기에 이상적인 장소인 음악에 온전히 몰입하는 것이었다.

거의 모든 낭만주의 작곡가가 너나없이 가곡을 작곡했지만, 가곡에서 단연 압도적인 작곡가는 프란츠 슈베르트였다. 그는 600개가 넘는 가곡을 썼다. 그 대부분은 아주 짧고(몇 분) 단순해 보인다. 그러나 가곡은 일종의 미니어처와 같아서, 작은 크기로 만드는 큰 예술이다. 곡들은 어쩌면 때로는 좀 순진해 보일 수 있지만, 종종 디테일이 아름다운 보물이 숨겨져 있다.

가곡은 대개 '한 곡'을 단위로 구성되지만, 연작을 형성할 수도 있다. 후자(연가곡)의 경우 작곡가는 한 명의 시인이나 한 가지 주제의 시들을 선택하여 연속적인 전체가 되도록 매만져 만들었다. 슈베르트의 〈아름다운 물방앗간 아가씨(Die schöne Müllerin)〉가 그와 같은 연가곡이다.

〈아름다운 물방앗간 아가씨〉는 사랑스러운 제목이지만 슬픈 이야기를 담고 있다. 젊은 방앗간 도제가 연인과 일자리를 잃고 새로운 행복을 찾아 넓은 세상으로 떠나간다. 젊은이는 머지않아 물방앗간에 일자리를 얻고 주인집 딸과 새로운 사랑에 빠진다. 그러나 그가 마음에 두고 있는 소녀는 그를 끌어당겼다가 밀쳐내어 그는 완전히 미쳐 버릴 지경이다. 엎친 데 덮친 격으로 그녀는 결국 그를 경쟁자인 억센 사냥꾼 앞으로 내몬다. 젊은이에게 그것은 더 이상 참을 수 없는 마지막 결정타였다. 세상의 냉혹함을 맛볼 만큼 본 그는 이제 죽기로 결심한다. 말하자면 순수한 '낭만적' 비장미라고나 할까.

그와 같은 비장미를 로베르트 슈만(Robert Schumann)의 〈시인의 사랑(Dichterliebe)〉, 후기 낭만주의 작곡가 후고 볼프(Hugo Wolf)의 〈스페인 가곡집(Spanisches Liederbuch)〉에서 찾아볼 수 있다. 그 모든 비통함과 고통이 얼마나 아름답게 들릴 수 있는지 사실 놀랍다. 아마도 그것이 음악예술의 가장 강력한 자산 중 하나일 것이다. 불행조차 그토록 아름답게 만들 수 있다는 것!

어떤 가곡들은 그 자체가 이야기다. 바로 발라드다. 발라드의 가장 잘 알려진 예는 다시 슈베르트의 〈마왕(Erlkönig)〉인데, 독일의 위대한 시인 괴테의 시에 붙인 곡이다. 밤에 아픈

어린 아들과 함께 말을 타고 집으로 돌아오는 아버지에 관한 매우 감동적인 작품이다. 아들은 장난감과 소녀들로 자신을 꼬드기고 심지어는 폭력으로 위협하는 불쾌한 어떤 사람(마왕)에 대해 거듭해서 불평한다. 아버지는 그럴 때마다 아들을 다시 달래 주지만, 그들이 집에 돌아왔을 때 아이는… 이미 죽어 있었다.

이 발라드의 음악은 매우 불안정하다. 피아노는 말발굽과 아이의 불안한 심장 박동을 재현하듯, 쫓기는 듯한 리듬을 끊임없이 연주한다. 슈베르트가 아버지, 아들, 마왕이 노래하는 부분에 각각 다른 스타일을 사용하는 것도 매우 특별하다. 그로 인해 이 가곡은 오페라의 한 장면처럼도 들린다. 하지만 노래가 아무리 작고 정교하더라도 가사와 곡를 잘 들어 보면 끔찍하고 섬뜩한 이야기를 들려주고 있음을 금방 깨닫게 된다. 안타깝게도 요즘도 뉴스에 너무 자주 나오는 이야기이기도 하다.

040 로시니 롤러코스터
오페라 세리아와 오페라 부파

　모차르트의 오페라 이후 이탈리아어 오페라는 한동안 침체를 겪다가 다시 완전히 회복되었다. 이 새로운 전성기는 오페라 역사상 가장 재미있는 인물에 속하는 조아키노 로시니(Gioacchino Rossini)에서 시작되었다.

　로시니는 젊은 시절부터 여러 걸작을 썼으나, 38세가 되던 해에 조기 은퇴를 하고 명성을 누리며 식도락을 포함한 삶의 즐거움에 빠져들었다(버터에 구운 푸아그라와 트러플 플레이크를 얹은 쇠고기 스테이크인 '투르네도 로시니tournedos Rossini'가 그의 이름을 따서 명명되었다).

　로시니는 코믹 오페라뿐만 아니라 진지한 오페라에서도 거장이었다. 그는 진지한 오페라, 곧 오페라 세리아(opera seria)에서 벨칸토의 음역을 다시 한 번 모두 당겨 열었다. 모든 것을 위한 비르투오시티, 프리마 라 무지카(음악 우선), 이론의 여지는 없었다! 그래서 로시니의 시대는 정말로 '3대 테너(또는 소프라노)'의 전성기였는데, 이는 벨리니(Bellini), 도니체티(Donizetti), 그리고 젊은 베르디의 오페라에서도 마찬가지다. 이들의 오페라에서 줄거리가 꼭 지루하다고만은 할 수 없지만, 진정한 긴장은 주로 고음에 있었다.

요즘에도 특히 로시니의 코믹 오페라는 굉장히 인기 있는데, 〈세비야의 이발사(Il Barbiere di Siviglia)〉가 그 선두다. 이 오페라 부파(opera buffa, 광대 오페라)에서도 노래 솜씨가 아주 중요하다. 하지만 이 오페라는 애초에 진짜 롤러코스터 같아서 엄청난 속도로 청중들을 미친 듯한 상황 속에서 이리저리 끌고 다닌다. 작품은 혼란과 오해를 겪는 이야기로 가득 차 있는데, 이탈리아의 전통 길거리 즉흥극인 코메디아 델라르테(commedia dell'arte)의 정신을 제대로 이어받았다. 코메디아 델라르테 전통은 18세기에 이미 오페라에 채택되었는데 로시니가 그것을 훌륭하게 계승해 나갔다. 보통 그런 부류 작품의 하이라이트는 이른바 '피날레'라고 하는 중간 부분과 끝부분에

위치한다. 첫 번째 피날레에서는 속도가 빨라진다. 아리아는 두오, 트리오, 콰르텟 또는 그 이상을 위해 준비되는데, 이러한 앙상블은 클라이맥스를 쌓아 나가는 데 이상적이기 때문이다. 모든 것이 서로 신나게 얽혀 흘러간다. 상황은 일종의 완전한 혼돈에 도달할 때까지 점점 더 복잡하고 재미있어진다.

오페라의 끝부분인 두 번째 피날레에서 모든 것이 다시 제자리로 돌아온다. 오해가 해소되고 싸움은 화해되며 때로는 결혼 생활을 축복해 준다. 그 자체로는 모든 것이 순진무구해 보이지만, 동시에 그 코미디는 당신 앞에 거울을 들이댄다. 그리고 최고의 작품에는 사회 비판이 살짝 가미되는 경우가 많다.

로시니를 그토록 매력적으로 만들어 주는 것은 비할 데 없이 눈부신 그의 음악이다. 그 음악에 흥분하지 않으려면 눈사람 정도는 되어야 할 것이다. 물론 모두 다 심오한 것은 아니지만, 믿을 수 없는 속도로 당신을 끌어당긴다. 백문이 불여일견이니, 이를테면 로지나와 알마비바가 꽁냥꽁냥하는 모습에서 주의를 돌리게 하려고 피가로가 바르톨로 박사에게 면도를 해 주며 노래하는 장면(《세비야의 이발사》)을 한번 들어 보라. 그 뒤에 이어지는 혼돈은 로시니 특유의 신랄함을 보여 주는 예이기도 하다.

로시니의 서곡도 들어 볼 가치가 충분하다. 서곡은 일종의 워밍업으로, 본 오페라가 시작되기 전 연주하는 기악곡이다. 로시니의 서곡에서는 동일한 곡조가 점점 더 크게 반복되다가 길게 늘어지는 크레셴도로 끝나는 경우가 많다. 이보다 더 단순할 수 없을 것 같지만, 언제 들어도 전염성이 있다.

041 악마와 거래한 예술가
비르투오소

음악은 종종 진지한 사안이지만 언제나 그런 것은 아니다. 때로는 음악을 '연주'하는 즐거움, 순수한 기쁨이 가장 중요하다.

연주하는 재미의 정점은 비르투오시티(virtuosity, 묘기 같은 아찔한 솜씨)에 있다. 비르투오소(virtuoso)는 믿을 수 없을 정도로 악기에 능숙한 명연주자를 말한다. 이들은 사실 못하는 것이 없으며 대개는 의심할 여지 없이 수월하게 해낸다. 그런 음악적 곡예를 약간 얕보는 사람들도 있지만, 그럴 필요가 있을까? 마술사나 공중그네 곡예사를 보듯이 그저 즐기면 된다. 심오하지 않을지는 몰라도 무척 재미있다.

음악사에서 가장 유명한 비르투오소 중 한 명은 바이올린 연주자 니콜로 파가니니(Nicoló Paganini)였다. 그는 어찌나 연주 실력이 뛰어났던지 악마와 계약을 맺었다는 소문까지 돌 정도였다. 파가니니의 작품은 참으로 놀랍지만 교묘하기도 했다. 요컨대 이 바이올리니스트는 음악이 실제보다 더 스펙터클하게 들리게끔 하는 기술을 터득한 것이다. 말하자면 그는 영리한 속임수를 사용했다. 그러려면 당연히 악기를 속속들이 알아야 한다. 완전 위험한 행동을 하지 않고 청중을 놀라게 하는 방법을 알아야 한다는 말이다.

비르투오시티는 실제로 일종의 하이테크다. 작곡가는 포뮬러 원(자동차 경주) 엔지니어가 자동차 엔진을 다룰 때처럼, 실현 가능성의 한계를 확장하고자 한다. 때때로 그들은 매우 잘 먹혀드는 참신함을 발견하여 점차적으로 모든 곳에 적용한다. 그런 식으로 하여 과거에는 믿기 어려울 정도로 스펙터클하고 대담하게 여겨지던 것이 점차 '정상'적인 것이 된다.

오늘날 거의 모든 전문 음악가들은 비르투오소들이다. 기술적인 면에서 점점 향상되고 있다. 콘서트에서 음이 틀리는 경우가 흔치 않다. 따라서 최상위 수준에서는 올바른 음을 연주하는지 여부가 아니라 어떻게 연주하는지가 중요하다. 거기서 차이를 만들어 낼 수 있는 사람이 비르투오소다. 실제로 음악가들은 대담한 기술이 요구되는 곡보다 '쉽고 느린' 패시지가 연주하기 더 어렵다는 데 가장 먼저 동의할 것이다. 비르투오시티는 눈부시지만, 결국엔 단순함이 더 어렵다!

파가니니는 거장 중의 거장이었다. 그의 〈카프리치오〉를 잘 들어 보면 그 이유를 곧바로 이해할 수 있다. 당시에는 그에 대한 소문이 무성하여 상상력을 더욱 자극했다. 이를테면, 죽은 사람을 위해 밤에 묘지에서 연주했다는 둥, 유령처럼 보이려고 얼굴을 하얗게 칠하고 연주회장에 나타난다는 둥 하는 얘기들이다. 그것이 모두 사실인지는 확실히 알 수 없으나, 당시 거장들이 이미 이미지 메이킹에 얼마나 많은 관심을 기울였는지는 알 수 있다. 이런 식으로 보면 그들은 현대의 팝 뮤지션들과 매우 흡사하다.

파가니니는 또한 관절을 비정상적으로 흐물흐물하게 만드는 질병을 앓고 있었을지도 모른다고 한다. 그의 비현실적인 테크닉을 설명하는 데 도움이 되는 이야기다.

피아노 분야의 파가니니인 프란츠 리스트도 같은 질병을 앓았을지 모른다고 한다. 리스트는 혼자서 피아노 연주의 거의 모든 경계를 깨부수고 유럽 방방곡곡에서 슈퍼스타가 되었다. 나아가 그는 파가니니와 달리 낭만주의의 가장 혁신적인 작곡가 중 한 명이기도 했는데, 이 이야기는 뒤에서 다시 다룰 것이다.

042 말 없는 이야기
표제음악

점점 더 많은 작곡가들이 '오직 음악'만으로는 모든 것을 전달하기에 충분하지 않다는 느낌을 받았다. 특히 교향곡에서 그랬다. 그래서 베토벤은 이따금 자신의 악보에 제목이나 심지어 표제까지도 추가했다.

젊은 프랑스인 엑토르 베를리오즈(Hector Berlioz)는 거기서 한 발 더 나아갔다. 그는 자신의 첫 번째 교향곡에서, 출발점 역할을 하는 전체적인 '표제(program)'를 작성했다. 이 작품은 〈환상 교향곡(Symphonie fantastique)〉이라고 부르는데, 젊은 예술가(물론 베를리오즈 자신!)의 운명 이야기를 다루고 있다. 악장마다 '무도회', '단두대로 가는 행진', '마녀의 밤 축제 꿈'과 같은 부제가 붙어 있다.

베를리오즈는 '오페라의 말하는 듯한 가사'만큼 가사를 중요하게 여겼다. 가사가 실제로 들리는 것은 아니었지만 말이다. 그의 음악은 이야기를 들려주는 듯하다. 그는 주인공의 터무니없는 행동들을 색깔과 냄새로 표현한다. 물론 여기에서 '색깔'이란 주로 '음색(tone color)'이다. 베를리오즈는 미치광이처럼 가장 광기 어리고 '파격적인' 효과를 추구했다. 이를테면 바이올린 연주자들은 어느 시점에서 활등으로 현을 긋는 주법(콜레뇨col legno)으로 연주해야 했기에 옥신각신 승강이가 벌어졌다(비싼 활대가 상하므로). 그는 또한 아주 이상하고 거의 미친 듯한 악기 조합을 자주 구성했다. 그러한 편성은 대개 '아름답지' 않지만 그것은 그에게 부차적인 문제였다. 꼭 알맞은 분위기를 조성하는 데 도움이 되기만 한다면 말이다. 베를리오즈는 이를 위해

모든 수단을 아낌없이 사용했고, 오케스트라는 거대해져서 거의 터져 버릴 지경이었다. 파리에서 〈환상 교향곡〉이 초연될 때는 무대에 연주자들이 가까스로 다 들어갈 정도였다. 바이올린 연주자들은 활로 서로 눈을 찌르지 않도록 조심해야 했고, 트롬본 연주자들은 슬라이드를 조작하기도 힘들었다. 〈환상 교향곡〉은 사실 그의 시대 기준으로는 너무 컸다. 그런 의미에서 베를리오즈는 진정한 모더니스트였다.

이 〈환상 교향곡〉과 같은 작품을 '표제음악(program music)'이라고 한다. 특정한 무엇이나 사람에 관한 것이 아닌 '절대음악(absolute music)'과 반대되는 개념이다. 사실 '절대음악'은 대부분 기악곡이다. 물론 절대음악도 온갖 종류의 이미지와 정서를 불러일으킬 수 있지만 그것이 정확히 무엇에 관한 것인지는 결코 말하지 못한다.

19세기에는 절대음악과 표제음악을 놓고 논쟁이 많았다. 혁신에 그다지 열광하지 않는 작곡가들도 있었고, 표제음악이야말로 단연 '미래의 음악'이라고 생각한 작곡가들도 있었다.

프란츠 리스트는 후자에 해당하는 작곡가였다. 그는 베를리오즈의 교향곡에 열광했으며, 베를리오즈가 창시한 표제음악을 더 무르익은 경지로 발전시킨다. 19세기 중반에 그는 완전히 새로운 갈래를 창안했는데, 바로 교향시(symphonic poem)다. 교향시는 문학적 텍스트 등을 바탕으로 하는 단악장의 교향적 악곡이다. 리스트의 교향시 중에는 〈산 위에서 듣다(Ce qu'on entend sur la montagne)〉 같은 아름다운 제목의 곡도 있다.

교향시는 후기 낭만주의 시대에 많은 인기를 얻었다. 특히 눈부신 예로 리하르트 슈트라우스의 〈틸 오일렌슈피겔의 유쾌한 장난(Till Eulenspiegels lustige Streiche)〉이 있다. 이 곡을 들어 보면 어릿광대가 총총걸음으로 들어와 집 안을 온통 엉망진창으로 만들어 놓고 잽싸게 도망치는 모습이 여실히 들린다. 그리고 결국엔 붙잡히고 심지어… 목이 잘리는 것까지! 슈트라우스의 가장 유명한 교향시는 〈차라투스트라는 이렇게 말하였다(Also sprach Zarathustra)〉이다. 이 곡의 서곡은 이미 수

년간 런던의 프롬스(The Proms) 페스티벌의 오프닝 음악으로 사용되고 있다. 스탠리 큐브릭 감독은 유명한 공상과학영화 〈2001 스페이스 오디세이〉에서 행성 뒤로 태양이 떠오르는 오프닝 장면에서 이 서곡을 사용했다.

무소륵스키(Modest Mussorgsky)의 〈전람회의 그림((Pictures at an Exhibition)〉도 여러 곡으로 구성된 유명한 교향시이다. 이 교향시는 어떤 사람이 미술관의 그림들 사이를 거니는 '이야기를 한다'. 작곡가는 10개 곡마다 다른 그림에 생명을 불어넣으며, 그 사이사이에 동일한 음악이 번번이 되돌아온다.

♪ 뮤직박스 8

소리에도 색깔이
—음색

음악은 언제나 색채 놀이다! 어떤 음을 듣든지 노래하든지 연주하든지 간에, 무릇 음이란 한갓 음높이 그 이상인 법이다.

'A(라)'음을 예로 들어 보자. A는 오케스트라가 조율을 시작할 때 오보에가 내는 소리다. 왜 하필 오보에일까? 답은 간단하다. 오보에의 소리는 매우 깊기에, 오케스트라의 모든 사람이 어떤 A가 올바른지 명확하게 들을 수 있기 때문이다(오보에가 즉석에서 다시 조율하기 까다로운 악기이기 때문이라는 설도 있다. 단, 피아노가 있을 때는 모든 악기가 피아노의 A음에 맞춘다).

각 악기는 저마다 고유한 음빛깔을 지닌다. 음악사를 보면 사람들은 끊임없이 새로운 음색과, 그 음색을 만들어 낼 악기를 찾아 나섰다. 그리하여 다양한 종류의 악기군이 탄생했다.

악기는 연주 방법에 따라서 관악기, 현악기(줄비빔악기), 타악기 및 줄뜯음악기로 나뉜다. 관악기는 보통 목관악기와 금관악기로 분류한다. 이 분류는 그 악기의 소재를 나타내는데, 물론 대부분의 금관악기(brass)는 실제로 황동으로 만들어지지 않았고, 일부 목관악기(woodwind)는 더 이상 나무로 만들어지지 않지만 말이다.

때로는 음향이 생성되는 방식에 따라 악기를 분류하기도 한다. 여기에는 아주 복잡한 이름을 사용하는데, 줄이 떠는 '줄울림악기'(예: 바이올린), 공기를 직접 진동시키는 '숨울림악기'(예: 플루트), 얇은 막이 떠는 '청울림악기'(예: 팀파니), 그리고 온몸이 우는 '몸울림악기'(예: 트라이앵글)이다. 최신 음악에서는 '전기전자악기'(예: 신시사이저)도 추가되었다.

음색에 대한 관심은 음악사에서 꾸준히 증가했다. 르네상스 시대부터는 급물살을 타며 발전했고 낭만주의 시대에는 정말 멈출 줄을 모를 지경이었다. 이렇게 계속해서 새로운 음색이 추가되었다. 색상으로 나타내자면 이제는 그냥 '녹색'이라는 말 갖고는 충분하지 않게 되어, 작곡가는 끝없이 마술을 부려 팔레트 위에서 색깔을 만들어 내야 하게 됐다. 연두색과 연초록에서 옥색과 진초록으로, 청록색과 해록색까지, 어떤 색도 미지의

상태로 두어서는 안 된다!

그리하여 리하르트 바그너는 〈니벨룽의 반지(Der Ring des Nibelungen)〉에서 신들의 거처에 독특한 '사운드'를 얹어 주고자 '바그너 튜바(Wagner tuba)'라는 특별한 악기를 제작했다. 바그너 튜바는 호른과 튜바를 섞은 악기다. 그리고 물론 벨기에의 아돌프 삭스(Adolphe Sax)가 발명한 색소폰도 있다. 이 악기는 주로 재즈에서 주역을 맡았으나 클래식 음악에도 곧잘 등장한다. 새로운 악기가 끊임없이 발명되고, 변함없이 또 우리를 놀래키고, 음악을 더 정교하게 만든다. 간혹 테레민(theremin) 같은 정말 희귀한 악기도 있다. 테레민 연주자는 마치 마술사처럼 악기를 건드리지 않고 연주한다. 한번 찾아보시길.

청중에게 오케스트라의 악기에 대해 알려줄 요량으로 특별한 곡을 쓴 작곡가들도 있다. 어린이를 위한 작품으로는 세르게이 프로코피예프(Sergei Prokofiev)의 〈피터와 늑대(Peter and the Wolf)〉가 있다. 벤저민 브리튼은 〈청소년을 위한 관현악 입문(A Young Person's Guide to the Orchestra)〉을 작곡하여, 오케스트라를 구성하는 모든 악기와 악기군을 하나씩 하나씩 따로 보여 준다.

특정한 음향을 말 그대로 색깔과 연결한 작곡가들도 있다. 예를 들어 올리비에 메시앙은 〈세상의 종말을 위한 사중주(Quatuor pour la fin du temps)〉의 제7곡 해설에서 '푸른색과 오렌지색의 용암'에 대해 말한다. 러시아의 알렉산드르 스크랴빈(Alexandr Skryabin)은 한 걸음 더 나아갔다. 그는 〈프로메테우스〉에서 특정 음향을 컬러 오르간(color organ)으로 색상과 연결하여, 음향과 빛의 진정한 스펙터클을 만들었다.

음색의 힘을 실감나게 경험하고 싶다면 바그너의 〈니벨룽의 반지〉 중 〈라인의 황금(Das Rheingold)〉 전주곡을 반드시 들어 보아야 한다. 실제로 무슨 사건이 일어나는 것은 아니고, 작곡가가 점차적으로 색깔, 움직임, 힘을 더해 가며 화음을 길게 늘인다. 그런 식으로 바그너는 몇 분에 걸쳐 라인강이 조그만 시내로부터 소용돌이치는 큰 물결로 커지게 만든다.

043 당신도 피아니스트!
낭만주의 건반음악

　낭만주의 시대에는 건반음악이 이전보다 훨씬 더 중요해졌다. 또 피아노가 점차적으로 거실을 정복하여 '인기' 악기가 되기 시작했다. 많은 작곡가들이 계속해서 건반악기 소나타를 썼고, 소나타는 점점 더 웅장하고 규모가 커졌다. 예를 들어 베토벤의 〈피아노 소나타 제1번〉을 그의 후기 피아노곡인 〈하머클라비어 소나타(피아노 소나타 제29번)〉와 비교해 보면 단기간에 상황이 얼마나 달라졌는지 바로 알 수 있다. 북해 바닷가 모래언덕 옆에 몽블랑이 불쑥 솟아나는 것과 비슷하다고나 할까.

　그러나 몽블랑의 높이조차도 어떤 이들에게는 성에 차지 않았다. 예컨대 리스트는 피아노를 일종의 포켓판 오케스트라로 발전시키고자 전력을 다했다. 그래서 그는 파격적인 작품인 〈피아노 소나타 B단조〉 및 숱한 다른 작품들을 작곡했는데, 이 곡들은 제대로 연주하려면 두 손으로는 모자랄 정도로 난해했다. 청취자로서, 이 시점에서 과연 어느 쪽이 먼저 포기할까 궁금하기도 하다. 연주자가 포기할까 듣는 이가 포기할까, 아니면 역시 피아노가 포기할까?

　그렇게 작곡가들은 점점 더 많은 것을 원했고, 피아노는 더욱 완벽해져야 했다. 악기 제작자들이 여기서 매우 중요한 역할을 했다. 그들은 혁신이 가능하도록 함께 힘을 보탰고 그래서 리스트, 부조니(Busoni), 라흐마니노프 같은 위대한 작곡가이자 비르투오소들에게 매우 중요한 존재였다.

낭만주의자들이 경계를 즐겨 탐험했다는 것이 그저 스펙터클을 더 많이 찾기만 했다는 의미는 아니다. 낭만주의 작곡가들 중 다수는 작은 것, 단순함, 정교함의 마력에도 빠졌다. 일부 낭만주의자들은 이런 소품에 정말 걸출했다.

소품은 주로 친밀한 동아리 안에서 연주되었다. 이를테면 거실, 친구끼리 또는 문화와 사회에 대해 폭 넓은 관심을 공유하는 부유한 시민들의 만남의 장소인 '살롱' 같은 곳이다. 소품은 대개 단순한 형식, 감동적인 선율, 그리고 아주 세련된 반주가 있는 비교적 짧은 악곡이다. 슈베르트의 즉흥곡이나 쇼팽의 녹턴이 그 좋은 예다.

춤곡도 풍성하게 작곡되었다. 방금 말한 쇼팽의 왈츠나 마주르카를 떠올려 보라. 일반적으로 이러한 작품들은 그다지 극적이지 않다. 이런 곡들은 주로 우아함이나 부드러운 감동에 중점을 둔다. 기분 좋고 여린 음악일 때가 많으며, 고급 레스토랑이나 세련된 음악을 울리게 하고 싶은 장소들에서 배경음악으로 너무나도 자주 들린다. 가끔은 럭비 경기장에 데이지꽃을 흩뿌리는 것처럼 장소와 좀 덜 어울리기도 한다. 꽃 자체로는 아름다울지 모르지만 이를 실감하기 전에 꽃들은 짓밟힐 테니까!

아주 특별한 유형의 짧은 피아노곡으로 '성격소품(character piece)'이 있다. 이러한 소품에서 작곡가는 초상이나 정경을 스케치한다. 예를 들어 슈만은 〈어린이 정경(Kinderszenen)〉에서 '장님놀이'나 '목마놀이' 같은 아이들의 놀이를 음악적으로 해석해 보여 준다. 한편 멘델스존은 제목은 없으나 〈무언가無言歌(Lieder ohne Worte)〉라고 불리는 것으로 보아 어떤 내용이 담겨 있음직한 피아노곡 연작을 썼다. '말 없는 노래'라는 제목답게 이 무언가 연작에는 무언가 '숨겨진 내용'이 담겨 있다.

리스트의 후기 피아노 작품은 매우 특별하다. 그가 자신의 비르투오소 작품에 그려 넣은 수많은 음표들에 비하면 이 마지막 작품에는 아주 적은 음표만이 남아 있다. 이러한 구성은 그 단순함으로 인

해 매우 감동적이다. 때로는 말 그대로 단 하나의 음만 있다! 가장 가슴을 죄어 오는 작품으로 〈슬픔의 곤돌라(La lugubre gondola)〉가 있는데, 리스트의 사위인 리하르트 바그너가 베네치아에서 죽은 직후에 쓴 곡이다. 〈십자가의 길(Via Crucis)〉도 조용히 집중해 들어 보면 가슴에 사무치는 작품이다. 말없이 그리스도 생애의 마지막 시간들을 들려준다. 혹시 그 이야기를 '말'로 듣고 싶다면 언제든지 같은 제목의 오라토리오 버전을 다시 들어 보면 된다.

044 코끼리와 모기

프랑스 오페라

　프랑스의 진지한 오페라(오페라 세리아)는 탄생할 때부터 이미 합창, 발레를 곁들인 풀 오케스트라 편성을 선호했다. 낭만주의 시대에 이런 오페라가 비약적으로 증가하여, 한계를 모르는 대표작으로 성장했다.

　그 하이라이트는 자코모 마이어베어(Giacomo Meyerbeer)의 그랜드 오페라(grand opera)였다. 마이어베어는 독일의 유대인 작곡가로, 한때 이탈리아에서 경력을 쌓고 활동하고자 야코프(Jacob)라는 이름을 자코모로 바꾸었으나 결국 프랑스에서 (오페라의) 신적인 존재가 된 사람이

다. 그의 오페라는 장대했다. 보통 5막으로 구성되고 4시간 동안이나 지속되는 것도 있었다. 탐험 여행과 같은 최근의 역사적 사건을 기반으로 하는 경우가 대부분이었다. 비용도 전혀 아끼지 않았다. 독창자, 합창단, 무용단, 오케스트라 피트(무대 앞의 푹 꺼진 악단석)와 무대 위 연주자, 무대, 조명, 의상, 분장, 공연장 스태프 등 한 번 공연에 수백 명의 인원이 필요했다. 게다가 의상과 무대 세트도 디자인하고 만들어야 했다. 사람들은 모든 것이 가능한 한 진짜처럼 보이기를 원했다. 예를 들어 각본에 코끼리가 나오면 정말로 코끼리가 쿵쿵거리며 무대를 가로질러 가게 하기를 서슴지 않았고, 화산이 폭발하는 설정에는 진짜 화산 하나를 만들었다! 이야기보다 스펙터클에 관심이 더 집중되면서 그 모두가 상당히 번거로운 일이 되었다. 음악 자체는 온갖 양식과 형식들이 뒤죽박죽인 경우가 많았다.

그러나 훌륭한 '그랜드 오페라' 몇 편이 이 전통에서 등장했으니, 마이어베어의 〈위그노 교도(Les Huguenots)〉나 베를리오즈의 〈트로이 사람들(Les Troyens)〉 같은 작품들이다. 모름지기 그러한 작품들을 감상하려면 기꺼이 시간을 할애해야 한다! 베를리오즈 자신도 (또 다른 의미에서) 인내심을 발휘해야 했는데, 그의 오페라가 전부 초연된 것은… 그의 사후 100주기 때였기 때문이다.

'그랜드 오페라'의 그늘 아래 그보다 훨씬 더 겸손한 갈래도 발전했는데, 바로 오페레타 (operetta)이다. 말 그대로 '작은 오페라'이다. 오페레타의 위대한 개척자는 마이어베어처럼 유대계 독일인이고 마찬가지로 야코프라고도 불린 자크 오펜바흐(Jacques Offenbach)이다.

오펜바흐의 오페레타는 번뜩이는 음악으로 가득한 유머러스한 작품이다. 정치와 진지한 오페라 문화까지도 조롱하곤 한다. 예를 들어 오르페우스 이야기를 풍자하는 오페레타 〈지옥의 오르페우스 (Orphée aux enfers)〉에서 신들, 곧 당대의 권력자들은 여자와 술에만 관심이 있는 난잡하고 엉망진창인 무리로 표현된다. 이 오페레타는 재미있는 만큼이나 고통스럽고, 어떤 이의 말로는 좋은 맛이 나기 바로 직전에조차도 고통스럽다. 이 오페레타에서 가장 유명한 곡이 '캉캉(Cancan)'이다. 오늘날 이 캉캉춤은 파리의 밤문화에서 특히 인기가 있다. 풍성한 빨간 치마를 입은 여성들이 오른쪽 왼쪽 양다리를 번갈아 공중으로 차올리면서 추는 그 춤이다. 하지만 오펜바흐의 작품에서 캉캉춤에 굴복하는 것은 당연히 술에 취한 신들이다. 재밌다!!

또 다른 유형의 오페라도 있었는데, 이는 그랜드 오페라와 오페레타의 중간쯤에 위치한다. 바로 '오페라 코미크(opéra comique)', 코믹 오페라이다. 오페라 코미크에서는 노래 중간중간에 대사가 나오기도 한다. 노래 자체는 그랜드 오페라 곡들보다는 가볍고 오페레타 곡들보다는 덜 가볍다.

'오페라 코미크'는 실제로 코믹하지는 않고, 오히려 '현실에서 가져온 이야기'였다. 처음에는 주로 마음씨 나쁜 권력자들에게 억압받는 평범한 시민들에 관한 것이었다. 이런 오페라들은 대부분 억압받는 사람들의 해방으로 끝났다. 이는 프랑스 혁명기에 이 갈래가 엄청난 인기를 얻은 이유를 설명해 주기도 한다. 나중에는 주제의 범위가 다소 넓어졌다.

가장 유명한 예는 비제의 〈카르멘〉으로, 남자를 홀리는 엄청난 매력을 가지고 있지만 언제나 남자들을 불행에 빠뜨리는 스페인의 '팜 파탈'에 관한 이야기다. 〈카르멘〉은 당시의 관습과는 반대로 비참한 결말로 끝나는 몇 안 되는 '코믹' 오페라 중 하나다. 그래서 프랑스인들은 처음에 이 오페라를 거부했지만, 현재는 세계 3대 오페라의 하나로 굳건히 자리 잡고 있다.

045 전문가도 애호가도 다 함께
실내악의 발전

18세기 후반 C. P. E. 바흐('감정'을 주는 그 바흐)는 '전문가와 애호가를 위한(für Kenner und Liebhaber)' 클라비어 소나타 몇 곡을 작곡했다('클라비어clavier'란 피아노 같은 건반악기의 총칭이다). 이로 보아 작곡가들이 '프로페셔널'과 '아마추어'를 구별하기 시작했다고 할 수 있다. 이는 아주 새로운 현상이었는데, 과거 대부분의 음악가들은 세속 군주나 교회 지도자를 위해 일하는, 아무튼 직업적 음악가였기 때문이었다.

거기에 점차 변화가 찾아왔다. 음악은 부유한 시민(부르주아)들에게 일종의 취미가 되었기에 작곡가들도 그들을 위한 음악을 쓰기 시작했다. 그 대부분은 C. P. E. 바흐의 작품과 같은 건반 음악이었다. 그런데 그의 작품 중 어떤 것들은 제목이 의미심장하다. '운지법 붙은(mit beigefügter Fingersetzung)' 소나타라든가, 심지어는 '숙녀용(à l'usage des dames)' 소나타까지 있다. 숙녀용 소나타는 가족이 '건반악기를 연주하는 딸'을 뽐내기 좋아하던 시기에 적합한 곡이었고, 이러한 경향은 낭만주의 시대에 걸쳐 계속 강력해질 터였다.

낭만주의 시대의 음악 애호가들은 연주하기를 좋아했을 뿐만 아니라 감상도 점점 더 많이 하고 싶어했다. 진정한 콘서트 문화가 차츰 등장하기 시작한 것이다.

과거에 음악은 거의 교회, 궁정, 극장에서 연주되었고 이따금만 사적인 공간에서 연주되었다. 그러나 18세기 말부터는 점점 '공개적'으로도 연주되었다. 그리하여 오늘날 우리가 알고 있는 것과 같은 콘서트가 탄생하게 되었다. 공개 콘서트가 사실상 확립된 것은 19세기가 되어서였다. 그러니까 지금 우리에게는 항상 그랬던 것처럼 보이는 것이 실제로는 그렇지 않았다. 한 가지 예를 들면, 베토벤의 생애 동안 그의 건반 소나타는 한 곡도 '공개' 콘서트에서 연주되지 않았다! 물론 음악이 그만큼 훌륭하지 않아서가 아니라, 그저 그때는 그런 문화가 없었기 때문이다(이 문화에 변화를 가져올

사람은 다시금, 잠시도 가만히 있지 못하는 사람, 리스트였다).

교향곡과 협주곡 같은 일부 갈래는 청중에게 조금 더 빨리 다가갔다. 일반적으로 이러한 작품은 접근성이 더 높았고, 그래서 대규모 콘서트에 더 알맞았다.

요컨대 공개 콘서트는 비즈니스였다. 청중은 콘서트에 비용을 치러야 했기 때문에 주최측도 청중의 취향을 고려할 수밖에 없었다! 그런 면에서도 사람 사는 세상은 예나 이제나 비슷하다.

그러나 작곡가들은 전적으로 '일반 대중의 취향'을 따라가기를 원하지는 않았다. 낭만주의자들은 확실히 그랬다. 그들은 무엇보다 '자기 자신'이 되기를 원했다. 그러기엔 실내악만큼 좋은 것이 없었다. 그래서 실내악은 '전문가'를 위한 것일 때가 많았다. 대개는 더 복잡하고, 덜 구태의연하며, 시각적인 '표제'나 제목을 거의 사용하지 않았다. 흔히 실내악의 최고 형태로 여겨지는 현악 사중주의 경우 특히 그러했다.

현악 사중주 말고 다른 형태의 고정 편성도 있었다. 그중 가장 단순한 형태로 건반과 독주악기를 위한 소나타가 있다. 독주악기는 원칙적으로 모든 악기가 가능하지만, 작곡가들이 가장 선호하는 악기는 바이올린이었다. 피아노 삼중주(피아노, 바이올린, 첼로)도 크게 각광받았다. 슈베르트는 말년에 가장 아름다운 피아노 삼중주를 두 곡 작곡했다.

때로는 전통적인 현악 사중주도 오중주나 육중주로 확장되어 아름다운 작품을 탄생시켰다. 예를 들어 보케리니(Boccherini)의 현악 오중주는 그렇게 자주 연주되지는 않아도 정말 보석 같은 작품들이다. 쇤베르크(Arnold Schönberg)의 육중주곡 〈정화된 밤(Verklärte Nacht)〉은 자주 연주되며, 그럴 만하다. 낭만주의 음악언어의 경계를 매우 매력적인 방식으로 탐색하는 작품 중 하나다. 더군다나 이 작품에는 다른 남자의 아이를 임신한 여자친구를 용서하는 남자의 감동적인 이야기가 깔려 있다.

실내악에서는 다른 종류의 조합을 더 다양하게 구성할 수 있으며, 각 조합마다 저마다의 역사가 있다. 멋진 점이라면 현대의 작곡가들이 여전히 이 모든 전통에 동참하고 싶어 한다는 것이다. 결과적

으로 실내악은 정말이지 생생하게 살아 있는 셈이다. 동시에 작곡가들은 끊임없이 새로운 조합을 시도하고 있다. 예를 들어 러시아의 갈리나 우스트볼스카야(Galina Ustvolskaya)는 피아노, 피콜로와 베이스튜바를 위한 작품을 쓴 적이 있다. 〈평화를 주소서(Dona nobis pacem)〉라는 제목인데, 실제로는 주로 이상한 종류의 불안을 유발한다. 그러니까, 매우 높은 음의 피콜로와 매우 낮은 음의 베이스튜바는 절대로 조화를 이루지 못하며, 피아노조차 둘 사이를 중재하지 못한다. 이러한 방식으로 수천 개의 조합이 항상 새로운 경험을 가져다주기도 한다.

같으면서 다른 것
— 음악형식(고급)

앞에서 악곡의 형식(음악형식, 악식)은 반복, 대조, 변주라는 세 가지 원리가 그 출발점이라고 했다. 음악사의 과정에서 악곡에는 일정한 패턴이 아주 다양하게 생성되었는데, 그중 일부는 짧게 존속했고 일부는 계속 남아 있다.

고전주의와 낭만주의 시대에는 한 가지 형식이 유독 도드라졌는데, 바로 소나타 형식이다. 이 형식은 소나타에만 나타나는 것이 아니기 때문에 명칭은 다소 오해의 소지가 있다. 실제로 소나타 형식은 어디에나 나타났으며, 기악에서는 말할 것도 없었다. 이러한 양식이 어떻게 작동하는지 이해하면 음악을 더 잘 '따라갈' 수 있다. 대부분의 음악은 되는 대로 그냥 흘러가는 것이 아니라, 의식적으로 a 지점에서 b 지점으로, 다시 c 지점으로 움직이기 때문이다.

악곡은 어찌 보면 일종의 건축물이라고 할 수 있다. 가령 소나타 형식은 베르사유 궁전과 같은 큰 궁전과 비교해 볼 수 있다. 궁전을 보면서 가장 먼저 우리는 거대한 전체를 하나로 본다. 그다음에는 그 전체가 중앙건물과 두 개의 넓은 날개건물 등 여러 부분으로 구성된 것이 보인다. 날개건물들은 언뜻 똑같아 보이지만, 오래 보면 볼수록 더 많은 차이점을 알아차리게 된다. 궁전에 들어가서 여러 방들의 실내 장식을 보면 그 차이는 더욱 커진다. 겉에서는 똑같아 보이는 것이 안에서는 사뭇 다를 수 있는데, 건축은 건축일 뿐 인테리어 디

자인은 또 다른 문제이기 때문이다! 그러니 음악 역시 그런 식으로 '바라볼' 수도 있다.

물론 건축과 음악은 완전히 똑같은 방식으로 작동하지 않는다. 건물은 가만히 서 있지만, 악곡은 움직인다! 음악에는 항상 시작과 끝이 있지만, 건물은 그렇다고 말하기 어렵다. 건물은 (어느 정도는) 전체를 조망할 수 있지만, 음악에서 우리는 언제나 '도중에' 있다. 그럼에도 음악을 건물에 비유해 보면 우리는 음악에서도 매순간 특정 장소에 있는 것이지 그저 허공 '어딘가'에 있는 것이 아님을 분명하게 알 수 있다!

바로크 및 고전주의 음악에서는 악곡의 형식이 대체로 매우 명확하다. 낭만주의 음악에서도 그런 경우가 많기는 한데, 그래도 작곡가는 여전히 더 '자유롭게' 작업하기를 선호한다. 이것을 인공숲과 자연숲의 차이와 비교해 볼 수 있다. 인공숲에서는 모든 나무가 서로 거의 같은 거리로 간격을 두고 서 있다. 그런 숲은 이성의 결과물이다. 마치 바둑판처럼 질서정연하다. 자연숲은 이와 사뭇 다른데, 이는 자연의 결과물이다. 나무가 자라고 씨앗을 퍼뜨려서 여기저기서 새로운 나무가 끊임없이 나타난다. 나무들은 깔끔하게 정렬되어 있지 않지만 그렇다고 완전히 무질서한 상태도 아니다. 모든 나무는 생존하기 위해 공간과 빛이 필요하기 때문이다. 이러한 방식으로 확실한 질서가 저절로 생성된다. 인공숲은 '고전적'인 쪽이고, 자연숲은 '낭만적'인 쪽이다. 우리가 보는 것은 동일한 내용(즉, 나무!)을 갖고 있지만 '낭만적'인 숲이 더 자유롭고 덜 구태의연하다. 우리는 자연숲 속에서 더 쉽게 길을 잃을 수 있다. 낭만주의 음악에서처럼.

046 다음은 대상! 두구두구…
낭만주의 협주곡

협주곡은 바로크 시대에 비발디의 환상적인 작품과 함께 정말로 급출발을 했다. 그 후로 협주곡은 결코 그 매력을 잃어버린 적이 없다. 특히 바이올린이나 피아노 협주곡은 여전히 많은 음악 애호가들이 좋아하는 갈래다.

퀸 엘리자베트 콩쿠르와 같은 행사의 큰 성공을 한번 생각해 보자. 이 콩쿠르는 음악가들에게 매우 힘든 대회인데, 각 참가자들은 두 개의 협주곡을 포함하여 상당한 양의 작품을 연주해야 한다. 특히 협주곡 두 곡은 청중의 피를 끓게 한다! 이 콩쿠르의 성공은 그와 같은 협주곡 설정과 많은 관련이 있다.

앞서 비발디에서 독주자의 팝적인 매력에 대해 이야기한 바 있는데, 그 후로는 누구나 아무런 거리낌 없이 하고 싶은 대로 했다. 바로크 시대에 협주곡은 아직 한 명 대 여러 명의 경연이었으나, 이제는 드라마가 엄청나게 확대되었다. 독주자는 점점 더 큰 오케스트라와 마주했고, 따라서 더욱 전투적인 모습을 보여 줘야 했다. 협주곡이 스펙터클한 음악적 전쟁터로 확장된 것은 바로 이런 연유에서다. 이는 모차르트와 베토벤에서 이미 분명해졌지만, 특히 후기 낭만주의 음악가들은 그것에 온 힘을 쏟았다. 그러는 동안 비르투오시티 문화도 터져 나왔고, 모름지기 그러한 협주곡은 당연히 비르투오소들이 전력을 다할 수 있는 이상적인 공간이었다.

많은 작곡가들은 쇼적인 요소를 너무나도 잘 파악했고 온갖 노력을 다했다. 보통 그들은 가장 인상적인 악절을 마지막을 위해 남겨 두었다. 음악은 지옥 같은 템포로 오르락내리락하고, 음표는 더 이상 셀 수 없을 지경이며, 청중은 점점 더 숨이 멎는다. 마침내 해방을 알리는 최후의 화음이 울리고, 독주자가 공중에 자유로이 팔을 내던지면(눈 또한 무언가를 갈망하면서) 박수갈채가 터지기도 한다. 브라보, 브라비시모!

물론 이 모든 것이, 그런 협주곡에 여전히 겸손한 아름다움의 순간이 있다는 사실을 없애 버리지는 않는다. 부드러운 감동도 중요하다. 게다가 모든 호기와 쇼맨십은 먼저 속도를 약간 늦

추었다가 하면 훨씬 더 유리해진다. 퀸 엘리자베트 콩쿠르와 같은 경연에서는 그것이 궁극적으로 우승으로 귀결되는데, 많은 음악 애호가들이 그것은 약간 잘못되었다고 생각한다. 하지만 사실 더하고 덜하고의 문제이지 모든 낭만 협주곡에는 일종의 승리에 대한 열망이 들어 있다.

가장 유명한 낭만주의 협주곡 중 하나는 러시아의 세르게이 라흐마니노프의 〈피아노 협주곡 제3번〉(사실은 20세기에 썼지만)이다. 이 곡은 워낙 인기가 있어서 마치 팝 히트곡처럼 그냥 '라피협 3번'이나 '라흐 3번'으로 불리기도 한다. 그 밖에 모차르트, 베토벤, 쇼팽, 파가니니, 리스트와 같은 위대한 비르투오소들이 특히 협주곡을 작곡한 것은 그리 놀랍지 않다. 슈만, 그리그, 브람스, 시벨리우스, 그리고 차이콥스키도 마찬가지로 이 갈래에서 좋은 기회를 누릴 수 있었다.

협주곡의 성공 스토리는 20세기에도 계속 이어졌다. 어떤 작곡가들은 협주곡을 스펙터클한 작품으로 지켜 나가는가 하면, 또 어떤 다른 작곡가들은 새로운 '레시피'를 찾아 나섰다. 예를 들어 알반 베르크는 〈한 천사를 추억하며(Dem Andenken eines Engels)〉라는 아름다운 제목으로 바이올린 협주곡을 썼다. 친구 중 한 명이었던 어린 소녀의 죽음에 대한 매우 슬픈 곡이다. 작곡가는 그것으로 청중을 압도하려고 한 것이 아니라, 자신의 사랑과 슬픔을 감동적인 음향으로 옮기고 싶었다. 또한 모든 오케스트라 악기가 일종의 독주 역할을 하는 협주곡들도 생겨났다. 벨러 버르토크의 〈오케스트라를 위한 협주곡〉이 그런 경우다. 이 곡으로 버르토크는 200년이 넘는 합주협주곡(concerto grosso)의 전통에 합류했다.

047 어서 와, 발할라는 처음이지?
바그너의 총체예술

리하르트 바그너는 음악사에서 가장 영향력 있는 인물 중 한 명이다. 지금 당신이 그의 음악을 좋아하는 싫어하든, 그는 징말 하나의 '현상'이었다. 〈트리스탄과 이졸데(Tristan und Isolde)〉 같은 몇몇 작품은 워낙 획기적이어서 수년간 오페라 역사의 진로를 설정할 정도였다.

바그너가 크게 혁신한 것 중 하나는 작품의 전체 구조였다. 오랫동안 오페라에서는 말하듯이 노래하는 '레치타티보(recitative)'와 그보다 선율적인 '아리아(aria)' 사이를 끊임없이 오가는 것이 관례였다. 레치타티보는 사건과 행위를 진전시키는 역할을 했고, 등장인물은 아리아로 감정과 생각을 표현했다. 이 엄격한 구별은 낭만주의 시대 동안에 바그너의 직전 주자인 카를 마리아 폰 베버(Carl Maria von Weber)에 의해 이미 상당히 약화되었다. 베버는 오페라 〈마탄의 사수(Der Freischütz)〉 중 음산한 '늑대 골짜기' 장면에서 이미 몇 가지 시도를 해 보았다.

그러나 바그너는 마침내 두 가지 노래 방식의 구분을 완전히 없앴다. 바그너에서 한 편의 오페라, 아니면 적어도 오페라의 한 막(act)은 커다란 하나의 '통절가곡'처럼 흘러갔다. 음악은 파도를 일으키면서도 결코 멈추지 않는다. 박수를 칠 만한 빈틈이 전혀 없다. 바그너는 청중이 이야기에 완전히 몰입해 절대 긴장을 늦추지 못하도록 하기를 선호했다. 그는 또 오페라에서 가사와 음악 중 어느 쪽이 더 중요하냐 하는 케케묵은 논쟁을 극도로 싫어했다. 그에게 가사와 음악은 부부와도 같았다. 결실을 맺으려면 서로 하나가 되어야 했다. 그래서 바그너는 '오페라'라는 단어 또한 거부했다. 이 단어는 이탈리아의 벨칸토적인 면과 그랜드 오페라의 겉치레를 너무 많이 연상시킨다고 그는 생각했다. 그는 자신의 오페라를 '악극(Musikdrama)'이라고 부르기를 좋아했다. 악극이라는 말이 더 진지하게 들렸고, 음악과 드라마가 하나가 되어야 한다는 생각을 더 잘 표현해 주었다. 가사와 음악만 그런 것이 아니었다. 의상, 무대, 연기, 조명, 객석까지 그야말로 모든 것이 하나였다. 각각의 예술 갈래는 그 자체로는 불완전하지만 하나로 합쳐

지면 위대한 것을 성취할 수 있다고 바그너는 생각했다. 그래서 바그너의 위대한 작품은 오늘날에도 여전히 '총체예술(Gesamtkunstwerke)'이라고 부른다.

바그너의 음악은 정말 독특하다. 보컬 라인은 더 이상 그다지 기교적이지 않고 주로 서사적이다. 그렇다고 해도 성악가가 때때로 카리스마 넘치게 등장하는 걸 좋아한다는 사실은 바뀌지 않는다. 오케스트라에 대한 접근 방식도 매우 혁신적이다. 오케스트라는 '반주 기계'가 아니라 진정한 분위기 메이커이자 공동의 스토리텔러로 발돋움했다.

바그너는 또 라이트모티프(Leitmotiv)를 즐겨 사용했다. 라이트모티프란 인물, 사물, 장소, 특징 등을 나타내는 매우 짧고 얼른 알아차릴 수 있는 선율을 말한다. 〈니벨룽의 반지〉에서 게르만족의 최고 신 보탄(Wotan)을 예로 들어 보자. 먼저 보탄이 거하는 곳(발할라성)의 모티프를 설계한다. 또 보탄의 힘의 상징(창), 딸(브륀힐데)에 대한 사랑 등등. 오페라 한 편당 수십 개에 달하는 이 모든 모티프로 그는 커다란 음악적 모자이크를 구성하는 작업을 시작했다. 이를 통해 그는 오케스트라와 함께 이야기의 내용을 명확히 할 수 있었다. 나아가 이러한 모티프들은 작품의 순간순간을 독특하게 그리고 알아차릴 수 있게 만들어 준다.

그러나 음악은 단순히 모티프들이 연결된 것 그 이상이었다. 이는 훨씬 더 깊은 곳에서 끊임없이 흘러가는 저류의 표면에 불과했다!

바그너의 음악은 아직까지도 매우 모순적인 감정을 불러일으킨다. 어떤 사람들은 그의 음악이 마술적이고 흥미롭다고 생각하고, 다른 어떤 사람들은 선율이 충분하지 않으며, 과시적이거나 단조롭다고 생각한다. 하지만 그의 작품에 대해 어떻게 느끼든, 바그너는 음악사에서 빼놓고 생각할 수 없는 음악가다. 그의 영향력은 오페라뿐만 아니라 거의 모든 음악에서 숱한 사람들의 오금을 얼어붙게 할 정도였다. 긴장감을 절정으로 끌고 가는 그의 조화로운 언어는 확실히 큰 변화를 일으켰다. 20세기가 돼서야 젊은 세대들이 바그너에게 등을 돌릴 엄두를 내기 시작했지만, 그래 봤자 그가 얼마나 중요한 인물이었고 그 영향력이 얼마나 굳건하게 남아 있는지 보여 줄 따름이었다.

048 백조의 호수가 그려지나요?

춤곡과 발레 음악

춤은 시대를 초월한다. 그런데 춤과 발레에는 다른 점이 있다. 보통 춤이라고 하면 파티에서 추는 것 같은 '춤을 위한 춤'을 의미한다. 실제로 누구나 출 수 있지만 모두가 똑같이 잘 추지는 않는다. 발레는 이와 완전히 다른 것이다. 발레는 정확한 스텝, 자세, 동작이라는 총체적 전통이 있는 고급무용이다.

오늘날 우리는 발레 하면 깡마르고 몸이 완전히 접히는 발레리나를 주로 떠올린다. 이들은 다부진 체격으로 토슈즈와 튀튀(얇은 천으로 된 짧고 퍼진 모양의 일체형 무용복) 차림으로 공중에 몸을 던진다. 다 맞는 말이기는 하지만 모름지기 이는 하나의 캐리커처다. 이런 형태의 발레는 훨씬 더 넓은 발레의 스펙트럼 중 한 가지 유형에 불과하다.

튀튀 발레는 주로 19세기 발레의 전형적인 유형이다. 당시에는 발레를 일종의 '말 없는 연극'으로 보는 경향이 많았다. 무용수들은 동작으로 이야기를 표현했다. 보통 한두 명의 주역 또는 솔로이스트와 몇 명의 조연이 있었다. 그들 말고도 당연히 더 많은 무용수들이 무리 지어 배경에 있었다. 군무는 군중을 표현하는 역할을 하기도 하고, 솔로이스트의 감정을 증폭시키기도 했다. 이 배경 군무를 코르 드 발레(corps de ballet)라고 하는데, 이것이 프랑스어 용어인 것은 우연이 아니다. 프랑스는 전통적으로 고전무용과 발레의 발전에 앞장서 왔고 19세기에도 여전히 그랬다. 그것이 바로 〈코펠리아(Coppélia)〉를 쓴 레오 들리브(Léo Delibes) 같은 프랑스 작곡가들에게 그 당시 발레가 사랑받은 이유다.

하지만 러시아인들도 가만있지 않았으니, 표트르 차이콥스키가 특히 그랬다. 그는 가장 유명한 낭만주의 발레 음악 세 작품, 〈백조의 호수〉, 〈잠자는 숲속의 미녀〉, 〈호두까기 인형〉을 썼다. 이 발레들은 오페라처럼 여러 막으로 구성되어 저녁 시간 내내 공연되는 긴 작품이다. 막 하나하나는 다시

일련의 춤 '넘버'들로 나뉘고, 넘버 대부분은 상당히 짧다. 춤은 노래와 마찬가지로 극한의 스포츠이기 때문이다. 그래서 가끔씩 숨을 돌리기에 충분한 시간이 있어야 한다.

낭만발레의 전통은 20세기에도 조금 더 이어졌는데, 프로코피예프의 〈로미오와 줄리엣〉을 그 예로 들 수 있다. 하지만 변화 역시 많았다. 변화의 상당 부분은 러시아인 세르게이 디아길레프(Sergei Diaghilev)의 공이다. 그는 러시아 발레단(Ballet russe)의 창립자 중 한 명이었다. 당대 최고의 무용가, 작곡가, 안무가(발레감독)와 함께 일하며 혁신을 추구했다. 그들은 지나치게 세련되고 문자 그대로 다소 모호한 무용 양식에서 벗어나고 싶어 했다. 조금 더 강력하고 심지어 불손하기까지 한 무용을 하고 싶었다. 결국 인간은 몽상가일 뿐만 아니라 격렬한 감정과 충동으로 가득 찬 존재 아닌가.

이러한 경향은 이고르 스트라빈스키(Igor Stravinsky)의 발레 음악 〈봄의 제전(Le sacre du printemps)〉에서 믿을 수 없을 만큼 강렬하게 표현되었고, 이내 음악사상 가장 큰 스캔들 중 하나가 되었다. 소동에도 아랑곳없이 현대적인 양식은 음악뿐만 아니라 춤추는 방식에서도 점점 돌파구를 열어 나갔다. 그 이후로 무용예술은 계속 발전해 왔으며 수십 가지 새로운 형태를 채택했다. 예전의 발레도 지금은 훨씬 더 현대적인 방식으로 춤추는 경우가 빈번하다. '발레'라는 용어도 옛날처럼 자주 사용되지 않는다. 그보다는 그냥 '춤'이라고 한다. 오늘날 '춤'은 더 이상 '춤을 위한 춤'을 의미하지 않는다. 춤은 진정한 최고의 예술로 성장했다 ─그러니 최고의 스포츠인 동시에 최고의 예술인 셈이다!

많은 현대 안무가들이 자신의 작업을 전형적인 발레 음악에 국한시키지 않는다는 점도 훌륭하다. 벨기에 안무가 안나 테레사 더 케이르스마커(Anna Teresa de Keersmaeker)의 경우, 14세기의 아르스 수브틸리오르, 바흐의 다양한 작품들, 스티브 라이시(Steve Reich)의 미니멀리즘 작품, 그리고 제라르 그리제이의 다채로운 실내악에서 영감을 받았다. 그녀의 안무를 보고 있노라면 이 음악들의 정수에 깊숙이 빠져들게 된다. 이런 식으로 춤과 음악은 서로를 극대화해 줄 수 있다.

049 조국과 민족을 위하여
국민주의

베토벤과 바그너의 영향력이 어디에서나 똑같이 환영받은 것은 아니었다. 다른 나라들, 특히 중부 및 동부 유럽 출신의 작곡가들도 자기 나라의 목소리를 울려 퍼지게 하고 싶었다. 무엇보다 오페라는 그에 적합한 갈래였다. 조국의 역사와 설화를 담을 수 있을 뿐만 아니라 모국어를 사용할 수도 있으니 말이다.

오페라를 통해 다양한 뭇 언어를 조금씩 알게 되는 것은 정말 멋진 일이다. 그 외국어들을 잘 이해하지 못할 수도 있지만 큰 문제는 아니다(요즘 주요 오페라 하우스에서는 자막을 제공한다). 더 중요한 것은 그 외국어들은 하나같이 놀랍도록 고유한 분위기를 발산한다는 점이다. 러시아어의 '즈냐', '차' 같은 매력적인 발음을 한번 보자. 그것은 그 자체로 하나의 스펙터클이며, 언어는 우리를 곧장 다른 세계로 끌어들인다. 예를 들어 모데스트 무소륵스키의 오페라 중 러시아 차르의 권력욕을 다룬 매우 인상적인 작품인 〈보리스 고두노프〉, 또 〈예프게니 오네긴〉이나 〈스페이드 퀸〉과 같은, 차이콥스키가 특히 좋아했던 그 비극적인 이야기 중 하나를 잘 들어 보면 대번에 실감할 수 있을 것이다.

오페라 외에 교향시 또한 민족의 영혼을 드러내는 데 매우 적합한 갈래였다. 예를 들어 체코의 베드르지흐 스메타나(Bedřich Smetana)는 〈나의 조국〉이라는 제목의, 교향시 6개로 구성된 연작을 작곡했다. 그중 가장 유명한 것은 몰다우(블타바)강을 그린 제2곡인데, 몰다우강이 졸졸 흐르는 샘에서 발원하여 도도한 강물로 커져 흘러가는 모습을 묘사한다.

얀 시벨리우스(Jean Sibelius)의 가장 인기 있는 작품 제목이 〈핀란디아(Finlandia)〉라는 것을 안다면 그가 어느 나라 사람인지도 짐작할 수 있다. 에드바르드 그리그(Edvard Grieg) 또한 최고의 스칸디나비아 작곡가 중 한 명이었다(여기서 '최고'란 비유적인 의미이지 말 그대로 가장 높다는 게 아니다. 그의 키는 1미터 58센티에 불과했다). 그리그는 〈홀베르그 모음곡〉 등의 작품을 썼는데, 홀베르그는 그리그와 마찬가지로 노르웨이 베르겐 출생이며 18세기 전반기 노르웨이의 저명한 사상

가이자 작가였던 인물이다. 그 시대정신을 불러일으키기 위하여 그리그는 이 모음곡을 몇 가지 바로크 춤곡을 기반으로 썼다. 이렇게 낭만주의 작곡가가 자신의 (민족적) 과거에서 영감 받기를 얼마나 좋아했는지 다시 확인할 수 있다.

이는 오페라와 대규모 관현악에서만 일어난 현상은 아니었다. 예를 들어 스페인의 이사크 알베니스(Isaac Albéniz)는 〈스페인 모음곡〉이라는 피아노 작품으로 아스투리아스, 카탈루냐, 세비야 등 스페인의 다양한 지역을 묘사했다. 이 모음곡의 기타용 버전도 있는데, 말할 것도 없이 더 스페인적으로 들린다! 벨기에 플랑드르에서는 주로 페테르 베노이트(Peter Benoit)가 애국적인 작품을 많이 썼다. 오라토리오 〈스헬더강(De Schelde)〉, 오페라 〈헨트 협정(De Pacificatie van Gent)〉, 칸타타 〈플랑드르의 사자(De Vlaamsche Leeuw)〉를 한번 생각해 보라. 베노이트는 자신의 음악이 플랑드르의 독립에 기여하기를 바랐는데, 당시에는 플랑드르가 프랑스어권 벨기에의 영향력 아래에 억눌려 있을 때였다.

자신의 민족을 확실하게 널리 울려 퍼지게 하는 데 현명한 방법은 국가國歌를 잘 활용하는 것이다. 작곡가가 국가 작업을 시작하면 오케스트라 위로 깃발이 나부끼기 시작하는 듯 보인다. 차이콥스키의 〈1812년 서곡〉에서처럼 작곡가가 전쟁 장면을 표현하고 싶어 할 때 특히 흥미롭다. 1812년의 그 전투에서 누가 승리했는지 알고 싶으면 두 나라의 (당시) 국가를 알기만 하면 된다. 이 작품 말미에서 프랑스 국가 〈라 마르세예즈〉는 러시아 국가에 의해 말 그대로 깃밟혀 뭉개진다. 대포의 굉음과 종소리도 덩달아 들을 수 있다.

분명 이 모든 작품에 민족적 성격을 부여하는 것은 내용만이 아니다. 음악 자체도 그 역할을 한다. 요컨대 모든 나라에는 전형적인 민속 색채의 리듬, 음계, 선율, 화음, 춤 형식 등 음악에 매우 독특한 분위기를 주는 갖가지 조그만 요소들이 있다. 그것들을

알고 잘 사용할 줄 안다면 정말로 마법을 부려 음악을 순식간에 스페인 풍이나 러시아 풍으로 들리게 만들 수 있다. 반드시 스페인 사람이나 러시아 사람일 필요도 없다. 예를 들어 조르주 비제(Georges Bizet)는 프랑스인이지만 그의 오페라 〈카르멘〉은 첫 음부터 스페인의 태양에 흠뻑 젖어 있다. 심지어 오페라는 프랑스어로 돼 있는데도 말이다. '스페셜한 스페인 악센트'라는 말을 '스페살로스 스페이노스 악센토스'와 비교해 보면, 세 번 나오는 '-오스'라는 어미 때문에 스페인어처럼 들리지 않는가? 사실 스페인어에 저런 말은 없는데 말이다!

050 비바! 베르디
더 나은 벨칸토

독일인에게 음악의 신이 바그너라면, 이탈리아인에게는 베르디가 그 자리를 차지한다. 이탈리아의 도시나 마을에 코르소(corso, 가로)나 피아차(piazza, 광장) 없는 곳은 더러 있어도 Via Giuseppe Verdi(주세페 베르디길) 없는 곳은 없다. 남녀노소 막론하고 이탈리아인이라면 누구나 베르디의 가장 유명한 선율을 휘파람으로 불 줄 안다. 사실은 이탈리아인만도 아니다. 베르디의 음악은 거의 전 세계적으로 알려져 있고 사랑받고 있다. 〈아이다(Aida)〉 중 '개선 행진곡', 〈나부코(Nabucco)〉 중 '히브리 노예들의 합창', 〈리골레토(Rigoletto)〉의 아리아 '여자의 마음(La donna è mobile)'을 생각해 보라. 혹시 제목은 모를 수 있어도 선율은 확실히 알고 있을 것이다. 예를 들면 '히브리 노예들의 합창'은 가능한 모든 언어와 양식으로 수십 개의 커버곡이 만들어졌다. 그 '최고 히트곡'이 베르디 작품 중 최고의 것은 아닐지 모르지만, 그것은 중요하지 않다. 그런 식으로 우리는 음악과 함께한다. 가장 유명한 것이 항상 최고는 아니며, 최고가 항상 가장 유명한 것은 아니다! 정말 최고를 찾고 싶다면, 직접 찾아보아야 한다. 때로는 굴속의 진주처럼 깊이 숨겨져 있다. 하지만 찾는 과정 자체가 제일 재미있으니, 예상하지 못한 오만 가지 것들을 발견하기 때문이다!

정말이지 오페라를 감상할 때는 절대로 그저 하이라이트만 들어서는 안 된다는 점이 아주 중요하다. 영화를 볼 때 단지 '최고의 장면'만 보는 것은 아니지 않은가? 영화감독과 마찬가지로 오페라 작곡가는 이야기를 구축해 나간다. 작곡가는 길고 짧은 파도 속에서 긴장을 고조시키고 이완시킨다. 곡 하나하나는 작곡가가 의도한 그 지점에서 가장 잘 작동한다. 다른 데서라

면 약간 시시하게 들릴 수도 있는 아리아도 '제때'에 등장하면 폭탄이 될 수 있다. 그래서 오페라에 푹 빠져들고 싶다면 시간을 들여서 항상 처음부터 시작해야 한다. 그리고 사실 그것은 모든 음악에서 마찬가지다.

베르디는 타고난 오페라 작곡가였다. 그는 로시니, 도니체티, 벨리니의 벨칸토 오페라가 한창이던 시기에 성장했다. 이탈리아어 '벨칸토(bel canto)'는 '아름다운 노래'라는 뜻이다. '아름다운 노래'에 집중하는 이러한 경향은 베르디에게서도 잘 드러나는데, 특히 그의 초기 작품에서 잘 볼 수 있다. 하지만 이내 그의 내면에 잠자던 진짜 연극광狂이 눈을 떴다. 그는 순수한 벨칸토와 점점 더 거리를 두었고, 보다 극적인 면을 점점 더 생각했다. 바그너와는 달리 이는 통으로 음악을 쓴 오페라로 이어지지 않았다. 베르디는 '아리아'와 '억제되지 않고 자유로운 노래'라는 아이디어를 고수했다. 순수한 선율과 맑은 창법은 피사의 사탑처럼 이탈리아 오페라의 일부다. 베르디는 그 아름다움에 의미를 부여했다. 그는 어떤 감정이든, 심지어 단순하지 않은 감정도 선율로 옮길 수 있었다. 또한 관현악이 거기에서 중요한 역할을 하게끔 했다. 관현악이 바그너의 악극에서처럼 강조되어 있지는 않아도 분위기와 긴장감을 아주 많이 결정한다. 모름지기 청취자의 상상력을 가장 많이 끌어들이는 것은 언제나 선이지만, 곡의 성격을 실제로 결정하는 것은 반주인 경우가 많은 것이다. 예를 들어 달콤한 선율에 떫은맛의 화음을 추가하여 완전히 시큼하게 만들거나, 긴장감 있는 음들을 루프처럼 연결하여 사랑스러운 보컬 라인을 자극할 수 있다. 베르디는 진정으로 이 분야의 달인이었다. 결과적으로 그는 청중을 언제나 완전히 통제했다. 그러니 그의 천재성에 한번 빠져들어 보자. 선택의 폭은 넓다. 〈맥베스〉, 〈라 트라비아타〉, 〈오텔로〉… 어느 하나 할 것 없이 다 걸작이다.

051 막대기를 든 펭귄
지휘자

음악을 함께 연주하려면 '정말로 함께' 있는 것, 다시 말해 '템포를 맞추는' 것이 중요하다. 이것이 언제나 쉽지는 않다. 바이올린 소나타를 예로 들면, 피아니스트는 피아노 앞에 앉아 있고 바이올리니스트는 피아니스트에게 등을 돌리고 서서 연주한다. 따라서 '함께' 잘할 수 있으려면 서로 약속이 필요하다. 몸짓언어가 여기에서 중요한 역할을 한다. 음악가들은 때로는 눈을 마주치고, 때로는 손동작을 크게 하며, 때로는 관악기 연주자가 아니라도 눈에 보이도록 깊은 숨을 들이마신다. 이런 식으로 서로 템포를 맞추고 연주가 정확한 순간에 들어가게끔 한다. 연주하는 음악가가 많으면 많을수록 이 일은 당연히 어려워진다. 음악가들은 그런 훈련을 많이 하지만, 연주단이 지나치게 커져 버리면 일반적으로는 한 사람에게 그 인솔을 맡긴다. 바로 지휘자다.

원래 지휘자란 주로 그저 '박자 맞춰 주는' 사람이었다. 대부분의 경우 지휘자 자신도 연주를 함께 하곤 했다. 제1바이올린 수석이나 '콘서트 마스터'인 경우도 많았지만 하프시코드나 피아노를 연주하는 경우가 더 많았다. 요즘의 브라스 밴드 우두머리가 휘두르는 것 같은 무거운 장대를 들고 오케스트라 앞에 서 있기도 했다. 17세기 프랑스 작곡가 장바티스트 륄리는 지휘봉으로 쓰던 장대로 어쩌다가 자신의 발을 내리쳤는데, 이 때문에 발에 염증이 생겨 정말로 목숨을 잃고 말았다! 훗날 그 우람한 장대는 오늘날 우리가 자주 접하는 가늘고 길쭉한 모양의 작은 막대기에 자리를 내어 주었다. 새 지휘봉은 더 안전할 뿐만 아니라 무엇보다도 더 우아하고 사용하기가 편했다.

지휘자의 역할은 서서히 바뀌어 가기 시작했다. 물론 박자를 제시하는 일이 중요했지만, 지휘자 자신이 점점 더 예술가가 되어 갔다. 지휘자들은 우선, 연주할 작품을 '해석'했다. 곡을 얼마나 빠르게 혹은 느리게 연주해야 하는지, 이 패시지는 얼마나 세게 울려야 하고 저 패시지는 얼마나 여리게 울려야 하는지 등을 깊이 생각했다. 또한, 재료를 앞에 두고 있는 요리사처럼 오케스트라와 '게임'을 하기 시작했다. 여기에 이걸 조금 더, 저기에 저걸 조금 더—이렇게 (그들을 위한!) 완벽한 균형을 찾아 나갔다. 그런 식으로 지휘자마다 자신만의 '버전'을 만들었는데, 이는 주로 '지휘 테크닉'과 관련되었다. 어떤 지휘자는 무용수 같았고, 어떤 지휘자는 공기를 반죽하거나 안수 치료를 하는 사람처럼 보였다. 오케스트라를 다루는 방식에도 큰 차이가 있었다. 어떤 지휘자는 노골적인 폭군이었고, 어떤 지휘자는 마술사나 관리자처럼 행동했다. 온갖 종류의 유형이 등장했고 지금도 여전히 찾아볼 수 있다! 지금은 녹음 기술이 있으므로 우리는 거의 모든 곡을 다른 여러 녹음과 비교할 수 있다. 그야말로 수백 가지의 연주 버전이 있는 곡들도 있다.

위대한 지휘자들은 19세기 후반부터 갈수록 유명해졌다. 지휘자는 직접 연주를 하지는 않았지만 종종 진짜 인기 스타로 성장하곤 했다. 그들은 또한 아주 특별한 의상을 입는 게 보통이었다. 연미복과 흰색 셔츠에 흰색 나비넥타이 차림으로, 어찌 보면 막대기를 든 펭귄 같은 모습이었다. 오늘날 지휘자는 그보다는 더 단순하게 차려입으며, 어떤 지휘자들은 지휘봉을 쓰지 않거나 이쑤시개를 갖고 지휘하기도 한다.

그러나 위대한 스타 지휘자들의 전통은 아직 사라지지 않았다. 콘서트 기획사와 음반사들은 성공을 보장해 주는 유명한 이름을 내세우기를 좋아한다. 그렇다. 훌륭한 축구 감독의 경우와 좀 비슷하다. 직접 경기에 뛰지 않지만 경기를 어떻게 해야 하는지 방법을 결정하는. 다만, 일반적으로 지휘자 쪽이 느닷없이 해고될 가능성이 축구 감독보다는 덜하다.

052 베토벤의 긴 그림자

낭만 교향곡

19세기의 많은 작곡가들에게는 베토벤의 음악이 그림자처럼 드리워 있었다. 사실상 모든 기악 갈래에서 그랬지만 교향곡에서 더욱 그랬다.

그러나 당시의 가장 현대적인 작곡가들은 이에 거의 신경을 쓰지 않았다. 그들은 그저 같은 길을 계속 갔으나, 훨씬 더 급진적이었다. 예를 들어 베를리오즈는 〈이탈리아의 해럴드(Harold en Italie)〉나 〈로미오와 줄리엣(Roméo et Juliette)〉처럼 오페라나 협주곡 같은 교향곡을 썼다. 리스트는 교향시를 창안했으며, 실제로 〈파우스트 교향곡〉처럼 여러 개의 교향시로 구성된 교향곡을 작곡했다. 모든 혁신가 중 바그너가 가장 멀리 나아갔다. 그는 베토벤의 〈교향곡 제9번〉을 말 그대로 종점으로 간주했다. 바그너에 따르면 이 작품에서 음악과 말이 마침내 서로 결혼하기로 합의했고, 그 순간부터 그 결합은 '미래의 예술작품'으로 발전할 수밖에 없었다. 그리고 그것은 당연히 바그너 자신의 악극이었다!

다른 작곡가들은 베토벤의 영향에서 벗어나기 힘들어 했다. 그들은 베토벤 이후에도 여전히 음악을 쓸 수 있는지, 그리고 어떻게 그럴 수 있는지 큰소리로 자문했다. 어떤 이들은 베토벤을 '모방'하는 것 이상을 얻지 못했지만, 그건 말이 되지 않았다. 낭만주의에서는 독창적이 되거나, 아니면 아무것도 아니었다. 더 옛날에는 그렇지 않았다. 그때는 스승을 모방하고 거기에 자신의 무언가를 추가하는 것이 관례였다. 그것이 명예로운 일이자 최고의 학습 경험으로 여겨졌다. 그러나 그것이 낭만주의 시대에 바뀌었다. 어릴 때부터 자신의 날개를 펼쳐야 했다! 모방범은 금세 버려졌다. 이런 경향은 젊은 작곡가들에게 크나큰 압박이 되었으나, 오늘날 우리가 연주하는 모든 작곡가들은 물론 어떤 식으로든 '새로운 것'을 만들어 내는 데 성공했다.

모든 사람이 똑같이 진보적인 것은 아니지만 부드러운 진보도 가치가 있다. 슈만, 멘델스존, 브람스, 브루크너의 음악이 이를 증명해 준다. 때때로 이들 작곡가를 '보수적'이라고 부르지만 그건 전적으로 사실이 아니다. 그들의 무기는 베를리오즈, 리스트, 바그너처럼 성벽을 부술 만한 것은 아니었을지 몰라도 새롭고 기발하여 충분히 개성적이었다. 그리고 가끔은 오늘날 어떤 사람들이 주장하는 것보다 더 혁신적이기도 하다.

19세기의 마지막 위대한 교향곡 작곡가는 구스타프 말러였다. 그는 낭만주의의 거의 모든 주요 혁신을 이끌어 내었다. 그의 〈교향곡 제8번〉이 〈천인 교향곡(Symphonie der Tausend)〉으로 불리는 데는 그럴 만한 이유가 있다. '천'은 (다소 과장해서) 곡을 연주하는 데 필요한 음악가의 수를 의미한다. 그러나 특히 어떤 한계를 가리키는데, 이보다 더 큰 것은 실제로 더 이상 불가능하기 때문이다. 화성도 여기에서 엄청난 압박을 받고 있기에 더 흥미롭지도 않다. 특히 바그너의 오페라 〈트리스탄과 이졸데(Tristan und Isolde)〉 이후로 작곡가들은 화성의 긴장감을 높이고 이완의 순간을 늦추기를 좋아했다. 그러나 물론 끝없이 그 압박을 높일 수는 없다. 어느 시점에서는 결단을 내려야 한다. 긴장을 풀고 되돌아가거나, 계속 나아가서 폭발시키거나. 이것이 말러가 그의 최신 교향곡들에서 작동시킨 전환점이다. 말러의 (미완성으로 남은) 〈교향곡 제10번〉의 1악장에서는 말 그대로 임박한 파열을 귀로 들을 수 있는 순간이 있다. 20세기 초에 더 많은 작곡가들이 그 '파열'이라는 난제와 씨름했다. 나중에 이에 대해 다시 확실히 다루겠지만, 다음 장에서도 얼마간 소개해 놓았다.

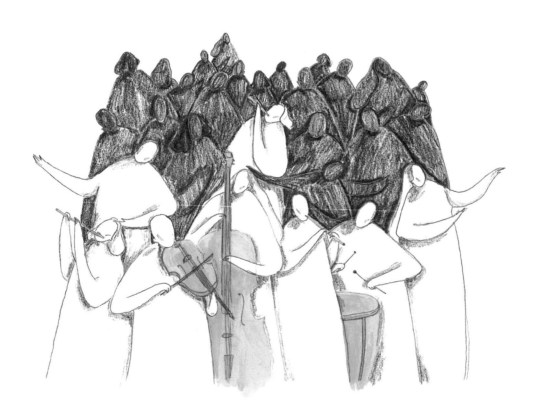

♪ 뮤직박스 10

조이고 풀기
— 화음과 화성

화성(하모니)이란 '화음(코드)'을 연결하는 방식이다. 두 개 이상의 음이 '함께 울리면' 화음이 생긴다.

화음마다 특성이 크게 다를 수 있다. 어떤 음들은 서로 너무 비슷해서 거의 같은 음으로 들린다. 피아노(앱)에서 아무 음이나 친 다음에, 그다음부터 일곱 번째 키를 쳐 보자. 두 개의 음은 거의 하나의 음처럼 들리며, 키를 동시에 누르면 특히 그렇다. 이 두 음의 이름이 같은 것은 우연이 아니다. 요컨대 두 소리는 가까운 친척인 것이다. 이름이 다른 음들은 그렇지 않다. 언제 들어도 확실히 별개의 소리로 들린다.

그런데 어떤 화음은 그럴듯하고, 어떤 화음은 그렇지 않다. 서로 잘 어울리는 음들이 있는 반면, 서로 끔찍하게 어긋나는 음들도 있다. 앞의 것을 '협화음(consonant)'이라고 하는데, '함께 소리난다'는 뜻이다. 뒤의 것은 '불협화음(dissonant)'이라고 하며 '따로 소리난다'는 뜻이다. 협화음은 평온함을 느끼게 해 주고 불협화음은 긴장을 만들어 낸다. 피아노에서 협화음과 불협화음은 서로 멀리 떨어져 있지 않은데도 우리 귀에서는 사뭇 차이 나는 세계를 만든다. 이를테면 나란한 흰 키 두 개를 동시에 누르면 소리가 귀를 긁지만, 키 한 개를 건너뛰면 아주 달콤한 화음을 얻을 수 있다.

방금 말한 음 두 개짜리 화음이 2화음이다. 3화음, 4화음, 5화음 등도 있다. 화음 한 개 안에 음이 많을수록 긴장이 더 많이 생긴다. 물론 작곡가들은 이 긴장을 열심히 써먹는다. 결국 음악이란 긴장을 쌓고 허무는 스토리 아닌가. 악곡이 도대체 무엇에 관한 내용인지 전혀 모른다 해도(또는 아무 내용이 없다 하더라도!) 우리는 긴장을 경험한다. 작품은 흔히 이완된 분위기에서 시작한 다음에 긴장을 쌓아 가고, 결국은 긴장을 다시 풀어 주는 과정이다. 대체로 이런 커다란 물결을 이루며 흘러가고, 이런 방식으로 음악이 그야말로 무척 흥미진진해진다.

'협화음'과 '불협화음' 간의 투쟁은 사실 모든 다성음악에서 발견되는 현상이다. 협화음과 불협화음은 시대별로 약간씩 지위가 바뀌기는 한다. 중세에는 '불협화음'으로 간주되던 화음을 훗날의 작곡가들은 '협화음'으로 보기도 한다.

19세기부터 작곡가들은 점점 더 불협화음에 매달렸다. 천천히 그리고 꾸준히 긴장을 쌓아 가기를 좋아했고, 긴장이 가벼워진다 싶으면… 다시 조금 더 조여 나갔다. 이러면 아주 길다란 '긴장의 아치'가 만들어져서 청중은 정말로 숨이 막힐 지경이 된다. 긴장이 고조되면 숨을 참는 경향이 있지 않은가. 알고 보면 이는 신문의 만화나 TV 시리즈에서 손에 땀을 쥐게 하는 '클리프행어'처럼 작동한다. 호기심을 자극하면서 다음 편을 기다리게 만드는 것이다. 무슨 일이 닥칠지 신경이 곤두서지만, 대부분의 경우 실제로는 아무 일도 일어나지 않는다. 또 다른 클리프행어가 있을 따름이다. 이런 식으로 결국 어떻게 끝날지 마저 듣고 싶어 하는 청취자를 끊임없이 음악에 끌어들인다.

마침내 대단원이 닥치면 엄청난 해방감이 느껴진다. 그러나 이제는 좀 아쉽기도 하다. 정말로 다 끝났으니까….

053 휘핑크림과 샴페인
오페레타

19세기 동안 코믹 오페라는 배경으로 물러나며 다소 희미해졌다. 베르디, 바그너, 마이어베어 같은 작곡가들이 주로 진지한 곡을 쓰면서 당시 시대를 주름잡았다. 낭만주의자들은 무엇보다도 고통과 시련을 선호했다.

그러나 물론 대중은 당연히 언제나 멜랑콜리한 기분으로 집으로 돌아가기를 원하지 않았다. 게다가 늘 더 좋은 오락거리를 좋아했기 때문에 새로운 갈래가 등장했으니, 바로 44번에서 소개한 오페레타였다. 자크 오펜바흐는 실제로 이 갈래로 특히 파리에서 큰 성공을 거둔 최초의 인물이었다.

독일어권 유럽에서 이 갈래는 19세기의 마지막 사분기가 되어서야, 주로 빈에서 폭발했다. 빈에서 요한 슈트라우스 2세는 오페레타의 '황금기'의 대형 스타로 떠올랐다. 빈 신년 음악회의 분위기를 북돋우는 전형적인 음악들, 그 무수한 왈츠와 행진곡과 폴카로 잘 알고 있을 그 슈트라우스다. 그런데 그는 이런 곡들 말고 오페레타도 썼다. 그중 가장 잘 알려진 작품은 변함없이 〈박쥐(Die Fledermaus)〉이다. 예전의 오페라 부파 작품들과 마찬가지로 오페레타에서도 오해

와 코믹한 설정이 차곡차곡 쌓인 구성에, 매혹적이고 평온한 음악과, 종종 자못 멜랑콜리한 상황이 섞여 있다. 다만 오페라 부파와 달리 오페레타의 이야기는 19세기 말의 들썩이는 도시, 휘핑크림으로 범벅된 무도회와 발레, 샴페인 터지는 소리 요란한 빈에서 펼쳐진다.

독일어권 오페레타의 전통은 오랫동안 이어진다. 프란츠 레하르(Franz Lehár)는 〈유쾌한 미망인(Die lustige Witwe)〉과 〈미소의 나라(Das Land des Lächelns)〉로 엄청난 히트를 쳤다. 그에게는 애석하게도 〈유쾌한 미망인〉은 나중에 아돌프 히틀러가 가장 좋아하는 작품이 되었다. 보아하니 히틀러는 자신이 훗날 얼마나 많은 미망인들에게 (한참 덜 유쾌한 일로!) 양심의 가책을 느끼게 될지 알지 못했다! 그는 이 오페레타를 너무 좋아한 나머지 레하르가 사실은 헝가리인이며 그의 아내는… 유대인이라는 점을 '잊어버렸다'.

오페레타는 영국에도 발판을 마련했다. 특히 길버트와 설리번(Gilbert and Sullivan) 두오의 〈미카도(The Mikado)〉는 직격탄이었다. 〈미카도〉는 동양에 대한 서양의 환상을 보여 주는 숱한 작품 중 하나다. 이는 19세기 말에 매우 흔하고 다양한 형태로 나타났는데, 〈미카도〉의 경우 일본식 무대는 주로 영국 정치인들을 마음껏 조롱하기 위한 수단으로 쓰였다. '낯선' 환경에다 스포트라이트를 비춤으로써 작가들은 온갖 제동장치를 다 해제할 수 있었다. 알아듣는 사람은 알아들을 터였다. 어쨌든 〈미카도〉는 폭탄처럼 서구 사회를 강타했고, 오늘날까지 세계에서 가장 많이 공연되는 영어 악극 중 하나가 되었다. 이 작품은 또한 20세기에 이르러 엄청난 인기(그리고 수익성도!)를 끌게 될 갈래인 뮤지컬을 예고하고 있다.

054 영국적인, 너무나 영국적인
바다 건너 음악(2)

영제국은 비유적으로뿐 아니라 말 그대로도 '동떨어진' 국가집단이다. 모든 것이 조금 다르다. 예를 들어 자동차는 왼쪽으로 다니고, 유로(Euro)화는 그 나라에 파고들지 못했다. 사실 영국은 언제나 그랬고, 영국인 자신들은 그대로도 괜찮아 한다. 그러니 영국인이 '동떨어진' 것은 얼마간은 사실이다.

그러나 사실과 다른 것은, 대륙 유럽의 일부 악의적인 사람들이 주장하는 것처럼 영국이 '음악 없는 나라'는 아니라는 점이다. 영국 음악사의 모든 시기가 똑같이 흥미진진한 것은 아니지만, 그건 대부분의 나라도 마찬가지다. 과거에는 게오르크 프리드리히 헨델이나 요한 크리스티안 바흐처럼 영국의 음악 생활에 활력을 불어넣은 이들이 종종 외국인이었다는 점도 사실이다. 그러나 그것도 틀림없이 영국만의 얘기는 아니다. 사실 영국 음악에는 여러 차례의 번영기가 있었다.

앞에서 헨리 퍼셀의 시대 얘기를 했지만, 후기 낭만주의 또한 영국에서는 완전히 직격탄이었다. 당시 많은 작곡가들은 자신의 영국적 영혼을 드러낼 수 있는 개인적인 언어를 찾고 있었다. 그들은 대규모 오케스트라와 최소한 그 정도 크기의 합창단으로 편성된 작품을 선택했는데, 어느 정도는 게오르크 프리드리히 헨델의 오라토리오 전통이었다(대부분의 영국인들은 실제 독일인 헨델을 영국인이라고 생각한다. 그래서 언제나 그를 '조지 프레더릭' 헨델이라고 부르는 것이다! 아닌 게 아니라 그는 영국 국적을 갖긴 했다).

위대한 영국 작품 중 일부는 유럽에도 침투했다. 에드워드 엘가(Edward Elgar)의 〈수수께끼 변주곡 (Enigma Variations)〉이나 〈위풍당당 행진곡(Pomp and Circumstances March)〉이 그 예다. 영국인들에게 〈위풍당당 행진곡〉이란, 오스트리아인들에게 〈라데츠키 행진곡〉과 같은 것, 그러니까 주요 파티 에서 없어서는 안 될 음악이다. 물론 좀 더 심오한 작품도 있다. 역시 엘가의 〈게론티우스의 꿈(The Dream of Gerontius)〉이다. 이 작품은 오늘날 영국에서 헨델의 〈메시아〉만큼이나 사랑받고 있다. 무슨 말이냐 하면, 〈메시아〉처럼 모든 영국 합창단의 영원한 넘버 원 히트곡이라는 말이다!

영국의 영혼에 더 깊이 들어가고 싶다면 본윌리엄스의 〈바다 교향곡(A Sea Symphony)〉도 꼭 들어 보 아야 한다. 이 작품의 도입부 비트만으로도 들을 가치가 있다. "Behold the sea(바다를 보라)"라고 합 창단이 외치는데, 이것이야말로 한 시간이 넘도록 할 수 있는 일 아닐까? 음악으로 바다를 보기. 그 보다 더 영국적일 수는 없다!

영국인은 언제나 노래하기를 무척 좋아했으며 화려함을 싫어한 적이 없다. 그러니 세계에서 가장 큰 콘서트홀 중 하나인 로열 앨버트 홀이 런던에 있는 것은 우연이 아니다. 수년 동안 이 홀은 인기 있 는 프롬나드 콘서트, 즉 프롬스 페스티벌의 본거지로 가장 잘 알려져 있다. 프롬나드 콘서트는 처음 부터 많은 대중에게 다가가기 위해 고안된 것이었다. 그래서 원래는 사람들이 그냥 거니는 공공 공

원에서 펼쳐졌다('promenade'는 산책이라는 뜻의 멋진 단어다). 그래서 나중에는, 공원 콘서트를 그대로 두면서도 로열 앨버트 홀을 안식처로 삼았다. 영국의 프롬나드 콘서트에서는 클래 식 음악이 여전히 중심이며, 자신들의 나라인 영국 레퍼토리에 각별히 신경 쓴다. 유명한 곡 〈지배하라 브리타니아여(Rule Britannia!)〉가 울 려 퍼질 때면 홀이 거의 문자 그대로 터져 나 갈 듯하고 순식간에 카니발이 열린 것 같아지 면서 무척 특별해진다!

055 빛과 색채의 예술
인상주의

19세기 말 프랑스에는 낭만주의가 여전히 살아 있었다. 바그너의 영향이 여전히 남아 있고 또 잘 느낄 수 있었는데, 때로는 큰 긴장을 유발했다. 어떤 사람들은 프랑스 음악이 너무 독일적으로 되었다고 생각했다. 프로이센·프랑스 전쟁(보불전쟁, 1870~1871) 이후에 특히 민감했다. 일부 프랑스 사람들은 끊임없이 '진짜 프랑스' 음악을 외쳤다. 심지어 그 목적을 위해 특별한 협회를 설립하기도 했다. 그중에서 카미유 생상스(그의 반짝이는 〈동물의 사육제Le carnaval des animaux〉가 가장 잘 알려져 있다), 세자르 프랑크(César Franck), 가브리엘 포레(Gabriel Fauré), 에르네스트 쇼송(Ernest Chausson) 등이 여기에서 중요한 역할을 했다.

그러나 기존의 모든 음악 및 바그너의 스타일과는 엄청나게 다른 음악을 쓰기 시작한 때는 다음 세대는 되어서였다. 그 세대의 음악이 어찌나 혁신적이었던지 작곡가들은 한 발은 19세기에, 한 발은 20세기에 걸치고 있는 듯 보였다. 오늘날 이 운동을 우리는 인상주의로 알고 있다.

인상주의라는 이름은 자신을 표현할 새로운 방법을 모색한 젊은 예술가들의 회화에서 온 것이다. 모네, 마네, 세잔, 르누아르 같은 화가들은 고전 회화에 등을 돌리고 완전히 새로운 방식으로 작업하기 시작했다. 그들은 특히 빛과 색에 관심이 많았다. '무엇을' 그리느냐보다 '어떻게' 그리느냐가 더 중요했다. 모네가 루앙 대성당의 파사드를 서른 번 넘게(!) 그렸다는 것을 어떻게 설명할 수 있을까? 당연히, 날씨와 빛에 따라 성당이 매번 다르게 보였기 때문에 그것이 의미가 있는 것이다. 사실 그는 대성당을 그린 것이 아니라 빛을 그렸다!

음악에서도 인상주의자들은 주로 색깔(음색)에 관심이 있었다. 그래서 그들도 자연에 매료되었다. 예를 들어 〈물결의 희롱(Jeu de vagues)〉은 〈물의 반영(Reflets dans l'eau)〉이나 〈눈 위의 발자국(Des pas sur la neige)〉만큼이나 작곡가들의 상상력을 자극했다(발군의 인상주의 작곡가 클로드 드뷔시의 작품 제목 몇 개를 들먹여 봤다). 아닌 게 아니라 드뷔시도 〈물에 잠긴 성당(La cathédrale engloutie)〉에서처럼 대성당에서도 여러 차례 영감을 받았다!

다른 대부분의 음악과는 달리 프랑스 인상주의는 '이야기'를 들려주는 것이 아니라 '분위기'를 불러일으키고자 했다. 그들은 드라마를 제쳐 놓고 시를 그 자리에 앞세웠다. 결과적으로 그들의 음악은 종종 미묘하고 여리며, 관현악의 음색을 설레게 자극하는 것을 선호한다. 예를 들어 관현악 작품 〈바다(La mer)〉의 시작 부분에서와 같이 하프, 속삭이는 타악기, 그리고 누그러진 음색을 좋아했다. 또 경계를 흐릿하게 만들기도 좋아했다. 모네의 대성당 그림에 딱딱한 직선이 없는 것처럼 인상주의 음악에서는 모든 것이 거의 눈에 띄지 않게 서로 뒤섞여 흐른다. 눈물이 고인 눈으로 세상을 바라보는 듯하다. 오페라 음악에서도 드뷔시의 〈펠레아스와 멜리장드(Pelléas et Mélisande)〉에서처럼, 행동을 선명하게 표현하기보다는 헤아릴 수 없는 슬픔과 갈망을 조심스럽고 몽롱하게 표현하는 데 중점을 둔다.

인상주의자들은 덜 익숙한 다른 음향 세계에 관심이 많았다. 이를테면 동양적인 음향을 좋아했다. 서양인의 귀에 동양의 소리는 언제나 약간 모호하게 들리는데, 그것이 바로 그들이 찾고 있던 소리였다. 〈파고다(Pagodes)〉가 그 좋은 예다. 이 작품에서 드뷔시는 동양의 음계를 사용하고 나아가 인도네시아의 가믈란(gamelan) 합주의 소리를 모방한다. 가믈란은 주로 금속 타악기로 편성되며 부드럽고 윙윙거리는 소리를 만들어 매우 신비한 분위기를 자아낸다.

7

20세기와 21세기 음악

여러분! 곧 20세기에 도착하겠습니다!

많은 사람들이 20세기와 21세기의 모든 음악이 '난해하고' '다가가기 어렵다'고 생각한다. 1900년 이후로 단순하지 않은 음악이 많이 작곡되기는 했지만, 그렇다고 성급히 결론을 내리면 안 된다. 1900년 이후의 음악은 워낙 다양해서 이를 하나로 뭉뚱그리는 것은 어불성설이다. 어떤 음악형식은 정말로 약간 '폐쇄적'일 수 있지만, 또 어떤 음악은 청중과 직접 접촉하기를 추구한다. 어쨌든 빈대 잡다 초가삼간을 태우는 것은 안타까운 일이다. 그러다가는 아름답고 즐겁고 재미있고 흥미진진하고 또는 뭔가를 찾을 수 있는 많은 음악을 놓칠 수 있다. 그러니 '난해하다'는 등의 뭇 편견에 구애받지 말고 스스로 판단하자.

더욱이 이른바 '진짜로 어려운 음악'의 경우도 사정이 그렇게 나쁘지만은 않다. '어려운' 음악이란 도대체 무슨 말일까? 우리의 기대에 부응하지 않으면 어려운 음악일까? 가령 노래를 따라 부를 수 있어야 한다거나 조금은 '예측'할 수 있어야 한다고 생각하는가? 하지만 왜 꼭 그래야만 할까? 음악은 '선율을 따라 부르거나 짐작할 수 있는 것'을 넘어선다. 음악은 소리의 영역이고, 우리가 소리를 가지고 만들 수 있는 모든 것은 그 영역의 일부에 해당한다. 미술과 한번 비교해 보자. 우리는 그림을 놓고는 이런 말을 안 하지 않는가. "그림이란 그 안에 그려진 것을 내가 이해할 때, 가령 빨간 점이 튤립의 표현이라는 것을 명확하게 알 수 있을 때, 그럴 때만 아름다운 것이다." 반드시 그래야 하는 것은 아니다. 존재하는 어떤 것의 이미지가 아니더라도 단지 색채의 조합만으로도 아름다운 그림은 수두룩하다. 음악도 이런 식으로 들으면 된다. 꼭 어떠해야 한다는 법은 없고 모든 것이 가능하다. 물론 모든 것을 똑같이 환상적이라고 느낄 필요는 없으며, 그게 요점도 아니다. 중요한 것은 귀를 미리 닫아 버리지 않는 일이다.

마지막으로 한 가지 덧붙이자면, '현대'예술가들은 자신의 예술작품의 의미를 매우 깊이 생

각하곤 한다. 음악에서도 마찬가지로 '이면에' 어떤 이야기가 있는 경우가 많다. 그것을 꼭 알아야 하는 것은 아니지만, 알면 때로 예술가가 하는 작업을 더 잘 이해하는 데 도움이 된다. 대부분의 예술가는 단순히 아름다운 대상을 만드는 것 이상을 원한다. 그들은 세상에 대해 말하고 싶어 하며, 그러도록 자신의 언어를 디자인하는 경우가 많다. 그 모든 언어를 조금씩 조금씩, 화가 한 명 한 명, 작곡가 한 명 한 명, 차근차근 배우면 된다. 예술가들에게 나를 열어 놓으면 얼마나 많은 세계가 여전히 나를 기다리고 있는지 놀랄 것이다. 그리고 '예술'을 통해 '현실 세계'에 대해 얼마나 많이 배울 수 있는지에 대해서는 훨씬 더 놀랄 것이다.

056 새로운 우주
경계 허물기

　낭만주의 시대 후기에는 음악에 긴장감이 점점 더해 갔는데 특히 화성 분야가 그랬다. 20세기 초에도 이런 경향이 이어졌다. 어떤 작곡가들은 아무런 구속도 받지 않고 궁극의 한계를 찾아 나섰다. 말러의 후기 교향곡뿐만 아니라 리하르트 슈트라우스의 초기 오페라인 〈살로메(Salome)〉와 〈엘렉트라(Elektra)〉에서도 긴장감이 거의 견딜 수 없을 정도다. 슈트라우스는 이 두 오페라에서, 격렬한 불협화음에서 또 다른 불협화음으로 돌진한다. 많은 사람들은 그 오페라가 무엇보다… 불협화음의 걸작이라고 생각했다! 모두가 하나같이 한계에 도달했다고 느꼈다. 청중은 가슴을 움켜쥐었고 상당한 수의 작곡가들은 당황하여 어쩔 줄을 몰랐다. 어떤 작곡가들은 속도를 살짝 늦추고 긴장을 조금 풀기로 마음먹었다. 다른 어떤 이들은 계속해서 경계 안에서 놀았다. 그러나 이 경계를 이제는 허물어야 한다고 생각한 작곡가도 한 명 있었으니, 바로 아르놀트 쇤베르크다.

　쇤베르크는 정말 특별한 사람이었다. 그는 음악 수업을 받은 적이 없지만 음악으로 무엇이든 할 수 있었다. 예를 들어 그가 1900년에 착수한 〈구레의 노래(Gurrelieder)〉는 세기 전환기에 상상할 수 있는 모든 음악 테크닉의 일종의 카탈로그를 형성한다. 그러나 쇤베르크에게는 '모든 것'이 충분하지 않은 모양이었다. 그는 더 원했다! 그는 이전의 모든 음악과 완전히 다른 소리를 내는 완전히 새로운

음악을 개발하고 싶었다. 우리 모두에게 (언제나!) 익숙한 모든 음향과 분리되는 음악 말이다.

오늘날 이 새로운 양식은 '무조음악(atonale Musik)'이라고 불린다. 잘 알려진 〈사운드 오브 뮤직〉의 음계는 잔해만 남았다. 마치 모든 것이 가능하고 어떤 규칙도 없다는 듯이, 비틀거리는 소리만 있는 듯하다! 쇤베르크는 이 양식을 시도한 초기 작품 중 하나인 〈현악 사중주 제2번〉 2악장에서, 소프라노가 매우 조심스레 슈테판 게오르게의 시를 노래하도록 한다. "나는 다른 행성의 공기를 느낀다 (Ich fühle Luft von anderem Planeten)." 그리고 음악이 정말 그렇게 들린다. 마치 그녀가 대기권의 끝에서서 막 떠나려는 것만 같다. 기이하게 들리고, 실제로 그렇다. 중력이 없어지는 듯한 느낌이다. 그러나 매우 흥미로운 점도 있다. 새로운 우주에 진입한다는 것이다. 어쩌면 처음에는 조금 걱정이 될 수 있지만, 사람의 귀는 종종 자신이 생각하는 것보다 더 많은 것을 처리할 수 있고, 혼돈 속에서도 이윽고 곧 모종의 질서를 인식하기 시작한다!

'다른 행성'이라는 말은 쇤베르크의 〈현악 사중주 제2번〉에 나오는 구절이다. 이 작품의 2악장은 반드시 들어 보아야 한다. 그 안에서 길을 잃지 않기란 어렵다는 것을 대번에 알게 될 것이다. 음악이 사방으로 흘러가는 듯 보여서, 이내 방향 감각을 잃어버리고 만다. 그러다가 갑자기 잘 알려진 옛 민요가 불쑥 튀어나온다. 네덜란드에서는 〈신터클라스(산타클로스) 노래〉로 알려진 곡이다. 이것은 매우 이상하게 다가온다. 마치 미지의 대양을 떠다니고 있는데 누군가가 갑자기 구명 튜브를 던지는 느낌이랄까. 하지만 잡으려고 하면 금세 멀어지는. 물론 쇤베르크의 음악은 그렇게 잔인하지 않다. 듣는 이가 익사하기를 원하지는 않으면서, 부표 없는 바다에서 자신만의 길을 찾으라고 떠민다. 이 작품은 그에 대한 아주 좋은 소개인 셈이다.

057 난리! 스캔들!
험난한 혁신의 길

아르놀트 쇤베르크의 음악을 들어 본 적이 있는가? 흥미로웠는가, 아니면 조금 이상하다고 느꼈는가?

100년 전에 그의 음악이 초연되었을 때 대부분의 사람들은 완전히 당황했다. 어떤 이들은 이 것이 음악이 아니라 순전히 엉망진창이라고 생각했다. 그들은 빈에서 가장 아름다운 콘서트홀 중 하나에서 그 음악을 듣고서 도대체 무슨 일이 일어나고 있는 건지 알지 못하여 음악을 귀 기울여 듣는 대신에 소동을 일으켰다. 열쇠를 짤랑거리고, 소곤소곤 쑥덕거리다가, 푯값을 물 어내라고 외치기 시작했다. 소란은 점점 더 커졌고, 얼마 후 정말로 난투극이 시작되었다. 경찰 이 출동해야 했다. 콘서트 기획자는 너무 화가 난 나머지 자신도 주먹을 날리고 말았다. 목격자 한 명은 나중에 법정에서, 그 저녁 시간을 통틀어 가장 아름다운 소리는 주먹을 날리는 그 소리 였다고 증언했다.

그 소동의 중심에 쇤베르크가 있었다. 그는 자신의 음악에 대한 대책 없는 광신자였으며, 조 만간 청중도 그것이 얼마나 훌륭하고 천재적인지 알아들을 수 있기를 바랐다. 100년이 지난 지 금도 많은 사람들이 쇤베르크의 음악이 놀랍다고 생각하고, 실제로 그렇다.

쇤베르크가 내팽개친 균형은 완전히 복원되지 않았다. 그러나 거기에는 또한 이 '새로운' 음 악의 힘이 숨어 있다. 그것은 우리에게 다르게 듣는 법을 가르쳐 주고, 소리를 경험하는 또 다 른 가능성을 보여 준다. 하지만 그러려면 모름지기 그것에 열려 있어야 한다.

곤욕을 치른 작곡가는 쇤베르크만이 아니었다. 파리의 청중들도 반란을 일으켰는데, 이고르 스트라빈스키의 음악에 반대하는 반란이었다. 그들은 스트라빈스키의 발레곡 〈봄의 제전〉이 너무 시끄럽고 너무 강해서 너무 화가 났다. 요컨대 온통 '너무'라는 것을 발견했다. 그래서 유쾌한 한 언론인은 원래의 프랑스어 제목 'Le sacre du printemps'을 'Le massacre du tympan'으로 바꾸었다. 프랑스어로 거의 똑같이 들리지만, 앞의 것은 '봄의 제전'이고 뒤의 것은 '고막의 학살'이라는 뜻이다. 잘 지어 내긴 했는데, 과장이 좀 지나치긴 하다.

스트라빈스키는 특히 새로운 리듬과 박자를 발명하는 데 능숙했다. 그는 고전적인 춤곡에 맞서기를 좋아했는데, 그의 춤곡들은 아주 규칙적이거나, 그렇지 않으면 다리가 꼬여 넘어질 만했다. 말 그대로 다리가 꼬인다는 게 아니고, 비유적으로 스트라빈스키가 원하는 바였다. 그는 놀라움, 불안, 그리고 불규칙성을 추구했다. 이를 제대로 이해하려면 먼저 그의 〈피아노 래그 뮤직(Piano-Rag Music)〉을 듣고 난 다음, 이를 스콧 조플린(Scott Joplin)의 〈디 엔터테이너(The Entertainer)〉 같은 '평범한' 래그타임 곡과 비교해야 한다. 스콧 조플린에서는 '비트'를 수월하게 따라잡을 수 있다는 것을 알게 될 것이다. 그러나 스트라빈스키의 〈피아노 래그 뮤직〉에서는 그게 불가능하다. 마치 평범한 래그타임 곡을 분해한 다음, 잘못된 방법으로 다시 조립해 놓은 듯하다. '이고르 스트라빈스키' 대신에 '이스트라 스키고르빈'이라고 말하는 식인데, 사실은 의도적으로 어색하게 한 것이다. 이런 이유로 이러한 유형의 음악은 종종 입체주의 그림과 비교된다. 예를 들어 피카소의 〈바이올린과 포도〉라는 그림을 보면 뭔가 잘못되었다는 인상을 강하게 받게 된다. 비틀린 그 불편한 느낌이야말로 많은 예술가들이 추구하는 바와 정확히 일치했다. 그들은 감상자를 흔들어 깨워서 약간 어리벙벙하게 만들고, 보거나 들은 것에 대해 깊이 생각하게 만들고, 안전지대에서 끄집어 내려고 했다.

그렇다. 예술과 위안, 그것은 어려운 결혼생활과도 같다. 그래서인지 현대예술가들은 은근히 스캔들을 좋아한다. 그들이 대중에게 최소한 무심하지는 않다는 것을 증명하는 셈이다

058 족보를 묻지 마세요
괴짜 에리크 사티

어떤 작곡가는 워낙 남달라서 사실 어디에 속하는지 파악할
수가 없다. 프랑스 작곡가 에리크 사티(Erik Satie)가 바로 그런 인
물이다. 음악사 전체가 그하고는 아무 상관이 없었다. 그는 확실
히 인상주의와 어떤 공통점을 지니고 있었지만, 실제로는 어디에
도 속하고 싶어 하지 않았다. 그는 시대와 분리되고 싶었고, 최신
유행이나 이른바 '중요한' 것과는 특히 그랬다. 하지만 사실 그
것이야말로 자신이 최신 유행이 되는 자기만의 은밀한 방
식이었다. 그는 존재 깊숙한 곳에서 반역자였고, 음악계에
충격파를 보내기만 했을 따름이었다. 이는 그의 작품 제목
에서도 여실히 드러난다. 그는 기존의 음악문화를 슬쩍 조
롱하는 제목을 붙이곤 했다. 〈세 개의 배(pear) 모양 소품
(Trois morceaux en forme de poire)〉, 〈바짝 마른 태아(Embryons
désséchés)〉, 〈세 개의 진짜 엉성한 전주곡: 개를 위하여(3
Véritables préludes flasques: pour un chien)〉 같은 제목에서 어떤 생각이 드는가? (거의) 터무니없지만,
한편 좀 냉소적이기도 하다!

일반적으로 사티의 음악, 특히 피아노 음악은 아주 쉽게 알아차릴 수 있다. 거의 충격적인 수준으로
단순하기 때문이다. 이따금 사티는 그 방향으로 매우 멀리 가기도 한다. 〈짐노페디(Gymnopédies)〉와
〈그노시엔(Gnossiennes)〉—사티 자신이 고안한, 번역 불가능한 단어로 된 제목—이 가장 잘 알려진
예다.
훨씬 더 극단적인 작품은 〈짜증(Vexations)〉이다. 이 곡은 18개의 음으로 된 베이스 라인으로 구성되
며 이것이 네 번 반복된다. 첫 번째와 세 번째는 한 줄만 연주하고, 두 번째와 네 번째는 다른 음색
으로 연주된다. 리듬은 유치하고 단순하다. 선율과 화성이 좀 특이하지만 그건 상관없다. 모든 것

이 느리고 규칙적으로 진행되기 때문에 듣는 이는 새로운 화음의 세계에서 이내 편안한 느낌을 받는다. 사티에게서 가장 특징적인 점이라면 그가 악보 상단에 적어 놓은 이상한 텍스트이다. "이 모티프를 840번 연속으로 연주할 수 있도록 미리 준비할 것. 가장 조용한 곳에서, 심각한 부동不動이라는 수단을 사용할 것." 아마 농담이었을지 모르지만, 어떤 사람들은 이 작품이 말 그대로 840번 연속으로 연주되어야 한다는 메시지를 아무튼 보았다. 당연히 어처구니없는 일이다. 한 번 연주에 1분 좀 안 되는 시간(1초씩 52개 음표)이 걸리니까, 840회 연주라면 반나절이 후딱 지나간다(단순 계산: 52초×840회—43,680초=728분=12시간 8분!!!). 어떤 사람들은 사티를 미니멀하고 반복적인 음악의 (위대한) 아버지로 볼 만도 하다. 거의 아무 일도 일어나지 않고 아주 많이 반복되는 음악이다.

아닌 게 아니라 이런 식의 음악이 1970년대에 특히 인기를 끌게 된다. 그래서 사티가 당시 라디오의 인기 차트 몇 군데에 오른 것은 우연이 아니다. 클래식 작곡가와 '현대' 작곡가에게는 매우 드문 일이지만 그의 괴짜 이미지에는 아주 잘 맞았다!

사티는 또 '가구 음악'을 밀고 나갔다. 프랑스어로 musique d'ameublement, 말 그대로 '실내 장식 음악'이다. 이 음악은 듣기 위한 것이 아니라 일종의 배경 소리로 사용되었다. 사티는 안티 예술가의 역할을 하기를 정말 좋아했다. 이러한 가구 음악 작품들의 제목도 아주 재미있고 어리둥절하게 만든다. 예를 들어 〈태피스트리와 연철(Tapestry en fer forgé)〉은 어떤가? 사티는 거기에 "손님이 도착했을 때를 위하여: 홀에서 놀기 위하여"라고 적어 놓았다. 이렇게 그는 모두가 '정상'이라고 생각하는 것에 맞섰다.

어쨌든 사티는 감상용이 아닌 음악을 작곡한 최초의 클래식 작곡가가 되었다! 이는 자신을 불멸의 존재로 만드는 아주 특별한 방법이다.

059 새로운 언어를 찾아서
무조음악

쇤베르크는 자신의 새로운 음악에서 혼자가 아니었다. 그에게는 적도 많았지만 충성스러운 지지자들도 있었다. 이들 중 가장 중요한 인물은 그의 제자들인 알반 베르크와 안톤 베베른(Anton Webern)이다. 이들은 함께 '제2 빈 악파'로 불린다(제1 빈 악파는 하이든, 모차르트, 베토벤).

무조음악의 발전은 순조롭지 않았다. '오래된' 음악에서 등을 돌림으로써 많은 것을 잃었다. 작곡가들에게 그것은 마치 익숙한 어휘뿐 아니라 문법도 남겨 두고 떠나온 듯 보였다. 하나의 음이 더 이상 자동으로 다음 음으로 이어지지 않고, 익숙한 긴장 곡선이 더 이상 작동하지 않는다. 어떤 것도 더 이상 당연한 것으로 받아들여지지 않았으며, 모든 것은 재창조되어야 했다. 이는 또한 많은 초기 무조음악 곡들이 왜 그렇게 짧은지 부분적으로 설명해 준다. 새로운 언어를 배우는 것과 비교할 수 있다. 처음에는 단어 몇 개와 문법만 조금 알고 있다. 그것으로는 짧은 문장만 만들 수 있을 따름이지만, 짧은 문장도 특별할 수 있다. 초기 무조음악도 마찬가지였다. 예를 들어 쇤베르크의 〈여섯 개의 피아노 소품〉 작품 19는 정말로 미니어처다. 이 곡들은 듣는 이도 모르는 사이에 끝나지만, 믿을 수 없으리만치 세련되었다! 베베른의 현악 사중주를 위한 〈여섯 개의 바가텔〉은 더 짧아, 짧을 수 있는 극한을 보여 준다.

무조음악 작곡가들이 특히 초창기에 종종 가사 있는 음악 작업을 한 것도 우연은 아니다. 음악 자체가 버팀목을 충분히 제공하지 않으면 때로 가사가 위안을 줄 수 있다. 쇤베르크의 〈달에 홀린 피에로(Pierrot lunaire)〉가 그 좋은 예다. 이 작품은 3부로 된 연작이며 각 부는 일곱 곡씩으로 구성된다. 그 자체로는 모두 매우 짧지만 다 함께 40분가량의 작품을 구성한다. 이 연작은 물론 피에로에 관한 것이다. 새빨간 입술과 검은 눈물이 한 방울 떨어진 뺨을 지닌 슬픈 하얀 광대. 이 작품의 여가수는 진짜로 노래를 부르는 것이 아니라, 말하기와 노래 사이의 뭔가를 한다. 쇤베르크는 그것을 '말하는 선율(Sprechstimme)'이라고 불렀다. 그녀의 성부는 마치 감정의 롤러코스터로 인해 포효하는 것처럼 내내 강하게 오르락내리락한다. 무슨 일이 일어날지 좀처럼 예측할 수 없지만, 흥미는 진진하다!

무조음악의 또 다른 걸작은 알반 베르크의 오페라 〈보체크(Wozzeck)〉다. 이 보체크라는 인물은 상관들에게 끊임없이 굴욕감을 느끼는 불쌍한 군인이다. '직장내 괴롭힘'의 전형적인 사례인 셈이다. 설상가상으로 보체크의 배우자도 군악대장과 바람을 피운다. 보체크는 서서히 삶에 대한 통제력을 잃는다. 믿을 수 없을 정도로 감동적인 오페라이며, 무조음악은 훌륭하게 어울린다. 가련한 병사가 점점 길을 잃고 결국 완전히 무너지는 모습을 잘 표현하고 있다. 마지막 장면은 매우 고통스럽다. 보체크가 먼저 아내를 죽이고 나서 자살한 후, 완전히 고아가 된 어린 아들이 혼자서 막대기로 말을 타며 무대를 깡충깡충 가로지른다. "이랴 이랴, 이랴 이랴" 하고 소년이 노래를 다 부르는 동안 서서히 막이 내린다. … 가슴이 찢어진다.

060 대답 없는 질문
과거사가 없는 나라

에리크 사티와 같은 괴짜 작곡가가 파리에만 있었던 것은 아니다. 미국에도 아웃사이더 작곡가가 있었으니, 그의 이름은 찰스 아이브스(Charles Ives)다. 두 사람이 가장 다른 점은, 사티는 자신보다 이전에 클래식 음악이 작곡된 적이 없다는 듯 행동했는데, 사실인즉 클래식 음악의 유산을 물려받지 못한 쪽은 아이브스다. 물론 미국에도 음악이 있었지만 주로 포크 음악, 교회음악, 엔터테인먼트 음악, 즉 일상생활의 음악이었다. 들을 만한 진지한 음악은 거의 없다시피 했다. 어쩌다 하나 있다고 해도 유럽에서 온 것이기 십상이었다.

따라서 아이브스는 종종 미국 최초의 작곡가로 간주된다. 요컨대 그는 전통적인 미국 음악으로 작업을 시작했지만, 그것을 진정한 '클래식 감상품'으로 만들어 냈다. 그는 믿기 어려우리만치 독특한 방식을 사용했고, 그것이 바로 그에게서 사티가 연상되는 이유다. 그는 다른 사람들의 생각에 개의치 않았고 스스로 즐겼으며 남의 눈에 이상하게 보이는 것에 신경 쓰지 않았다.

한편 아이브스는 아주 성공적인 사업가였으며, 여가 시간에만 종이에 음표를 그렸다. 음악으로 돈을 벌 필요가 없었으니 상상력을 마음껏 펼칠 수 있었다. 그렇게 그는 음악사 전체를 통틀어 가장 기이한 작곡가 중 한 사람이 되었다! 그의 일부 작품에서는 음악가들이 끊임없이 실수를 하거나 두 곡을 섞어 뒤죽박죽을 만드는 것처럼 보인다. 라디오 두 대를 서로 다른 채널로 틀어 놓은 것처럼 들릴 때도 있다. 그러면 양식, 음, 템포 등이 버무려진 잡탕을 얻는다. 그래서 당연히 엉망진창이 되는데, 하지만 종종 매우 재미있는 엉망진창일 때가 많다.

가장 많이 연주된 아이브스 작품의 제목은 〈대답 없는 질문(The Unanswered Question)〉이다. 그것도 상당히 나중의 일이긴 하지만 말이다. 그도 그럴 것이, 아이브스는 1908년에 곡을 썼으나 초연은 1946년이 되어서야 이루어졌다.

이 짧은 작품을 들어 보면 세 개의 층위를 명확하게 인식할 수 있다. 첫 번째이자 가장 중요한 층위는 상당히 전통적이고 거의 낭만주의에 가까운 현악 파트다. 일종의 배경 역할을 하는 아름다운 선율과 화음이 연속적으로 흐른다. 어떤 사람들은 그 층위를, 무슨 일이 있어도 계속되는 '시간'의 표현으로 이해한다.

두 번째 층위는 짧은 트럼펫 솔로로, 일곱 번(중간에 쉬면서) 반복된다. 이 트럼펫은 사운드뿐만 아니라 음도 현악기 화음과 다소 꼬이기 때문에 훨씬 덜 달콤하게 들린다. 반복되는 트럼펫 솔로는 명백히 제목에 있는 '질문'을 가리킨다. 아마도 "어머니, 우리는 왜 살아 있나요?" 아니면 "사후의 삶이 존재할까요?"와 같은 일종의 삶에 대한 질문이리라. 우리는 그것이 어떤 질문인지 정확히 알지 못하지만 그건 중요하지 않다. 내가 직접 채울 수 있으니까.

마지막 층위는 목관악기인데, 트럼펫이 질문할 때마다 일종의 '답'을 준다. 그러나 그 대답은 매우 불분명하고 매번 더 혼란스러워진다. 귀 기울여 듣는다고 해서 더 현명해지지 않는다. 그래서 그 질문도 변하지 않는다. 질문을 던지는데 매번 모호한 답변만 받는다면? 그러나 트럼펫이 아무리 여러 번 질문을 해도, '대답 없는' 상태로 남아 있다.

20세기 미국 음악계에서 가장 중요한 인물 중 하나는 레너드 번스타인(Leonard Bernstein)이다. 그를 지휘자 또는 뮤지컬 〈웨스트 사이드 스토리〉의 작곡가로 알고 있을지도 모르겠다. 하지만 번스타인에게는 또 다른 재능이 있었다. 그는 새로운 음악에 관해서 굉장히 흥미진진하게 이야기를 풀 수 있었다. 한번은 '대답 없는 질문'이라는 제목으로 일련의 강의를 하기도 했다.

번스타인은 〈청소년 음악회(Young People's Concerts)〉라는 텔레비전 프로그램으로 더 잘 알려져 있다. 거기서 그는 오케스트라와 함께 음악사상 가장 혁신적인 작품을 발표한다. 너무나 많은 애정과 유머를 담아 작업을 수행하기에 그 음악을 사랑하지 않을 도리가 없다. 아이브스를 다룬 편에서는(다른 편 모두와 마찬가지로 인터넷에서 쉽게 찾을 수 있다) 〈메인 스트리트의 소방대 행진(Firemen's Parade on Main Street)〉 같은 이상한 작품이 왜 전혀 '어렵지' 않으며 아주 재미있고 사실 좀 미친 것 같은지 바로 이해하게 해 준다. 그래도 혼란스러울지도 모르겠지만, 그건 아주 상대적이다. 부모님이 '엉망진창'이라고 부르는 것이 당신에게는 '완벽하게 정돈된 침실'일 수도 있지 않은가! 따라서 모든 것은 우리가 무엇을, 어떻게 듣는지에 달려 있다!

네덜란드에도 20세기와 21세기 음악에 관해 이야기해 주는 재능 있는 음악가 겸 해설자가 있다. 그의 이름은 레인베르트 더 레이우(Reinbert de Leeuw)다. 그가 사티, 쇤베르크, 구바이둘리나, 비비에(Vivier), 고레츠키(Gorecki) 등 누구든 음악가 이야기를 해 주면, 그의 음악을 당장 들어 보고 싶은 유혹에 저항할 수 없을 정도다. 그가 참여하여 제작된 다큐멘터리 몇 편에서는 아직 살아 있는 지휘자와 작곡가가 처음으로 새로운 작품을 연주하는 모습을 볼 수 있다.

061 분노는 나의 힘
원시주의 음악

무조음악만이 강한 감정을 표현하는 데 적합했던 것은 아니다. 특히 동부 유럽에서는 강렬하게 감정을 드러낼 수 있는 다른 방식을 찾았는데, 이를테면 격렬하고 예측할 수 없는 리듬이다.

리듬은 사실 음악의 원초적인 힘이다. 아주 단순한 방식으로 굉장히 커다란 인상을 남길 수 있다. 진군하는 군대의 북 소리, 축구 경기장의 응원가, 또는 뉴질랜드 선주민들이 적에게 힘을 과시하기 위해 추는 하카(haka)를 생각해 보라. 순수한 리드미컬한 힘은 엄청나게 인상적이다. 그리고 단순할수록 효과는 더 커진다! 그래서 어떤 작곡가들은 이러한 원초적 힘의 마법에 완전히 빠져들었다. 그들은 이 '원시적인' 음향을 인상주의의 지나치게 정제된 세계나 낭만주의의 부풀어 오른 음악과 대비시키기를 좋아했다. 사납고 뭉툭하고 주름 장식이 없는 야생의 자연 자체를 다시 전면에 내세우고 싶었던 것이다.

이 분야의 진정한 대가였던 작곡가는 헝가리의 벨러 버르토크이다. 그의 가장 유명한 피아노곡의 제목만으로도 벌써 의미심장하다. 〈알레그로 바르바로(Allegro barbaro)〉. '빠르고 야만적으로'라는 뜻인데, 곡 역시 그렇게 들린다. 버르토크는 이 곡에서 피아노를 정말 타악기로 취급한다. 억센 규칙성과 꽉 찬 코드로 인해 음악은 무척 힘이 있다. 특별히 '아름답다'고 할 수는 없지만 애당초 아름다울 의도가 없기도 하다. 버르토크는 야만적인 분위기를 찾고 있었고, '야만적'은 정제된 것과는 정반대. 야만인은 자연과 조화롭게 사는 일종의 선사시대 사람들이다. 버르토크는 그 느낌을 전달하고 싶었다. 그러나 물론 그는 문자 그대로의 야만적인 방식으로 그렇게 하지는 않는다. 그러려면 무지막지한 도구들을 사용해야 할 테니까. 아니, 그는 그것을 '예술'로 만든다. 다만, '아직 예술이 아닌' 무언가의 이미지를 환기하는 일종의 '기술'로 만든다. 그래서 원시적인 것 같지만 그렇지 않다.

러시아의 이고르 스트라빈스키는 거기서 한 걸음 더 나아갔다. 그의 발레 음악 〈봄의 제전〉은 '원시주의'의 걸작으로 여겨진다. 타악기가 많은 대규모 관현악을 위해 쓰였기 때문에 버르토크의 작품보다 훨씬 인상적이다. 강력한 악센트와 갑작스러운 박자 변화를 풍부하게 사용하여, 전혀 뜻밖의 순

간에 강렬한 음향이 터져 나온다. 마치 폭풍우가 치는 날씨 속에서 꼭 번개가 칠 것만 같은데도 딱 예측할 수는 없는 것과 좀 비슷하다. 듣는 이는 음악이 갖고 노는 장난감 공이나 봄철 폭풍 속 나무 잎사귀가 된 느낌을 받는다.

〈봄의 제전〉은 원시 부족이 치르는 의식에 관한 것이다. 그래서 그는 음악에서 생식 욕구를 포함한 인간의 원초적 욕구가 들리게끔 만들고 싶었다. 음악은 그다지 상상을 따라가지 않으며, 초연 당시 안무 또한 상당히 '명료'했다. 이 작품은 처음에 청중에게 불편한 감정을 불러일으켰고 초연은 심지어 완전히 스캔들이 되었다. 그러나 오늘날 〈봄의 제전〉은 20세기의 가장 유명한 음악 중 하나다!

〈봄의 제전〉에는 제1부 서주의 발레 같은 상당히 세련된 음악도 있다. 인상주의의 색상 팔레트에 대한 스트라빈스키의 애정이 얼마나 큰지 아주 잘 들을 수 있다. 그러나 갑자기 난타가 시작되면 모든 미묘함이 거대한 망치 아래서 산산이 부서진다. 라이브 콘서트 버킷 리스트에 〈봄의 제전〉을 확실히 추가하시길. 발레가 있든 없든 상관없다. 온몸이 알아서 흔들며 절로 춤을 춘다.

원시에 대한 애정은 현대 타악기 음악에 여전히 강한 영향을 미치고 있다. 그 한 가지 예는 네보이샤 지브코비치(Nebojša Živković)의 스펙터클한 작품 〈하나를 위한 삼중주(Trio per uno)〉로, 세 명의 음악가가 커다란 드럼 하나를 함께 열심히 연주한다.

062 영웅은 이제 그만!
음악과 현실

쇤베르크와 그의 제자들(특히 베르크)은 마음 깊은 곳에서는 사실 아직도 낭만주의자들이었다. 낭만주의 선배들과 마찬가지로 그들도 자신의 감정을, 그러나 새로운 언어로 표현할 수 있기를 바란 것이다.

많은 젊은 작곡가들은 그에 대해 아주 다른 견해를 갖고 있었다. 그들은 스포트라이트를 받으며 과장된 감정을 표현하려는 낭만적인 충동에 지칠 대로 지쳤다. 그들은 더 침착하고 더 사무적인 성향이었다. 물론 이는 놀라운 일이 아니다. 이 젊은이들은 10대나 20대 초반에 제1차 세계대전을 경험했다. 그 경험은 낭만주의를 더욱 친밀하게 포용하기에 이상적인 배경은 아니었다. 그렇기는커녕 낭만과 그에 딸린 모든 것들이 이 젊은이들에게는 영원히 사라졌다. 그들은 더 이상 낭만과 관련된 것을 원치 않았다. 그들은 입을 모아 외쳤다. 바그너는 꺼져라, 비사실적인 오페라와 현실에 있음직하지 않은 영웅들은 꺼져라, 모든 심오함과 신파는 가라, 지나간 시대의 신화는 가라! 바그너의 〈발퀴레(Die Walküre)〉에 나오는 것 같은 고대 게르만 신들이나 무대를 가로질러 달리는 신들의 딸로 구성된 군대와 현대인이 무슨 상관인가?

뭔가 다른 것이 필요한 때였다. 자기만의 시간이 필요한 시점이었다—전쟁의 폐허를 어렵사리 복구하던 시기, 함께 살아가는 새로운 방식을 찾고 있던 시기이기도 했다.

젊은 작곡가들은 각기 제 나름의 방식으로 작업했다. 힌데미트(Hindemith)는 풍자에 진짜 능한 작곡가였는데, 위대한 리하르트 바그너를 여러 차례 그 대상으로 삼았다. 그는 〈누슈-누시(Das Nusch-Nuschi)〉라는 황당한 제목으로 희곡을 썼으며, 거기서 뜬금없이—의도적으로 엉뚱한 맥락에다—바

그녀 〈트리스탄과 이졸데〉의 길다란 대사 하나를 인용했다. 〈트리스탄〉은 당시 독일 문화의 정전正典 중 하나였다. 절대로 조롱해서는 안 되는 오페라 하나가 있다면 그것은 바로 〈트리스탄〉이었다. 힌데미트가 이 오페라를 표적으로 삼은 이유가 바로 그 때문이다.

에른스트 크레네크(Ernst Krenek)도 낭만적 과거에 이만 마침표를 찍고 싶었다. 그는 자신의 (왕년에 대단히 인기를 끌었던!) 오페라 〈조니가 한 곡 뽑다(Jonny spielt auf)〉에서 현대 재즈 바이올리니스트와 쇤베르크 비슷한 작곡가를 서로 맞세운다. 재즈는 전쟁 시기에 미국에서 유럽에 건너와 이내 자유와 현대성의 상징이 되었다. 크레네크가 재즈와 클래식 음악가 사이의 싸움을 재즈에 유리하게 몰아가면서 드디어 끝낸 것으로 볼 수 있을 것이다.

쿠르트 바일(Kurt Weill)의 오페라에서도 재즈의 영향을 많이 찾아볼 수 있다. 그의 가장 중요한 작품들은 베르톨트 브레히트(Bertolt Brecht)의 희곡을 바탕으로 했다. 브레히트는 사회 비판 전문가였다. 그에 따르면 세상의 모든 것은—애석하게도!—돈과 권력을 중심으로 돌아가며, 주로 보통 사람들의 희생을 대가로 하는 것이었다. 그는 그 점을 거듭해서 비판하고자 하여 다음과 같은 신랄한 문장을 썼다. "먹고사는 것이 먼저이고, 그다음이 도덕이다." 모름지기 그래야 한다는 것이 아니라, 현실이 그러했다!

브레히트와 바일은 〈서푼짜리 오페라(Die Dreigroschenoper)〉와 〈마호가니시의 흥망(Aufstieg und Fall der Stadt Mahagonny)〉도 함께 제작했다. 이 작품들이 탄생한 지 거의 한 세기가 지났지만, 날마다 더 새로워지고 있다! 그들은 우리가 보고 싶지 않은 모습이 담긴 거울을 우리 앞에 들이민다.

063 음악인가 소음인가
미래의 음악

이탈리아의 루이지 루솔로(Luigi Russolo)는 20세기의 가장 이상한 음악사상가 중 한 명이었다. 오늘날 그는 거의 알려지지 않은 인물인데, 굉장히 독창적인 아이디어를 갖고 있었기에 사실 안타까운 일이다.

루솔로의 출발점은 간단했다. 그는 당시의 음악이 더 이상 현대 생활과 전혀 어울리지 않는다고 생각했다. 그는 역사를 소리의 역사로 보았다. 아주 오래전에는 오직 자연의 소리만 있었고 나머지는 주로 고요함이 차지했다. 거기에 서서히 새로운 음향이 추가되었는데, 우리가 클래식 음악에서 알고 있는 소리는 그 일부였다. 처음에 소리는 매우 단순했으나, 갈수록 더 복잡해졌다. 그러나 루솔로에 따르면 가장 볼품없는 현대음악의 소리조차도 사실은 현대적이지 않았다. 진정으로 현대적인 귀는 그사이 산업과 바쁜 도시 생활에서 비롯된 온갖 종류의 새로운 소리에 적응했기 때문이다. 그것들이 현재의 소리였고, 따라서 또한 현대음악가들이 작업해야

하는 소리였다. 그래서 루솔로는 진짜 엔지니어처럼, 작곡가가 이러한 소리를 모방할 수 있는 새로운 악기를 고안해야 한다고 생각했다. 작곡가는 그 악기들이 다양한 음으로 현대적인 음향을 만들 수 있도록 할 필요가 있었다. 그래야만 미래의 오케스트라가 구축될 수 있었다.

　루솔로는 조만간 전자제품이 이에 중요한 역할을 할 것임을 이미 알아차렸다. 그는 스스로 인토나루모리(intonarumori), 곧 '소음 발생기'라고 이름붙인 27개의 악기를 직접 제작했다. 이 악기들은 커다란 구식 스피커와 좀 비슷한 모양이다. 안타깝게도 그 대부분은 제2차 세계대전 중에 소실되거나 파괴되었다. 다행히 그 설계도는 보존되어서, 이따금 루솔로 마니아들이 나타나 다시 제작하려고 시도한다.

루솔로의 가장 유명한 작품들의 제목을 보면 그의 주요 관심사가 무엇인지 매우 분명하게 드러난다. 예를 들어 〈잠에서 깨어난 도시(Risveglio di una città)〉, 〈자동차와 비행기의 만남(Convegno delle automobili e degli aeroplani)〉 같은 것들이다. 사람이 아니라 우리 주변의 기계와 소리가 그 중심이다. 청중이 이 음악을 처음으로 듣게 되었을 때 그것은 '다시' 시작되었으니, 음악적 스캔들이었다. 하지만 다른 스캔들에서 그러했듯이 이것이 작곡가의 꿈이 끝난다는 의미는 아니었다. 루솔로는 자신의 싸움을 계속해 나갔고 또한 열정을 전달하는 데 성공했다.

지난 100년 동안 음향 기술은 갈수록 중요성을 더해 왔다. 콘서트홀보다 영화관에서 더 그렇다. 영화가 진행중인 동안에는 사람의 대사나 배경음악이 없는 장면도 꽤 많기 때문이다. 이러한 순간에 음향 기술자는 사운드스케이프(soundscape)를 디자인하는 데 앞장선다. 사운드스케이프란 말하자면 '소리 풍경'이다. 사운드스케이프는 온갖 생각과 느낌을 풀어 낼 수 있는 소리가 가득한 공간으로 우리를 데려간다. 그 소리들을 가능한 한 가깝게 모방하기 위해서, 새로운 음향 장비가 지속적으로 창안되고 있다. 이는 루솔로가 염두에 두었던 것의 연장선에 있다. 그는 현재와 미래의 소리를 발견하고 싶었다! 그것이 우리가 '미래주의'를 말하는 이유이기도 하다.

064 언제 들어 봐도 좋은 음악
프랑스 감성

프랑스에서도 낭만주의를 뒤로하고 싶어 하는 작곡가들이 많았다. 그 대표 주자는 장 콕토(Jean Cocteau), 작곡가가 아니라 작가다. 음악계에서 그는 특히 『수탉과 어릿광대(Le coq et l'arlequin)』라는 책을 쓴 사람으로 잘 알려져 있다. 책에서 그는 신랄한 언어로 바그너의 낭만주의와 프랑스 인상주의를 청산했다.

콕토의 언어는 정말 맛깔스럽다. 예를 들어 바그너에 대해서는 이렇게 썼다. "손으로 턱을 괴고 들어야 하는 음악은 전부 의심스럽다." 그는 바그너의 작품이 너무 심오하고 너무 구식이며 너무 복잡하다고 생각했다. 드뷔시에 대해서는 "미지근한 물에 오래 하는 목욕보다 더 빈혈을 많이 불러오는 것은 없다"라고 말했고, 이는 그가 생각하는 인상주의의 의미와 정확히 일치했다. 콕토는 "안개, 파도, 물의 요정, 밤의 향기"(모두 다 드뷔시 작품의 부제)에 정말 질렸다. 새로운 시대는 그런 물렁물렁한 것들에 더는 관심이 없다고 생각했다. 필요한 것이라면, 다시 땅으로 내려온 음악, 일상의 평범한 음악, 단순히 가볍게 즐길 수 있는 음악이었다. 거기에는 웃음도 허용되었다. 재즈의 맛, 카바레 한 모금, 또는 브라질 삼바 비트조차 도움이 될 수 있다면 열렬히 환영받았다! 예술 자체의 즐거움을 위한 예술, 그것이 모토였다. 삶의 목표로서 경쾌함.

콕토의 생각에 가장 크게 매료된 작곡가들은 '6인조(Le groupe des six)'로 알려져 있다. 이들은 다섯 명의 남자(프랑시스 풀랑크Francis Poulenc, 다리우스 미요Darius Milhaud, 아르튀르 오네게르Arthur Honegger, 조르주 오리크Georges Auric, 루이 뒤레Louis Durey)와 한 명의 여자(제르멘 테유페르Germaine Tailleferre)였다. 그들은 실제로 '그룹'은 아니었지만, 서로를 잘 알았고 생각도 공유했다. 아주 가끔 공동작업을 하기도 했는데, 예를 들면 〈에펠탑의 신랑 신부(Les mariés de la tour Eiffel)〉 같은 작품이다.
〈에펠탑의 신랑 신부〉는 그 당시 파리의 예술가 분위기를 잘 표현한 작품으로, 콕토가 직접 쓴 황

당한 발레곡이다. 이 기괴한 작품이 실제로 무엇에 관한 내용인지 질문을 받고 그는—당연히 일부러—밑도 끝도 없이 이렇게 대답했다. "일요일의 공허함, 인간의 잔인함, 기성 제품 같은 표현, 피와 살에 대한 생각의 단절, 어린 시절의 야성, 일상생활의 멋진 시." 얼핏 심오하게 들릴지도 모르겠지만, 심오함을 조롱하는 것이 목적이었다! 어쨌든 음악 역시 아주 진지하게 받아들일 것은 아니다. 음악은 마치 아무런 문제도 없는 것처럼 신나게 근심 없이 뛰군다.

이 작품은 당시 인기를 끈 다다이즘과도 잘 어울린다. 다다이스트들은 세상을 진지하게 받아들이는 데 지쳐 있었다. 그것은 전쟁의 공포에 대한 그들의 반응이었다. 그들은 웃을 수 있고 재미있게 지내기를 원했지만 거기에는 대체로 쓰라린 이면이 있었다. 사실 그들의 조롱은 매우 심각하기조차 했다. 그들은 과거로부터 영영 등을 돌리고 싶었다.

그래서 6인조의 음악은 첫인상처럼 경박하기만 한 것은 아니었다. 작곡가들은 편안한 음악을 선호했지만 때로는 완전히 다른 곡을 뽑아냈다. 아닌 게 아니라 우리는 예술사와 음악사에서 어떤 예술가든 속단하지 않도록 늘 주의해야 한다. 예술가들은 여러 개의 얼굴을 갖고 있기 일쑤이며, 보통 사람들과 마찬가지로 인생살이를 거치며 성격도 변하는 수가 많다. 예를 들어 풀랑크는 유쾌한 작품을 많이 썼지만 그의 실내악 작품 중 일부는 매우 심오하고 '무겁다'. 그의 오페라 〈카르멜회 수녀들의 대화(Les dialogues des Carmélites)〉는 솔직히 극적이기까지 하다. 프랑스 혁명 시기에 일군의 수녀들이 받은 박해를 다룬 작품이다(종교란 종교는 다 금지하는 게 좋겠다고 생각하던 시절이었다!). 그리고 그런 종류의 다면성을 무척 많은 작곡가들에게서 발견할 수 있다. 따라서 '작곡가'와 그의 '스타일'을 이야기할 때 성급하게 결론을 내리는 건 금물이다!

065 묵은 술을 새 부대에
네오바로크와 신고전주의

낭만주의에 싫증이 난 많은 작곡가들은 19세기 이전의 음악에 강하게 끌렸다. 어떤 작곡가들은 바로크의 추진력 있는 음악에서 영감을 받았으며(네오바로크Neo-Baroque), 어떤 작곡가들은 고전주의의 신선함을 다시 추구했다(신고전주의).

네오바로크 작곡가들의 모델은 주로 바흐였다. 그들은 바흐의 믿기 어려운 조합 솜씨와 그가 감정을 결코 지나치게 두껍게 쌓아 올리지 않는 점에 자극을 받았다. 이 작곡가들은 감정을 피하고 싶었던 것이다. 그들은 감정에는 더 상관하고 싶지 않았다. 그래서 '가슴보다 머리를' 움직일 수 있는 멋진 기계적 음악을 선호한다. 바흐의 〈음악의 헌정(Ein musikalisches Opfer)〉이나 〈푸가의 기법〉 같은 작품들은 음악적 장인 정신의 진정한 모범이었다. 따라서 많은 현대 작곡가들은 그런 종류의 작품을 모범으로 삼고 그 대위법적 기술을 최대한 활용하려고 노력했다. 파울 힌데미트의 〈음의 유희(Ludus tonalis)〉는 그 훌륭한 예이지만, 바로크에서 말 그대로 영감

을 받은 작곡가는 힌데미트 말고도 수십 명은 더 되었다.

그런가 하면 어떤 사람들은 18세기 갈랑 풍 음악이 주는 신선함과 단순함에 다시 매료되었다. 그것은 낭만주의 음악처럼 무겁고 심오하지 않아, 소화하기 쉽고 우아했다. 잘 알려진 예는 러시아의 스트라빈스키의 발레 음악 〈풀치넬라(Pulcinella)〉다. 스트라빈스키는 이 곡에서 기존의 18세기 무용을 바탕으로 하여 거기에 가볍고 현대적인 느낌을 더했다. 그는 나중에 이 레시피를 더 자주 시도하게 된다. 〈난봉꾼의 역정(The Rake's Progress)〉은 심지어 현대화된 모차르트 스타일로 된 완전 코믹 오페라다.

네오바로크와 신고전주의 작품은 이렇게 18세기의 아이디어로 거슬러 올라가지만, 이를 곧이곧대로 카피한 것은 아니다. 그랬더라면 아무런 의미도 없었을 것이다. 요컨대 18세기 음악은 넉넉하게 작곡되었고 게다가 아주 훌륭하기도 했다. 그래서 작곡가들에게는 '복고'와 동시에 '새로운 방향 전환'이 문제였다. 이것은 아주 다양한 방식으로 가능하다. 예를 들어 힌데미트는 〈음의 유희〉에서 바흐의 여러 작곡 기법을 채택하면서도 이를 자신이 디자인

한 현대적인 음체계와 연결했다. 그 결과 작품은 바흐를 연상시키지만 한 박도 진짜로 바흐의 것은 될 수 없다. 이따금 네오바로크 양식을 일컬어 '음이 틀린 바흐'라고 농담으로 말하는 것은 이런 의미다.

또 다른 좋은 예는 스트라빈스키의 〈피아노 협주곡〉이다. 여기서 오케스트라가 대부분 관악기로 구성되어 있다는 단지 그 사실만 해도 18세기에는 도무지 상상할 수 없는 일이었다. 그 결과 전체 음향 세계가 근본적으로 달라진다. 그로 인해 음악은 좀 더 뻣뻣하고 덜 개성적이 되고, 그로 인해 다시 좀 더 비낭만적이 된다. 하지만 그게 바로 곡이 정확히 의도한 바였다.

이탈리아의 카셀라(Casella)의 피아노와 실내 오케스트라를 위한 협주곡인 〈스카를라티아나(Scarlattiana)〉도 마찬가지다. 제목만 봐도 18세기 음악에서 영감을 받았음을 알 수 있다.

066 새로운 음질서
12음 음악

무조음악은 환상적인 새로운 음향 세계를 열었고 진정한 걸작을 만들어 냈다. 그러나 거기에는 또한 그 나름의 한계가 있었고, 작곡가들은 이 새로운 언어로 긴 작품—이미 있기는 했지만—을 작곡하기는 어렵다는 사실을 알게 되었다. 그래서 쇤베르크는 자신의 음악에 더 긴 호흡을 불어넣을 방법을 찾아 나섰다. 이것이 그가 마침내 12음 기법 또는 12음 음악(dodecaphonism)에 도달한 방법이다(dodeca는 그리스어로 12).

12는 한 옥타브에 존재하는 열두 개의 음이다. 얼핏 거창하게 들리지만 피아노에서 보면 잘 보인다. 어떤 음, 예를 들어 '도'(검은 키 두 개 무더기의 바로 왼쪽 흰 키)를 1로 하여 모든 키를 차례로 세기 시작하여, 다시 검은 키 두 개 앞의 흰 키 직전까지 오면 한 옥타브 안의 열두 음을 다 거친 것이다. 이것이 쇤베르크가 작업할 때 사용한 12음이다.

12음 음악의 기본 아이디어는 사실 아주 단순했다. 그는 새로운 작품을 쓸 때마다 열두 개의 음을 달리 배열한 '음렬'을 만들었다. 이 음렬이 그 작품 전체에서 일종의 '주제' 역할을 한다. 아까 피아노에서 차례로 짚은 키들에 1부터 12까지 번호를 매겨, 예를 들어 '10 11 5 3 4 2 8 6 7 9 12 1'이라는 음렬을 하나 얻을 수 있다(실제로 존재한 음렬이다. 쇤베르크의 오페라 〈모세와 아론Moses und Aron〉이 이 음렬로 돼 있다). 실제 작곡에서는 그 음렬의 열두 음을 차례대로 모두 한 번씩 쓰고 난 후에만 다시 음렬의 첫 번째 음으로 돌아갈 수 있다는 특별한 규칙을 정했다. 여기에 쇤베르크는 온갖 방법으로 변형을 가하여 넉넉한 숫자의 파생 음렬을 만들어 냈다. 기억할지 모르겠지만 '거울 궁전'(**뮤직박스 6**) 이야기를 하며 다룬 것 같은, 동원할 수 있는 모든 수단을 다 동원했다. 이러한 방법으로 만들어 낸 소리는 사실인즉 여느 무조음악과 크게 다르지 않다. 그러나 작곡가들에게 음렬은 중요한 기댈 언덕이 되었다. 음렬은 작곡에 도움이 되었고, 작품에 더 큰 일관성을 부여해 주었다.

이 새로운 기법으로 작업하기 시작한 쇤베르크의 제자들 중에서도 안톤 베베른이 가장 극단적이었다. 그는 정말로 음표를 최소한으로 사용하는 작곡가였다. 예를 들어 그의 〈교향곡〉에서 소리는 외로운 눈송이처럼 나풀거리며 떨어진다. 그 소리를 들으려면 정말 귀를 쫑긋 세워야 하지만, 그러면 아주 세련된 소리가 들린다. 물론 다른 극단적인 경우도 있다. 예를 들어 쇤베르크의 〈영화의 어느 장면을 위한 음악(Begleitmusik zu einer Lichtspielszene)〉은 머뭇거리면서 시작하지만(임박한 위험) 그 다음에는 풀 오케스트라가 터져 나온다(공포와 재앙). 어찌나 공포스러운지, 어떤 음렬이고 왜 12음 기법인지 생각도 잘 나지 않을 정도이다. 그만큼 효과적이다. 〈관현악을 위한 변주곡(Variationen für Orchester)〉도 아무런 내용도 담고 있지 않은데도 아주 강렬하다. 듣는 이에게 호소하는 것은 순전히 음악 그 자체다.

쇤베르크 자신은 이 기법으로 미래 음악의 토대를 마련했다고 확신했다. 하지만 역사는 그가 틀렸음을 증명한다. 쇤베르크

가 진짜로 과소평가한 게 있으니, 바로 대중이 이 음악을 얼마나 이상하게 여길까 하는 것이다. 그는 그 점을 이해하지 못했거나 이해하려 하지 않았다. 그는 12음 기법으로 현대적인 이야기를 담은 아주 가벼운 오페라 〈오늘부터 내일까지(Von heute auf morgen)〉를 쓴 적이 있다. 그는 이 작품으로 대중의 마음을 얻을 것이라고 절대적으로 확신했지만, 대중은 뒤돌아서 가 버리고 말았다. 그렇다고 하여 후에, 심지어 지금까지도 많은 작곡가들이 12음 기법에서 영감을 받았다는 사실에는 변함이 없다. 그러니 쇤베르크가 완전히 틀렸다고만 할 수는 없을 것이다.

067 민중 속으로
민속음악 연구

　모든 작곡가는 그가 아무리 독단적이라 하더라도 어쨌거나 특정 민족의 일원이다. 민족은 일반적으로 저마다의 언어, 갖가지 특별한 전통, 그리고 언제나 고유의 음악이 있다. 예술음악과 또 다른 동요, 명절 노래(유럽의 경우 크리스마스 캐럴), 민요, 춤곡 등 일상생활 속의 평범한 음악 말이다. 음악은 그냥 민중과 함께 있다. 정확히 어디에서 왔는지 모르는 경우가 많지만 공중에, 집 안에, 길거리에, 어디에나 있다. 모든 어린아이는 아버지에게서 아들로, 어머니에게서 딸로 전해지는 민속음악을 어려서부터 듣고 자란다.

　작곡가 역시 한때는 어린아이였기에 다들 자신의 '민속음악'을 다소간 가지고 있다. 어떤 작곡가는 이것에 푹 빠진 나머지 민속음악이 그의 작품에서 계속하여 중요한 역할을 하기도 한다. 이 현상은 시대를 초월하며, 우리는 이미 많은 사례를 접했다. 전쟁 노래 〈무장한 사람〉의 선율을 가져와서 만든 르네상스 시대의 숱한 미사곡을 생각해 보라. 아니면 모차르트나 말러가 〈작은 별(엄마, 말할게요)〉이나 〈우리 서로 학교 길에(프레르 자크)〉와 같은 동요로 어떤 작업을 했던가 생각해 보라.

　또한 우리는 국민주의 작곡가들이 민족(국민)의 자부심을 표현하기 위해서 음악에 자국의 민요를 담아내기를 좋아했다는 사실도 알고 있다.

작곡가가 민속음악을 다루는 방식은 아주 다양할 수 있다. 때로는 기존 선율을 가져와서 거기에 새로운 반주를 추가하기도 한다. 그런 경우에는 당연히 원곡과의 연관성이 명확하다. 그런데 목소리를

악기로 바꾸는 경우에는 이야기가 달라진다. 가사가 사라지고 따라서 원곡과 거리가 더 멀어진다. 통상 작곡가들은 한 단계 더 나아간다. 익숙한 민속 선율 하나를 출발점으로 삼지만, (매우) 자유로운 방식으로 작업한다. 실제로 원곡 노래는 더 이상 들리지 않고 그 일부만이 들릴 것이다.

작곡가들은 또 얼핏 민속음악 같지만 사실은 그렇지 않은 음악을 작곡하기도 한다. 악보 첫머리에 이를테면 'Alla pollacca(폴란드 풍으로)', 'Alla ungaresca(헝가리 풍으로)', 'Alla zingaresca(집시 풍으로)'라고 쓴 다음, 그 민족의 전형적인 음악적 모티프에서 영감을 받는다. 이러한 작업 방식은 특히 동유럽 작곡가들 사이에서 매우 흔하게 나타난다. 스트라빈스키(러시아), 시마노프스키(Szymanovski, 폴란드), 에네스쿠(Enescu, 루마니아), 야나체크(Janáček, 체코) 같은 예술가들은 자신의 근본을 강조할 수 있는 기회를 흘려보내지 않는다.

그 밖의 나라에도 자신의 '뿌리'로 되돌아가기 좋아하는 작곡가들이 많이 있다. 스페인의 마누엘 데 파야(Manuel de Falla)와 엔리케 그라나도스(Enrique Granados), 덴마크의 카를 닐센(Carl Nielsen), 영국의 랠프 본윌리엄스, 미국의 애런 코플랜드(Aaron Copland)를 생각해 보라. 이들은 자신의 민속문화가 그의 음악에서 아주 중요한 역할을 하는 수백 명의 작곡가 중 몇 명에 불과하다! 일반적인 용어로는 이를 '민속악파(folklorism)'라고도 부른다.

민속악파의 주요 인물 중 한 명으로 벨러 버르토크가 있다. 그는 헝가리인이면서 〈루마니아 민속 춤〉을 쓰기도 했다. '클래식' 음악의 외투를 걸친 '민속'음악이 어떻게 들리는지 아주 잘 보여 주는 곡이다. 버르토크는 그런 멋진 곡을 쓰는 것에서 훨씬 더 나아갔다. 그는 진심으로 민속음악을 속속들이 이해하고 싶었다. 그래서 정기적으로 시골로 가서 생생한 음악을 현장에서 듣고 연구했는데, 헝가리 밖까지 나가기도 했다. 그는 민요를 축음기로 녹음해 와서 악보에 옮기려고 했다. 그런데 민속음악에는 클래식 음악 기보법으로 적기에 그다지 적합하지 않은 특성들도 있기 때문에 이 일이 항상 쉽지만은 않았다. 또 다른 헝가리인 졸탄 코다이(Zoltán Kodály)가 버르토크의 조사 작업에 동행하다가 나중

에는 혼자서도 계속해 나갔다. 두 사람은 음악을 채집했을 뿐만 아니라 그 음악이 정확히 어디에서 왔는지 이해하려고 노력했다. 이런 식으로 그들은 함께 '종족음악학(음악인류학)'의 창시자가 되었다. 종족음악학은 각 민족의 민속음악을 다루고 나중에는 비서구 나라들—그러니까 사실상 세계의 대부분!—의 음악도 다루는 음악학의 한 갈래다.

코다이에 대해서는 다른 데서 들어 본 적이 있을 것이다. 그는 어린아이들에게 음악을 가르치는 교육법으로도 유명하다. 그는 아이들이 어렸을 때 자연스레 가장 잘하는 것, 즉 노래와 동작을 출발점으로 삼았다. 그의 교육법에서는 음악을 '읽는' 법은 (훨씬) 나중에야 나온다. 일본의 스즈키 교육법이 코다이 교육법을 바탕으로 한다. 이 교육법은 음악을 모국어와 마찬가지로 보며, 그래서 음악이란 '배우는' 것이 아니라 함께 '성장'하는 것이다. 물론 민요도 여기에서 중요한 역할을 한다.

068 천 개의 폭탄
재즈의 유럽 폭격

제1차 세계대전은 노골적인 공포였다. 죽음과 파괴가 유럽 전역을 지배했다. 1917년 미국이 참전하여 독일 점령군을 물리치기로 결정했다. 그런데 미국인들은 전쟁 무기만 지니고 유럽에 간 것이 아니라 미국 문화의 중요한 부분도 가져갔으니, 바로 재즈다. 미국에서는 재즈가 한창이었다. 술집, 나이트클럽, 길거리, 어딜 가더라도 어디서나 귀에 들려왔다. 재즈는 즐거움이고 파티였으며 사실 그건 지금도 대체로 그렇다.

재즈는 유럽에 도착하여 열정의 물결을 일으켰다. 그 당시 미국인들은 자연히 누가 뭐래도 (그리고 당연히!) 해방자로 보였고, 그들이 가져온 음악은 해방의 느낌을 상징했다. 재즈는 유럽에서 매우 빠르게 확산되었으며, 오락 문화의 얼굴을 순식간에 바꾸어 놓았다. 미국에서 건너온 다른 유행도 퍼져 나갔기 때문에 '아메리카니즘(Americanism)'이 유행어가 될 정도였다.

재즈는 '클래식' 음악에도 직접적인 영향을 끼쳤다. 특히 젊은 작곡가들은 재즈의 마법에 완전히 빠져들었다. 그들에게 재즈는 서구 낭만주의의 또 다른 '반항'이었다. 낭만주의는 죽음과 쇠락을 의미한 반면, 재즈는 젊음과 삶의 기쁨과 결부하여 받아들여졌다! 낭만주의가 과거라면 재즈는 미래였다. 특히 재즈의 새로운 리듬은 전염성이 있었다. 시미(shimmy), 래그타임, 찰스턴, 블루스, 아니면 그게 무엇이든지 하나도 중요하지 않았다. 새로운 리듬과 춤은 하나같이 유럽인들의 피를 더 빨리 뛰게 만들었다. 다소 도전적인 재즈 댄스 스타일에도 더 흥분했다. 원초적인 감각이 일깨워지면서 (거의) 아무도 그것을 못마땅해 하지 않았다.

그러나 대부분의 클래식 작곡가들은 재즈를 단순히 모방하지만은 않았다. 오히려 그들은 재즈를 자신의 유럽 전통에 맞추는 길을 모색했다. 이를테면 재즈를 연주회장으로 가져다 놓음으로써 재즈는 갑자기 '댄스 음악'에서 '감상용 음악'으로 바뀌었다. 르네상스와 바로크 시대에도 그랬듯이, 다양한

재즈곡을 진짜 모음곡에 배치했다. 미국인들의 눈에는 아주 이상했을 것이다.

물론 이걸로 끝이 아니다. 유럽 작곡가들은 재즈 음악 자체도 열심히 손을 봤다. 그들의 스윙 리듬은 균형이 다소 깨질 때가 많았고, 선율과 화성은 원래 재즈곡보다 더 어둡고 각진 소리가 났다! 순수 미국식 재즈가 유럽이라는 새로운 환경에 적응한 셈이다. 에르빈 슐호프(Ervín Schulhoff)의 〈재즈 댄스 모음곡〉이나 스트라빈스키의 〈피아노 래그 뮤직〉에서 이런 변화를 잘 들을 수 있다. 때로는 그 정반대일 때도 있었다. 어떤 작곡가는 몸에 익은 유럽 스타일에서 시작하면서도 조심스레 재즈 맛이 스며 나오게 했는데, 모리스 라벨이 아주 적절하게도 '블루스'라고 이름 붙인 〈바이올린 소나타 제2번〉의 2악장이 그 예다.

클래식과 재즈 이야기에서 주목할 만한 인물로 조지 거슈윈(George Gershwin)이 있다. 그는 미국인이면서도 유럽 음악계의 안팎을 속속들이 아는 사람이었다. 거슈윈은 〈랩소디 인 블루〉로 아주 유명해졌는데, 이 작품은 '번역'이 필요 없을 정도로 사랑받았다! 뇌리에 박히는 클라리넷 솔로로 시작되는 자유분방한 피아노 협주곡이다. 거슈윈은 또 〈파리의 아메리칸〉을 작곡했다. 이 작품은 '미국'의 영향을 받은 '유럽적인' 교향시라고 할 수 있다.

거슈윈의 〈랩소디 인 블루〉는 '현대음악 실험(An Experiment in Modern Music)'이라는 이름의 콘서트에서 처음 선보였다. 모름지기 실험은 재즈가 더 이상 춤곡이 아니라 실제 감상용이라는 것을 전제로 이루어지는 것이었다.

069 소리를 저장해 팔다
축음기, 라디오, 영화

라이브가 아니고서는 음악을 절대로 들을 수 없는 상황을 상상이나 할 수 있을까? 당연히 할 수 없다! 어쨌든 요즘에는 어디에나 음악이 있다! 원한다면 헤드폰이나 '이어폰'을 쓰고 하루 종일 걸어 다니면서 자신만의 (음악) 세계를 즐길 수도 있다. 헤드폰, 아이폰, 슈퍼마켓 음악, 자동차 라디오, 영화, 텔레비전, CD, 음악 카세트, LP, 스피커 등등. 하지만 예전에는 지금과 전혀 딴판이었다. 그때는 진짜 '라이브' 음악가가 있어야만 음악도 존재했다.

19세기 말부터는 사정이 완전히 달라졌다. 그 이정표는 뭐니 뭐니 해도 축음기의 발명이었다. 처음으로 소리를 녹음하고 재생할 수 있다는 의미였다. 이른바 축음기 레코드가 불러일으킨 변화다. 축음기와 레코드는 여전히 존재하지만, 한 세기 후에는 콤팩트 디스크(CD)에 자리를 내주어야 했다. CD 역시 오늘날에도 여전히 사용되고는 있지만 스트리밍 같은 디지털 음향 전송 방식에 밀려나고 있다.

음악의 확산에서 또 하나 중요한 사건은 라디오의 출현이다. 라디오는 19세기 말에 발명되었는데 두루 사용되기까지는 시간이 좀 더 걸렸다. 라디오는 자연스럽게 더 많은 청중에게 다가갈 수 있는 이상적인 통로가 되었고, 이는 장치가 그다지 비싸지 않은 덕이기도 했다. 대부분의 라디오 채널에서는 대중음악과 클래식 음악을 모두 다루었다. 어떤 작곡가들은 특별히 라디오용으로 음악을 만들기 시작했다. 당연히 조그만 라디오에서는 모든 것이 잘 작동하지는 않는다는 점을 고려해야 했다. 예를 들어 바이올린과 고음은 라디오에서는 실제보다 상당히 날카롭게 들렸다! 또한 '안방 청중'의 반응은 '콘서트 청중'과 완전히 다르다는 점도 염두에 두어야 했다. 감자 껍질을 벗기거나 신문을 읽으면서 음악을 듣는 것과, 오직 음악에 집중하면서 듣는 것은 다르다. 그래서 작곡가들은 짧고 명료한 곡을 더 잘 쓰기도 했다. 쿠르트 바일이 〈베를린 레퀴엠(Berliner Requiem)〉을, 한스 아이슬러(Hanns Eisler)가 매우 적절한 제목의 칸타타 〈시대의 템포(Das Tempo der Zeit)〉를 작곡한 것처럼 말이다.

영화의 역사는 아주 특별하다. 가장 오래된 영화는 '무성', 곧 '소리 없는' 영화였다. 영화를 상영하는 동안 흔히 피아노 연주자나 라이브 음악을 연주하는 소규모 오케스트라까지 등장했다. 그러다가 곧 영화 상영시 동시 재생할 수 있는 축음기 레코드를 실험하기 시작했다.

진짜 유성영화(소리와 이미지가 같은 테이프에 담긴)는 1920년대 들어서야 나오기 시작했다. 이후 많은 클래식 작곡가들도 영화 음악을 작곡했다. 가장 유명한 인물은 러시아의 세르게이 프로코피예프와 드미트리 쇼스타코비치, 오스트리아의 에리히 볼프강 코른골트(Erich Wolfgang Korngold)다. 이미 존재하는 음악작품을 영화가 선택하는 일도 일어났다. 예를 들어 월트 디즈니 애니메이션 〈판타지아〉는 클래식 음악의 '최고 히트곡'에서 직접 영감을 받은 여러 장면으로 구성된다. 이를테면 폴 뒤카(Paul Dukas)의 교향시 〈마법사의 제자(L'apprenti sorcier)〉가 나오는데, 마법사 역은 다름 아닌… 미키 마우스였다.

070 경계를 넘다
아메리칸 드림

　놀랄지도 모르겠지만, 20세기 가장 현대
적인 작곡가들 중에는 미국인들이 있었다.
헨리 카월(Henry Cowell), 콘런 낸캐로(Conlon
Nancarrow), 해리 파치(Harry Partch), 그리고 좀 나
중의 루스 크로퍼드 시거(Ruth Crawford Seeger). 이들
은 사실상 아이브스의 아들(과 딸)이라고 볼 수 있다.
이들은 자유로운 사고를 지니고 있었고, 저마다의 장기
가 있었다.

　카월은 음다발(음괴, tone cluster) 기법을 처음으로 사용한
사람 중 한 명이다. 음다발은 피아노의 건반 한 구간 전체를 동
시에 누름으로써 어지럽고 유동적인 음향을 내는 기법이다. 아이
브스가 앞서 시도한 적이 있으나, 카월은 〈호랑이(Tiger)〉와 같은 작품에서 볼 수 있듯이 훨씬
더 나아갔다. 때때로 그는 피아노 연주자에게 마치 하프처럼 손으로 피아노의 현을 뜯게 했다.
〈아이올리스 하프(The Aeolian Harp)〉에서 이 기법이 신비한 분위기를 불러일으키는 것을 잘 들
을 수 있다. 훗날 많은 작곡가들이 이 기법을 채택하게 된다.

　카월은 리듬에서도 한계가 없었다. 그는 리듬을 여러 층 쌓아 올려서 음악을 사실상 연주 불
가능하게 만들기를 좋아했다. 그는 자신의 음악적 꿈을 실현하기 위해 '리드미콘(rhythmicon)'이
라는 특수 악기를 제작했다.

연주 불가능한 음악에 빠지기는 콘런 낸캐로도 마찬가지였다. 낸캐로도 카월처럼 클래식한 음악 형
식에 약간 싫증난 상태였다. 그래서 그는 과감한 결정을 내렸다. 전통적인 콘서트 피아니스트를 밀
어내고 그 자리를 피아노 로봇으로 대체한 것이다. 이를 위해 낸캐로는 사실은 오래전에 발명된 악
기인 자동 피아노를 사용했다. 자동 피아노는 피아노 롤(roll)로 작동한다. 빳빳한 종이에 구멍을 뚫

어 곡을 기록하는 것이다. 롤을 피아노의 리더에 집어넣으면 롤이 지나갈 때 구멍들에 해당하는 음이 차례로 울린다. 낸캐로보다 한참 전, 자동 피아노는 진짜 피아니스트보다 싼 값에 음악을 듣기 위해 주로 사용되었다. 단순하지만 분위기 있는 피아노나 오르간 곡을 '계속 돌리는' 마을 축제 같은 곳에서 아직도 찾아볼 수 있다. 그러나 낸캐로의 자동 피아노 곡은 차원이 달랐다. 그는 손가락 열 개 대신에 컴퓨터로 제어되는 두뇌를 가지고, 인간이 연주할 수 없는 것을 작곡하는 데 자동 피아노를 사용했다. 그 효과는 정말 독보적이었다. 콘서트홀에 앉아 있는데 갑자기 연주자 없는 피아노가 미친 듯이 놀라운 음악을 연주하기 시작한다고 상상해 보라. 인터넷에서 낸캐로의 작품을 검색해 보면, '플레이어 피아노'가 작동하는 모습을 바로 볼 수 있다. 예를 들어 'Nancarrow+player piano+Study No. 21'(연습곡 제21번)을 한번 입력해 보자. 잠시 후에 귀가 윙윙 울리기 시작할 것이다. 하지만 음악은 믿기 어려울 정도로 스펙터클하며, 한계를 뛰어넘고 싶은 열망을 느끼게 한다.

해리 파치도 그런 초현대주의자였다! 그는 한 음계에 왜 음이 일곱 개나 열두 개밖에 없는지 궁금해했다. 그것이 어쩌면 논리적으로 보일지는 모르지만, 그에게는 전혀 그렇지 않았다. 그는 클래식 음악의 음계를 완전히 뒤집기 시작해 음 간의 관계에 대해 온갖 연구를 한 끝에 마침내 새로운 음계를 디자인했는데… 한 옥타브에 음이 43개도 넘는 음계였다(아이디어 제공 차원에서: 만약 파치의 음체계를 따라 클래식한 피아노를 제작한다면 피아노의 너비가 7~8미터는 될 것이다!). 마치 일곱 빛깔 무지개에서 각 색깔을 각기 7~8개씩 더 많은 색깔로 쪼갠 것과도 같다. 노란색과 주황색의 차이는 물론 누구에게나 분명하지만, 연노랑과 그보다 좀 더 연한 노란색의 차이는 아마도 훨씬 적을 것이다. 어떤 사람들은 그 차이를 거의 인식하지 못하는데, 음도 마찬가지다. 그러나 이러한 '미분음'은 멋지고 새로운 음향 세계로 가는 문을 열어준다.

미국 음악사에서 또 다른 흥미로운 인물이 루스 크로퍼드 시거다. 여성이라서만이 아니다. 그녀는 〈현악 사중주 1931〉의 3악장으로 특히 잘 알려져 있다. 이 작품은 음높이가 거의

변하지 않는 긴 음들로만 구성되어 있다. 변하는 것은 소리의 세기뿐이다. 말 그대로 모든 음이 끊임없이 더 세지고 더 여려지지만, 서로 다른 성부가 동시에 더 세지거나 여려지지는 않는다. 그로 인해 음악 전체는 통제할 수 없는 크고 출렁이는 덩어리처럼 들린다. 특히 실내악에서 이것은 완전히 새로운 경험이었다!

071 날것의 진실
터프한 오페라

20세기에는 전례 없는 온갖 형태의 오페라가 등장했다. 그러다 보니 사람들은 음악극에 대해 점점 더 많이 이야기했다. 새로운 아이디어가 숱하게 등장했지만 전통적인 오페라도 살아남았다. 대체로 과거와 다른 주제를 다루기는 했다. 과거의 영웅적인 이야기는 갈수록 더 평범한 사람들의 슬픈 인생 이야기로 대체되어야 했다. 주로 일상생활의 어려움이 등장했다. 예를 들어 이탈리아에는 베리스모(verismo, 사실주의)가 있었다. 거기서는 추함, 질투, 가난, 험담, 불신, 간계, 배신, 억압 등이 강조되었다. 물론 이런 주제들이 오페라에서 새로운 것은 아니었지만, 이제는 모든 것이 더 거칠고 무디고 우중충했다.

루제로 레온카발로(Ruggero Leoncavallo)의 〈팔리아치(I Pagliacci)〉가 유명한 사례다. 이 작품은 의심 때문에 연적을 죽이는 광대의 이야기다. 광대가 '공연 속 공연'을 하는 동안에 벌어지는 일이기 때문에 관객에게는 무대 위의 살인이 진짜인지 '연기'인지 완전히 명확하지 않다. 가끔 아름다운 노래가 나오기는 하지만 사실인즉 매우 불쾌한 작품이다. 광대들은 그런 경우가 많다. 그들이 '재미 있을' 때는 아무 문제 없지만, 그들은 때로 분노에 차 있고, 아주 무서워지기도 한다.

동유럽의 오페라도 삶의 고달픈 면에 관심을 많이 기울였다. 체코의 야나체크는 이런 스토리를 무대에 올리는 데 믿기 어려울 정도의 재능을 갖고 있었다. 그의 오페라 주제는 대개 매우 감동적인데, 예를 들어, 〈예누파(Jenůfa)〉는 원하지 않는 임신을 한 젊은 여성 예누파의 이야기를 들려준다. 예누파의 계모는 스캔들을 피하게 해 주려고 아기를 죽이고 숨긴다. 계모는 아기가 잠을 자다가 죽었다고 예누파에게 거짓말을 한다. 그러나 겨울이 끝나고 얼음이 녹기 시작하면서 강에서 아기의 시체가 발견되고 진실이 만천하에 드러난다. 끔찍한 이야기인데, 무엇보다도 사람들이 '좋은 평판'을

얻으려고 서로 얼마나 비정하게 행동하는지 보여 주기 때문이다. 야나체크는 당혹스러운 방식으로 그 이야기를 들려주지만, 날것 그대로를 통해 믿을 수 없을 만큼 감동적으로 전달한다.

야나체크는 또 훨씬 가벼운 오페라인 〈영리한 새끼 암여우〉도 썼다. 신문의 연재 만화 캐릭터를 기반으로 한 작품이다. 이 오페라의 거의 모든 캐릭터는 동물인데, 그래서 보기에 다 조금은 귀엽다. 그러나 결국 그것 역시 사람들이 어떤 존재들인지를 보여 주기 위한 재치 있는 수단일 따름이다.

쇼스타코비치의 오페라 〈므첸스크의 맥베스 부인(Lady Macbeth of Mtsensk)〉도 듣는 이를 거친 세계의 한가운데 빠뜨린다. 이 작품은 (권력에) 굶주린 남자들에게 억압받고 수모를 당하는 상황에 더는 대처할 수 없는 한 여성에 관한 내용이다. 그렇게 그녀는 자신의 권리를 찾다가 끝내는 시베리아의 수용소에서 죽어 간다. 쇼스타코비치의 음악은 매우 시각적이고 때로는 잔인하기까지 하다. 스탈린은 이 오페라를 음악이 아니라 진흙탕이라고 생각했고, 쇼스타코비치가 러시아의 가장 추한 면을 드러낸 것에 분노했다. 작곡가의 목숨이 위태로울 정도였다!

이런 맥락에서 또한 빠뜨릴 수 없는 사람이 영국의 벤저민 브리튼이다. 브리튼은 의심의 여지 없이 20세기 최고의 오페라 작곡가 중 한 명이다. 야나체크처럼 그는 매우 직접적이고 얼른 알아들을 수 있는 방식으로 감정을 표현하는 재능이 있었다. 그의 음악은 등장인물의 가슴과 머릿속으로 우리를 안내한다. 그의 강점 한 가지를 들라면, 그는 어느 것도 '흑백'이 아니라는 점을 언제나 분명히 한다는 사실이다. 한결같이 '선하거나' '악한' 사람은 없으며, 모든 사람은 시행착오를 겪으며 '자신을 발견'하는 중이다.

브리튼의 가장 위대한 걸작은 〈피터 그라임스(Peter Grimes)〉로, 조수

를 죽게 만들었다는 의심을 받아 마을 공동체에서 배척당하는 어부의 이야기를 다룬 오페라다. 보는 이는 뭔가 끔찍한 잘못이 있다는 점은 인정하면서도, 그라임스에게도 동정심을 느낀다. 이러한 양면성이 오페라를 매우 인간적이고 호소력 있게 만든다. 막간에 브리튼이 별의별 기상 조건에서 바다가 메아리치게 하는 것도 환상적이다! 이 막간곡들이 어찌나 인기를 끌었던지 브리튼은 〈네 개의 바다 간주곡(Four Sea Interludes)〉이라는 제목으로 별도의 작품을 만들었다. 오페라에서 흔히 그렇듯이 자연 장면은 주로 주인공의 감정을 증폭시키는 역할을 한다.

072 음악 교육
함께 살아가는 연습

아마도 당신은 학교에서 음악, 특히 클래식 음악에 대해 그다지 많이 배우지 않았을 것이다. 학교는 주로 언어와 과학에 중점을 두기 때문이다. 물론 아주 유용한 과목들이다. 언어를 더 많이 알수록 세상에 더 깊이 파고들 수 있으며, 과학 덕분에 우리는 사물이 어떻게 구성되어 작동하는지 이해하고, 어쩌면 훗날에 직접 고칠 줄도 알게 될 것이다. 그러니 문제 될 것은 없다!

하지만 예술에 대해 좀 더 관심을 가질 수는 있지 않을까? 예술은 곁다리가 아니다. 우리 삶의 핵심이다. 엔지니어가 멋진 다리를 건설하거나 의사가 몸에서 암세포를 퇴치할 수 있다는 것은 환상적이다. 그러나 결국 우리는 삶에서 '의미'를 추구한다. 정말 중요한 물음은 우리가 인간이라는 사실에 관한 것이며, 예술이 여기에서 큰 역할을 한다. 예술은 우리가 멈춰 서서 자신에게 돌아오는 순간을 갖게 해 준다. 예술은 정말로 가치 있는 것을 볼 수 있는 기회를 준다. 예술은 타인을 바라볼 수 있도록 도와준다. 고객이나 환자로서가 아니라 갈망, 욕구, 고충을 지닌 똑같은 인간으로서 말이다. 그렇다. 정말이지 예술은 한갓 부수적인 것이 아니다. 예술은 삶의 정수 그 자체다. 조화롭고 가치 있는 삶을 사는 데 피타고라스의 정리나 뉴턴의 법칙보다 수백만 배 더 중요하다.

과학과 마찬가지로 예술도 선물처럼 거저 얻는 것이 아니다. 예술은 어릴 때부터 배우면 훨씬 더 잘 이해할 수 있는 일종의 언어다. 어쨌거나 어린아이들은 일반적으로 현대미술을 포함하여 미술을 보는 데 거의 문제가 없다. 음악도 마찬가지다. 아이들은 음악을 어른들보다 훨씬 쉽게 다룬다. 예술에서는 나이가 들어감에 따라 '더 배우는' 대신에 '배운 것을 잊어버리는' 것처럼 보인다. 그걸 막으려면 예술이 '제2의 천성'이 되도록 일찍 시작해야 한다. 그것이 많은 나라에서 음악이 학교 교과목인 이유다. 학교에서는 음악을 직접 하는 법을 재미있게 배운다. 재미있을 뿐만 아니라 인격을 형성해 나가는 데도 아주 좋다.

어떤 작곡가들은 어린아이들이 음악을 비롯한 예술과 접하게 하는 것이 얼마나 중요한지 인식하고 있었다. 그중 가장 유명한 사람 중 하나가 카를 오르프(Carl Orff)이다. 그는 오라토리오 〈카르미나 부라나(Carmina burana)〉로 잘 알려져 있지만, 여기서는 주로 그의 교육법에 관해 이야기하겠다. 오르프는 어린아이들이 음악을 스스로 발명하고 함께 연주하도록 자극하는 것을 중요하게 생각했다. 이를 위해 그는 북, 차임벨, 리코더처럼 거의 모든 어린이가 연주할 수 있는 악기만을 사용했다. 나아가 오르프의 음악에는 노래와 춤이 많이 포함되어 있어서 음악이 말 그대로 온몸을 관통한다. '함께 연주하기'는 당연히 약속을 하고 지키는 문제이기도 하다. 그러니 함께 음악을 연주하는 것은 '함께 사는' 연습이기도 하다. 그러나 무엇보다도 오르프의 교육법은 음악이 세상에서 가장 평범한 일이라는 점을 발견하게 함으로써… 예를 들어 다른 사람과 함께 또는 다른 사람을 위해서 큰 소리로 노래하는 것을 '이상하게' 여기지 않게 해 준다.

073 미국의 파리지앵, 파리의 아메리칸
타악기와 사이렌

　프랑스 음악의 또 한 명의 이단자는—물론 사티 다음으로!—에드가 바레즈(Edgar Varèse)였다. 그는 어려서부터 현대적이고 진보적인 모든 것을 예민하게 감지했다. 그는 정말로 혁신적으로 들리는 음악에 열광했다. 젊은 시절에 바레즈는 프랑스, 독일, 러시아, 오스트리아인 할 것 없이 당대 거장들의 악보를 열심히 탐구했다. 그에게는 경계가 없었다. 드뷔시, 리하르트 슈트라우스, 스트라빈스키, 쇤베르크. 한 명 한 명의 악보가 그의 책상 위에 놓였고, 그는 거장들의 소리를 머릿속에 담았다. 이탈리아인 루솔로의 실험마저도 그를 피해 가지 못했다.

　게다가 바레즈는 바다 건너 미국에서 일어나는 일에도 관심을 갖고 있었던 흔치 않은 유럽 작곡가 중 한 명이었다. 미국에서는 훨씬 덜 알려졌지만 선구적인 작업을 한 뛰어난 작곡가들이 활동하고 있었다. 그 작곡가들의 가장 큰 장점은 유럽 전체의 전통에 질질 끌려다닐 필요가 없었기 때문에 동시대 유럽인들보다 한결 더 자유로웠다는 점이다. 그들의 문화는 사실 아직

걸음마 단계였다. 그 점이 바레즈를 끌어당겼고, 그래서 그는 마침내 미국으로 떠났다. 그리하여 그는 '미국의 파리지앵' 또는 '뉴욕의 프랑스인'이 되었다. 거슈윈이 몇 년 후 그의 걸작 중하나에서 묘사하는 '파리의 아메리칸'과 정확히 반대다!

일단 미국에 도착한 바레즈는 꾸물거리지 않고 곡부터 쓰기 시작했다. 그의 첫 번째 주요 작품은 그 이름도 적절하게 〈아메리카(Amériques)〉라고 불린다. 곡을 들으면 그가 음색에 얼마나 깊이 빠졌는지 확실하게 들을 수 있다. 잔치도 이런 잔치가 없다! 앞으로도 그는 계속 그렇게 나아갈 터였다. 가끔 그는 현악기를 생략하기도 했는데, 현악기가 고전적이고 낭만적인 과거를 너무 많이 연상시킨다고 생각해서였다. 그렇게 바레즈는 타악기 연주자—총 13명—만을 위한 작품을 쓴 최초의 클래식 작곡가가 되었다. 작품 제목은 〈이오니제이션(Ionisation)〉인데, 곧바로 성공을 거두지는 못했다. 초기의 비평가 한 사람은 음악이 "얼굴을 치는" 것 같다는 평을 하기도 했는데, 무릇 비평가들이란 이상한 음향을 이해하려 하기보다는 신랄한 말을 생각해 내는 데 더 능한 법이다.

바레즈는 전자음악을 최초로 개발한 사람은 아니지만, 전자음악의 태동을 함께한 창시자들 중 하나다. 그는 1958년 브뤼셀 만국박람회용으로 오직 '새로운 사운드'만을 사용하여 〈전자시詩(Poème électronique)〉를 작곡했다. 많은 작곡가들에게 이 전자음악은 굉장한 돌파구였다. 그들은 이 새로운 음향으로 '자신들만의' 시대를 훨씬 더 잘 표현할 수 있다고 생각했다. 오늘날 〈전자시〉는 갖가지 새로운 사운드의 신제품 카탈로그처럼 들릴지도 모른다. 하지만 60년 전 갑자기 그 음악을 접했을 때 청중이 느꼈을 놀라움을 상상해 보라. 그것은 비유로만이 아니라 문자 그대로 전기충격이었을 것이다!

바레즈의 음악 대부분에서 그가 기계에 깊이 매료된 모습을 확실히 귀로 감지할 수 있다. 그는 이를 많은 동시대 예술가들과 공유했다. 찰리 채플린의 영화 〈모던 타임즈〉나 페르낭 레제(Fernand Léger)의 그림을 떠올려 보라. 기술에 대한 감탄이 분명 느껴지지만, 동시에 그에 대한 약간의 두려움도 있다.

조지 앤타일은 그 이중적 감정을 매우 강력하게 재현할 줄 아는 작곡가였다. 그도 다시 거꾸로… 파리에서 지내기를 좋아한 미국인이었다. 그는 공연하는 장소에 따라 '배드 보이' 또는 '앙팡 테리블'로 알려지기도 했다. 청중의 한계가 어디까지인지 탐색하기를 좋아했기 때문이었다.

앤타일은 특히 〈기계적 발레〉에서 한참 멀리까지 나아갔다. 작품은 원래 페르낭 레제의 추상 영화에 쓸 요량으로 만들었는데, 레제 또한 기계를 좋아한 프랑스 예술가였다. 이런 경향은 결국 오래가지 않았으나, 작품은 나왔다. 앤타일은 피아노 8대, 자동 피아노 1대, 실로폰 8대, 전기 초인종 2대, 비행기 프로펠러 1대로 음악을 썼다. 악기 면면만 얼핏 봐도 이미 환상적이지만 음악 자체도 확실히 그렇다. 음악은 잦아들 조짐을 보이지 않으면서 계속, 또 계속된다. 초연 때 어떤 유명한 비평가가 지팡이에 하얀 손수건을 묶어 공중에서 흔들었다는 이야기가 전해진다. 그가 항복한 것이다! 아니면 그저 비행기 착륙을 돕고 싶었을지도?

074 러시안 룰렛
예술 탄압의 서막

유럽에서 제1차 세계대전이 한창인 동안 러시아에서는 혁명이 일어났다. 1917년에 마지막 차르가 폐위되고 공산주의 정권이 들어섰다. 공산주의 시스템에서는 모든 재산이 공동 소유이므로 빈부 격차가 더 이상 존재하지 않는다. 그 자체는 물론 고귀한 생각이지만, 그 생각을 실현하기란 매우 어렵다는 것을 역사는 보여 주었다. 공산주의는 독재로 이어지는 경우가 비일비재했고, 아주 부유한 사람들을 제외한 모든 사람은 사정이 더 나빠졌다. 권력은 '위대한 지도자'의 손에 전부 넘어가, 백성을 억압하고 착취하고 심지어 세뇌하기까지 했다. 이 시기에 '소비에트 연방(소련)'으로 이름을 바꾼 러시아의 경우도 다르지 않았다.

블라디미르 레닌은 그 '새로운' 국가의 첫 번째 지도자였다. 그는 철권으로 통치했고, 나라에는 공포가 지배했다. 레닌이 죽고 '강철 인간' 요시프 스탈린이 권력을 승계하자 상황이 더욱 악화되었다. 스탈린은 노골적인 폭군이었다. 그는 국가에 반대하는 숱한 민간인을 포함하여 수백만 명의 사망자에 대한 책임에서 자유롭지 않다.

예술가들도 스탈린의 변덕으로부터 안전하지 않았다. 어쨌거나 그에게 '예술가'란 한 가지 특정 임무를 지닌 평범한 '노동자'에 불과했으니, 그 임무란 국가를 찬양하는 것이었다. 건축가는 거대한 건물과 광장을 설계하여 그 임무를 수행해야 했고, 화가는 소련 인민들이 혁명 전에 얼마나 불행했는지 캔버스에 나타내야 했으며, 작곡가는 시민의 '조국애'를 고취하는 음악을 작곡해야 했다. 모든 예술은 또한 쉽게 소화할 수 있어야 하고, 수많은 '승리'를 담아내야 했다. 감히 이에 저항하는 예술가는 목숨이 위태로웠다. 그러니 그들 중 많은 이들이 소련에서 탈출한 것은 전혀 놀랍지 않다. 예를 들면 20세기 최고의 '러시아' 작곡가 두 사람인 프로코피예프와 스트라빈스키는 음악 커리어의 상당 부분을 서유럽과 미국에서 쌓았다.

이 시기의 가장 비극적인 작곡가 중 한 명은 드미트리 쇼스타코비치이다. 쇼스타코비치는 재능이 출중하여 아주 어린 나이에 이미 피아니스트이자 작곡가로 두각을 나타냈다. 그는 커리어 초기에 정치 지도자들에게 무척이나 사랑을 받았다. 그로서는 편하지 않은 상황이었는데, 이미 한참 전부터 그들의 정책에 항상 동의한 것은 아니었기 때문이다. 하지만 그는 비판적인 태도는 결국 죽음을 대가로 치러야 한다는 사실을 익히 알고 있었다. 내내 "예"라고 고개를 끄덕일 수만은 없었던 예술가들은 계속해서 '사라졌다'. 쇼스타코비치도 그 때문에 힘들어 했으나, 자신의 비판적 태도를 숨기는 데 능했다. 그래서 그의 음악에는 종종 이중의 바닥이 있다. 때로는 웅장하고 쾌활한 듯 보이지만 한편으로는 날카롭거나 신경을 긁어 대는 면이 있다. 예를 들면 〈레닌그라드 교향곡〉의 1악장은 지나치게 허풍스러운 나머지 그게 과연 진짜인지 믿기 어려울 정도다!

어쨌거나 균형 잡기는 엄청나게 힘겨웠다. 모든 작품은 정부의 검열을 받아야 했고, 한구석이라도 통과하지 못하면 작품을 압수당했으며, 평소 언행을 삼가고 지도자들이 감격할 만한 주제의 작품을 빨리 써 내야 했다. 과연 그들이 기뻐해 줄 것인지 확실히 알지 못하는 가운데 말이다. 끊임없는 그 불안이야말로 모든 것을 힘들게 하는 원인이었다. 그것은 말하자면 '러시안 룰렛'과도 같았다. 총알 하나가 임의로 장전된 리볼버 권총 하나를 사람들에게 돌린다. 차례가 오면 권총을 자기 이마에 대고 방아쇠를 당긴다. 언젠가 희생자가 나오리라는 걸 확실히 알고 있지만 그게 누구일지는 모른다. 끔찍하다!

쇼스타코비치와 그의 동시대인들이 그러한 상황에서도 그토록 많은 훌륭한 작품을 썼다는 사실이 믿기지 않는다. 오늘날 쇼스타코비치는 러시아(지금은 다시 '러시아'로 불린다)뿐만 아니라 전 세계에서도 가장 널리 연주되는 20세기 작곡가 중 한 명이다. 그가 항상 자신의 음악의 날카로운 면을 쉽게 다가갈 수 있는 스타일에 접목할 줄 알았기 때문일 것이다. 그렇다고 그것이 스탈린 덕분이라고 하기는 불가능에 가깝다….

075 유럽 엑소더스
'퇴폐' 예술

1933년 독일에서 히틀러가 권력을 잡으면서 역사상 가장 암울한 시기가 또 시작되었다. 히틀러가 내세운 최고의 목표는 위대한 독일제국을 새로 세우는 것이었다. 거기에 방해되는 사람이 있다면 누구라도 무자비하게 파멸시킬 터였다. 그렇게 제2차 세계대전으로 가는 아우토반(고속도로)이 놓였다.

하지만 전쟁 전 몇 해 동안도 이미 끔찍한 시절이었다. 독일적이지 않은 것은 모두 독일적인 것이 되어야 했다. 세계 어느 곳에서나 독재 정권은 항상 편협하다. 그들은 자유를 허용하지 않으며, 사람들의 머릿속 자유까지도— 어쩌면 그것을 특히—허용하지 않는다. 그들이 생각하는 대로 생각하고 그들이 바라는 대로 느낄 것을 강요한다. 그래서 엄격한 규칙을 제시하는데, 그래야 권력을 더 많이 휘두를 수 있기 때문이다.

독재 정권은 자신들에게 맞지 않는 것은 '퇴폐'라고 부른다. 그래서 예술은 독재자들에게 최악의 적이다. 예술은 자유이기 때문이다. 예술은 경직의 반대여서, 살고 찾고 탐색하고, 사람의 마음을 연다. 그래서 거의 모든 예술은 히틀러 일당 앞에서 고개를 숙여야 했다.

재즈는 자유분방하고 원시적인 '검둥이 음악'—정말로 그렇게 불렀다—이라며 거부했다! 유대인의 음악은 악하고 사람을 타락시킬 수 있다는 이유로 금지되었다. '너무 어려운' 음악 역시 쓰레기통에 던져졌는데, 건전한 시민을 혼란에 빠뜨릴 수 있다는 이유였다. 독일 외의 이민족적 요소가 있는 음악도 마찬가지였다. 단 하나의 민족만이 중요하기 때문이었다. 말 그대로 '모든 것'과 '모든 사람'과 '모든 민족'이 지도에서 지워졌다. 인상파는 너무 프랑스적이어서, '6인조'는 너무 경박해서, 러시아인은 공산주의 국가에 산 적이 있어서… 등등, 목록은 길고도 슬프

다. 유대인이 아닌 독일 작곡가 막스 브루흐(Max Bruch)조차도 금지되었는데, 그의 감동적인 첼로 작품 〈콜 니드라이(Kol Nidrei)〉가 유대인의 기도 선율에서 영감을 받았다는 이유였다. 그리고 어떤 작곡가들은 유대인이 아닌데도 나치가 그들을 유대인이라고 생각했다는 이유만으로 탄압받았다. 그것은 순전히 광기였고, 자의적이고, 역겨운 것이었다.

그 결과는 엄청났다. 체포되거나 살해되지 않은 사람들은 탈출구를 찾았고, 상상하기 어려운 대탈출이 이어졌다. 몇 해 동안 수백 명의 위대한 예술가들이 유럽을 탈출했다. 항의의 뜻으로, 또는 추방자들에 대한 연민을 표하기 위해 자발적으로 망명길에 오른 사람들도 있었다. 많은 사람들이 미국을 피난처로 택했다. 예술가들뿐만 아니라 지식인과 과학자들도 바다를 건너는 길을 택했다. 상대성이론을 창안한 알베르트 아인슈타인을 생각해 보라. 당연히 유럽 문화에 큰 손실이었다. 반대로 미국인들에게 망명객들은 지식과 예술의 새로운 원천이었으며, 미국인들은 그들을 대체로 기꺼이 포용했다.

그렇다면 어떤 음악이 살아남았을까? 답은 간단하다. 200년 전의 비유대인 독일 음악이다. 브람스, 모차르트, 하이든, 슈만 같은 클래식 거장들. 특히 리하르트 바그너가 숭상 받았다. 바그너가 과거에 유대인들을 향해 폭언을 퍼부은 바 있고, 게다가 게르만-독일 문화가 그의 작품에서 중심적인 역할을 차지했기 때문이다. 위대한 베토벤 또한 시상대에 오르기는 했지만, 아마도 충격으로 무덤 속에서 여러 차례 돌아누웠을 것이다. 이런 장면을 상상할 수 있을까? 베토벤 〈교향곡 제9번〉에서 합창단이 "모든 인간은 형제가 되리"를 부르고, 공연이 끝나자 히틀러가 점잖게 일어서서 박수를 보낸다? 유대인, 집시, 동성애자 등을 제외하고 '모든 인간'이라? 말도 안 되는 이야기다! 이것은 순전히 예술의 남용이고 악용이다! 하지만 독재자들은 그런 데 신경도 쓰지 않는다. 그들은 자신이 원하는 대로 하고, 갈 길을 간다. 끝까지.
요즘에는 그 유명한 9번 교향곡을 좀 다르게 다루기도 한다. 어떤 지휘자들은 이 교향곡에 앞서 아르놀트 쇤베르크의 짧지만 몹시

통렬한 작품을 연주하기도 한다. 바로 〈바르샤바의 생존자(A Survivor from Warsaw)〉다. 이 곡은 하나의 선언이다. '모든 인간'에는 유대인도 포함된다는!

그러나 어쨌든 권력자들이 예술가의 입을 다물게 하려고 할 때는 조심하시길. 예술가들에게 재갈을 물리고 싶은 사람은 간계를 갖고 있다. 왜냐하면 예술가는 세상의 양심이기 때문이다.

그리고 이제 양심이 없는 사람들은 결국에는 모든 것을 잃게 될 것이다.

076 최후의 낭만주의자
시간을 거슬러

　20세기 전반은 그야말로 혁신이 부글거리는 거품 욕탕이었다. 모든 것에 이의를 제기했고, 그 어느 때 보다 시선을 미래로 향하고 있었다. 그러나 모든 사람들이 똑같이 열렬하게 거품탕에 뛰어든 것은 아니었다. 어떤 이들은 낭만주의 음악이 '끝났다'는 느낌을 전혀 받지 않았다. 그들은 익숙한 옛길을 걸으며 아직도 할 얘기가 한참 많이 남았다고 생각하고 조용히 작곡을 계속해 나갔다. 그들은 현대의 그 모든 야단법석에 그다지 신경 쓰지 않았고, 쇤베르크, 스트라빈스키, 루솔로가 새로운 작품으로 다시 뭔가를 이야기할 때면 눈살을 찌푸리곤 했다.

　리하르트 슈트라우스는 흥미로운 예다. 20세기 초까지 그는 진보적인 작곡가의 선두 그룹에서 함께 활동했었다. 그러나 쇤베르크가 무조 음악을 들고 나타났을 때, 그건 슈트라우스에게는 '머나먼 다리'였다! 그는 이 새로운 양식에서 아무것도 보지 못했기에, 의식적으로 선두 그룹을 떠나기로 마음먹었다. 그는 자신이 편안하게 느끼는 음악으로 돌아왔고, 심지어 자신을 조금 억누르기까지 했다.

　그리하여 슈트라우스는 말년에―제2차 세계대전이 이미 끝났을 때였다―〈네 개의 마지막 노래(Vier letzte Lieder)〉를 작곡했다. 이것이 순전히 음악적으로 아름다운 작품임은 남녀노소 할 것 없이 인정할 것이다. 이 음악은 흔치 않은 아름다움이며, 디테일 하나하나에서 거장의 손길을 감지할 수 있다. 다만, 거기에는 '그러나'가 온다. 만약 이 작품의 '양식'만을 본다면, 이것이 그보다 50년 전에 작곡되었을 법하다는 점도 인정해야 하기 때문이다! 순전히 낭만주의다! "그래서?"라고 반문하는 사람도 있을지 모르겠다. "그게 나쁜가요?" 아니다, 단연코 나쁘지 않다. 다만 조금 이상할 뿐. 이렇게 비교해 보자. 1985년 코트디부아르 대통령이 그 나라 수도에 초대형 교회를 세웠는데, 이 교회는 세계적으로 유명한 로마 성

베드로 성당의 일종의 복제 건물이다. 바로크 양식의 커다란 건물이 열대 지방에 위용을 드러 냈다. 뭐 잘못인가? 아닐 수도 있다. 다만, 아주 이상할 뿐. 건물이 어울리지 않는 장소에 있는 것 같다고나 할까. 아프리카는 유럽과 다른 역사와 문화를 가지고 있기 때문에, 그 교회는 아프 리카 것이 아닌 것이다. 슈트라우스의 〈네 개의 마지막 노래〉도 마찬가지다. 이 곡들은 역사상 어울리지 않는 자리에 있는 것이다. 아무리 아름답더라도 실제로는 '한물간' 음악이다.

물론 완전히 다른 방식으로 볼 수도 있다. 어떤 사람들에게는 예술에서 진보가 중요하지만, 어떤 사 람들에게 그것은 순전히 부차적인 문제다. 그 사람들에게는 모든 예술이 가치가 있다. 예술이 감동 을 주기만 한다면 말이다. 가령 예술작품이 새로운 무엇을 만들어 낸다면, 비록 구식 수단을 사용한 다 해도 새로운 기술을 사용했을 때와 마찬가지로 좋은 일이다. 십인십색, 모든 새는 저마다 자기 방식으로 노래하면 그만인 것이다. 다른 새보다 더 많은 일을 할 수 있는 한 말이다.

어떤 작곡가들은 그 일을 성공적으로 해냈다. 그들은 낭만주의 음악을 계속해서 작곡하면서도 자신 만의 '비틀기'를 할 줄 알았다. 세르게이 라흐마니노프와 얀 시벨리우스는 그 완벽한 보기다. 비록 '너무 늦게 태어났다'는 '운명'으로 인해 큰 고통을 겪었지만 말이다. 라흐마니노프는 "새로운 음악 의 느낌을 얻기 위해 최선을 다했지만 잘되지 않았다"는 글을 남겼다. 〈바이올린 협주곡〉과 〈교향 곡 제5번〉을 비롯한 진정한 걸작들을 남긴 시벨리우스는, 자신이 '끝난 사람'으로 여겨지는 것을 실 망의 눈초리로 바라보았다. 두 작곡가의 삶의 마지막 수십 년 동안 그들의 촛불이 활활 타오르지 않 은 것은 우연이 아니다. 그러나 그들은 탁월한 음악을 작곡했다!

이는 미국의 작곡가 새뮤얼 바버(Samuel Barber)에게도 적용되는 말이다. 바버의 심금을 울리는 〈현 을 위한 아다지오(Adagio for Strings)〉는 20세기의 가장 사랑받는 작품 중 하나로 등극했다. 인기 많은 푸치니도 이 명단에 포함된다. 푸치니는 〈토스카〉, 〈라 보엠〉, 〈나비 부인〉 같은 오페라를 통해 이탈 리아 벨칸토 시대의 속편을 확고하게 확장했다. 이런 작품들 은 구식이라고 할 수 있지만, 오페라 관객의 대다수는 그 음악에 완전히 녹아들며, 여전히 매일 수천 명의 오페라 애호가들이 눈물 흘리며 감동을 느낀다는 사실은 달라지지 않는다. 감동을 느끼는 사람에게 시간은 아무런 문제가 아니다.

077 수학의 저편
음렬주의

제2차 세계대전은 1차대전보다 훨씬 더 파괴적이었다. 2차대전에는 잔인한 전쟁의 폭력 자체뿐만 아니라 출생지, 인종, 성적 지향 등을 근거로 사람을 죽이는 히틀러의 끔찍한 생각도 개입했다. 대부분의 예술가들이 침묵을 강요받았다는 이유만으로도 세상은 말 그대로 지옥이 되었다.

전쟁이 드디어 끝났을 때, 세상은 멍하니 정신 나간 상태였다. 모든 자신감을 잃었고, 모든 것을 재건해야 했다. 유럽은 슬픔과 복수심의 폐허 더미였다. 많은 예술가들도 절망에 빠져 있었다. 박해, 가스실, 원자폭탄… 그 어떤 것이라도 가능하다는 것이 밝혀진 세상에서 무슨 말을 더 할 수 있을까?

예술가들은 아주 다양한 방식으로 반응했지만, 그 가운데 중요한 어떤 사람들은 앞으로 아주 냉정하게, 현실과 거리를 두고 작업하기로 마음먹었다. 그들은 더 이상 감정이 끼어들 여지를 남기지 않았으며, 다만 복잡한 새로운 작곡 체계를 연구하고 찾아냈다. 이 경향은 '음렬주의(serialism)'라고 불리며, 쇤베르크의 12음 체계를 기반으로 한다. 쇤베르크가 새 작품을 쓸 때마다 열두 개의 음으로 된 고유한 음렬을 디자인했다는 사실을 기억할 것이다. 이때 음렬은 일종의 주제가 되고, 곡의 나머지 부분은 거기에서 파생되었다.

음렬주의자들은 이 아이디어를 음높이 외의 다른 음악적 속성으로 확장했다. 예를 들면 리

듬, 음의 세기, 연주 방식 등으로도 열(series)을 만든 다음, 이 갖가지 열들을 서로 결합하기 시작했다. 이를 위해 매우 정확한 공식을 사용하여 모든 음을 정확하게 기록했다. 모든 음은 그 자체로 하나의 점처럼 보여서 이 총렬(total serial) 양식을 '점묘 음악(point music)'이라고도 부른다. 프랑스의 피에르 불레즈(Pierre Boulez)가 작곡한 두 대의 피아노를 위한 〈구조 Ia(Structures Ia)〉, 벨기에의 카럴 후이바르츠가 쓴 초기 두 작품이 그 좋은 예다.

그런데 후이바르츠의 이 두 작품에 〈제1번(Nummer 1)〉과 〈제2번(Nummer 2)〉이라는 사뭇 비감정적인 제목이 붙은 것은 우연이 아니다. 특히 〈제2번〉에서는 모든 것이 궁극의 '점'으로 기록된다. 그래서 이 곡을 유럽 최초의 총렬 음악으로 보는 사람도 있다.

하지만 유럽은 음렬주의적 사고의 요람이 아니었다. 그 몇 해 전에 미국의 밀턴 배빗(Milton Babbitt)이 이미 유사한 기법으로 작업을 시작했기 때문이었다. 배빗의 〈피아노를 위한 세 개의 작품(Three Compositions for Piano)〉—역시나 사무적인 제목!—에서 들어 볼 수 있다.

음렬주의 작곡가들은 극도로 엄격한 이 작업 방식이 미래를 보장하기 좀체 어렵다는 사실을 이내 깨달았다. 그래서 그들은 '규칙'을 완화함으로써 예술적 자유의 중요한 부분을 되찾았다. 그래서 '열'이라는 개념을 고수하면서도 유연하게 다루었다. 음높이, 음길이, 음색 같은 소리의 다양한 속성에 계속 많은 관심을 기울였다. 그러면서 하나하나의 음 자체를 계산하는 대신에 더 큰 '선'과 '구조'로 관심이 옮아갔다. 그야말로 다시 '작곡'이 된 것이다. 그 결과 다양한 음렬주의 작곡가들도 자기만의 특징을 훨씬 더 많이 만들어 넣고, 고유하고 알아볼 수 있는 자기 스타일을 개발할 수 있었다.

가장 스펙터클한 음렬주의 작품 하나로 카를하인츠 슈토크하우젠의 〈그룹들(Gruppen)〉이 있다. 제목은 작품을 구성하는 100개 이상의 음악적 '단위'를 가리키며, 그룹들은 매번 고유한 방식으로 서로 다른 음악적 속성들을 하나로 묶어 낸다. 따라서 그룹들은 제각기 고유한 성격을 가지고 있고, 이것들을 배열하여 음악적 이야기를 만든다. 작곡에는 단연코 상당한 수학적 계산 작업이 필요해지고, 그러다 보니 이제는 각 음이 '그 자체로' 올바른가가 아니라 곡이 '전체로서' 잘 맞물리는가 여부가 주요 관심사가 되었다.

슈토크하우젠의 이 작품을 더욱 흥미롭게 만드는 것은, 각각 지휘자가 따로 있는 세 개의 개별 관현악 그룹이 연주를 해야 한다는 점이다. 청중은 세 오케스트라의 사이에 자리 잡고 앉아 있고, 서로 다른 '그룹'들로부터 지속적으로 압박을 받는다. 처음 이 음악을 접하면 조금 이상하게 들릴지 모르지만, 한편으로는 정말 압도적일 수도 있다. 특히 세 개의 오케스트라 사이에 앉아서 실황으로 경험하면 더욱 그렇다. 실황의 감동이야 물론 모든 음악이 다 그렇지만.

우리가 듣는 음악은 대부분 녹음된 음악이다. 녹음은 무수히 다양한 작품과 공연을 자주 들을 기회를 주기 때문에 환상적이다. 그러나 최고의 사운드 시스템조차도 실제 연주회를 대신하지는 못한다. 모든 연주회는 하나하나가 저마다 독특한 이벤트다. 라이브 연주의 긴장감이 있고, 음악과 청중 사이의 상호작용이 있고, 무엇보다 온몸이 마치 현악기의 현이 된 듯 함께 떨리게 만드는 굉장한 소리의 물결이 있다. 연주회장에서는 음악이 '다르게' 울린다는 것만으로도 연주회에 가는 것은 모든 음악 애호가에게 필수적인 일이다. 라디오나 CD에서는 마음에 들지 않던 곡이 콘서트홀에서는 당신을 완전히 사로잡을 수 있다는 점에도 놀라게 될 것이다. 어떤 곡이든 라이브로 한 번 이상 직접 들어 보기 전에는 절대로 삭제하지 마시길.

078 주사위는 던져졌다
고요와 우연성

유럽 작곡가들이 수학 계산을 자주 하고 있던 시기에 미국의 존 케이지(John Cage)는 과거에 등돌리는 방법으로 사뭇 다른 방식을 택했다. 그는 초기 음렬주의자들과 정반대로 행동했다. 모든 것을 아주 세밀하게 기록하고 녹음하는 대신에, 음악을 그냥 우연에 맡겼다.

케이지의 유명한 작품으로 〈4분 33초〉가 있다. 이 곡은 어떤 종류의 악기 편성으로도 연주할 수 있으나, 악보에는 음표가 단 하나도 없다. 연주자가 등장해서, 연주를 준비하고, 청중에게 인사한 다음, 4분 33초 동안 아무것도 연주하지 않고, 다시 관객에게 인사하고, 무대를 떠난다. 어쩌면 재미있어 할 수도 있지만, 좀 이상하다고 느낄 수도 있다. 그러나 케이지가 이유 없이 그렇게 한 것은 아니었다. 그는 관객에게 다시금… 고요를 알려주고 싶었다. 일상생활에는 사실상 완벽한 고요란 절대 존재하지 않는다는 사실을 보여주는 것이 그에게는 중요했다. 〈4분 33초〉 같은 상황에 맞닥뜨리게 되면, 우리 주변에 얼마나 많은 소리가 끊임없이 존재하는지 놀라움을 금치 못한다. 이웃집 남자가 움직이는 소리, 전등이 나지막하게 웅웅거리는 소리, 꾸벅꾸벅 조는 청중의 가르랑대는 숨 소리, 멀리서 문 닫히는 소리, 손님 접대용으로 차려 놓은 유리잔이 짤그락거리는 소리 등등. 우리 주변에는 수백만 개의 소리가 있으며 소리들은 매번 다르고 새롭다. 결국 모든 것은 우연에 달려 있으며, 그것이 바로 〈4분 33초〉를 특별한 곡으로 만든다. 시작점은 매번 같지만, 아무리 자주 듣더라도 매번 다르게 들린다.

프랑스 예술가 이브 클랭(Yves Klein)이 그 몇 해 전에 이미 비슷한 작업을 했으니, 〈모노톤: 고요(Monotone: Silence)〉라는 제목의 교향곡을 쓴 것이다. 이 곡의 처음 20분 동안은 제목 그대로

하나의 음(monotone)만 연주하고, 그다음 20분 동안은 완벽한—음, 완벽하다고?—고요가 이어진다. 이런 곡은 통상적인 음악이라기보다 '경험'에 가까운 것이지만, 소리와 정적의 의미, 따라서 음악의 의미를 깊이 곱씹게 한다.

의식적으로 우연을 끌어들이는 음악을 '우연성 음악(aleatoric music)'이라고도 한다. '알레아(alea)'라는 말은 로마 장군 율리우스 카이사르의 말 덕분에 유명해진, 주사위를 뜻하는 라틴어다. 전해지는 이야기로 가이사르는 원정 중에 작전회의를 하면서 주사위를 던져 결정을 내렸다고 한다. 그는 "주사위는 던져졌다(alea iacta est)"라는 유명한 말을 남겼고, 그 '교훈'대로 했다. 이 말은 한번 내린 결정은 되돌릴 수 없다는 말을 할 때 쓰는 격언이 되었다!

케이지는 자신의 우연성 음악 작품 중 일부에서 정말로 그렇게 작업했다. 예를 들어 〈가상 풍경 제4번(Imaginary Landscape No. 4)〉은 스물네 명의 음악가가 연주하는 열두 대의 라디오를 위한 곡인데, 라디오의 절반은 주파수 다이얼(원하는 채널을 찾는)을, 나머지 절반은 볼륨 다이얼을 작동하며, 연주 방법은… 그냥 돌린다! 물론 이 작품을 '멀찍이서' 보고 들으면 그 연주가 그 연주 같아 보이지만, 연주 때마다 완전히 다르다.

케이지는 때로 작곡 자체에도 우연성을 이용하곤 했다. 악보에 올 다음 음표를 동전이나 주사위로 결정하는 식이다. 〈역易의 음악(Music of Changes)〉을 위해서는 중국의 역서易書인 『주역周易』을 이용했다(『주역』의 영어 번역인 'Book of Changes'에서 케이지의 제목이 왔다). 이 곡을 들어 보면 이내 아주 특별한 결론에 이르게 될 것이다. 바로 초기 음렬주의자들의 음악과 매우 유사하다는 것이다. 케이지의 작품은 불레즈의 〈피아노 소나타 제2번〉 2악장과 한번 비교해 볼 만하다. 작곡법이 그렇게 다를 수 없는데도 악곡은 아주 비슷하다! 이렇게 음악의 '배경 소리'가 말 그대로 차이를 만들 수 있다!

케이지는 '프리페어드 피아노(prepared piano)'로도 아주 유명하다. 이것은 피아노 안에 못, 나사, 종이, 옷감 등 같은 별의별 소재를 장착하여 '가공'한 피아노이다. 그로 인해 아주 다른 소리를 낸다. 가령 〈위험한 밤(The Perilous Night)〉을 (보지는 말고) 들어만 보면 처음에는 아마도 피아노가 아니라 타악기를 위한 곡이라고 생각할 수도 있다. 인도네시아의 가믈란 합주를 연상시키기도 한다. 케이지는 이와 같은 방식으로 동양의 철학에도 관심을 표명했다.

079 플러그를 꽂고
전자음악과 구체음악

(옛날) 클래식 음악과 팝뮤직의 큰 차이점 하나는, 클래식 공연 무대에서는 통상 전선에 발이 걸려 비틀거릴 일이 없다는 점이다! 이는 클래식 음악의 세계에서는 대부분 '어쿠스틱' 악기를 사용하기 때문이다. 어쿠스틱이란 증폭되지 않고 그저 본래의 울림대로 소리를 내는 악기를 말한다.

그러나 클래식 음악 이야기에는 '일렉트로닉(전자)'을 다룬 장도 있다. 제2차 세계대전이 끝나고 몇 해 동안 일부 작곡가들이 전자 기기의 새로운 가능성에 아주 집착했기 때문이다. 그들은 이를 통해 그때까지 꿈으로만 꿔 왔던 음향을 불러올 수 있었다. 이는 새로운 음과 음색을 찾아 나서는 길을 열었다. 작곡가들은 일반 피아노에서 키 하나 차이에 불과한 거리를 전자 기기의 도움에 힘입어 수십 개의 음으로 쉽게 미분화할 수 있었다. 그런 다음 그 음들에 굉장히 다양한 방법으로 색을 입힐 수 있었다. 이러한 작업이 늘 필요하거나 유용하지는 않았지만, 상상력을 불러일으키는 데 큰 도움이 되었다. 작곡가들은 마치 숨어 있던 음향 속성을 드러내어 주는 현미경을 얻은 셈이었다. 물론 전혀 새로운 일은 아니었다. 20세기 전반에도 이미 루솔로와 테레민(Theremin) 같은 작곡가와 엔지니어가 이 길을 걷고 있었다. 그러나 이제는 완전히 돌파구가 열렸다.

여기서 가장 중요한 인물 한 사람이 프랑스 작곡가 피에르 셰페르(Pierre Schaeffer)였다. 그는 원래 있는 소리를 카세트 테이프에 녹음한 다음 이를 사용하여 작곡을 했다. 따라서 그에게 문제는 단지 음향

만이 아니라, 그것을 어떻게 '연주'하는가이기도 했다. 그는 녹음된 사운드를 조작하고 편집하는 온갖 종류의 트릭과 기술을 찾아 나섰다. 그 결과는 예를 들면 그의 〈철도 연습곡(Étude aux chemins de fer)〉에서 들을 수 있다. 이 곡은 철도에서 나는 소리를 콜라주한 것인데, 그가 창안한 여러 가지 방식으로 조합되어 진짜 악곡이 되었다. 이 모든 소리가 다름 아닌 우리가 살아가는 현실에서 왔고 따라서 '구체적'이라는 뜻에서 셰페르는 자신의 작품을 '구체음악'이라고 불렀다.

그 외에 진정한 전자음악도 있었다. 전자음악은 새로운 장치에서 생성된 사운드로만 작동했다. 특히 독일 쾰른의 라디오 방송국 스튜디오에서 획기적인 작업이 이루어졌는데, 카를하인츠 슈토크하우젠이라는 사람이 그곳에 불쑥 등장했을 때였다. 슈토크하우젠은 처음에는 프랑스의 셰페르가 있는 곳에 잠시 들렀지만, 정말로 전기 신호만 가지고 작업하고 싶었다. 〈습작 1(Studie I)〉이 그 첫 번째 결과물이었는데, 과연 '구체음악'과는 전혀 다른 소리를 냈다. 그 차이를 이해하려면 들어 보아야 한다. 슈토크하우젠은 훗날 이 두 가지 기술을 결합하게 되는데, 〈소년의 노래(Gesang der Jünglinge)〉가 그 일례다. 많은 사람들이 이 곡을 이 새로운 양식에서 최초의 진정한 걸작이라고 여긴다.

벨기에에서도 몇몇 선구자들이 전자음악의 발전에 기여했다. 예를 들어 카럴 후이바르츠는 〈죽은 음과 함께(Met dode tonen)〉라는 작품을 썼다. 잘 고른 제목이다. 전자음에는 사실 생명이 없으니 말이다. 이 곡은 이런 방식으로 가능한 한 감정을 밀어내고자 했던 1950년대 많은 작곡가들의 갈망과도 다시 연결된다.

요즘 작곡가들은 흔히 전자 기기를 사용하여 작업하지만, 대부분의 경우 전자 기기는 수단의 일부일 뿐이다. 클래식 음악 환경에서도 사실 전자 기기는 '보편화'되었다. 이 분야에서 발군의 작곡가는 핀란드의 카이야 사리아호(Kaija Saariaho)이다. 그녀는 일반 악기와 전자 제품을 연결하기를 좋아한다. 전자음악 파트를 미리 녹음해 두는 경우도 있지만, 그 밖에는 라이브 뮤지션과 상호작용하여 그 순간 음악 자체가 생성된다. 사리아호 스타일의 황홀하고 순수한 일례는 〈아득히(Lonh)〉라는 노래다. 이 곡은 부드럽고 신비한 분위기를 좋아하는 그녀의 취향을 아름답게 보여 준다.

080 연주자가 결정한다
열린 형식

음악사가 흘러오는 동안 작곡가는 점점 더 악보의 마지막 세부 사항까지 자세하게 기록하는 막강한 인물로 성장했다. 음악은 공연예술이므로 대개는 약간의 빈틈이 남지만, 작곡가들은 연주자들에게 가능한 한 정확하게 연주 지시를 하고자 최선을 다했다. 어쨌거나 '음'은 보통 정해져 있고, 연주자는 그것에 충실할 것이 기대되었다. 그러나 제2차 세계대전 이후 연주 진행 과정에서 연주자(또는 청중까지도)가 결정권을 갖도록 하는 작곡가들이 점점 늘어났다. 그렇게 '열린 형식(open form)' 또는 '유동적인 형식'이 생겨났다.

미국 작곡가 헨리 카월은 2차대전 전에 이미 연주자가 악장의 순서를 직접 정할 수 있는 현악 사중주를 작곡했다. 제목도 적절하게 〈모자이크 사중주(Mosaic Quartet)〉라는 작품이다. 그러나 전후 사람들은 주로 열린 형식이라는 아이디어로 작업을 시작했다. 예컨대 모튼 펠드먼(Morton Feldman)은 〈간주곡 제6번(Intermission No. 6)〉이라는 하나나 두 대의 피아노를 위한 곡을 작곡했는데, 작품은 단 한 장의 악보로 이루어졌다. 악보에는 음표 한 개나 코드 한 개만 적힌 아주 짧은 악보 쪼가리 열다섯 개가 어지럽게 배열돼 있었다. 그리고 작곡가는 거기에 간결 명료한 지시사항을 추가해 놓았다. "곡 구성은 임의의 한 음으로 시작하여 다른 임의의 음으로 이어진다." 따라서 여기서는 우연성이 중요한 역할을 한다. 동일한 버전을 두 번 들을 가능성은 거의 존재하지 않는다. 왜냐하면 $15 \times 14 \times 13 \times \cdots 2 \times 1$, 무려 1조 3,076억 7,436만 8천 가지 경우의 수가 나오기 때문이다. 그것도 각 음을 단지 한 번씩만 연주하는 경우 그렇다. 게다가 작곡가는 그 작품은 '한 명 또는 두 명의 피아니스트'가 연주할 수 있다고 적어 놓았다. 두 명의 피아니스트가 함께 연주한다면, 그들 자신도 어떻게 흘러갈지 전혀 모르니 그들도 더 흥미진진해 하겠지.

이러한 종류의 '열린 형식'은 전후 수년이 지나며 완전히 돌파구를 열었다. 어떤 작품에서는 악기 편성이 완전히 또는 부분적으로 자유로웠다. 또 어떤 작품에서는 악보에 어떻게 연주할지 결정하는 규칙이 적혔지만, 연주자가 선택을 할 수 있었다. 악보에 적힌 것이 너무 모호해서 연주자가 직접 음을 선택할 수 있는 악보도 있었다. 하지만 핵심 아이디어는 언제나 같았다. 게임의 규칙은 작곡가가 정하지만, 작품이 정확히 어떻게 표현되는가는 연주자가 함께 결정한다는 것이다. 물론 더러는 실망스러울 수 있다. 네덜란드 작곡가 시메온 텐 홀트(Simeon Ten Holt)는 굉장히 성공적인 열린 형식의 곡을 쓴 적이 있다. 제목은 〈칸토 오스티나토(Canto ostinato)〉이며, 연주자들은 다들 자신만의 방식으로 연주하고 싶어 했다. 그 결과 작곡가가 어떤 연주는 더 이상 자신의 작품으로 간주하지 않을 정도로 멀리 갔다! 여하튼 이러한 열린 형식은 관객에게는 매번 놀라움이다.

그런가 하면 관객까지도 그 결정에 직접 참여하는 경우도 있다. 벨기에 작곡가 헨리 푸쇠르(Henri Pousseur)는 오페라 〈당신들의 파우스트(Votre Faust)〉에서 그 아이디어를 아름답게 표현해 냈다. 그 '오페라'의 어떤 대목은(음악도 함께) 이야기가 어떻게 계속 흘러갈지를 연주회장에 있는 사람들이 함께 결정할 수 있다. 그래서 제목이 그냥 '파우스트'가 아니라 '여러분의' 파우스트다. 푸쇠르는 작품에 약 일곱 시간 분량의 음악을 마련했지만, 실제 공연에서는 관객이 어떤 길을 선택하느냐에 따라 보통 그중 절반만 연주된다.

081 용암의 강
사운드 매스

커다란 흰색 캔버스에 검은색으로 선을 구불구불 길게 그린다고 상상해 보자. 물론 전경과 배경 간에는 매우 명확한 대조가 보인다. 그런데 거기에 그런 선 하나를 그리고, 그다음 또 하나, 또 하나, 또 하나, 또 하나를 그린다고 가정하면 흰색 캔버스는 결국에는 하나의 커다란 검은 평면이 될 것이다. 사실은 '선'들로 구성되어 있음에도 말이다. 캔버스에 가까이 가서 보면 여전히 선의 붓자취가 보이지만 멀리서 보면 그냥 하나의 큰 무늬처럼 보인다. 벨기에 예술가 얀 파브르(Jan Fabre)가 예전에 그와 같은 그림을 그렸는데, 오직 파란색 볼펜(bic)이 붓이었다. 그는 그것을 '빅 아트(bic-art)'라고 불렀다(자연히 '큰 예술'이나 '위대한 예술'처럼 들린다).

음악에도 같은 기법을 적용할 수 있다. 대규모 악기군이 거의 똑같이 연주하는데, 다만 정확히 동시는 아니다. 그리하여 하나의 우글거림이 생성되는데, 너무 많이 모여 우글거리기에 마치 다 가만히 정지해 있는 듯 들린다. 사실은 '동중정動中靜'이다. 리하르트 바그너는 이미 〈라인의 황금〉 전주곡에서 이와 같은 것을 시도했다. 호른 여덟 대가 차례로 착착 시작되지만 모두 같은 음을 연주하기 때문에 이내 하나의 거대한 망을 형성하여 더 이상 다른 파트와 구별할 수 없다.

이와 똑같은 아이디어가 100년이 좀 지나 젊은 작곡가 몇몇에 의해 급진적으로 수행되었다. 그들 중 하나는 헝가리의 죄르지 리게티였다. 그는 〈분위기(Atmosphères)〉라는 작품에서 음악사상 가장 커다란 사운드 매스(sound mass)를 디자인한다. 출발은 서로 거리가 가까운 아주 많은 음들이 서로 비벼 대는 코드다. 이 코드 또는 음다발(클러스터)에 조그만 바글거림이 수없이 밀고 들어오도록 한다. 이로 인해 코드들은 용암이 흐르듯이 느릿느릿 움직인다. 그런 다음 작곡가는 그와 같은 흐름이 빨라지고 느려지고, 왼쪽 오른쪽으로 방향을 바꾸고, 벌게지거나 잦아들거나 하게 할 수 있다. 들어 보면 무척 인상적이다. 음악이 말 그대로 듣는 이를 뒤덮으며 흘러가는 느낌이다. 용솟음치는 활화산의 발치에서 이 곡을 듣고 있다고 상상하면 공포스럽기 짝이 없을 정도다.

폴란드 작곡가 크시슈토프 펜데레츠키의 히로시마 원폭 희생자를 위한 〈애가(Threnody)〉 역시 단연 공포스럽다. 이 곡은 20세기 후반의 예술작품 중에서 아마도 가장 가슴에 사무치는 작품일 것이다. 히로시마의 재앙을 떠올리면서 들으면 사실 견디기 힘든 음악이다. 귀뿐만 아니라 온몸이 아프다. 도입부는 하나의 긴 비명 소리로 시작한다. 52개의 현악기가 소그룹으로 나뉘어 서로 우글거리다가, 어느덧 다시 압도적인 정지의 느낌을 받는다.

그리스 작곡가 얀니스 크세나키스(Iannis Xenakis)도 이 기이한 음향의 세계에 매료되었다. 그의 〈메타스타시스(Metastasis)〉는 연주자들, 정확히 61명이 함께 커다란 사운드 매스를 구축하는 작품이다. '메타스타시스'는 '전이轉移'라는 뜻인데 왜 이 제목인지 특히 도입부에서 잘 들을 수 있다. 모든 악기는 크고 미끄러지는 움직임을 만들어 저마다 특정 음에 도달하고는, 잠깐 동안 그 음을 유지한다. 이는 악보에서도 명확하게 볼 수 있는데, 거의 직선으로 된 그림처럼 보인다. 크세나키스는 이 작품 전체를 통해 질서와 무질서 사이의 전환을 보여 주고 싶었고, 그 의도는 훌륭하게 성공했다.

082 뉴욕의 로미오와 줄리엣
뮤지컬

영화 〈사운드 오브 뮤직〉을 알고 있을 것이다. 역대 가장 성공한 가족 영화가 아닐까? 노래 솜씨 덕분에 나치의 손에서 탈출할 수 있었던, 일곱 명의 자녀가 있는 오스트리아 가정에 관한 이야기이다. 영화는 작곡가 리처드 로저스(Richard Rodgers)와 극작가 오스카 해머스타인(Oscar Hammerstein)이 만든 동명의 뮤지컬을 기반으로 하는데, 뮤지컬은 그 몇 해 전에 브로드웨이에서 초연되었다.

브로드웨이는 극장이 엄청나게 많은 뉴욕의 말 그대로 대로다. 게다가 재미있게도 맨해튼 그 지역에서 거의 유일하게 비스듬하게 난 도로여서 지도에서 대번에 눈에 들어온다. 제2차 세계 대전 이전에 브로드웨이 주변 지역은 이미 극장 지구로 성장하여 거의 모든 중요한 작품의 미국 초연이 거기서 열렸다. 특히 뮤지컬은 매우 인기가 있었고 오늘날에도 여전히 그렇다.

뮤지컬은 음악극의 아주 특별한 형태다. 오페라나 오페레타와 완전히 똑같지는 않지만 비슷해 보이기는 한다. 어쨌거나 음악극이라는 갈래 자체가 워낙 다양한 형태로 존재하는 터라 서로 엄밀하게 구별하기란 거의 불가능하다. 하지만 두 음악갈래의 가장 큰 차이점이라면, 뮤지컬은 (대체로) '노래도 부를 줄 알아야 하는 배우'를 위한 것이고, 반면에 오페라는 (대체로) '연기도 할 줄 알아야 하는 성악가'가 출연한다는 것이다. 따라서 뮤지컬의 노래 스타일은 대중음악 쪽으로 더 기울어져 있다. 요즘 뮤지컬에서는 거의 항상 마이크를 통해 증폭된 소리를 쓰는데, 오페라에서 이는 정말 신성모독이라고 할 수 있다. 뮤지컬에서도 춤이 많이 나오지만, 그 또한 고전 발레보다는 현대무용 계열이다. 따라서 뮤지컬은 오페라보다 대중문화에 다소 가깝다. 뮤지컬은 또 점점 더 상업적인 갈래가 되어, 수익을 창출하기 위한 것이기도 하다. 그러므로 제작자가 일반 대중의 취향과 요구를 고려하는 것은 타당하기도 하다. 뮤지컬은 직접 어필하고 싶은 것이다!

이런 것들에 거의 하나도 개의치 않은 사람이 있었으니, 바로 레너드 번스타인이다. 하지만 그는 다름 아닌 20세기의 가장 중요한 뮤지컬 하나를 작곡했으니, 바로 〈웨스트 사이드 스토리〉다. 이 뮤지컬도 주로 영화로 잘 알려져 있다. 영화는 오스카상 10개 부문을 받았다(〈사운드 오브 뮤직〉은 5개)!
〈웨스트 사이드 스토리〉는 윌리엄 셰익스피어의 〈로미오와 줄리엣〉 이야기의 현대판이다. 로미오와 줄리엣은 서로 사랑에 흠뻑 빠졌지만 서로 적대적인 가문 출신이다. 그들의 사랑은 금지되어 싸움, 살인 그리고 자살로 이어진다. 번스타인과 그의 각본 작가 스티븐 손드하임은 이 이야기를 현대 뉴욕의 빈민가로 옮겨, 두 개의 갱단 '제트파'와 '샤크파'를 대결시켰다. '제트파'는 폴란드계, '샤크파'는 푸에르토리코계이다. 내용은 상당히 무거운데, 그래서 뮤지컬용으로는 다소 이례적이다. 대체로 뮤지컬은 '기분 좋은(feel good)' 갈래이기 때문인데, 〈웨스트 사이드 스토리〉에 대해서는 그렇게 말하기 어렵다. 줄리엣(번스타인 작품에서는 마리아)의 목숨은 끝내 지켜 주었지만 말이다.
번스타인의 이 뮤지컬이 그토록 큰 성공을 거둔 것은 단연코 발군의 음악 덕분이다. 달콤하게 웅웅

거리지만 몹시 사무치는 선율도 담겨 있다. 번스타인은 그것을 진정한 '스타일의 칵테일'로 바꾸어 놓았다. 미국의 스윙 재즈는 물론이고 전염성 강한 남미 댄스 리듬 또한 끊임없이 밀고 나가게 하며, 팝과 (거의) 진짜 오페라 음악도 가끔 등장한다. 〈웨스트 사이드 스토리〉에서 매우 혁신적이었던 것은 춤추는 방식이었다. 영화를 보면 확실히 알 수 있다. 가령 영화의 '프롤로그' 대목을 보면, 대사와 노래와 춤이 그냥 나란히 벌어지는 것이 아니라 끊임없이 서로를 향해 흘러가는 것을 알 수 있다. 이로 인해 아주 특별한 스타일이 펼쳐지고, 이는 이후의 뮤지컬 갈래에 많은 영향을 주었다.

083 해피 뉴 이어(ears)
실험 음악

실험이란 말하자면 테스트다. 결과가 어떻게 나올지 알지 못한 채 시도하는 그 무엇이다. 그러니 실험이란 익숙한 길을 뒤로하고 떠나려는 대담한 사람을 위한 것이다. 실험이 예술로 오면, 대중을 약간 혼란에 빠뜨릴 의도도 더해진다. 물론 그래서 더 흥미진진해진다.

'실험 음악'이라는 말은 제2차 세계대전 직후에 사용되기 시작했는데, 존 케이지를 비롯하여 주로 미국의 혁신적인 음악을 가리키는 말이었다.

케이지는 자못 매력적인 인물이었다. 그는 장난꾸러기인 척하기를 좋아했지만, 동시에 매우 진지한 예술가였다. 그를 일종의 음향학자로 볼 수도 있다. 대학 교수처럼 그는 순전한 호기심에서 현미경 아래 음향을 갖다 대었다. 반드시 대단한 결과를 가져다 줄 필요도 없었다. 연구 자체만으로도 재미의 절반은 되었으니까. 당연히도 그는 관객이 자신과 함께 즐기게끔 하고 싶었고, 그렇게 해내기도 했다. 그도 그럴 것이 그는 사운드 아티스트일 뿐만 아니라 재능 있는

코미디언이기도 했기 때문이다. 그는 자신의 공연을 진정한 '해프닝'으로 만들었다.

존 케이지의 퍼포먼스 〈워터 워크(Water Walk)〉를 한번 보기 바란다. 인터넷에서 다양한 버전으로 찾아볼 수 있다. 케이지는 점잖은 양복 차림에 익살스러운 웃음을 지으며 별의별 종류의 물소리를 들려준다. 수증기를 내뿜는 소리, 물이 흐르는 소리, 얼음 조각이 달그락거리는 소리, 물뿌리개에서 물이 촬촬 나오는 소리, 병에서 물을 따라 내는 소리, 물을 채운 욕조 등등. 그 사이사이에 피아노로 음들을 연주하거나 전자 제품을 탁자에서 떨어뜨린다. 대사는 그리 많지 않은 듯한데 관객들은 배를 잡고 웃는다.

하지만 케이지는 그저 관객에게 큰 웃음을 선사하는 것 이상을 원했다! 무엇보다도 그는 관객에게 다른 것을 들려주고 싶었다. 이는 그의 작품 〈가지(Branches)〉에서 더욱 분명해진다. 〈가지〉에서 그는 온갖 종류의 자연 재료에 매우 진지하게 귀를 기울인다. 예를 들면 상추에 소형 마이크를 놓아서 잎을 뜯을 때 나는 뿌지직 소리를 완벽하게 듣는다. 또는 커다란 선인장의 가시를 마치 하프의 현처럼 진동시킨다! 그 장면을 보고 있으면 케이지가 점점 자신의 목표를 이루고 있음을 실감한다. 선인장의 소리와 그 밖의 그 모든 이상한 것들에 대해 정말로 호기심이 생기니까 말이다!

실험 음악의 재밌는 점 한 가지라면, 대체로 음악이 실험으로 끝나지 않는다는 것이다. 가령 실험의 결과가 좋다면 다른 사람들이 그 실험을 가지고 작업하기 시작하게 되므로 그 아이디어는 더 이상 '실험적'이 아니다. 그리고 그런 식으로 항상 새로운 실험의 여지가 생기게 된다.

실험 음악에는 특별한 가치가 있다. 우리의 한계를 시험하고, 우리의 두뇌를 유연하게 유지하며, 우리의 귀가 결코 나태해지지 않게 해 준다. 이 마지막 가치는 존 케이지가 우리에게 늘 원하는 바이기도 하다. "해피 뉴 이어(Happy new ears)!" 음악을 사랑하는 사람에게 이보다 더 좋은 덕담은 없다!

084 안 되는 게 어딨어!
포스트모더니즘

20세기에는 혁신에 대한 부단한 욕구가 만연했다! 진보만을 믿는 전위 작곡가 그룹이 항상 있었다. 그들에게는 모든 것이 새로워야 했으며 나머지는 시간 낭비일 따름이었다. 쇤베르크는 이미 "새로운 예술만이 진정한 예술이다!"라고 말한 바 있다.

1970년대에는 이 지속적인 '모더니즘'에 대해 격렬한 거부반응이 나타났다. 많은 사람들이 그 끝없는 쇄신에 식상해 있었다. 음악가들은 모더니즘이 너무 편협하다고 생각했고, 대중이 점점 더 클래식 음악으로부터 등을 돌리기 시작했다는 사실에도 괴로워했다. 모더니즘은 너무 갑갑해서, 덜 까다로운 형태의 음악이 들어설 여지도 있어야 한다고 생각했다. 그 안에는, 사실 여전히 살아 숨쉬고 있었으나 모더니스트들이 폐기한 테크닉―예를 들어 도레미 음계―이 들어설 자리도 있을 터였다.

그러나 그들은 사실 여전히 활력이 넘쳤다. 그리하여 경직된 모더니즘을 뒤로하고 '포스트모더니즘', 줄여서 '포모'의 시대가 시작되었다. 포모의 길이 아무런 장애 없이 순조롭지만은 않았다. 수십 년 동안 작곡가의 세계에서 군림해 온 모더니스트들은 순순히 옆으로 비켜나지 않았다. 게다가 그들은 포스트모더니즘 일체가 솔직히 말해 가짜이고, 값싼 성공에 한껏 거만해진 의지박약자들의 일시적인 시류라고 생각했다! 그들에 따르면 이 혁신가들은 예술가라고 자처할 가치가 없었는데, 진정한 예술가는 쉬운 길을 선택하지 않는다는 이유였다. 쇤베르크도 이렇게 말한 바 있다. "중간 길은 로마로 통하지 않는 유일한 길이다." 그래서 젊은 세대는 늙은 세대에게 거센 비난을 받았다. 새로운 사고를 밀고 나가는 데는 상당한 용기가 필요했다. 이는 특히, 한때 모더니스트였으나 지금은 포스트모더니즘으로 '개종'하기를 원하는 많은 작곡가들에게 그렇다.

에스토니아 작곡가 아르보 패르트(Arvo Pärt)가 잘 알려진 사례다. 그의 초기 작품이 복잡한 만큼 후기 작품은 단순하게 들린다. 많은 사람들이 그의 후기 음악, 예를 들면 〈카논

포카야넨(Kanon Pokajanen)〉을 좋아한다. 이 곡은 작곡가가 예스럽고 종종 흐릿한 소리의 축복으로 청중을 끝없이 데려가는, 합창단을 위한 두 시간짜리 애가다. 하지만 패르트는 이 때문에 큰 대가를 치러야 했다. 모더니스트들은 그가 너무 달콤하고 너무 쉽고 너무 가짜 같다며 허풍선이라고 낙인 찍었다. 그가 단순함으로 개종한 과정은 어쩌면 매우 진지했을지도 모르는데, 모더니스트들에게는 이런 일이 일어나지 않은 모양이다.

포스트모더니즘은 서서히 자리를 잡아 갔다. 하지만 포스트모더니즘이 정말로 무엇인지는 설명하기 어렵다. 문제는 그 자체가 명확한 경계를 설정하지 않는다는 점이다. 사실상 '무엇이든' 가능하다. 포스트모더니즘을 '사조'라고 부르기 어려운 이유다. 하나의 흐름이라기보다는 오히려 수천 개의 지류가 모여드는 일종의 삼각주라고나 할까. 키워드는 '개방성'이다. 모든 것이 가능해야하며, 자유보다 더 행복한 것은 없다. 저마다 원하는 바가 따로 있고, 더 이상 중심은 없다. 작곡가마다 자기만의 노선을 계획할 수 있으며, 이는 듣는 이도 마찬가지다. 그로 말미암아 청취자는 운에 맡겨진다는 느낌을 받을지도 모른다. 그 뒤죽박죽을 어떻게 다루느냐에 따라 많은 것이 달라진다. 마치 미로를 걷는 것과 같은데, 방법은 두 가지다. 첫 번째 방법은 가능한 한 빨리 출구를 찾아서 얼른 안전지대로 돌아갈 수 있도록 하는 것이다. 두 번째 방법은 출구 걱정일랑 내려놓고 미로 자체를 즐기는 것이다(어쩌면 애당초 미로가 없을 수도 있다!). '현재'에 완전히 자신을 맡기고 순간을 즐기며 맞닥뜨리는 모든 것을 아주 의식적으로 경험한다. 예술에서는 물론 이 두 번째 방법이 첫 번째보다 수천 배는 더 가치 있다. 길을 잃는 것은 결국 예술이다!

085 새로운 단순성
'포모'와 직감

1970년대 포스트모던 작곡가의 상당수는 동료 작곡가들의 과도한 정신노동을 정말 싫어했다. 음악 자체보다 음악이 만들어지는 방식에 더 문제를 느꼈을 수도 있다. 그들은 자신의 음악을 너무 많이 '계산'하고 싶지 않았고, 그저 내면에서 부글거리며 솟아오르도록 내버려 두었다.

그들에게는 음렬, 표, 그래프, 컴퓨터 등은 없지만, 훌륭한 직감이라는 옛날 방식이 있었다. 독일 작곡가 볼프강 림은 작곡을 펜으로 하는 것이 아니라 말초신경으로 직접 작곡하고 싶다고 말하기까지 했다.

이와 같은 경향을 '신단순주의(New Simplicity)'라고도 하는데, 그렇다고 이 작곡가들이 '단순한' 음악을 쓰고 싶어 한다는 의미는 결코 아니다. 단순하기는커녕 그들의 음악은 오히려 아주 정교한 경우가 많다! 이 포모들은 그들의 음악이 예전의 좋았던 시절(적어도 그들 생각에는) 그랬듯이, 억지로 꾸미지 않고 직접적인 방식으로 나왔다는 점을 분명히 하고 싶었다. 그래서 그들은 영감을 받고 나면 호들갑을 떨지 않고 종이에 스윽 적어 내려가는 작곡가라는 이미지에 좀 매달렸다. 물론 그러느라 몇 시간 또는 며칠을 앉아서 다듬어 고치기도 했겠지만 그것은 중요하지 않았다. 음들이 계산 문제의 답으로 나온 것이 아닌 한 말이다.

'신단순주의' 작곡가들은 이러한 방식으로 대중과의 유대를 얼마간 회복할 수 있기를 바랐다. 그들은 청취자를 다시 끌어당겨, 자신들이 엔지니어가 아닌 음악적 이야기꾼으로 다시 받아들여졌으면 했다. 그리고 대중도 그렇게 느끼리라고 확신했다.

포스트모던 작곡가들은 또한 옛 거장들, 특히 낭만주의 거장들로부터 영감을 즐겨 받곤 했다. 예를 들어 만프레트 트로얀(Manfred Trojahn)의 교향곡에서는 말러의 숨결이 불어오는 것을 명확하게 들을 수 있다. 볼프강 림의 작품들은 쇤베르크, 베르크, 그리고 후기 베토벤의 가슴 찢어지는 후기낭만주의와 아주 유사하다. 그 안에는 거의 억제할 수 없는 열정과도 같은 것이 담겨 있다.

그렇다고 해서 그들의 음악이 20세기 음악사에 등장한 온갖 종류의 혁신에 대해 귀를 닫고 있지는 않았다. 모더니스트들이 심오한 사상가였다지만, 그들은 신단순주의 작곡가들에서도 아주 매력적인 것들을 발견하곤 했다. 일례로 리게티의 〈분위기〉에서와 같은 용암의 흐름은 볼프강 림의 계획 여기저기에도 잘 맞았으며, 사실 그건 모든 음악에 해당되는 사항이다. 왜냐하면 그것이야말로 포스트모던 세대 전체에 전형적인 것이기 때문이다. 바로, 믿을 수 없을 만큼 자유로운 방식으로 과거를 다룬다는 점이다. 이 작곡가들은 '역사'란 존재하지 않는다고 보기에, '역사' 속에서 자신만이 차지하는 자리를 열렬히 찾지 않는다. 복수형의 '역사들'만 있는 것이다! 그리고 그 모든 역사들에서 그럴 만한 가치가 있다고 스스로 생각하는 것을 만족할 때까지 선택할 수 있다.

따라서 '과거의' 무언가를 새로운 작곡에 통합한다고 해서 그것이 곧 과거에 심취한다는 의미는 아니다. 그것은 자신의 과거가 자신만의 계획에 완벽하게 부합한다는 것을 의미한다. 그게 전부다. 설명할 필요도 없고, 그저 '찾을' 수 있을 뿐이다! 따라서 어렵고 쉬운 것과는 거의 아무 관련이 없고, 단지 자유가 문제일 따름이다.

이제 이 점을 알았으니, 정말로 아주 현대적으로 들리는 '신단순주의' 작품을 지금 당장 듣는다 해도 놀라지 않아도 된다. 으레 그렇듯 음악에 온전히 나를 내맡기면 된다. 당신을 이끌고 갈 기회를 작곡가에게 주고, 순수하고 음악적인 이야기를 들려주는 그의 기술을 믿어 보시길. 볼프강 림의 〈세 대의 현악기를 위한 음악(Musik für drei Streicher)〉은 이를 위한 좋은 출발점이다.

그사이 '신단순주의'의 새로운 세대가 이미 활동 중이다. 예를 들면 외르크 비트만(Jörg Widmann)의 활기찬 〈사냥 사중주(Jagdquartett)〉는 현대 작곡가가 항상 과거를 얼마나 깊이 끌어안을 수 있는지 보여 준다! 모차르트 역시 200년도 더 전에 현악 사중주 〈사냥〉을 썼다는 것은 우연이 아니기 때문이다.

086 적을수록 아름답다
미니멀리즘

현대음악은 음표가 너무 많아서 따라가면서 들기 어려운 경우가 많다. 당연히 이 음들은 서로 연결되어 있지만, 그것이 항상 들리는 것은 아니다(때로는 전혀 들리지 않는다)!

이에 반해 어떤 작곡가들은 설명 없이도 듣는 이가 따라갈 수 있는 음악을 작곡하고자 했다. 휴먼 스케일에 맞는 음악 말이다. 그 목표를 달성하는 방법 한 가지는, 사건이 그다지 발생하지 않는 곡을 만드는 것이다. 음의 가짓수는 최소한으로 제한되고, 반복이 많으며, 음악은 종종 느릿느릿 진행된다. 이런 식으로 적은 수단으로 많은 효과를 얻고자 하는 경향을 미니멀리즘이라고도 한다. 나아가 미니멀 작곡가들은 익숙한 화성을 광범위하게 사용하기를 좋아하여, 어지간해서는 음악이 너무 어렵게 들리지 않도록 했다.

이 새로운 양식의 창시자 중 한 명이 미국 작곡가 라 몬테 영(La Monte Young)이다. 예를 들어 그의 〈작품 1960 제7번(Composition 1960, No.7)〉은 말 그대로 음 두 개짜리 코드 하나만으로 구성된다. 악보에는 "오랫동안 끌 것"이라는 지시사항이 적혀 있다. 실제로 그 밖에는 아무 일도 벌어지지 않는다. 백파이프의 저음(드론) 소리 비슷한 것이 울릴 뿐, 더 추가되는 것은 없다.

가끔 이런 작품을 들으면 아주 특별한 경험을 하기도 한다. 예를 들어 낮은 베이스 톤이 몇 분 동안 지속되는 작품은 정말 일종의 트랜스(무아지경) 상태를 불러일으킬 수도 있다. 나 자신이 음악이 되어 소리와 시간으로 완전히 사라지는 듯한 느낌이랄까. 물론, 거꾸로 엄청난 긴장감만 가져다줄 수도 있다.

가장 유명한 미니멀 음악 중 하나가 테리 라일리(Terry Riley)의 〈C로(In C)〉이다. 'C'를 '도'로도 읽으므로 〈도로〉라고 불러도 된다. 음악에서 'C'는 단순함의 상징이기에, 제목 자체만으로도 이미 많은 말을 하고 있는 셈이다. 음악을 시작하는 사람이라면 누구나 'C장조'를 먼저 배우지 않는가!

라일리의 이 작품은 53개의 짧은 곡을 바탕으로 하는데, 모든 연주자가 이를 순서대로 연주해야 한다. 모든 연주자는 '열린 형식'에서처럼 언제 시작할지, 얼마나 자주 연주할지, 그리고 다음 곡을 언제 시작할지 스스로 결정할 수 있다. 따라서 모두가 얼마간은 동일한 연주를 하지만, 동시에 연주하지는 않는다. 이는 풀 수 없이 뒤엉킨 소리의 타래를 만들어 낸다. 우리는 음악이 어디서 시작해 어디서 끝날지 알고 있지만, 그 중간에 정확하게 어떤 일이 일어날지는 알지 못한다. 연주 방법은 당연히 아주 단순하지만, 그 결과 만들어지는 음향은 꽤 복잡할 수 있다. 53곡과 연주 규칙만 마련되어 있어, 갑작스러운 전환이나 소화 불가능한 화음은 결코 발생하지 않는다. 무슨 일이 있어도 항상 느리고 점진적으로만 진행하는 과정을 느끼게 된다.

거짓말 같은 단순함의 또 다른 예로 스티브 라이시의 위상 음악(phase music)이 있다. 예컨대 〈박수 음악(Clapping Music)〉에서는 두 명의 연주자가 같은 리듬 패턴을 '손뼉 친다'. 패턴들은 3개, 2개, 1개, 그리고 다시 2개의 음으로 구성되는데, 그 사이마다 짧은 '쉼표'가 있다. 그래서 전체 패턴은 ××△××△×△××가 된다(×는 손뼉, △는 쉬는 박). 이 패턴을 두 연주자가 이어서 내면 ×××△×△×△××××△××××△××△×△△×× 같은 패턴이 생긴다. 하지만 조금 뒤에 두 번째 '손뼉 치는 사람'이 첫 번째 연주자를 기준으로 이동하기 시작한다. 결과적으로 매번 새로운 조합이 생성되었다가, 한 바퀴를 다 돌고 나서 다시 착 합쳐진다. 아주 간단한 아이디어이지만, 전염성 있는 효과를 낸다(그리고 곡이 끝날 때 자신에게 박수를 보내기 시작한다면 꽤 재미있다!).

미니멀리즘은 원래 주로 미국 양식이었지만 유럽에도 빠르게 확산되었다. 그 훌륭한 예는 영국 작곡가 개빈 브라이어스(Gavin Bryars)의 〈타이타닉호의 침몰(The Sinking of the Titanic)〉이다. 브라이어스는 타이타닉호가 침몰하기 시작했을 때 크루즈의 악단이 끝까지 음악을 연주했을 것이라는 유명한 이야기를 바탕으로 이 곡을 시작했다. 그 이야기가 사실인지 우리는 결코 알 수 없고, 실제로는 그러지 않았을 가능성이 더 크다. 이 작품의 멋진 점이라면, 작곡가가 음악에서 '침몰'을 문자 그대로 모방하지 않는다는 것이다. 그 맛깔스러운 느린 속도로 인해 듣는 이는 차라리 질 퍽한 음향의 욕조에 푹 잠겨 드는 느낌이다.

087 바리케이드 앞에서
정치적 음악

많은 작곡가에게 음악이란 감정을 표현하는 이상적인 매개체다. 그러나 특히 가사의 도움에 힘입어 생각이나 견해를 전달하고자 하는 음악도 상당수 존재한다. 예를 들면 정치적인 음악의 경우다. 정치적 음악에는 갖가지 형태가 있는데, 그중 하나는 특정 정치 체제나 국가를 홍보하기 위한 선전 음악이다. 국가國歌는 선전 음악의 가장 단순한 보기다.

진짜 선전 음악은 주로 엄격한 정책을 펼치는 국가에서 생겨난다. 이때 음악은 종종 국민감정을 자극하고 지도자의 위대함을 강조하기 위해 고안된다. 애석하게도 그런 경우는 환상적인 음악을 많이 만들어 내지 못했다. 그런 곡들은 온통 야단법석처럼 처발랐을 뿐 금세 공허한 울림이 돼 버린다.

선전 음악의 반대는 민중가요다. 민중가요는 지배 권력에 저항하는 것을 목적으로 한다. 특정 정치적 견해를 비판하고, 끔찍한 상황을 까발린다. 불의와 차별과 착취에 거세게 분노하며, "예술이 세상을 구원하는 데 도움이 될 수 있다"고 확신한다.

민중가요가 언제나 세련된 것은 아니지만, 어떤 작품은 정말 인상적이다. 일례로 이탈리아 작곡가 루이지 달라피콜라(Luigi Dallapiccola)의 〈감옥의 노래(Canti di prigionia)〉가 있다. 이 작품은 사상 때문에 수감되었던 역사적 인물(사보나롤라, 1452~1498)이 남긴 글을 기반으로 한다. 사실 작곡가는 자신의 시대가 처한 상황(제2차 세계대전)을 고발하고 싶었으나, 두려움 때문에 먼 과거로 에둘러 가는 길을 택했다.

또 다른 이탈리아인 루이지 노노(Luigi Nono)는 당대에 쓰인 가사를 사용했다. 그는 〈중단된 노래(Il canto sospeso)〉를 위해서 사형 선고를 받은 저항군들이 처형되기 직전에 쓴 작별 편지를 선택했다.

노노는 일종의 저항 오페라인 〈불관용 1960(Intolleranza 1960)〉을 쓰기도 했다. 이 오페라는 일자리를 찾아 북부로 이주하는 남부 이탈리아 노동자에 관한 내용을 담았다. 이 과정에서 노동자는 폭력, 차별 그리고 고문에 직면하고 끝내는 강제수용소에 갇히고 만다. 오페라는 불관용이 어떤 결과를 낳는지 보여 주고, 사람들을 보다 인간적인 방식으로 서로 어울려 지내라고 고무한다.

민중가요가 순기악곡일 수도 있다. 미국 작곡가 프레드릭 제프스키가 이를 증명해 준다. 그는 〈단합된 민중은 패배하지 않으리〉라는, 20세기의 가장 도전적인 피아노 작품 한 곡을 썼다. 이 작품은 그 거장의 힘으로 전 세계 모든 독재자들에게 가하는 신랄한 비판이기도 하다.

20세기 클래식 작곡가 중에서 가장 정치적인 사람은 아마도 한스 아이슬러(Hanns Eisler)일 것이다. 젊은 시절 그는 아르놀트 쇤베르크의 제자였는데, 이것은 그의 초창기 작품에서 아직도 분명하게 들을 수 있다. 그러나 그 후 아이슬러는 공산주의에 완전히 빠져들었다. 그때부터, 특히 두 번의 세계대전 사이에 그는 음악은 무엇보다 노동자들이 억압에 맞서 싸울 수 있도록 지원해야 한다고 생각했다. 그는 '난해한' 음악을 작곡하는 작곡가들을 비겁한 모리배라고 생각했고, 클래식 연주회는 부유한 시민들을 버릇없게 망칠 뿐이라고 믿었다. 그 자신은 〈연대連帶의 노래(Solidaritätslied)〉 같은 작품으로 가난한 약자를 위해 싸우는 쪽을 선호했다. 베르톨트 브레히트의 가사로 된 이 노래는 1930년경 노동자들 사이에서 엄청난 인기를 얻었다. 노래에는 공산주의의 시조인 카를 마르크스의 유명한 구절이 포함되어 있다. "만국의 노동자여, 단결하라!"

제2차 세계대전 후 아이슬러는 자신이 처한 위치가 매우 달라졌다는 것을 알게 되었다. 동독과 같은 유럽 일부 국가에 공산 정권이 들어섰다. 아이슬러는 오스트리아인으로 태어났기는 했지만 동독 정부로부터 새로운 국가를 위한 국가를 작곡해 달라는 요청을 받았다. 아이슬러는 기꺼이 요청을 승낙했지만, 필연적으로 '지도자'의 편이 되었다. 그렇게 우리는 역사의 이상한 우여곡절 속에 '저항'과 '선전'이 종이 한 장 차이일 수 있다는 것을 본다.

팝 문화에도 민중가요가 많이 있다. 많은 팝 뮤지션들이 자신의 시대에 촉각을 곤두세우고 있기 때문에 당연한 이야기다. 20세기의 가장 유명한 민중가요 가수는 밥 딜런으로, 그는 2016년에 노래 가사로 노벨 문학상을 수상했다. 〈세상은 변하고 있어(The Times Are A-changin')〉 같은 노래에 그의 비전이 응축되어 담겨 있다. 언제나처럼 자유에 대한 열망, 그리고 모두에게 더 나은 세상이라는.

088 느리게, 더 더 느리게
느림의 미학

20세기의 많은 작곡가들은 청중의 고정된 청취 습관을 만지작거리기를 좋아했다. 그들은 전통적인 연주회의 공식에 싫증이 났다. 연주회에는 일종의 정해진 의식이 있다. 연주자들이 무대에 나타나 박수를 받고, 자리에 가서 앉은 다음 조용해질 때까지 기다렸다가 몇 곡을 연주한다. 한 곡이 끝날 때마다 박수가 있고, 만약 마지막에 관객이 정말 열광한다면 아마도 앙코르 곡이 한두 곡 이어질 것이다. 그러니 많은 현대 작곡가들은 그것이 지루하다고 생각했고, 고정된 그 패턴을 깰 방법을 찾고 있었다. 그들이 시도한 기술 한 가지는 아주 느린 음악을 작곡하는 것이었다. 정말 워낙 느리고 변화가 거의 없었기 때문에 곡이 얼마나 오래 지속될지 도무지 알 수 없었다.

거의 평생에 걸쳐 느린 음악에 몰두한 작곡가로 미국의 모튼 펠드먼이 있다. 그의 가장 유명한 작품은 〈로스코 채플(Rothko Chapel)〉이다. 마크 로스코는 보통 하나나 몇 개의 커다란 색면으로 대형 캔버스화를 만드는 화가였다. 어찌 보면 좀 '단순'하지만, 그래도 여전히 아주 특별한 그림들이다. 그 그림 앞에는 누구에게도 방해받지 않도록 가급적이면 혼자 서 있어야 한다. 그러면 이내 색상이 '살아 움직이기' 시작하는 듯 보인다는 것을 실감하게 된다. 긴장을 풀고 아주 자세히 보면 오만 가지 색조가 보이기 시작한다. 이것이 깊이감을 만들어 낸다. 그것이 바로 펠드먼이 자신의 음악에서 목표로 삼은 것이었다. 그는 청취자를 위해 느림을 빚어내어, 그들이 평소 주의를 기울이지 않았던 종류의 아름다움에 민감해지기를 원했다. 특히 모든 사람들이 바빠 죽겠다고 끊임없이 불평하는(또는 자랑하는?) 세상에서 말이다.
〈로스코 채플〉은 사실은 펠드먼의 작품치고는 가장 빠르고 짧은 작품에 속한다. 그것이 아마도 이 곡

이 '평범한' 연주회에서 여전히 자주 연주되는 이유일 것이다. 한편 다른 예도 있다. 그의 〈현악 사중주 제2번〉은 여섯 시간 이상 지속되며, 그동안 별다른 사건이 일어나지 않는다. 연주가 '드디어' 다 끝나면, 너무 열광적인 박수를 보내기 전에 한 번 더 생각해 보자. 미처 알아차리기 전에 앙코르 곡이 나올 수 있기 때문이다. 펠드먼 음악의 전형적인 특징은 여린 음향으로, 마치 구름처럼 귀를 감싼다.

덧붙여, 음악이란 언제나 더 느리게 연주할 수 있다. 일례로 존 케이지는 〈Organ²/ASLSP〉라는 제목의 곡을 썼는데, ASLSP는 'as slow as possible(가능한 한 느리게)'의 첫 글자다. 따라서 작품은 '최대한 느리게' 연주해야 한다. 하지만 대체 얼마나 느려야 '최대한 느리게'일까? 그리고… 언제나 더 느리게 연주할 수 있을까? 물론, 가능하다. 첫 번째 음을 내기 시작해서, 그 음을 아주 길게 연주해 두 번째 음이 올 필요가 없게끔 하는 것은 언제나 가능하기 때문이다. 이런 식으로 말 그대로 '최대한 느리게' 곡을 연주한다. 그런데 이 방법의 단점은, 곡을 절대로 완전히 다 연주할 수 없다는 점이다! 게다가, 그렇다면 실제로 아직도 그 곡을 연주하고 있을까? 보다시피 이 곡은 단순히 음악에만 국한되지 않는 문제를 다루고 있다. 바로 시간에 대한 생각도 담겨 있는 것이다! 독일의 할버슈타트라는 도시에서 이 곡을 연주하기로 하여, 2000년대 초에 연주가 시작되었다. 모든 것이 순조롭게 흘러간다면… 2640년에 그 마지막 음이 울릴 것이다. 케이지가 정말로 그걸 의도했는지는 갸우뚱하지만, 그를 아는 사람이라면 그도 이 아이디어를 좋아했으리라고 짐작할 수 있다. 어쨌든 〈Organ²/ASLSP〉는 오늘날 지구상에서 가장 오래 연주되고 있는 음악이다.

그사이, 어쩌면 몇백 년 뒤에 기네스 북에서 케이지의 기록을 제칠 만한 새로운 프로젝트들이 시작되었다. 예를 들면 위키피디아 웹사이트는 어떤 텍스트가 언제 인용되는지 나타내는 사운드 게임을 지속적으로 내보낸다. 행성의 자전을 소리로 변환하여 계속 틀어 주는 웹사이트도 있다. 문제는 당연히, 이러한 웹사이트들이 600년 후에도 존재하느냐이다.

아무튼, 느린 것은 괜찮다!

089 이끼 앉은 기왓장
과거 사랑

역사가 오랠수록 과거도 길어지기 마련이다. 예술가에게는 항상 쉽지만은 않은 상황이다. 예술가들은 '이미 다 말해졌고 쓰였고 그려졌기에' 거기다 뭔가를—최소한 그럴 만한 가치가 있는 것을—보태기가 어렵다고 불평한다. 당연히 그것은 전적으로 사실이 아니다. 똑같은 것이 되돌아올 수는 있지만, 매번 다른 방식으로 나타난다. 일례로 사람들은 수백만 년 동안 서로 사랑에 빠지며 살아왔지만, 그 일을 페이스북이나 데이트 어플을 통해 한 지는 근래에 들어서다. 상황이 어떻게 조금씩 달라지는지, 그런 예를 수천 가지는 들 수 있다. 물론 사실이라고 할 수 있는 것은, 예술가의 입장에서는 과거가 전혀 존재하지 않는다는 듯이 행동하기란 정말로 쉽지 않다는 점이다. 주로 앞을 내다본다지만, 온 과거가 나와 함께하고 있음을 그들은 알고 있다. 과거를 잊거나 무시하기란 거의 불가능하다. 앞선 작곡가들은 죽었다고 선언해 보기도 했지만 그다지 도움이 되지는 않았다. 죽고 나서도 그들은 유령처럼 그들의 머릿속을 계속 배회했다.

그런 것에 아랑곳없이 옛날 음악을 자유롭게 다루는 것이 아주 즐겁다고 생각한 작곡가들도 있었다. 그들은 심지어 과거의 음악을 자신의 곡에 통합해 편집하기를 좋아했다. 과거를 짐이 아니라 기회로 본 것이다. 그들의 생각에는, 현대 작곡가들은 옛날 음악을 원하는 만큼 자유롭게 사용해도 좋다. 그리하여 과거의 갖가지 양식이 이리저리 섞여서 나타나는 작품이 다수 탄생했다. 작곡가는 '오래된' 것들을 '새로운' 방식으로 결합함으로써 혁신적이 되기도 했다.
예를 들어 러시아 작곡가 알프레트 시닛케는 그와 같은 방식을 아주 좋아했다. 그의 〈현악 사중주

제3번〉은 '옛 거장들'의 작품에서 가져온 세 가지 인용으로 시작하는데, 세 거장은 오를란도 디 라소(16세기), 베토벤(19세기), 쇼스타코비치(20세기)이다. 마치 듣는 이에게 이렇게 말하는 듯하다. "내가 과거에서 찾은 멋진 조각들을 보시오." 물론 시닛케의 음악은 정말로 라소, 베토벤, 쇼스타코비치처럼 들리지는 않고, 그들의 음악을 상기시켜 준다. 그리고 그것이 바로 작곡가의 의도이다. 콜로세움, 타지마할, 마추픽추에서 가져온 돌로 새로운 구조물을 만드는 것과도 약간 비슷하다. 다만, 음악은 먼저 기존 작품을 부수지 않고도 직접 작업을 시작할 수 있다는 장점이 있다.

이러한 콜라주 방식의 강력한 예는 루치아노 베리오의 〈신포니아(Sinfonia)〉 3악장이다. 말러의 〈교향곡 제2번〉 중 '스케르초' 부분이 이 악장의 토대가 된다. 그 위에 다른 작곡가들로부터 가져온 인용 수십 개가 놓여 있다. 인용은 바흐, 베토벤, 베를리오즈에서 슈트라우스, 베르크, 드뷔시, 쇤베르크, 슈토크하우젠, 불레즈에 이르기까지 다양하다. 그 모든 것이 베리오 자신의 새 음악과 서로 달라붙는다. 베리오는 이 곡을 그리스의 '키티라섬으로 가는 여행'이라고 묘사했다. 그리스 신화에서 키티라섬은 사랑의 여신 아프로디테의 섬이다. 그러니 베리오의 작품은 사실 음악사에 대한 일종의 사랑 고백인 셈이다.

'옛 음악을 새 작품에' 재사용한다는 아이디어는 그 자체로 완전히 새로운 것은 아니다. 20세기 초에도 바로크나 고전주의 음악에서 풍부한 영감을 받은 작곡가들이 많이 있었다. 하지만 그때는 보통 한 가지의 옛날 양식이 대상이었다면, 지금은 가능한 모든 양식을 혼합할 수 있다. 아닌 게 아니라 섞지 못할 것은 없다. 심지어 클래식 음악에 국한할 필요도 없어서 팝, 재즈, 월드뮤직도 환영이다. 그러니까 서로 다른 양식 간의 벽은 허물어진 셈이다. 이런 작곡가들은 "음악은 음악일 뿐"이며, 하나의 커다란 마을처럼 이 세상에서 모든 것은 서로 연결되어 있다고 생각한다. 현학적인 단어로 '다양식주의(polystylism)'라고 한다.

090 아방가르드? 아방재즈?
흐릿해진 경계

　제1차 세계대전 후 재즈가 유럽에 도착한 것은 이미 머나먼 여정을 거친 후였다. 재즈는 원래 19세기 미국에서 발생했는데, 그때는 온갖 다양한 음악 전통이 미국으로 모여들던 때였다. 그중 하나가 아프리카의 민속음악이었다. 이 음악은 지난 수세기 동안 아프리카 대륙에서 엄청난 수의 노예가 실려 올 때 그들과 함께 서구 사회에 도달했다. 아프리카인들은 주로 미국 남부의 광활한 농장들의 노동자로 배치되었다. 농장에서 그들은 여전히 자신들의 노래를 부르곤 했다. 자유를 잃었을지언정 뿌리는 누구도 빼앗을 수 없기 때문이다.

　아프리카 노예들의 음악은 미국에 이미 존재하던 수많은 다른 형태의 음악들과 차츰 섞이기 시작했다. 특히 미국 최남단의 뉴올리언스시는 진정한 용광로였다. 뉴올리언스는 지금도 여전히 '재즈의 발상지'로 불린다. 하지만 그것은 당연히 시작에 불과했다. 왜냐하면 클래식 음악이 한 가지만 존재하지 않듯이, 한 가지 재즈란 것도 있을 수 없기 때문이다. 음악은 끊임없이 진화하고 변화한다. 그사이 전 세계적으로 수십 가지 형태의 재즈가 있었고, 새로운 형태의 재즈가 끊임없이 추가되고 있다.

　초창기의 재즈는 주로 유흥(엔터테인먼트) 음악의 한 형태로 여겨졌다. 재즈가 종종 흑인들에 의해, 게다가 꽤나 가벼운 분위기의 장소에서 연주되었다는 점이 이 갈래에 나쁜 평판을 가져다주었다. 보다 부르주아적이고 클래식한 음악 세계일수록 단연 더 오랫동안 재즈를 무시했다. 20세기가 끝날 때까지도 많은 음악대학에서 재즈 교육은 고사하고 재즈를 연주하는 것조차 상상할 수 없었다. 다행스럽게도 이런 사정은 그동안 대부분 조정되었다. 아무튼 재즈가 순전히 유흥 음악의 일종이라는 주장은 사실이 아니다. 클래식 음악과 마찬가지로 재즈는 진지할 수도 흥겨울 수도 있고, 복잡할 수도 단순할 수도 있으며, 청중이 대규모일 수도 소규모일 수도 있다.

재즈 세계에서도 상당한 실험이 이루어진다. 가장 눈에 띄는 일례를 들자면 1950~60년대의 프리 재즈다. 프리 재즈에서는 초기 재즈의 규칙적이고 춤추기 좋은 리듬의 흔적은 이제 찾아보기 어렵다. 색소폰으로 대표되는 재즈의 전형적인 악기들이 귀에 들려온다. 일반적인 '재즈 사운드' 또한 의

심할 여지 없이 알아들을 수 있다. 하지만 그 나머지는 매우 혁신적이고 강렬한 음악이다. 온갖 종류의 물줄기가 철벅거리는 음표가 물결을 이루며 끊임없이 흐르는 큰 강물처럼 들린다. 여기에 춤까지 있다면, 모든 것을 압도하는 혼돈의 춤이다. 오넷 콜먼(Ornette Coleman)과 존 콜트레인(John Coltrane)은 그 무질서함의 달인들이다. 예를 들어 콜트레인의 〈무아無我(Selflessness)〉를 들으면, 처음에는 아직 좀 자신을 붙잡고 있다가도 곧 음악이 더 자유로워지면서 버티지 못하고 놓아 버리게 된다. 어차피 붙잡을 수 없으니, 그 소리의 소용돌이에 그냥 완전히 굴복해 버리는 편이 낫다.

이러한 재즈를 아방가르드 재즈, 줄여서 아방재즈라고도 부른다. '아방가르드(avant-garde)'는 군사 용어로 '전위前衛'라는 뜻이다. 따라서 아방가르드 예술가들은 경계를 탐색하며 종종 그 경계를 넘어간다. 그들은 항상 새로운 것을 찾고 있다. 그런 의미에서 그들이 때로는 다양한 갈래와 양식을 넘어서 서로의 길을 가로지르는 모습은 놀랍지 않다.

그렇게 1970년대 뉴욕에서 다운타운 뮤직 운동이 시작되었다. 이는 특정한 양식이라기보다는 태도를 나타내는 것이었는데, 주류에 저항하고 혁신하는 태도를 말했다. 이를 위해 클래식이든 재즈든 팝이든, 어떤 수단을 사용하는지는 중요하지 않았다. 틀에 박힌 사고는 다운타운 사람들과 거리가 멀었다. 그 대표적인 인물은 존 존(John Zorn)이다. 그의 방대한 작품 목록을 보면 그가 얼마나 다재다능한지 대번에 알 수 있다. 클래식, 재즈, 팝, 영화 등 모든 것이 가능하며 또한 서로 섞여 있다. 존에게 음악이란 무엇보다도… 음악이다. 이러한 개방적인 정신은 현대 작곡가 그리고 클래식 음악계에서도 점점 더 자주 발견된다.

091 신을 잊은 그대에게
현대의 종교음악

지난 세기, 신이 보기에 지구는 낙원과 한참 거리가 멀었다. 적어도 지난 50년 동안 신은 특히 서구에서 어려움을 겪었다. 많은 이들이 신에 대한 믿음을 잃고 교회에서 등을 돌렸다. 하지만 그렇다고 해서 종교에 대한 관심이 그냥 다 상실되었다는 의미는 아니다. 상당수의 사람들은 여전히 '신비'에 깊이 마음이 끌리면서도 더 이상 종교의 엄격한 계율 안에서 살지 않았다. 그들 중 많은 사람들에게 예술은 위안을 가져다주었고, 특히 음악이 그러했다. 음악은 다른 어떤 예술보다도 그 신비를 이따금 다시 불러일으킬 수 있는 것으로 드러났다. 그렇게 음악은 아무리 막연할지라도 때로는 많은 사람들의 종교적 욕구에 대해 일종의 대답을 제시할 수 있었다. 사실은 뭇 작곡가들에게도 마찬가지였다. 그들 중에도 신앙 문제로 씨름하면서도 종교음악을 계속 쓰기를 좋아한 사람들이 많았다. 게다가 신앙심이 깊어 이를 음악으로 표현하고 싶어 하는 작곡가들도 있었다.

20세기의 가장 유명한 종교적인 작곡가는 단연 프랑스의 올리비에 메시앙이다. 그의 작품 목록을 슬쩍 보기만 해도 명확히 알 수 있다. 〈영원한 교회의 모습(Apparition de l'église éternelle)〉, 〈구주 탄생(La nativité du Seigneur)〉, 〈대지와 천국의 노래(Chants de terre et de ciel)〉, 〈아기 예수를 향한 스무 개의 시선(Vingt regards sur l'enfant Jésus)〉 같은 독실한 제목을 많이 접하게 된다. 때로 이 제목들의 단순함은 메시앙의 음악에서도 울려 퍼지지만, 늘 그런 것은 아니다. 그의 음악은 아주 다양한 형태를 띨 수 있다. 신랄하거나 달콤하거나, 복잡하거나 간명하거나, 현대적이거나 전통적이거나 할 수 있다. 작품 한 곡 안에서도 마찬가지다. 〈세상의 종말을 위한 사중주〉는 아주 좋은 예다. 메시앙 자신은 그 점을 문제라 여기지 않았다. 오히려 한 가지 스타일에 얽매이지 않고 항상 모든 가능성을 열어 하느님을 찬양하는 노래를 부르고자 했다.

메시앙은 또 새의 소리에 아주 특별한 관심을 갖고 있었다. 그에게 새란 창조의 아름다운 상징일 뿐만 아니라 음악적으로 매혹하는 대상이었다. 여러 해 동안 그는 새의 노랫소리를 가능한 한 세밀하게 조목조목 종이에 기록하고는 그걸 가지고 실제 작품도 작곡했다. 궁극적으로 그리고 필연적으로 새에 대한 그의 깊은 믿음과 애정은 그를 아시시의 성 프란치스코에게로 이끌었다. 중세의 그 성인은 새들과 이야기한 것으로 유명하며, 메시앙은 그의 명상적인 삶을 위대한 오페라 〈아시시의 성 프란치스코(Saint François d'Assise)〉에 담았다.

다른 수많은 20세기 작곡가들도 종교음악을 작곡했지만, 항상 뿌리 깊은 신앙에서 비롯된 것은 아니다. 예컨대 존 루터는 오늘날 종교 합창곡의 가장 뛰어난 작곡가 중 한 명으로 알려져 있으나 자신은 '종교적인' 사람이 아니라고 말한다. 죄르지 리게티는 심지어 대놓고 무신론자였다. 그는 신의 존재를 거부했지만, 〈영원한 빛(Lux aeterna)〉이라는, 최근 음악사에서 가장 인상적인 종교 합창곡 하나를 썼다. 이 곡은 아주 현대적이기도 한데, 오늘날 많은 '종교적인' 작곡가들이 예전 양식으로 돌아가기를 좋아하기 때문에 이 점이 두드러진다. 존 태버너(John Taverner)의 〈어린 양(The Lamb)〉, 존 루터의 〈낙원의 모든 종소리(All Bells in Paradise)〉, 아르보 패르트의 〈주의 기도(Vater unser)〉와 같은 인기 작품은 영원에 지나치게 몰두하여 시간 감각을 잃어버린 듯 보일 지경이다.

하지만 진짜로 혁신적인 종교음악도 존재한다. 메시앙과 리게티 외에도 두 명의 위대한 러시아 작곡가가 이 사실을 증명해 준다. 그 둘은 서로 엄청나게 다르지만 말이다.

소피아 구바이둘리나(Sofia Gubaidulina)는 고요의 대가다. 그녀의 작품은 어찌나 순수하고 멋진지, 뭔가가 아직 들려오는지 잊어버릴 지경이지만 마음은 들썩거린다. 〈십자가상의 칠언(Sieben Worte)〉(십자가에 달린 그리스도의 마지막 일곱 가지 말)은 경이로운 작품이다.

갈리나 우스트볼스카야의 음악은 그야말로 말 그대로 압도적이다! 그녀는 정말 뒤로 나가자빠지게 할 만한 작품을 다수 작곡했다. 그녀의 별명이 '망치를 든 작곡가'인 데는 이유가 있다. 그녀의 〈진노의 날(Dies Irae)〉을 들어 보면 그 이유를 바로 이해할 수 있을 것이다. 이 작품에서 타악기 연주자는 몇 분 동안 나무 상자를 세차게 두드리면서 피아노와 여덟 대의 콘트라베이스에 맞선다. 믿을 수 없을 정도로 인상적이다. 그리고 종교음악이 항상 고담하거나 '경건'한 것은 아니며 고통, 절망, 무력감을 바탕으로 할 수도 있음을 분명히 한다.

092 모든 수를 다 더하면
음악, 수학, 기타 학문

음악사를 살펴보면 위대한 학자들의 이름을 많이 만나게 된다. 그 시작은 고대 그리스인 피타고라스다. 피타고라스는 직각삼각형의 변에 대한 유명한 정리($a^2+b^2=c^2$)로 이미 알고 있을 것이다. 수학자인 ㄱ 피타고라스는 음향과 음높이에 대해서도 연구했다. 예를 들어 가령 현에서 정확히 중간 지점을 누르면 그 절반도 '같은' 음을 내는데 다만 한 옥타브 더 높다—'낮은 도'

와 '높은 도'처럼—는 사실을 발견했다. 혹시 옆에 현악기가 있으면 직접 쉽게 테스트해 볼 수 있다. 그런 식으로 여러 가지 다른 비율이 존재한다. 이런 계산에는 수학과 물리학이 제격인데, 계산은 이내 상당히 복잡해진다.

작곡가가 곡을 위한 영감의 원천으로 과학 지식을 사용하기 시작하면 흥미로워진다. '황금비'가 잘 알려진 예다. 황금비란 선분을 두 개로 나누는 '이상적인' 비율이다. 정말로 알고 싶은 사람들을 위해 말하자면, 황금비는 원래 선분을 나누었을 때 긴 부분(a)과 짧은 부분(b)의 비가 전체(a+b) 대 긴 부분(a)의 비율과 같아지는, 즉 'a : b＝(a+b) : a'가 되는 비율이다. a와 b를 구분하는 점, 즉 '황금비'가 되는 지점을 수학에서 ϕ(파이)라고 하는데, 이것은 공간적인 비율이지만 시간 비율로도 쉽게 변환할 수 있다. 이것이 바로 음악에서 자주 일어나는 일이다. 예를 들어 황금비의 '순간'에 커다란 절정 또는 갑작스런 고요를 둔다. 벨러 버르토크의 작품에서 자주 발견되지만, 바흐와 같은 예전 악곡에서도 발생한다. 작곡가 스스로 그에 대해 정보를 제공하지 않는 한, 항상 그런 의도였는지는 말하기 어렵다.

수열도 마찬가지인데, 어떤 작곡가들은 수열을 가지고 작업하기를 좋아한다. 20세기에는 특

히 피보나치 수열이 아주 인기 있었다. 이것은 0과 1로 시작하는 수열인데, 그다음부터 오는 숫자는 항상 앞의 두 숫자의 합계다. 0, 1, 1, 2, 3, 5, 8, 13, 21, 34, 55, 89, 144…처럼 된다. 보다시피 숫자들 사이의 거리는 점점 더 커진다. 음악에서는 이를 시간의 비율로 변환할 수 있다. 일례로 소피아 구바이둘리나는 신비로운 작품 〈소리… 침묵(Stimmen… Verstummen)〉에서 특정 도막의 길이를 정할 때 수열을 사용했다.

20세기 작곡가 중에는 그 자신이 수학자인 경우도 있었다. 그리스 작곡가 얀니스 크세나키스도 그중 한 명이다. 심지어 그는 건축가이기까지 했다. 그의 가장 유명한 설계는 (아토미움과 마찬가지로) 1958년 브뤼셀 박람회(엑스포)를 위해 지은 필립스 파빌리온이다. 이 작업을 할 때 그는 20세기 최고의 건축가 중 한 명인 르코르뷔지에와 함께했다.

크세나키스의 음악도 필립스 파빌리온만큼이나 특별하다. 음악에서 그는 종종 수학적 문제에 관심을 보이는데, 우연이 중요한 역할을 하는 문제들이었다. 대부분은 현실 세계와의 연결 고리가 있었다. 예를 들자면 그는 강우나 벌떼 같은 현상에서 과학적 통찰을 얻으려고 애썼다. 그러한 현상들에서 우리는 하나의 '커다란' 움직임을 명확하게 인식하지만, 그건 실제로는 다 포착할 수 없는 수천 개, 때로는 수십억 개 입자의 상호작용으로 구성된다. 크세나키스의 여러 작품도 그런 방식으로 구성되어 있다. 큰 개요는 상당히 명확하게 정해져 있지만, 그 안의 움직임은 굉장히 복잡하고 사실상 따라가기 불가능하다. 〈확률론(Pithoprakta)〉은 전형적으로 수학과 물리학 배경 지식이 빼곡히 들어 있는 작품이다. 제목의 '피토프락타(pithoprakta)'는 '확률에 의한 작용'을 뜻한다. 그런데 그 배경에 아무리 과학이 깔려 있더라도 음악 자체가 무척 전염성이 있다. 설령 완전히 '이해'하기 불가능하다 해도 개미집을 구경하는 일을 무상한 것과 마찬가지다.

093 소리 구름
스펙트럼 음악

음 하나가 들릴 때, 그 음은 그냥 한 가지 소리인 듯 보인다. 그러나 사실은 그렇지 않다. 하나하나의 음은 서로 다른 소음이 층층이 쌓여서 구성된다. 가장 명확하게 들리는 음이 '근음(fundamental)'이고, 나머지 음들은 '배음(harmonics)'이라고 한다. 배음은 당연히 훨씬 여리게 들리지만 그 음의 음색을 결정하는 데 작용한다.

현악기를 가지고 직접 테스트해 볼 수 있다. 특정 음을 켜면 현이 격렬하게 진동하기 시작하는 것이 보인다. 그런데 좀 더 자세히 보면 다른 현들도 따라서 움직이는 모습이 보이는데, 어떤 현은 다른 현보다 더 많이 움직인다. 이것은 배음 때문이다. 배음의 크기와 비율은 악기마다 다르며, 역시 그 크기가 각 악기 고유의 음색을 결정한다.

일반적인 색상과 비교해 보자. 예를 들어 노란색을 선택하여, 노란색이 점차 파란색이나 다른 색상으로 변하는 것을 쉽게 상상할 수 있다. 그런데 노란색과 파란색 사이에는 수백 가지 다양한 '녹색'을 포함하여 숱하게 다양한 색조가 존재한다. 이런 식으로 하여 모든 방향으로 가면 거의 무한한 색의 스펙트럼을 얻게 된다.

음악에도 그런 스펙트럼이 있고, 그 역시 끝이 없다. 사람의 목소리를 한번 생각해 보자. 친구들의 목소리를 서로 구분하기가 얼마나 쉬운가? 수십억 명의 사람이 있어도 모든 목소리는 다 다르게 들리기 때문이다!

특히 프랑스의 어떤 작곡가들은 소리의 스펙트럼에 큰 매력을 느끼고 더 깊이 연구했다. 오늘날 이 작곡가들을 '스펙트럼주의자(spectralists)'라고 부른다. 물론 작곡가들이 음향을 연구하는 일은 이상할 것 없지만, 스펙트럼주의자들은 여기서 한참 더 나아갔다. 어떤 작품은 음향학 연구물처럼 보일 정도이다. 일례로 제라르 그리제이의 〈피리어드(Periodes)〉는 트롬본의 음 하나로 시작한다. 작업을

시작하기에 앞서 그는 음을 철저히 분석하여, 정확히 어떻게 구성되어 있는지 조사했다(요즘에는 음색을 실제 색상으로 변환하는 분광기를 가지고 소리를 아주 잘 '볼' 수 있다). 그런 다음 그중 하나의 음으로 작업을 시작했다. 실제로 그는 배음을 다른 파트들에 배분함으로써 근음을 지속적으로 되살린다. 이런 식으로 음향은 점차 다른 모습을 띠게 된다. 이것은 내내 새로운 음을 추가함으로써가 아니라, 매번 기본 음향을 다르게 '조명'함으로써 발생한다. 그 소리는 틀림없이 무척 신비스럽게 들릴 것이다. 그러나 그리제이 작품의 도입부를 잠깐 들어 보면 그것이 어떻게 작동하는지 이내 알게 된다.

그리제이의 곡이 마음에 든다면, 트리스탕 뮈라이의 〈곤드와나(Gondwana)〉에도 꼭 한번 귀 기울여 들어 보아야 한다. 곤드와나는 약 5억 5천만 년 전에 지구에 존재했던 초대륙의 이름이다. 이 곡은 우리가 지금 알고 있는 것과 같은 여러 대륙의 분리에 관한 것이다. 이러한 극도로 느린 움직임을 재현하는 것이 스펙트럼 음악에 제격이다. 그것은 한 가지 뉘앙스에서 다른 뉘앙스로 천천히 전환하는 것에 지나지 않는다. 〈곤드와나〉에서는 이게 아주 잘 통한다! 스펙트럼 음악은 마치 블랙홀에 당도한 것처럼 늘 폭넓은 시간 감각을 다시 전해 준다.

벨기에의 플랑드르에서도 스펙트럼적인 사고방식이 놀라운 결과를 가져왔다. 예를 들어 뤼크 브레바이스(Luc Brewaeys)의 작품은 세련된 음향들이 서로의 위로 미끄러지는 패시지들로 들끓는다. 〈탈리스커(Talisker)〉(고급 위스키 이름)가 그 좋은 예다. 이 작품은 벨기에 안트베르펀 중앙역의 메인 홀에서 연주할 목적으로 만들어졌다. 작곡가는 의도적으로 이 쩡쩡 울리는 공간을 이용하여 음향이 서로 녹아들도록 만들었지만, 물론 하나의 커다란 잡탕이 되지는 않았다.

브레바이스의 제자 아넬리스 판 파레이스(Annelies Van Parys)도 화려한 〈교향곡 제2번〉에서 볼 수 있듯이 진정한 음향의 기술자다운 면모를 보여 준다. 스승과 마찬가지로 그녀도 갖가지 종류의 타악기에 중요한 역할을 맡긴다.

094 허스토리를 찾아라!
여성 작곡가들

지금까지 이 책은 아직 여성을 많이 다루지 않았고, 여성 작곡가도 마찬가지다. 중세에 우리는 카시아와 힐데가르트 폰 빙엔이라는 길을 건넜다. 그다음에 프랑스의 제르맹 테유페르, 러시아의 구바이둘리나와 우스트볼스카야, 핀란드의 사리아호, 미국의 루스 크로퍼드 시거, 그리고 방금 전 벨기에 플랑드르의 아넬리스 판 파레이스에 대해 이야기했다. 그 밖에는 빈약하다. 물론 여성 작곡가들이 더 있지만, 확실히 20세기 초까지는 몹시 실망스럽다. 이는 그전에는 여성들이 공개적인 음악 생활을 하게끔 거의 허용되지 않았기 때문이다.

무릇 여성들에게는 음악 작곡을 기대하지 않았다. 여성들은 음악학교 입학조차 허용되지 않을 때가 많았다. 그래서 그들이 스스로를 증명할 작은 기회를 가지려면 월등하게 훌륭해야만 했다. 그럼에도 돌파구를 만든 여성들은 순전히 우연은 아니지만 특별한 가족 관계인 경우이기 십상이었다. 예컨대 파니 멘델스존(Fanny Mendelssohn)은 펠릭스 멘델스존의 누나였고, 클라라 비크(Clara Wieck)는 로베르트 슈만의 아내였고 슈만이 죽은 뒤에는 요하네스 브람스의 가장 친한 친구였으며, 알마 말러(Alma Mahler)는 구스타프 말러(그리고 그다음 다른 남성 몇 명)의 아내였다. 그리고 더 많은 사례가 있다.

20세기 초 불랑제(Boulanger) 자매의 이야기는 아주 특별하다. 맏이인 나디아(Nadia)는 워낙 재능이 넘치고 결연하여, 길고도 힘겨운 투쟁 끝에 최초의 여성 지휘자가 되었다. 동생 릴리(Lili)는 음악의 신동으로 여겨졌고, 당시 프랑스 작곡가들의 최고의 영예였던 '로마상(Grad Prix de Rome)'을 수상한 최초의 여성이었다. 안타깝게도 릴리는 겨우 24세에 사망했지만, 〈심연에서(Du fond de l'abîme)〉나 〈봄의 아침(D'un matin de printemps)〉과 같은 작품으로 이미 위대한 현대 작곡가—여성이건 아니건— 가 되기 위한 모든 것을 갖추고 있었음을 분명히 했다.

20세기 초의 또 다른 중요한 인물로 에셀 스마이스(Ethel Smyth)가 있다. 그녀는 여성운동에서 선구적인 역할을 했기 때문에 주로 〈여성 행진곡(The March of the Women)〉으로 잘 알려져 있다. 이 곡은 말할 것도 없이 저항 가요이지만, 그녀는 그것 말고도 독주곡, 실내악에서부터 교향곡, 협주곡, 오페라에 이르기까지 '보다 고전적인' 작품들을 썼다. 스마이스의 음악은 당대에는 가장 진보적이지 않았을 수도 있지만, 그녀는 여성의 권리를 위한 투쟁이 음악계에서도 중요함을 보여 주는 살아 있는 증거였다. 그리하여 그녀는 생전에 베를린과 뉴욕 같은 세계적 도시에서 자신의 오페라가 상연되는 것을 보기도 하였다. 당시로는 정말 예외적인 일이었다.

095 더 더 찾아라!
더 많은 여성 작곡가들

제2차 세계대전 후 여성들은 점점 더 큰 목소리를 낼 수 있게 되었다. 당연히 이는 전반적으로 음악과 예술 분야를 환상적으로 풍요롭게 해 주었다. 경계가 맨 먼저 허물어져야 하는 곳이 있다면 그것은 바로 예술 분야다. 하지만 음악계의 여성들은 오늘날에도 여전히 남성들의 그림자에 가리워 있다. 이는 작곡가뿐만 아니라 음악 생활의 여러 '역할'에 관한 문제이기도 하다. 어떤 오케스트라는 20년 전에야 여성 단원에게 문을 열었으며, 여성 지휘자, 콘서트 마스터, 오페라 감독은 여전히 소수에 불과하다. 남자 성악가들이 여자 파트까지 맡던 시절은 다행히도 지나갔지만, 아직도 개선되어야 할 것이 수두룩하다.

여성 작곡가와 관련, 우리 시대의 가장 주목할 만한 예술가들을 잠깐 쭉 짚어 보자.

먼저 캐시 버베리언(Cathy Berberian). 그녀는 주로 성악가로서 경력을 쌓았지만 직접 음악을 쓰기도 했다. 그녀의 최고의 작품은 의심할 여지없이 〈스트립소디(Stripsody)〉이다. 이 작품을 청취할 때는 악보가 있는 영상을 택해야 한다. 이 곡은 '그르르르(grrr)', '블롬프 블롬프(blomp blomp)', '딸깍(click)', '드링드링(dringg-dringg)' 같은, 만화에 나오는 전형적인 음향 수십 가지로 구성되어 있기 때문이다. 재미있는 그림도 있어서 소리를 다시 확실하게 설명해 준다(필요할 경우). 그러니까 그냥 노래하는 만화인 셈이다. 굉장히 재치 있고 익살스럽다.

오스트리아 작곡가 올가 노이비르트(Olga Neuwirth)의 음악은 사뭇 다르게 들린다. 그녀는 전형적인

포스트모더니스트로서, 자신이 받을 수 있는 영향을 모두 손에 거머쥐고 어떤 것도 어느 누구도 그것을 제약하도록 허용하지 않는다. 그녀는 어디에도 얽매이지 않고 워낙 자유로워서 많은 젊은 예술가들에게 진정한 롤모델이다. 그녀에게는 어떤 금기도 없다. 스타일뿐만 아니라 특히 주제에서도. 그녀가 가장 좋아하는 주제 한 가지는 오늘날을 살아가는 여성의 운명이다. 노이비르트는 자신의 작품에서, 멸시받거나 부당한 대우를 받았다 하더라도 막아 내는 강한 여성상을 보여 주고 싶어 한다. 그녀는 이전 시대의 히스테리컬한 오페라 디바는 전혀 알지 못한다. 권력 남용 같은 주제도 피해 가지 않는다. 그녀의 오페라 〈미국인 룰루(American Lulu)〉에는 이러한 주제들이 어우러져 있다. 이 작품은 극도의 사실성으로 인해 소화가 잘 되지 않는 탓에 아프기까지 할 수 있다. 하지만 그것 역시 예술의 힘이다. 작품은 실제로 알반 베르크의 오페라 〈룰루〉를 아주 자유롭게 각색한 것이다. 이런 식으로 현대 작곡가들이 과거를 얼마나 조명하고 싶어 하는지도 분명해진다.

또 다른 흥미진진한 작곡가는 미국의 줄리아 울프(Julia Wolfe)다. 그녀는 미국의 대표적인 현대음악 그룹인 '뱅온어캔(Bang-on-a-Can)'을 창립한 작곡가 중 한 명이다. 마라톤 콘서트가 특히 잘 알려져 있는데, 공연 시간이 아주 길 뿐만 아니라(때로는 하루 이상!) 분위기도 남다르다. 클래식 콘서트 에티켓과는 달리, 청중은 그냥 티셔츠와 청바지 차림이 권장되며 공연 중에는 자유롭게 공연장을 드나들 수 있다.

작곡가로서 울프는 자기 나라의 클래식 음악, 그중에서도 미니멀리즘 클래식 음악에서 확실히 영감을 받았다. 그러나 그녀의 시선은 더 멀리 나아가서, 팝과 록 음악도 중요한 역할을 한다. 작품의 주제는 늘 최신이다. 일례로 〈나의 아름다운 비명 소리(My Beautiful Scream)〉는 뉴욕 9·11 테러를 추모해 쓴 것이다. 오라토리오 〈무연탄전(Anthracite Fields)〉처럼 민중의 역사로 되돌아가기도 한다. 펜실베이니아에 있는 탄광의 역사, 그리고 남자들과 아동들이 그곳에서 해야만 했던 비인간적인 중노동을 다룬 곡이다.

아주 특별하게 오늘의 목소리를 내는 작곡가로 이스라엘의 하야 체르노윈(Chaya Chernowin)이 있다. 그녀는 〈프니마… 안으로(Pnima… ins Innere)〉를 비롯해 오페라를 많이 썼다. 〈프니마〉는 제2차 세계대전 중 유대인 박해(홀로코스트)로 큰 고통을 겪은 가족을 둔 소년에 대해 이야기한다. 소년 자신은 전쟁 직후에 태어났지만, 할아버지를 만났을 때 전쟁이 여전히 괴물처럼 집을 맴돌고 있다는 사실을 깨닫는다. 그는 끔찍한 홀로코스트의 공포를 누그러뜨릴, 순진하지만 감동적인 계획을 구상한다. 이 대목에 체르노윈이 쓴 음악은 섬뜩하고 가슴이 조여 온다. 사실 이 오페라는 주로 소리의 이야기다. 그 소리는 단연코 '아름답지' 않다. 흐릿해졌어도 끔찍한 기억의 편린처럼, 차라리 사납고 오싹하게 들린다. 절대로 잊을 수 없는 과거의 목소리가 들리는 듯하다.

그 밖에도 여성 작곡가들이 당연히 많이 있다. 상당수가 들어 볼 만한 가치 있는 음악가들이며, 엄청나게 다양하다. 그런 점에서 남성과 여성 사이에는 어떤 차이도 없다. 네덜란드판 위키백과에서는 100명이 넘는 '여성 작곡가 목록(Lijst van vrouwelijke componisten)'을 찾아볼 수 있고, 영어판에는 훨씬 더 많은 이름이 있다. 이런 목록은 아주 교육적이지만, 약간 이상한 면도 있다. 왜냐하면 당연히 어디에서도 '남성 작곡가 목록'은 찾아볼 수 없기 때문이다!

096 아바에서 자파까지
팝뮤직(맛보기)

20세기에는 믿기 어려울 만큼 많은 클래식 음악이 새로 작곡되었다. 우리는 이미 그에 관해 마흔 개 꼭지에 걸쳐 다루고 있고, 여차하면 더 많이 쓸 수도 있으리라. 하지만 이것은 지난 120년 동안 서양에서 쓰인 모든 새로운 음악의 극히 일부에 지나지 않는다. 클래식 음악 말고 팝뮤직도 있기 때문이다.

팝뮤직은 주로 제2차 세계대전 이후에 엄청난 속도로 발전했다. 오늘날 대부분의 사람들은 클래식 음악보다 팝뮤직에 더 익숙하다. 새삼 놀라울 일도 아니다. '팝(pop)'이란 '인기 있다(popular)'는 뜻이니 말이다. 따라서 팝뮤직은 의식적으로 대중을 대상으로 한다. 하필이면 그 대중이 클래식 음악의 혁신에 갈수록 난해함을 느끼고 있는 시기에 말이다.

20세기 이전에도 어떤 음악은 '전문가'용에 더 가까웠고 어떤 음악은 '애호가'용에 더 가까웠으며, 대부분의 작곡가들은 그 두 부류 모두를 대상으로 곡을 썼다. 그러나 그 구분은 갈수록 더욱 선명해졌다. 20세기에는 결국 서로 아주 상이한 두 개의 음악 세계를 낳았다.

한 세계가 다른 세계보다 좋거나 나쁜 것은 아니지만 접근 방식은 사뭇 다르다. 팝뮤직은 청취자에게 많은 노력이나 집중을 요구하지 않고 직접적으로 어필하고자 한다(성공적인 팝송을 '치다'라는 뜻의 '히트(hit)'라고 부르는 것은 우연이 아니다). 또한 대부분이 3분짜리 짧은 노래 형식이어서 기억하기가 쉽다. 그동안 세상에는 그렇게 수백만 개의 팝송이 존재했고, 그중 수천 곡은 세계적으로 유명하다.

아주 특별한 점이라면, 팝뮤직과 청년 사이에 강한 유대가 형성되어 있다는 것이다. 대부분의 팝뮤직은 춤추고 날뛰고 가슴 터져라 따라 부를 목적으로 만들어졌다. 음악이 너무 복잡해서는 안 되는 이유는 그것만으로 충분하다. 가사에는 주로 젊은이들이 예외 없이 겪어야 하는 일들, 이를테면 열정, 사랑, 섹스, 마약, 인생, 오늘의 세계, 내일의 꿈과 같은 것들이 담겨 있다.

우리는 성장기에 듣고 자란 음악을 평생 동안 기억한다. 그것이 대개는 첫 키스, 첫 모험에 상응하는 음악이기 때문이다. 그 음악은 우리가 죽을 때까지 우리 곁에 머무르며, 우리 자신을 '그 시대'의 키드로 만들어 준다. 그래서 사람들은 팝뮤직의 역사를 말할 때 걸핏하면 '60년대', '70년대'를 들먹이곤 한다. 60년대 사람이란 1960년대에 태어난 사람이 아니라 1960년대에 젊은 시절을 보낸 사람, 그때 대략 15~30세였던 사람들을 말한다.

팝뮤직에는 엄청나게 많은 다양한 형식이 있다. 여기에서 간략한 개요를 제시하기에는 많아도 너무 많다. 별도의 책이 필요할 지경이다.

재즈가 그렇듯이 팝뮤직과 클래식 음악도 이따금 서로에게 손을 내민다. 너무나 유명한 예가 영국 밴드 '퀸'의 〈보헤미안 랩소디(Bohemian Rhapsody)〉이다. 하나의 양식에서 다른 양식으로 빠르게 전환되는 특이한 노래다. 그래서 제목이 '랩소디'이기도 하다. 이따금 클래식 양식도 명확하게 들린다. 그러고 보니 이 노래가 수록된 앨범의 제목이 〈오페라에서 하룻밤(A Night at the Opera)〉인 것은 우연이 아니다.

여기서 빠뜨려서는 안 될 이름이 미국 음악가 프랭크 자파(Frank Zappa)다. 그는 록, 아방가르드 재즈, 클래식 등 폭넓은 음악 갈래를 편안하게 오갔다. 1980년대에는 앨범 〈완벽한 이방인(The Perfect Stranger)〉을 위해서 프랑스의 위대한 클래식 작곡가이자 지휘자인 피에르 불레즈와 협업하기도 했다. 앨범을 들어 보면 자파가 특히 에드가 바레즈 음악의 팬이었음을 분명히 알 수 있다.

보다 록이 강한 다른 앨범들에서는 그가 결코 쉽고 직선적인 길을 선택하지 않는다는 점이 눈에 띈다. 언제나 어디에나 놀라움이 잠복해 있으며, 다른 길들이 서로 교차한다. 간혹은 향신료로 신랄한 유머를 듬뿍 첨가하기도 한다. 그의 초기 앨범 중 하나인 〈절대자유(Absolutely Free)〉에서 이미 그렇다. 이 앨범은 상상을 초월하는 풍부한 재능의 소유자인 그의 음악 커리어 전반을 대표하는 트레이드마크처럼 남아 있다.

아무튼 자파의 음악은 팝뮤직 역시 무궁무진한 보물 창고임을 분명히 보여 준다. 아바(Abba)에서 자파까지, 그리고 훨씬 더 많다. 인터넷에서 검색만 해 보면 현대판 알리바바 동굴이 저절로 열린다.

097 서쪽에서 진로를 돌려라!
월드뮤직

 수세기에 걸쳐 세계는 더 커지고 동시에 더 작아졌다. 내가 살고 있는 곳이 지구상에서 겨우 점 하나 정도에 불과하다는 사실을 알고 있기에 세계는 더 커졌다고 할 수 있다. 다른 한편, 과학의 진보 덕분에 이 지구상에서 아주 수월하게 사방으로 뻗어나갈 수 있기에 세계는 더 작아졌다. 옛날 사람들은 하루에 고작 40킬로미터를 걸으며 큰 고생을 해야 했지만, 오늘날 우리는 24시간이면 2만 킬로미터를 비행한다. 그리고 버튼을 몇 번만 클릭하면 지구 반대편(심지어 화성이라도)에서 지금 일어나고 있는 일을 맨 앞줄에 앉아 경험할 수 있다. 이러한 근접성 감각은 특히 16세기 대항해시대 이후 증가했다. 지구도 그때 처음으로 지도화되어 엄청난 호기심을 불러일으켰다.

가깝고도 먼 이웃에 대한 이러한 흥미는 음악에서 아주 잘 들을 수 있다. 다른 음악에 대한 관심은 18세기부터 부쩍 증가하기 시작했다. 예를 들어 장필리프 라모(Jean-Philippe Rameau)의 〈우아한 인도 나라들(Les Indes galantes)〉에는 인도인, 터키인, 아메리카 선주민이 등장한다. 그래도 라모의 음악은 여전히⋯ 주로 프랑스 풍으로 들린다.

18세기 말과 19세기 초에는 '예니체리'의 음악을 모방하는 것이 한동안 유행했다. 예니체리는 터키(당시는 오스만 제국) 군대의 엘리트 병사들인데, 거기 속한 군악대도 있었다. 예니체리 군악대는 타악기와 관악기를 많이 사용했으며, 물론 연주자들은 주로 행진하면서 연주했다. 모차르트는 〈피아노 소나타 제11번〉의 피날레(터키 행진곡)와 오페라 〈후궁 탈출(Die Entführung aus dem Serail)〉에서 그들의 스타일을 모방했다. 베토벤도 터키 군악대 음악에서 받은 영감이 〈교향곡 제9번〉에 담겨 있다. 그러나 두 경우 모두 사실은 동양 원작의 서양식 캐리커처에 불과하다.

그런 식의 캐리커처는 나중에도 더 자주 발견할 수 있다. 그러나 특히 19세기 후반부터 많은 서양인들이 그 머나먼 소리의 세계에 진정으로 매료되었다. 특히 만국박람회는 일부 작곡가의 귀를 열어주었다. 예컨대 1889년 파리 박람회에서 상당수의 작곡가들이 인도네시아 가믈란의 마법에 빠졌다. 그 밖의 음악문화들도 점차 유럽으로 침투했으며, 소리의 세계는 갈수록 더 크고 풍성해졌다.

특히 제2차 세계대전 이후에 많은 작곡가들이 다른 문화권의 음악을 더 잘 알고 싶어 했다. 당연히 별생각 없이 받아들인 것이 아니고, 외부로부터 가져온 아이디어와 음향을 통해 자신 고유의 스타일이 결실을 맺게끔 했다는 의미다. 그런 식으로 벨기에 플랑드르의 빔 헨더릭스(Wim Henderickx)는 인도의 라가(raga, 음계)와 탈라(tala, 리듬형)를 기반으로 〈라가 1(Raga I)〉 같은 작품을 몇 곡 썼다. 스티브 라이시는 아프리카 가나의 종족음악을 접하고 나서 여섯 명의 타악기 연주자를 위한 극적인 작품 〈드러밍(Drumming)〉을 작곡했다. 아주 특별하기로는 영국 음악가 데이비드 팬쇼(David Fanshawe)가 작곡한 〈아프리칸 상투스(African Sanctus)〉가 있다. 그는 이 작품을 위해서 나일강을 따라 긴 여행을 하면서 들은 전통 춤곡에서 영감을 받았을 뿐만 아니라, 길에서 만난 부족의 음악을 녹음하여 작곡에 사용했다. 그래서 이 두 가지 요소가 이 곡에 매끄럽게 서로 어우러져 있다.

서양(the West)과 나머지(the Rest) 세계의 음악이 서로 얽혀들면서 다른 방향으로 흘러가기도 한다. 예를 들어 중국의 탄둔譚盾은 중국 음계와 리듬을 많이 사용하는 작곡가이지만, 전형적인 서양식 심포니 오케스트라를 위한 〈지악紙樂〉, 즉 '페이퍼 콘체르토(paper concerto)'를 썼다. 이 작품을 특별하게 만드는 것은 독주악기가 전부 종이로 만들어졌다는 점이다. 탄둔은 종이를 펄럭이고 문지르고 다발을 만들어 흔들고 할 때 나는 갖가지 소리에 매료되었다.

일본의 다케미쓰 도루武滿徹도 흥미로운 인물이다. 그는 젊은 시절에 서양음악의 마법에 완전히 빠졌지만 나중에는 거기에 일본적인 요소를 융합시키기 시작했다. 〈11월의 발자국(November Steps)〉에서 그는 일본의 전통 악기 두 가지, 샤쿠하치와 비와(비파)를 상당히 고전적인 관현악과 연결한다. 분위기 넘치고 신비로운 음악이 만들어진다.

탄둔과 다케미쓰의 지구 반대편에는 아마도 역대 가장 유명할 법한 남미의 클래식 작곡가, 브라질의 에이토르 빌라로부스(Heitor Villa-Lobos)가 있다. 그의 최고작 중 하나인 〈브라질 풍의 바흐(Bachianas brasileiras)〉는 제목만으로도 명료하다. 제목 그대로 작곡가가 바흐 시대와 자기 시대의 음악에서 영감을 얻어 만든 아홉 곡짜리 연작이다. 그는 각 곡에 제목을 이중으로 붙임으로써 그러한 이중 접근 방식을 명확히 했다. 이를테면 제5번 '아리아/우리의 땅끝이여(Aria/O canto da nossa terra)〉 같은 식인데, 하나는 바로크식, 하나는 브라질식(포르투갈어) 제목이다.

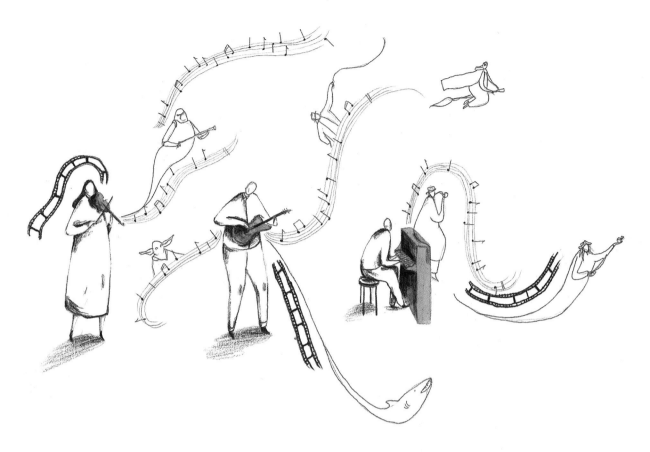

098 팝(콘)과 클래식 사이
영화 음악

 세상에는 엄청나게 많은 영화 음악이 있다. 더러는 특정 영화를 위해 특별히 작곡되고, 더러는 기존 작품에서 가져다 쓰기도 한다. 이 두 가지 방식을 종종 함께 쓰기도 한다.

 영화에는 팝, 재즈, 월드뮤직 등등 말 그대로 모든 종류의 음악이 포함될 수 있다. 주로 영화의 주제와 제작자의 선호도에 따라 달라진다. 놀라운 점은, 설령 정말 클래식하게 들릴 필요가 꼭 없더라도 많은 영화 음악이 클래식을 기초로 한다는 것이다. 오늘날 일반 대중에게 영화만큼 '클래식 음악'과 자주 접할 기회는 없다고 말할 수도 있으리라. 다만 대개는 그 점을 잘 인식

하지 못할 뿐이다. '영상'과 '스토리'가 모든 관심을 끌어당기고 음악은 주로 보조적인 역할을 하기 때문이다.

그렇지만 영화 음악의 중요성은 아무리 강조해도 지나치지 않다. 만약 영화에서 음악을 빼 버린다면 영화를 보기가 아주 불쾌해질 터, 그것은 음악이 보통 우리의 감정을 강화해 주기 때문이다. 혹시 〈해리 포터〉나 〈반지의 제왕〉을 여러 차례 본다면, 한번쯤은 눈을 감고 오직 음악만 들어 보자(영상은 이미 기억에 저장되어 있을 테니). 그러면 들리는 것은 19세기 후반과 20세기 초반에서 빼내 온 듯한 대형 심포니 오케스트라와 합창단이다. 음악 자체는 바그너와 슈트라우스, 스트라빈스키 등 작곡가 몇 명을 가지고 만든 일종의 칵테일이기 십상이다. 슈트라우스의 스타일은 워낙 회화적이어서 영화 음악 작곡가에게 매우 매력적이다. 어쩌면 〈틸 오일렌슈피겔의 유쾌한 장난〉을 듣고 이미 느꼈겠지만 그의 음악은 엄청나게 서술적이다. 러시아의 스트라빈스키는 더욱더 긴장감을 만들어 낸다. 스트라빈스키는 그 방면의 달인이었기에 유성영화가 제대로 존재하기도 전부터 사실상 이미 영화 음악 작곡가였다. 그는 예고 없이 터져 나오는 화음을 즐겨 쓰는데 이는 흥미진진한 영화 장면을 한층 더 흥미롭게 만드는 데 매우 효과적이다.

영화 음악 작곡가는 또 수없이 다양한 방식으로 자신의 음악에 활력을 불어넣는다. 긴장이 정말로 견딜 수 없을 정도가 되어야 하면 약간 무조無調적인 소음으로, 스토리상 요구될 때는 민속음악 느낌이나 신나는 음악으로, 그리고 당연히 온갖 음향 효과와 함께.

최근 수십 년 동안 특히 존 윌리엄스(John Williams)와 한스 짐머(Hans Zimmer)가 이런 방식으로 작곡했다. 윌리엄스의 작품으로 〈죠스〉, 〈인디아나 존스〉, 〈스타워즈〉를 잘 알 테고, 짐머는 〈캐리비안의 해적〉, 〈셜록 홈즈〉, 그 밖에 아마 백 개가 넘는(!) 다른 영화들이 있다.

대부분의 사람들은 영화 음악에 그다지 난해함을 느끼지 않는다. 설령 현대음악 작곡 기법이 종종 사용된다 해도 말이다. 당연히 이는 영화관에서 사람들의 관심이 음악에만 쏠리는 것이 아니기 때문이다! 하지만 상황을 거꾸로 뒤집어 볼 수도 있다. 연주회장에서 특정 작품 안에서 조금 길을 잃었다 싶을 때, 나만의 영화를 상상으로 그려 보는 것이다. 이상할 것 하나도 없다. 무릇 작곡가는 자신의 판타지를 출발점으로 삼는 법이며, 듣는 이는 언제라도 거기에 자신의 판타지를 더할 수 있다. 결국 예술을 경험하는 일은 어쨌거나 '개인적'인 것이다.

당연히 모든 영화 음악 작곡가를 하나로 묶을 수는 없다. 어떤 작곡가들은 정말로 자기만의 목소리를 갖고 있다. 여기서 일일이 열거하기에는 너무 많지만, 예컨대 히치콕의 스릴러를 위해 음악을 쓴 버나드 허먼(Bernard Herrmann)을 생각해 보자(예: 〈싸이코〉의 유명한 그 샤워 장면). 아니면 엔니오 모리코네가 세르조 레오네 감독의 '스파게티 웨스턴' 영화를 위해 작곡한 맛깔스런 작품들(예: 〈옛날 옛적 서부에서Once Upon A Time In The West〉). 역시 이탈리아의 니노 로타(Nino Rota)도 이 목록에서 빠뜨려서는 안 된다. 그는 페데리코 펠리니 감독을 위해 많은 음악을 작곡했지만 주로 프란시스 코폴라 감독의 〈대부〉 덕분에 유명하다. 그리스 음악가 반젤리스(Vangelis)—에반겔로스 오디세아스 파파타나시우(Evanghelos Odysseas Papathanassiou)의 간편 예명—의 영화 음악은 〈불의 전차(Chariots of Fire)〉나 〈1492 콜럼버스(1492: Conquest of Paradise)〉의 주제곡으로 들어 본 적 있을 것이다. 이 작품들은 '뉴 에이지' 영화 음악의 좋은 예로, 신시사이저, 에코 효과, 졸졸 흐르는 피아노 사운드, 그리고 가사 없는 독창 및 합창의 도움을 받아 클래식 음악의 요소를 다소 복슬복슬하게 단장했다.

스콧 브래들리도 영화 음악계에서 유명한 이름이다. 그는 독보적인 애니메이션 〈톰과 제리〉의 작곡가로서, 영화 음악 악보에 재즈 음악을 사용한 최초의 인물 중 한 명이다.

099 어렵긴 뭐가 어려워?
음악과 스파게티

스파게티 한 접시를 앞에 두고 앉아 이런 생각을 해 본 적이 있는가? '면발이 어쩜 이렇게 뭉쳐 있담? 절대 맛있을 리가 없어! 당연히 없지! 다행이다.' 정말 이상한 생각일 것이다. 그리고 무엇보다도, 면발이 조금 뭉쳐 있다는 이유만으로 이렇게 맛있는 파스타 접시를 지나치는 것은 죄악이다!

사실은 중세의 것이든 바로 어제 작곡되었든, '난해한' 음악이 꼭 그런 식이다. 음악이 복잡하냐 아니냐는 아무런 상관이 없다. 중요한 것은 그것이 어떻게 들리고 내게 어떤 작용을 하느냐이다. 위장을 위한 음식(스파게티)과 정신을 위한 음식(음악)에는 차이가 있음을 인정한다. 하지만 우리는 종종 빗나간 것에 주의를 기울임으로써 스스로 일을 어렵게 만들곤 한다.

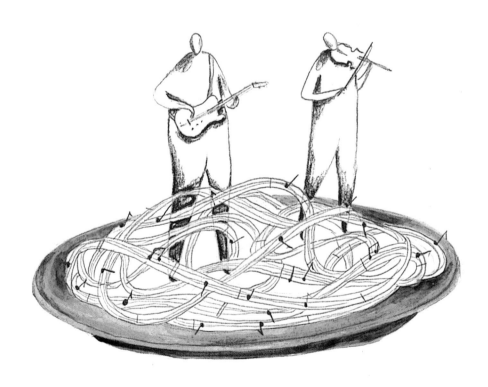

그렇다고 모든 음악이 '쉽다'는 말은 물론 아니다. 쉬워야 할 필요도 없다. 단순함이란 멋진 것일 수 있지만, 복잡함도 마찬가지다. 그래서 때로는 '조금 더'여도 된다. 작곡가는 듣는 이를 항상 즐겁게만 만드는 것이 아니라, 어떨 때는 도전하고 놀래키고 생각하게도 만들기 때문이다. 말을 걸어 오는 방식이 그토록 다양하다는 것은 단연 환상적이다. 듣는 우리는 덕분에 더 부자가 될 따름이다. 그러므로 우리 자신에게 물어야 할 질문은 이런 것이다. 압도되고 싶은가? 사유하고 싶은가? 도전 받고 싶은가? 아니면 우리가 이미 알고 있는 것, 그리고 '좋고' '쉬운' 느낌을 주는 것을 선택하고 싶은가? 작곡가가 할 수 있는 일이란 그저 듣는 이를 설득하는 데 최선을 다하는 것뿐이다. 듣는 이로서 우리는 결국 감히 그렇게 믿어야 한다. 드문 괴짜 몇몇을 제외하고 작곡가들은 정말로 우리가 음악을 들어 주기를 바란다. 확신해도 좋다. 그러나 물론 그들은 오직 자신들의 언어로만 말을 건넬 수 있다. 때로 그 언어가 다소 어렵더라도 그것은 꼭 어렵게 만들고 싶어서가 아니라 그들이 메시지를 그런 식으로만 전달할 수 있기 때문이다. 그렇지 않다면 그것은 가짜일 테고, 그것은 우리가 예술에서 기대해도 좋은 맨 꼴찌다.

그러므로 음악을 막바로 이해하지 못한다고 해서 두려워할 필요는 전혀 없다. 아직 진짜로 '첫맛'을 보지 못했다는 이유로 어떤 음식을 거부해서는 안 되는 것과 마찬가지다. 어떤 비밀들은 당장 드러나지 않더라도 그것들을 헤아리려고 노력할 가치는 여전하다. 취향에는 때로 시간이 필요하기에, 인내하는 자에게 복이 있으리. 이를 등산과도 비교할 수 있다. 야트막한 언덕과 가파른 암벽이 있다. 당연히 언덕이 암벽보다 등반하기 더 수월하다. 하지만 평생을 언덕만 오른다면 그것도 약간 단조롭다. 그래서 도전이 손짓한다. 참을성 있게 대처하자. 절벽에 찰싹 붙어 서 있으면 고생이 되더라도 후회는 없을 것이다. 그리고 그런 다음에는 언덕을 걷는 일도 전보다 훨씬 더 아름다워질 것이다!

100 언제나 어디에나
미래의 음악

음악의 세계는 무한하다. 우주가 빅뱅 이후로 팽창하고 있는 것처럼, 음악이라는 우주도 갈수록 확장되고 있다.

이 책에는 음악사에서 제일 굵직한 흐름들과 중요한 이름들만 포함되어 있다. 더군다나 이 책은 서양음악에 국한되어 있다. 아시아와 아프리카인들—그러니까 지구상 모든 사람들—도 수천 년 동안 음악을 해 왔는데 말이다. 또한 클래식 음악은 요즘 대다수 사람들의 삶에서 사소한 역할을 하고 있지만 이 책은 거의 '클래식 음악'만 다룬다. 20세기를 지나며 팝뮤직은 점점 더 중요해졌다. 부분적으로 팝뮤직은 클래식 음악의 어떤 임무를 넘겨받았다. 이를테면 춤을 추어야 하는 경우다. 한 세기 전쯤만 해도 빈 왈츠 같은 춤을 출 일이 있었으나, 지금은 이런 것은 고상한 파티에서나 벌어지는 일이다!

사실 어느 음악이나 큰 차이는 없다. 결국 이러한 모든 '음악들(musics)'이 다 함께 음악의 세계를 형성한다. 날마다 새로운 작품이, 온갖 양식으로, 그리고 세계의 모든 지역에서 만들어지고 있다. 이것이 바로 미래의 음악이다. 이 모든 작품은 들을 사람을 찾는다는 동일한 목표를 갖고 있다. 감동받고 싶은 청취자, 놀라움을 원하는 청취자, 음악을 통해 내면의 자아를 파고들기 원하는 청취자. 그러는 사이 세상에는 우리가 한평생 들어도 다 듣지 못할 만큼 많은 음악이 생겨났다. 하지만 괜찮다. 세상에는 한평생 오를 수 있는 것보다 더 많은 산이 있고, 한평생 먹을 수 있는 것보다 더 많은 맛있는 것들이 있지 않나. 그 사실을 안다는 것만으로도 큰 자산이다. 그 풍요로움에서 내가 취할 수 있는 아름다움 하나하나에 그저 행복하면 그만이다. 그리고 무엇보다도, 다른 사람들이 나의 풍요로움을 구속하도록 허용해서는 안 된다. 정말이지 클래식 음악뿐만 아니라 그 밖의 다른 음악에서도 탐험에는 끝이 없다. 그러니까, 이 책을 덮고 세상으로 나가서… 귀를 열고 들어 보자!

옮긴이의 말

대학에서 음악학을 연구하고 가르치는 학자가 일반인들을 위해 클래식 음악의 역사를 다룬 책을 썼다.

저자 피터르 베르헤 교수는 2020년 이 책(원제 『기타 소리는 얼마나 푸른가?』)으로 벨기에 왕립 플랑드르 과학예술아카데미가 수여하는 지식커뮤니케이션상을 받았다. "전 연령대가 접근할 수 있는 음악 책으로, 재미있고 독창적이며, 현대적 감각이 가미되었다"는 것이 선정 이유였다. 과연, 쉽고 명료한 언어로 서양 음악사를 재미있게 들려준다. 음악의 기원에서부터 현대음악에 이르기까지의 역사를 사조, 갈래(장르), 작곡가와 작품, 용어 소개를 아우르며 풀어내는데, 쉽게 설명한다고 해서 그 깊이가 얕지 않다.

옮긴이는 저자가 활동하는 벨기에 뢰번과 가까운 네덜란드 남부 지방에서 생활하는 동안 클래식 음악을 접할 기회가 곧잘 있었다. 부활절에는 교회에서 바흐의 〈마태 수난곡〉 연주회가 열렸고, 네덜란드 독립기념일에는 '5월 5일 콘서트'가 열렸다. 앙드레 리우는 자신의 고향인 마스트리흐트 광장에서 요한 슈트라우스 오케스트라와 함께 왈츠를 연주하며 여름의 시작을 알렸고, 도시는 왈츠의 흥겨움에 감싸이곤 했다. 한여름이 되면 암스테르담 운하에서 클래식 음악 축제가 열리고, 성탄절에는 헨델의 〈메시아〉가 울렸다. 사람들은 이런 음악 행사들을 해마다 찾아오는 절기처럼 즐기곤 했다.

한번은 지인의 초대로 음악회에 갔더니, 가정집 거실이 무대인 작은 공연이었다. 책에서 접했던 실내악이란 이런 것이구나 하고 실감했던 기억이 새롭다. 티켓 값에는 완두콩 수프 한 그릇 값도 포함되어 있어서, 그 집 부엌 식탁 위에서 수프 한 그릇씩을 직접 떠서 먹으며 방금 본 공연에 대해 담소를 나눌 수 있었다.

그날 부엌의 완두콩 수프를 떠올리며 이 책을 번역했다. 저자가 만들어 놓은 플레이 리스트를 배경음악으로 틀어 놓고 해당 부분이 나올 때면 음미해서 들어 보고, 저자가 권하는 대로 휴대폰에 키보드 앱을 설치해서 음계를 짚어 보며 설명을 따라가기도 했다. 전문가가 아니라 평범한 음악 애호가인 옮긴이에게 즐겁고 유익했던 경험이었다. 독자 여러분에게도 즐겁고 유익한 책이 되길 바라는 마음이다.

2023년 2월
금경숙

찾아보기

작곡가 성의 한글 가나다순으로 먼저 배열하고, 작곡가별로 작품명을 역시 한글 가나다순으로 배열하였다. 작곡가명 없이 작품명만 있는 것은 '미상'으로 맨 앞에 모았다.

대부분의 악곡은 스포티파이의 플레이리스트 'Hoe groen is een gitaar?'에서 찾아볼 수 있고, 스포티파이에 아직 등재되지 않은 곡들도 대부분 유튜브에서 쉽게 검색할 수 있다. 어떤 곡들은 정말로 영상과 함께 들을 만한 가치가 있는데, 그럴 때도 유튜브가 유용할 것이다.

톱 100

전곡

음악에 색깔이 있다면

클래식의 역사 100장면

펴낸날	초판 1쇄 2023년 4월 25일

지은이	피터르 베르헤
그림	율러 헤르만스
옮긴이	금경숙
펴낸이	심만수
펴낸곳	(주)살림출판사
출판등록	1989년 11월 1일 제9-210호

주소	경기도 파주시 광인사길 30
전화	031-955-1350 팩스 031-624-1356
홈페이지	http://www.sallimbooks.com
이메일	book@sallimbooks.com

ISBN	979-89-522-4801-5 03600